外国电影史
WAIGUO DIANYING SHI

高等院校艺术学门类
"十三五"规划教材

- 主　编　崔　军
- 副主编　张婉婷　赵志洋　庄鹏　谢沛君　梁　丹　罗懿
- 参　编　游令昆　党丽霞　郝君　李　猛　李杜若　杨楠
　　　　　聂颖童

A R T　D E S I G N

华中科技大学出版社
http://www.hustp.com
中国·武汉

内 容 简 介

这是一本讲解世界电影艺术起源与发展嬗变过程的书,可作为影视专业本科生的专业必修课教材。本书博采众家之长,在点与面的描述中,勾画出世界电影的发展方向。本书内容翔实,例证鲜明,并附有生动的图片,尽可能全面地展示各个时代电影发展的社会文化背景、创作状况,以及有关导演、电影公司重要作品。本书层次分明,行文简明流畅,言简意赅,具有较强的条理性、实用性和可读性。

图书在版编目(CIP)数据

外国电影史/崔军主编.—武汉:华中科技大学出版社,2018.9(2024.7重印)
高等院校艺术学门类"十三五"规划教材
ISBN 978-7-5680-4307-6

Ⅰ.①外… Ⅱ.①崔… Ⅲ.①电影史-国外-高等学校-教材 Ⅳ.①J909.1

中国版本图书馆 CIP 数据核字(2018)第 220201 号

外国电影史 崔 军 主编
Waiguo Dianyingshi

策划编辑:彭中军
责任编辑:赵巧玲
封面设计:优 优
责任监印:朱 玢
出版发行:华中科技大学出版社(中国·武汉)　电话:(027)81321913
　　　　　武汉市东湖新技术开发区华工科技园　邮编:430223
录　　排:华中科技大学惠友文印中心
印　　刷:武汉邮科印务有限公司
开　　本:880 mm×1230 mm　1/16
印　　张:14.25
字　　数:411 千字
版　　次:2024 年 7 月第 1 版第 6 次印刷
定　　价:39.00 元

本书若有印装质量问题,请向出版社营销中心调换
全国免费服务热线:400-6679-118　竭诚为您服务
版权所有　侵权必究

前言

电影自其诞生以来一直是社会大众日常生活的一个重要组成部分。不同题材类型、不同创作理念的影片为人们提供了文化素养和娱乐载体。特别是在全球化高速发展的时代,电影用光影构筑人们的精神世界。就国别而论,电影无外乎可以分为中国电影和外国电影。电影本身就是从西方舶来的艺术形式,电影不仅仅是人们看到的影片那么简单,它是一个以资本为支撑、以艺术为表现、以工业为基础、以商业为助力的系统。几百年来,欧美在世界格局中逐渐形成了核心地位,最早起步的欧美电影商业高度发达,这势必会带来不同国别电影在人们观影体验中的巨大差别。在以青年人为主体的当代中国观影群体中,对外国电影的接受并不亚于对中国电影的接受。外国影片一直以来在青年人的精神生活中都扮演着相当重要的角色。本书为电影爱好者提供了一个认识并理解电影的平台,对认识某种电影拍摄手法、电影创作理念、电影美学风格以及某个国别电影的发展历程都大有裨益。

影视专业在当今中国高校中是新兴的艺术类专业,它兼具实践性和文化性。如果说影视专业是以技术操作为起点的话,那么真正推动影视专业深入发展、具有生命活力的是文化因素。影视专业学生在建立最基本的人文视野的基础之上,要寻求把影视操作推升为影视创作,要在技术之中注入更多的文化意义。史和论的学习是任何一种以操作为表现形式的艺术门类都无法绕开也不应绕开的。就影视专业而言,本课程的学习非常重要。一方面,它为影视专业的学生打开了理解自身专业的最为深邃的一扇窗,如同个体和民族具有历史一样,影视也有自身的发展历史,在电影史的学习过程中,学生会逐步认识每一种电影语言、电影美学观念和电影理念创新背后的与特定时代的语境,以及与前人的工作之间不可分割的关系;另一方面,它也为影视专业的学习进行研习和思考设立了一个必不可少的参照系,只有面对历史,才能深刻领会每一种电影元素如何从操作技能上升到文化价值。

总而言之,作为人文艺术学科的影视学归根结底还是关于"人"的命题。从影片的摄制人员、影片的市场发行到各类人士的观影与影评、各类电影奖项的评比等,无不渗透着人们对影视学的探索。人文艺术学科终究是关于人的学科,影视艺术无外乎是通过光影和表演,以一种更为流动的具象化手法表达着不同时代的人们对生命的理解和阐释。电影史的学习和任何一种历史的学习一样,都要在年代、作品、代表人物、流派、事件等历史写作的经典关键词之中去寻求更多的关乎生命个体、社会、时代的领悟,学习历史就是去深刻理解生命存在的过程及其价值和意义,学习电影史就是要在所谓的

历史知识之中去还原与一部特定影片相关的那些人们曾经的情感历程和心路变迁,以古鉴今,最终走向对人的包容的心怀。

在这个各民族之间联系日益紧密又摩擦频仍的时代,本课程的学习可以从影视艺术的角度去加强不同种族和民族之间人们的相互理解,人们之间的矛盾和仇视许多时候正是来自于人们对某一种言行方式纯形式层面的理解。任何一种言行方式背后无不渗透着来自一个特定族群在漫长的历史发展过程中沉淀下来的某种生命思考,人们既在创造着文化,也为文化所塑造,没有哪个个体或民族生存在真空状态中,人对存在过程的感知和阐释都要借助于某一个参照系,而历史就是最初的那片视野。

如果把电影艺术推进文化和人的层面,人们也许会发现,除了那些伟人在电影艺术自身美学表现手段方面的卓越探索之外,更应值得人们记取并付诸实践的是他们对人类共性,尤其是对共有的生命感受的深切体会和细腻传达。在剥离了种族和民族因素后,人们在生命价值观层面上都能够达成默契。从这个角度来讲,学习本课程给了人们一种去一窥生命真谛的方式。

本课程相关教材不少,本书在体例和理念上继承前人并试图有所创新,在以影视美学和影视文化为叙述核心的基础上,力求呈现各位编者长期以来的思考。首先,本书的章节结构体现出鲜明的国别电影特征,顺时序勾勒一国电影的简要发展历程;其次,本书每一国别电影史的写作力求延伸当下,古今对照,古今对话;最后,本书在吸收前人外国电影史研究的基础上,在国别选取上既照顾到传统的电影大国电影史介绍,也尽量照顾到历史和现实视野中被忽视的电影小国的电影史介绍,其中又将重心放在对亚洲特别是东亚和南亚国家电影的介绍上。一是因为随着20世纪90年代以来信息互联网技术的普及,越来越多淹没在浩瀚烟海中的来自并非经典电影大国的国别电影作品被论及;二是因为20世纪90年代以来世界性的文艺思潮是多元化的,对相对边缘化的国别电影作品的发现和研究也是对时代思潮的一种呼应,更能从电影的角度还原人类历史发展的复杂性;三是因为地缘意义,随着中国对全球化参与的深入,以及中国政府做出的"一带一路"的决策,有必要在电影艺术领域对这一重大政府决策奉献一分力量,全球化和区域合作是第二次世界大战结束以来人类历史发展的两个如影随形的关键词。

本书是集体智慧的结晶。编者都是各高校影视专业的青年才俊,他们热爱影视艺术,又都接受过系统的专业训练,加上他们的勤奋和善思,从而保证了本书能够按时按质完成。本书力求逻辑清晰,语言通俗简练,案例选取兼顾经典与新颖,力求在美学叙述中融入电影工业、电影技术、电影商业等相关领域的知识。每一章尾都有相关的思考题供同学们讨论和交流。本书既适合高等院校影视艺术及相关视觉传达专业的同学们研习,也适合高校非影视类人文学科的同学们研读,同时可以为电影爱好者提供一种看电影的视角。

由于编者的学术视野、人生历练、专业知识、文化积累有限,书中难免存在纰漏之处,期望与各位专家学者、电影爱好者交流商榷。

<div style="text-align:right">

编　者

2018年8月

</div>

目录

1　第一章　法国电影史

第一节　默片时期的法国电影　/2
第二节　有声片时期的法国电影　/5
第三节　新浪潮电影运动时期　/7
第四节　新世纪的法国电影　/11

15　第二章　美国电影史

第一节　美国电影初创时期(1895—1927年)　/16
第二节　黄金时代:经典好莱坞时期(1930—1965年)　/19
第三节　新好莱坞时期(1967—1978年)　/22
第四节　好莱坞星球:全球化的美国电影
　　　　(20世纪80年代至今)　/26

33　第三章　苏联电影史

第一节　早期苏联电影发展的概况　/34
第二节　苏联蒙太奇学派　/36
第三节　第二次世界大战后苏联电影的发展　/46

53　第四章　意大利电影史

第一节　意大利电影的概述　/54
第二节　意大利电影的思潮与流派　/58
第三节　代表导演及作品　/61

69　第五章　德国电影史

第一节　早期德国电影发展的概况　/70
第二节　德国表现主义电影　/71

第三节　德国室内剧与街头电影　/74
第四节　新德国电影运动　/76
第五节　新世纪以来的德国电影　/82

第六章　英国电影史

第一节　早期英国电影发展的概况　/90
第二节　布莱顿学派　/95
第三节　英国著名导演及其作品　/99

第七章　其他部分欧洲国家的电影史

第一节　丹麦电影发展的概况及重要导演　/106
第二节　瑞典电影发展的概况及重要导演　/113
第三节　西班牙电影发展的概况及重要导演　/119
第四节　波兰电影发展的概况及重要导演　/132

第八章　日本电影史

第一节　早期日本电影发展的概况　/140
第二节　三四十年代的日本电影　/144
第三节　日本新浪潮　/148
第四节　当代日本电影　/150

第九章　韩国电影史

第一节　韩国电影发展的概况　/154
第二节　当代韩国电影　/158

第十章　伊朗电影史

第一节　伊朗电影发展的概况　/166
第二节　伊朗重要导演及其作品　/169
第三节　伊朗电影类型分析　/176

第十一章　印度电影史

第一节　印度电影发展的概况　/180

第二节 印度重要导演及其作品 /184

第十二章 越南电影史

第一节 越南电影的起步 /188
第二节 改革开放后的越南电影 /190
第三节 文艺电影 /194
第四节 商业类型电影 /198

第十三章 泰国电影史

第一节 泰国电影发展的历程 /204
第二节 泰国电影发展进入的新阶段 /207

参考文献

后记

第一章

法国电影史
FAGUO DIANYINGSHI

- 学习目标:通过本章的学习,了解法国电影不同时期的发展背景、发展特点、代表人物及作品。
- 学习重点:掌握卢米埃尔兄弟、乔治·梅里爱、安德烈·巴赞等人的电影创作理论与实践。
- 学习难点:掌握巴赞与真实电影美学、"新浪潮"与"左岸派"电影等电影创作理论与实践。

1895年电影在法国诞生,自此以来电影被视为"法兰西文化"的一部分,法国电影业长期处于世界电影的最前沿,无数的电影人、电影理论家、演员涌现在这片电影的沃土之上。纵观世界电影史,法国电影一直以技术革新的活力和艺术表现力的蓬勃多变著称,横跨整个20世纪。法国电影业生命力的源泉不仅在于其欧洲文化中心的艺术积淀和大众品位,而且在于其长久以来不断在技术和理论革新上做出的实践和研究,以及在叙事、美学上对世界电影深远的影响。

第一节
默片时期的法国电影

图1-1 卢米埃尔兄弟

1895年3月19日,在法国里昂的一家摄影器材工厂门前,厂主安托万·卢米埃尔的两个儿子路易·卢米埃尔和奥古斯特·卢米埃尔使用自己组装的每秒拍摄19格的摄影器材,拍摄了他们的第一组镜头:《工人们离开卢米埃尔工厂》,记录胶卷厂工人离开工厂走出大门的场景。1895年12月28日被公认为电影的诞生日,这一天卢米埃尔兄弟(见图1-1)在巴黎卡普辛路14号"大咖啡馆"地下室的印度沙龙,向观众播放了《火车到站》《水浇园丁》《婴儿的午餐》《玩纸牌》等镜头。第一批观看的观众中大部分是摄影师和发明家,他们对卢米埃尔兄弟的电影机兴趣要远大于影片的内容。在接下来的两年里,卢米埃尔兄弟垄断了电影摄影机销售的市场。

一、卢米埃尔兄弟的电影机

在电影诞生之初,除了让观众大开眼界的活动画面,吸引更多的人加入电影创作和生产的主要动力在于精密设计的电影仪器和其中蕴含的商机。在1895年2月13日卢米埃尔兄弟就给自己发明的电影机申报了专利,并参加了6月份举办的法国摄影协会大会,"活动照片"在法国摄影行业名噪一时。同年12月28日公开放映之后,卢米埃尔兄弟几天内就卖出了200多套卢米埃尔电影机。

卢米埃尔兄弟放映的影片在今天看来非常业余,但是在当时受到了大众的大力追捧。其中在首映上播出的《火车到站》是当时最有名的影片,观众看到火车向镜头驶来,甚至起身躲避,这种镜头空间和现实空间的混淆使观众感到新奇。值得一提的是卢米埃尔兄弟开创了新的电影类型——纪录片,但是他们派出的拍摄组逐渐不再满足简单的拍摄自然景观和现实生活的即景,开始尝试有目的、有计划的拍摄。卢米埃尔电影机完全可

以做到当天拍摄、当天洗印、当天放映,所以经常被用以记录日常生活、社会政治、宗教文化、实事新闻等方面的内容,除此之外,还有伴随观众的需求随之而来的喜剧影片:用一个镜头记录搞笑的活动或者恶作剧,比如首部虚构的影片《水浇园丁》,就记录了一个恶作剧的全过程。而通过改变手摇摄影机的速度,摄影师掌握了许多新的技巧。这些摄影师总共拍摄了1500多部影片,这些影片主要表现记录或重现现实影像,被称为卢米埃尔影片,这种对现实的重新创作也在无意中开创了电影艺术的再现美学,对后世的电影人产生了巨大的影响。

尽管卢米埃尔兄弟的电影机大获成功,并开创了电影商业放映的历史,但他们很快就对电影失去了兴趣。对现实记录和重现的创作理念和态度局限了卢米埃尔影片在市场上的竞争力,而欧洲大陆频繁的文化、商业交流,导致新的竞争者很快出现。卢米埃尔兄弟于1905年停止了制作影片,逐渐退出了电影机市场。

二、乔治·梅里爱的电影故事

乔治·梅里爱是罗培·乌坦剧院的经理,也是演员和魔术师。1895年12月28日晚上在支付了1法郎后,他观看了卢米埃尔兄弟影片首映,成了首批观众之一,他立刻对电影产生了巨大的兴趣,并向卢米埃尔兄弟出价2万法郎购买他们的电影机,但是遭到了婉拒。1896年乔治·梅里爱从卢米埃尔兄弟最主要的竞争对手英国发明家罗伯特·威廉·保罗处购买了一部"剧场放映机",这种机器是由美国发明家托马斯·爱迪生发明的电影视镜改装而来的,乔治·梅里爱完成了对这种放映设备的改装和改进,使其能够进行拍摄,进而开始了自己的电影创作。

乔治·梅里爱在舞台表演和视觉魔术上的造诣开始展现在他的电影创作中,独辟蹊径地创作出了具有非常高的艺术性和技术性的影片。1896年10月,在拍摄《罗培·乌坦剧院妇女的魔术》的影片时,乔治·梅里爱创新的采用了两次拍摄,即在拍摄女演员时暂停一下再接着拍摄,造成一种演员突然消失的效果,这就是电影剪辑技术的雏形。在此之后乔治·梅里爱开始探索更多的电影特技。1898年在拍摄巴士底广场的一辆马车时,胶片意外卡在了摄影机里,在修复后无意中形成了"定格拍摄"的视觉效果,镜头中的马车突然变成了灵车。这种巧合意外发现的电影技术影响了当时法国大多数的电影摄影师,启发了无数的效仿者,他们采用摄影机颠倒反转、改变场景等办法,不断创新摄影技术。

除了大量的特效、叠印、多次曝光、淡入淡出等技法革新之外,乔治·梅里爱在电影的其他领域也有巨大的贡献,他创作的电影在剧本、服装、化妆、布景、演员上都具有跨时代的意义。乔治·梅里爱是视觉天才,又具备丰富的舞台和魔术机械经验,在电影的创作上也格外注重技术之外的元素。在他成熟的作品当中,能够看到他把魔术当中的手法和设备运用在电影之中,形成了极具视觉效果的奇幻画面;他对绘画布景、服装、化妆的使用极大地提高了画面的美感,电影开始在技术之外展现出艺术性。1902年乔治·梅里爱创作出了他最重要的一部作品《月球旅行记》,这部15分钟的电影拍摄了3个月,共计30个分镜头,这部影片取材于儒勒·凡尔纳的科幻小说。借鉴了幻想文学的叙述方式,乔治·梅里爱创作并出演了科学家巴邦富伊,并完成了角色到形象的蜕变,电影也开始摆脱舞台表演的束缚,使用电影化的叙事。这部电影在巴黎的首映取得了空前的成功,乔治·梅里爱也成了科幻电影的鼻祖。除了《月球旅行记》乔治·梅里爱还取得了一系列电影史上的第一:第一部政治事件改编电影、第一部童话改编电影、第一部宗教电影等,可以说乔治·梅里爱打开了现代电影的大门,为今后电影的制作确立了标准,他的作品影响了后世很多导演的创作。

《月球旅行记》海报如图1-2所示。

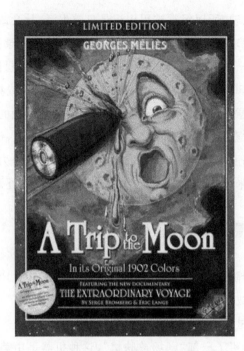

图 1-2 《月球旅行记》海报

三、先锋派电影运动

1911年,侨居法国的意大利人乔托·卡努杜发表了题为《第七艺术宣言》的著名论著,电影作为艺术形式的观点开始被电影人接受。在第一次世界大战之后,欧洲社会产生了变化,资本主义社会体系需要从新定位,人们对艺术的需求随之增加。电影业受到现代艺术和哲学的入侵,在抽象艺术、达达主义、超现实主义等艺术流派的影响下,电影制作人开始思考从艺术的层面提高电影的质量。而电影的发行权掌握在电影公司手中,商人逐利的宗旨左右着电影的制作,创作思路僵化、手法刻板。与此同时,没有收到战火波及的美国电影业大肆扩张在海外的市场,法国电影公司开始以分销、放映好莱坞电影产品为主,本土电影更加难以获得投资,导致了法国电影业捉襟见肘以及大量的欧洲艺术家远赴美国。在艺术和商业矛盾凸显,电影产业停滞不前的时候,1917年一批艺术家和知识分子在法国电影界开展了倡导"电影是知识分子拍给知识分子"的先锋派电影实验运动。

先锋派电影人把电影当作一门艺术来探讨,彻底摒弃商业对电影创作的干涉,摆脱戏剧对电影的影响,以画面为表达主观思想的核心要素。这是先锋派崇尚的艺术视角,在这个认识中把文学作品解构、转化为电影画面,抗拒舞台剧的灵感,关注影像而非叙事。在法国的先锋派电影主要有印象派电影和超现实主义电影两种,也是整个欧洲先锋电影运动主要的流派。

印象派电影主要是受到绘画艺术当中印象主义的影响,试图采用图像表现感性的印象。法国电影史学家亨利·朗格卢瓦首先倡导用印象派命名先锋电影的一个流派,这一流派也被称为"第一先锋派",其发起者和领导人是电影理论巨匠路易·德吕克。路易·德吕克是好莱坞的崇拜者,并且热衷于用好莱坞的成功经验批判法国电影的疲态,他希望能把电影改造成一种大众文化,通过诗意的画面、强烈的表现力强调生活当中的事物的主观印象,用以象征表达创作者的主观思想。1921年路易·德吕克拍摄了他最负盛名的印象派作品《狂热》,影片用画面描述了马赛的氛围,用平民的视角表现法国的社会生活,采用了电影的语言表达自己艺术的审美。路易·德吕克死后很多法国电影人开始追崇印象派的创作思想,其中最知名的应属阿贝尔·冈斯和他的豪华

巨制《拿破仑》(1927)。他在这部电影中策划了一种全新的宽荧幕播放：即采用三部放映机，把画面放映到三块银幕上，通过把摄影机吊在铁索或马背上，拍摄出了主观镜头，在剪辑上运用快速剪辑形成加速蒙太奇。这部巨制预计时长6~8小时，围绕拿破仑生平的8个重要时间点拍摄，可惜的是阿贝尔·冈斯只完成了"拿破仑的青年时代""法国大革命"和"意大利战役"三个部分。这部电影共有1000多名群众演员，花费了2000万法郎，1927年4月27日，该片在巴黎歌剧院首映。这部电影在电影的表现力上是法国电影的极大突破，除了创作技巧的革新，最主要的是表现在阿贝尔·冈斯把作为导演的主观创作观念通过场面调度完整地保留下来。当然除了阿贝尔·冈斯之外，同时期的导演都在表现形式上不断创新，这也是法国电影在经历了低潮之后能够快速崛起的关键。

在先锋派导演进行电影试验的过程中，除了借鉴绘画当中印象派的创作风格，还在文学当中借鉴了超现实主义的创作思路。20世纪20年代中期这种观点一度成为先锋派的主要论调，和德国的表现主义电影并称为"第二先锋派"。超现实主义电影往往强调无理性行为和梦境的表现，在电影当中贯穿着黑色幽默，反对传统、打破常规，这种思路的倡导者为安德烈·布勒东。超现实主义的第一部影片是谢尔曼·杜拉克导演的《贝壳与僧侣》(1927)，但是最具影响力的还属旅居法国的西班牙籍导演路易斯·布努埃尔导演的影片《一条叫安达鲁狗》(1928)和《黄金时代》(1930)。《一条叫安达鲁狗》是根据路易·布努埃尔早期诗集中一首名为"一条安达鲁西亚狗"的诗改编而成的，灵感来源于萨尔瓦多·达利的梦境。这部电影把超现实主义推上巅峰，其中毫无叙事感，完全通过镜头表现了作者对传统社会的反抗，甚至是对其他先锋派导演的嘲笑，电影中反复出现的无意识欲望的映射，成了电影史上象征性画面的典范。

先锋派电影是默片时代法国电影艺术的巅峰，作为一次电影美学的实验和探索运动，在画面表现、场景布置、场面调度和艺术创作上对后世有极其深远的影响。随着1927年首部有声电影在美国诞生，默片时代走向了结束。1929年10月华尔街股市崩盘，全球经济再次进入冰期，经济危机摧毁了电影创作的安逸环境，而纳粹政府对艺术家的迫害、西班牙内战等欧洲社会局势的动荡更是直接造成了先锋派电影运动的完结。借助有声电影这个新的起点，法国电影又步入新的时期。

第二节
有声片时期的法国电影

20世纪30年代，法国社会进入了一个动荡的时期，经济大萧条对欧洲的影响导致了电影产业的缩水；法国时局的混乱和新的审查制度，给电影的创作又增添了新的桎梏；纳粹德国的威胁迫使大量艺术家去往国外，法国电影界损失惨重。同时，有声电影给电影提供了新的出路，戏剧家和文学家给电影的创作注入了新的血液和活力，诗意现实主义的浪潮席卷了法国电影界。

一、默片向有声片的过渡

1927年10月6日，美国纽约一家濒临破产的电影公司——华纳兄弟制片厂，放映了第一部有声电影《爵士

歌王》，尽管只有几句台词和一首歌曲的同步声音，这部电影依然帮助公司死而复生，有声电影的市场认可有目共睹，美国电影业迅速抛弃了默片，开始全力发展有声片。可是有声电影在法国并没有引起大的轰动，电影人对这种新的表现形式兴趣不大，甚至高蒙公司的两位丹麦工程师——彼得森和普森已经开发出了音效，但这种技术迟迟没有得到关注和推广。有声片的创作要求采用新的媒体技术标准，制片厂必须重新组建新的摄影棚、安装音效棚、采购新设备，花费了高昂资金搭建的电影生产线，还未能获利就要重建，这意味着要加大对电影工业的投资，这是电影投资人不愿意接受的。直到1929年，在美国和德国都已经关完备了有声电影的制作条件，并且制定了相应的技术标准后，法国的首批制片厂才安装了有声电影的设备。

1929年10月22日，法国首部有声电影《王后的项链》在巴黎上映，这部电影由高蒙制片厂制作，由加斯东·拉威尔、托尼·列肯导演。第二天，百代制片厂也推出了由安德烈·于贡导演的有声电影《三个面具》。这两部电影都只有寥寥几句对话片段和歌曲，制作水平和无声电影一样，仅仅加上了音乐伴奏和几个对话场景，唯一不同的是演员必须习惯藏在布景中的笨重的麦克风，这些并不很灵敏的收音设备，在技术上完全局限了场面调度对画面的控制，对演员的要求越来越高，其中音效操作员扮演了重要的角色，由他们决定哪些演员的声音适合出现在电影中，电影的录音效果和发音的优美将决定电影的成败。20世纪30年代初的法国有声电影还是遵循默片的创作思路进行拍摄，然后配上录音和音乐，在片场还出现了演员专用的声音替身，专门为电影的外文版本配音。

先锋派导演雷内·克莱尔于1930年制作了他的第一部有声电影《巴黎屋檐下》，由当时法国著名的女演员安娜贝拉主演，并请作曲家莫雷蒂和纳泽尔为电影配乐，电影讲述了两名男子对一个姑娘的追求，成功地表现了巴黎平民阶层的浪漫，这部电影开创了法国音乐喜剧电影的先河。有趣的是这部电影并不是在法国走红的，其实在1930年5月这部影片在法国上映时，并没有受到任何追捧，但在国际上《巴黎屋檐下》受到了柏林和纽约观众的肯定。接下来的两年雷内·克莱尔又接连拍摄了《百万法郎》(1931)、《自由属于我们》(1932)几部音乐剧，一举成为法国电影界无声片到有声片转型最成功的导演，他成功地把先锋派电影人对电影视觉的探索和通俗的喜剧电影观念结合起来，也不缺乏现实主义的讽刺和批判。国外观众对雷内·克莱尔电影表现出的浪漫诗意高度颂赞，市场的肯定使其获得了极大的国际声誉。与雷内·克莱尔同时期的还有让·雷诺阿、朱利恩·杜维威尔等有声电影的领军人物，他们共同把法国电影带入了新的时代。从1930年开始，法国电影的产量再次高速增长。但是有声电影的革命带来的设备、演员的更新，给电影的运作提出了更高的经济要求，一部电影的制作费用增加到默片的3倍，大多数电影人不再有能力出资自己的电影，电影制作产业开始吸收新的投资机构和国外的资金，随着全球经济衰退的影响，法国有声电影在短暂的繁荣后进入了冬天。

二、诗意现实主义电影

随着电影创作体系的不断完善，19世纪30年代的电影导演也在尽可能地改变创作风格，在现实主义的基础上，开始用诗意的镜头细致地观察社会，在受到自然主义文学的影响后，法国电影开始了"诗意现实主义"潮流。

诗意现实主义既有现实主义对社会和城市的关注，也体现了现实生活中抒情的一面。由于人民阵线的失败和纳粹德国的威胁，法国社会出现了一种消极的情绪。在这种社会环境下，诗意现实主义往往表现得比较悲观，比如著名的演员让·迦本，在1930—1935年期间共出演了20部电影，他在电影中饰演的角色大多数都会在片尾死去。让·迦本的角色都很程式化，工人阶级的主角，悲惨的命运，但是这些角色无一例外地在悲剧中展现出坚强、内敛的性格。让·迦本塑造的角色带有鲜明的时代和阶级特征，比如他的著名的工人阶级象

征——鸭舌帽,他既能表现出阳刚之美,也能表现出情绪的躁动。他所扮演的诚实勇敢的无产阶级形象为法国电影树立了一座丰碑,对后世有非同寻常的影响。

第二次世界大战前夕,法国社会从乐观主义转向即将被占领的痛苦情绪,诗意现实主义表现的悲伤情绪更符合社会的需求,这一时期最著名的法国导演当属让·雷诺阿(见图1-3),他开发了外景摄影的艺术性,把法国电影带到了新高度。让·雷诺阿在20世纪30年代下半叶制作了《乡村一角》(1936)、《大幻影》(1937)、《人面兽心》(1938)、《游戏规则》(1939)等几部优秀的作品,这期间他开始使用印象派的技巧进行画面创作,在故事上体现出感伤、怀旧的情绪,甚至表现出一种强烈的悲观主义情绪,特别是对颓废的法国社会入木三分的刻画,使让·雷诺阿受到了很多非议。但这并不妨碍让·雷诺阿对法国电影的贡献,在外景拍摄、表演、场面调度、布景和现场指导等方面的高超实力为他赢得了后世的推崇,对法国社会的深刻认识使他被称为"最正宗的法国人"。

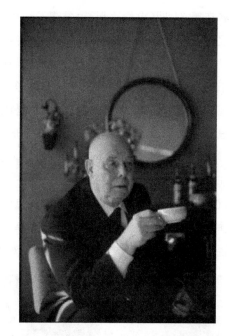

图1-3 让·雷诺阿

第三节 新浪潮电影运动时期

第二次世界大战爆发后,纳粹德国入侵法兰西,随着大量的艺术家在战前的逃离,法国电影产业已经名存实亡,从1940年5月起,法国的电影创作活动就已经宣告停止。20世纪50年代的法国电影界已经迷失了方向,法国电影一直以来引以为傲的开放和进取心正在逐渐消失,取而代之的是大量的同质化作品——历史重现、文学改编在电影市场上大行其道,这一类被称为第二次世界大战后的"优质传统电影",消磨掉了法国影迷和评论家的耐心,电影界需要新的血液注入。1958年,一些青年导演如路易·马勒、弗朗索瓦·特吕弗、克劳德·夏布罗尔,开始以新颖的方式拍摄电影,他们自己募集资金,改变电影的结构和叙事,摄像机对准的是当时的法国社会,他们讲述了一个又一个属于法国中产阶级青年的故事,这比历史剧更能吸引年轻的影迷。而资金的劣势敦促着青年导演打破传统的电影制作规范,没有明星的大规模的片场,牺牲精致的电影画面换来的是生动活泼的视听效果。他们第一批电影的成功激励了更多人加入小成本制作的行列,从1958—1965年,出现了大量没有经验但充满激情的电影制作人,近120位导演在这期间创作了他们的处女作,电影的产量达到了自有声片诞生以来的顶峰,法国电影迎来了又一次复兴,这次复兴被称为新浪潮。

一、新浪潮的诞生

新浪潮电影运动早在20世纪50年代中期就露出了苗头。1954年1月,一位名叫特吕弗(见图1-4)的年轻

记者在第 31 期《电影手册》上发表了一篇题为《法国电影的某种倾向》的文章,这篇文章被视为法国电影史上的里程碑,在这篇文章里特吕弗对"品质传统派"等老一辈电影人和研究概念发表了激烈的批判,他认为被称之为"优质传统电影"的作品在创作上墨守成规,缺乏创作精神,过分依赖文学改编,以戏剧文本代替电影剧本,而沉迷于这种僵化的制作体系的老一辈电影人,在丧失了想象力之后,大搞剧作家霸权,只注重商业上的成功,根本忽视了电影的叙事方式。特吕弗并不是唯一对传统电影制作不满的影评人,可以说当时对品质传统电影的批判已经逐渐形成了一个团体,以电影手册为阵地,与传统派互相讨伐。

《电影手册》是 1951 年影评家雅克·多尼奥尔·瓦尔克洛兹、安德烈·巴赞(见图 1-5)和一群年轻影评人一起创办的电影理论和影评杂志。第一期电影手册于 1951 年 4 月面世,从此这份杂志成了新浪潮的发言阵地,但不局限于新浪潮,任何理性的观点哪怕是相互对立也能被接纳,这种理性自由的语境很快吸引了很多导演作者和影评人:让·雷诺阿、查理·卓别林、让-吕克·戈达尔、克劳德·夏布洛尔、弗朗索瓦·特吕弗等。可以说不仅影响了法国电影的进程,而且对世界电影的发展也做出了极大的贡献。

图 1-4　特吕弗

图 1-5　安德烈·巴赞

在 20 世纪 50 年代,《电影手册》能保持巨大的影响力特别是在新浪潮运动中的领袖地位,除了日后成为新浪潮领军导演的一系列青年影评人外,最主要的是来自他们的精神导师——安德烈·巴赞。安德烈·巴赞是法国第二次世界大战后最伟大的电影理论家、评论家。从第二次世界大战前开始,他就是电影的狂热爱好者,在第二次世界大战期间安德烈·巴赞不但组织地下放映,而且到处讲学。在 20 世纪 50 年代安德烈·巴赞完成了他的电影理论体系:主张真实美学,反对唯美主义,创立了电影写实主义的完整体系,电影影像的本体论、电影起源的心理学和电影语言的进化观是这个体系的哲学、心理学和美学依据。他认为电影的基础是摄影,摄影的美学特征在于它能揭示真实,电影艺术所具有的原始的第一特征就是"纪实的特征"。它和任何艺术相比都更接近生活,更贴近现实。安德烈·巴赞的"电影是现实的渐近线",被称作是"写实主义"的口号。安德烈·巴赞还创立了场面调度理论体系,又被称为"长镜头"理论,主张"不做人为解释的时空相对统一",和蒙太奇理论并称为电影创作的两大体系。在安德烈·巴赞的左右之下,20 世纪 50 年代的《电影手册》表现出了对电影艺术的理性和尖锐的批评,他的每篇文章,都论证严谨、义理明晰,在短短的 13 年里,安德烈·巴赞为法国电影的

未来开辟了一条不一样的路。1958年安德烈·巴赞英年早逝,他的一生用自己的钱创建了14家电影俱乐部、一所学校和三份杂志,他把他的精力、金钱甚至是生命都献给了法国第二次世界大战后的文化重建。他被称为"电影新浪潮之父""精神之父""电影的亚里士多德"。

二、电影手册派和电影作者论

在《电影手册》1962年12月推出的新浪潮专号中,对新浪潮进行了描述和定义,并罗列出了162位法国新电影制作者,包括他们拍摄的短片和长片的名单,其中着重介绍了特吕弗、雅克·多尼奥尔·瓦尔克洛兹、安德烈·巴赞这3位青年导演。他们都是《电影手册》的评论家,并都在新浪潮电影运动中扮演相当重要的角色,以他们为代表的从《电影手册》的评论人做起,转型成为新浪潮导演的一群人,被称为电影手册派或手册派,这些人也成了新浪潮的中流砥柱。

最早投入电影创作的是克洛德·夏布罗尔,也有人认为他是第一位新浪潮导演,成功地为特吕弗和让-吕克·戈达尔领了路。克洛德·夏布罗尔的创作之路是令人惊叹的,虽然他从未接受过电影制作的训练,但他仿佛有一种信手拈来的创造力,或者说他对新电影应该表现什么内容有非常丰富的想法,仅在1959年1月到1960年3月,在巴黎就上映了《漂亮的塞尔日》《表兄弟》《二重奏》《好妻子》四部电影。在这四部电影中,克洛德·夏布罗尔表现出了多样化的美学特点,其中《漂亮的塞尔日》被公认为新浪潮的第一部长片,而最成功的则是《表兄弟》,这部影片成了20世纪60年代初新浪潮电影的榜样。

从1960年开始,新浪潮电影运动就以特吕弗和让-吕克·戈达尔为核心了。特吕弗很年轻就认识了安德烈·巴赞,在对电影的研究上,他继承了安德烈·巴赞的衣钵。1948年,年仅16岁的特吕弗组建了自己的电影俱乐部,同年11月,他拜访了前辈安德烈·巴赞,原因很简单,他们在同一时间放映了同一部电影《宾虚》,安德烈·巴赞的放映大获成功,而特吕弗的放映却门可罗雀,年轻气盛的特吕弗就想去会一会安德烈·巴赞其人。两人的第一次见面非常平淡,安德烈·巴赞对这样一个年轻人还是颇有好感的。两个人的第二次见面是在少管所里,特吕弗为了办俱乐部欠下了大笔债务,被继父送入了巴黎少年管教中心,得知此事的安德烈·巴赞出面担保,答应为特吕弗找一份工作,特吕弗在一所教会学校待了一段时间之后,安德烈·巴赞让他在劳动与文化协会当他的"特别秘书",两个人从此开始了亦师亦友的关系。

1959年特吕弗凭借带有自传性质的电影《四百击》是新浪潮电影中最具影响力,拥有最高票房的作品。"四百击"是法国俗语,字面意思是"孩子不听话,打上四百下",在影片里被理解为"青春期强烈的叛逆"。该电影讲述了巴黎某一学校里,有点叛逆不太上进的学生安托万经常被老师责罚,在拮据的家庭中,母亲和继父之间关系也并不十分融洽,对安托万也缺少关爱。安托万和同学雷纳逃课到街上玩,但他却在街上看到母亲和另外一个男人接吻。第二天,母亲和继父得知安东尼昨天没去上学,非常生气。而安托万回到学校时,谎称昨天没上学是因为母亲去世了。不久,母亲和继父来学校找到了安东尼,并打了他。安东尼一气之下决定离家出走,雷纳给他出了个主意,让他去他叔叔的一家旧印刷厂过夜。母亲在第二天接他回家,并且很温柔的对待他,而目的只想让他不要将自己在外偷情的事告诉继父。安托万借用巴尔扎克的小说语言写了一篇文章,但被老师斥责为"剽窃",并要惩罚他。他逃了出去,住到了雷纳的家中,每天和他在一起玩。因为缺钱,安托万决定偷他继父单位的打字机来换钱,打字机虽然偷到了,但是卖不出去。于是他又将打字机放回原处,但却在那时被人抓住了。安托万被送进警察局。在警察局里待上一晚后,他又被送到了少年管教所。少年管教所的管理非常严厉,而母亲和继父也对他置之不理,安东尼再也不想待下去了,在踢球时跑了出去。他摆脱了追他的人,一路奔跑,朝着大海的方向。《四百击》结合了安德烈·巴赞的长镜头理论和希区柯克式的灵活组接,这让电影的风格

明快与深沉并存,形成了早期现代电影的风格。从影片中可以看出,特吕弗童年和少年时期的遭遇让他对青春期这一年龄段有很深刻的认识,在结尾奔向大海处的长镜头,表达了一种看似随意、漫无目的,却非常坚定的追求,对自由和理解的追求,特吕弗把这样一部作品献给自己已经故去的人生导师安德烈·巴赞。

"手册派"的导演往往都沉迷于长镜头和场面调度,并要求电影回归黑白电影的明暗表达,拒绝色彩的干扰。在这一时期,导演大多都赞同一个观点,电影是要像小说、绘画、音乐一样成为个人的作品,把作者的性格、风格带入电影,运用视觉元素形成一种内在含义,而不是通过剧本和情节,这便是《电影手册》倡导的电影作者论。电影开始摆脱编剧或文本作者对创作的干涉,逐渐向导演作者倾斜,这种电影也被称为"作者电影"。

三、左岸派的"作家电影"

在新浪潮电影运动如火如荼的20世纪60年代,巴黎还有另外一个导演群体,他们和"手册派"的导演对法国电影未来的追求和立项是相似的,但在美学和表现方式上却有不可调和的矛盾,由于这一群体的电影人都住在塞纳河左岸,所以被称为左岸派。实际上左岸派只是一批相互间有着长久的友谊关系、艺术趣味相投并在创作上经常互相帮助的艺术家,而不像手册派有共同的电影理念和相似的电影理论体系。

左岸派的电影导演都是知识分子出身,并且大多有很深的文学背景,和手册派的导演不同,左岸派被称为"左岸电影艺术家",他们的年龄都长于新浪潮的年轻导演,在艺术上也更保守,不像新浪潮导演那么崇尚好莱坞电影,也不提倡与法国传统电影完全决裂,而是在从文学创作的过程中汲取灵感,在创作时把电影当作文本,情节是由电影语句组成的,变场面调度为语句调度,被称为"作家电影"。和"手册派"一致的是左岸派也尊重电影作者论,所以有时候也把他们归为新浪潮一脉,作家电影在进行电影创作时,特别注重剧本的创作,必须有文学作家进行编剧或改变,并且导演的主观意识并不表现在剧中角色的个人经历上,而往往采用更加隐晦的人物内心描写来完成。左岸派导演提出了"双重现实"的观点,即"头脑中的现实"和"眼前的现实",在影片中一方面探索人物丰富的内心世界,另一方面对外部环境则采取记录式的手法,将内心现实与外部现实结合起来,表现出一种特别的双重现实主义。

左岸派最知名的导演是阿仑·雷乃。他出生于中产阶级的阿仑·雷乃是法国高等电影学院的高才生,毕业后就投入了短片、纪录片的拍摄,直到1959年,阿仑·雷乃拍摄了自己的第一部故事片《广岛之恋》,讲述了法国女演员来到日本广岛拍摄一部宣传和平的电影,期间邂逅当地的建筑工程师,两人在短暂的时间里忘记了各自有夫之妇、有妇之夫的身份,激烈地相爱了。第二次世界大战时期她在涅威尔爱上了一名德国士兵,在涅威尔解放的当天,爱人死在了她的怀中,她也为此而发疯。面对同样受到战争摧残的广岛,看着又唤醒自己爱情的他,已经死去的心又复活了。电影通过大量的"闪回"和画外音打破了时空界限,把过去与现在、经历和对经历的描述交织在一起,在对记忆与遗忘、经验与时间等问题的探索中表现了战争给人带来的梦魇。影片中的两个人物甚至没有名字,只用"她"和"他"代替,而结尾处"我知道了,你的名字叫作广岛","是的,我的名字叫作广岛,而你的名字叫作涅威尔",更是人物抽象化后对战争悲剧的感慨。

阿仑·雷乃在这部《广岛之恋》中形成了自己拍摄故事片的风格:多用闪回完成情节的推进,采用强烈的象征主义表现主观情绪,在错综复杂的故事里表现出一种超现实的意象。阿仑·雷乃酷爱使用复杂的蒙太奇,并且不遵守线性的叙事结构,而是随意地把时空交织在一起,形成电影的意识。《广岛之恋》也成为西方电影史上从传统时期进入现代时期的一部划时代的作品。

四、商业电影的回归

新浪潮对电影改革的影响虽然深远,但持续的时间并不长,到1965年运动的势头开始衰减,主要是在票房上号召力不够,但好在对电影的种种实验已经被电影界逐渐接受,新浪潮也开始加入一些商业取向的电影,将实验片纳入正轨,成为法国电影制作的一种常态,并不再坚持启用籍籍无名的新演员或业余演员,开始邀请大牌明星加盟,以确保在商业上的成功。新浪潮电影逐渐完成了艺术和商业的统一。这样的作品如勒鲁什的《男欢女爱》,既使用了新浪潮电影的创作手法,又在商业上取得了成功。

对20世纪60年代末的法国电影来说,新浪潮的影响由外转向内部,之前饱受攻击的商业电影又开始复苏,惊悚电影、警匪片、喜剧电影重新崭露头角。但这一时期的商业电影已经开始受到新浪潮运动的影响,在结构和镜头语言上都和"品质传统派"有很大的区别。在当时法国电影界亨利·维尼尔执导的警匪片名噪一时,《大小通吃》《西西里家族》等作品都获得了商业成功,《大小通吃》还入选了1964年的戛纳影展,更为亨利·维尼尔带来了更大的名气和票房保障。

商业电影的回归最主要的功劳还是要归为喜剧片,法国电影史上喜剧片是常被低估的。从20世纪50年代起,法国喜剧出现了几位顶尖的演员和导演,从第二次世界大战后到新浪潮结束,法国喜剧都在电影市场上占有一席之地。其中最著名的电影人应属戏剧导演杰拉尔·马里和喜剧演员路易·德·菲耐斯和安德烈·布尔维尔,他们合作的电影《暗度陈仓》《虎口脱险》,至今还是很优秀的法国喜剧,其中《虎口脱险》自1966年面世以来,一直保持法国本土电影的票房冠军,在人口只有4000多万的法国累计票房1700多万张,这个记录直到2008年才被《欢迎来北方》打破,到目前为止,这两部电影依然在法国本土电影票房前十名之列。路易·德·菲耐斯和安德烈·布尔维尔也成了世界电影史上著名的荧幕搭档。

第四节
新世纪的法国电影

20世纪70年代的法国电影继承了新浪潮时代的遗产,现代电影的制作进入量产期,在文化上20世纪70年代是一个高产的时代,新的文化和社会观念再次冲击了法国电影业:对社会资本和环境保护的认识和再思考成了创作的主要阵地。在接下来的20年间,法国进入了一个文化思想多样化的时代,电影更是博采众长,老派电影人秉承传统,发展人文主义,新生代导演在独立电影和商业电影上都取得了巨大的成绩。

法国电影在进入第三个世纪前,已经完成了规模上的提升,20世纪80年代法国电影的产量已达千部,电影业也已经完成了转型:通过国家补贴,让法国电影在国际竞争中保证独立性。尽管如此,好莱坞依然在整个欧洲占有大量的市场,在法国,1989年法国电影只占市场的40%,而美国电影却占到了58%。为了扭转这种局面,法国电影界通过和其他国家合拍电影,间接影响欧洲各国的电影创作,激励欧洲电影能够守住本土市场。除此之外,在商业片大行其道的当代影坛,电影业需要更多的资源和资金的引进,电视媒体作为娱乐消费新贵,很快就建立了和电影的合作。

一、国际化、多平台的法国电影

法国作为全球第二大电影制片国,无论是发行还是制作,都在海外具有相当的影响力。1949年国家电影中心创建了法国电影联盟制片公司,专门帮助法国电影在境外发行,很多著名的法国电影在正式上映之前,就通过在美国销售版权挣回了成本。电影的出口在20世纪90年代达到了法国电影总收入的85%,其中西欧就占了40%左右的票房收入,但在电影消费大国美国,由于观众不爱看外语电影的对白字幕,外语片在美国市场取得商业成功就比较困难,因此一些联合拍摄的电影就会推出相应的英语版本,而像吕克·贝松那样的国际化导演,更是会直接与好莱坞影星合作,以求在美国市场的成功,如1997年他拍摄《第五元素》就启用了国际化的演员阵容,由好莱坞明星布鲁斯·威利斯主演。

在法国电影界对电影作品的国际化是有不同的声音的,很多法国导演崇尚法国电影本土化,这个观念甚至长时间左右法国电影界。而抱有国际化想法的导演,纷纷出走好莱坞,或选择和海外电影公司合作,比如2001年让-雅克·阿诺拍摄的《兵临城下》就是由美国公司发行的英语电影。尽管如此,法国电影和海外的合作还是影响了很多电影人,从20世纪20年代俄国难民为法国电影的贡献,到六七十年代波兰等国艺术家到法国定居,法国电影界在欧洲一直处于中心地位。法国在历史上一直是世界艺术的中心,这个观念同样也影响了"第七艺术"。受"预付款制度"和国家津贴等政策影响,法国有良好的电影投资环境,以及20世纪70年代后宽松的文化环境都是吸引海外导演到法国的因素。除此之外,法国的电影教育也吸引了很多海外电影人的到来,比如著名的法国高等国家影像与声音职业学院,在制片、导演、编剧、剪辑、摄影、声音每个方向每年仅招收最多6名学生,其中就包括一部分非欧洲联盟的学生。

法国电影界对国外导演总是敞开的,20世纪90年代波兰著名的导演克日什托夫·基耶斯洛夫斯基认为法国宽松的创作环境可以给自己更大的创作空间,1993—1994年克日什托夫·基耶斯洛夫斯基在法国拍摄了《蓝·白·红》三部曲,用法国国旗的三种颜色,诠释了自由、平等、博爱这些构成生命整体重要的情感因素。

除了和海外的合作,法国电影还找到了新的合作伙伴。20世纪80年代,随着电视产业的成熟,电视已经取代了电影成为娱乐市场的领头羊。1984年,首家私人电视台Canal＋开始以付费收看的方式经营,每天播放一部故事片。电影在法国院线上映一年后,就可以在这个频道播出,每年播出300多部电影,Canal＋的用户在短短的几年内,增加了十几倍,达到了300万。这次电视革命对电影行业影响深远,在20世纪80年代末,Canal＋开始参与法国电影的制作,一直到现在都是法国电影重要的投资人,到1993年,80%的法国电影受益于Canal＋的资助,每年Canal＋要拿出收入的1/5资助电影拍摄,不光在法国,Canal＋和百代公司一起建立了欧洲电影发行网络,旗下的电影工作室Le Studio Canal＋影响了整个欧洲的电影制作。在2002年Canal＋在电视媒体的基础上发展数字媒体,通过互联网和数字电视拓展服务。

除了制作上的影响,一些电视明星也开始进入电影行业,其中最著名的是著名脱口秀明星丹尼·伯恩,他在1992年进入电视行业,很快成为家喻户晓的脱口秀喜剧明星,并参演了一些电影。2008年丹尼·伯恩自导自演了喜剧影片《欢迎来北方》,讲述一个能够消除人们对北方"寒冷可怕"的偏见的故事,获得了2049万张票房的成绩,打破了由《虎口脱险》保持42年的本土电影票房纪录,仅比法国电影史上票房最高的《泰坦尼克号》少了128万张,对总人口只有6600万的法国来说,这部电影的成功不亚于杰拉尔·乌里的《虎口脱险》,后者在人口4000多万的20世纪60年代取得了1700多万张的票房成绩。由此可见,电视和电影共同造星的能力。

二、商业与艺术并行的"中等电影"

2007年恺撒奖的颁奖典礼上,女导演帕斯卡尔·费朗在致辞中提出了"中等电影"的概念。她认为在低成本文艺片和大制作商业电影之间存在脱节的现象,像特吕弗那样既保证电影的艺术性又兼顾商业性的作品越来越少了。在经历20世纪八九十年代电影产量的爆炸式增长后,商业属性成了电影最重要的指标,特别是让-雅克·贝内、吕克·贝松这样直接跟美国电影在市场上竞争的导演,更要在商业上做出保证。如何在商业和艺术之间寻找平衡成为法国电影界,乃至世界电影界的问题,从20世纪70年代人文主义电影之后,法国电影界再也没有出现一次浪潮或电影创作体系,能完成型与质的统一。2000年以来,法国导演呈现多代并存的特征,导演众多而纷杂,而且都有独特的风格,作品也各有千秋,其中也创作了一些获得成功的"中等电影"。

2000年,让·皮埃尔·热内执导了一部超现实主义电影《天使爱美丽》,讲述了有着不幸童年的艾米丽(一个豁达乐观的女孩)。有一天她在电视上看到戴安娜王妃去世的消息,这让她意识到生命是如此脆弱而短暂,她决定去帮助其他人,给他们带来快乐。艾米丽在浴室的墙壁里发现了一个陈旧的盒子,里面放着好多男孩子珍视的宝贝,艾米丽决心寻找"珍宝"的主人,想悄悄地将这份珍藏的记忆归还给他。这部电影让让·皮埃尔·热内在全球获得了巨大的声誉,电影展示出的明亮温暖的画面和浓郁的法国气息,通过数字技术再现了20世纪30年代的法国,独特的拍摄手法、奇幻般的色彩搭配令人惊叹。奥黛丽·塔图塑造的艾米丽是一个具有天使性格的角色,这种超现实的视角使这部电影看似一出童话,其实内里包含着导演对法国社会的美好期待和积极态度。

2004年,克里斯托夫·巴拉蒂导演了他的第一部长片《放牛班的春天》。这是一部音乐电影,讲述了世界著名指挥家皮埃尔·莫昂克回到法国故乡参加母亲的葬礼,他的老友佩皮诺送给他一本音乐启蒙老师克莱门特·马修留下的日记,皮埃尔·莫昂克回忆起了童年的时光。克莱门特·马修是一个才华横溢的音乐家,在一家名为"池塘底教养院"的男子寄宿学校当教员,这里的学生大部分都是一些顽皮的儿童。到任后克莱门特·马修发现学校的校长以残暴高压的手段管治这些问题少年,体罚在这里司空见惯,于是他决定用音乐的方法来打开学生们封闭的心灵。除了音乐之外,电影更传达了爱与宽容在两代人之间的力量,从儿童和成年人两个世界,表现人的生存环境和人的理想之间的碰撞,虽然被沉入池塘之底,但依然要饱含希望和理想活下去。

21世纪是多元化的时代,法国电影也处于百家争鸣的时代,创作中多种片型、多种理念、多种角度、多种风格并存。在与欧洲一体化后,法国越来越强烈的民族文化认同也督促着法国电影人把电影的艺术发扬光大,既满足大众对更富娱乐性电影的需求,又不丧失法国的精神。

思考题:

1. 电影为什么诞生在法国?
2. 安德烈·巴赞的真实电影美学理论有哪些特性?
3. 简述卢米埃尔兄弟、乔治·梅里爱、安德烈·巴赞等人的电影创作理论与实践?
4. 新世纪法国电影的发展路径有哪些?

第二章

美国电影史
MEIGUO DIANYINGSHI

- 学习目标：通过本章的学习，了解美国电影不同时期的发展背景、发展特点、代表人物及作品。
- 学习重点：掌握埃德温·鲍特、大卫·格里菲斯等人的电影创作理论与实践，掌握"经典好莱坞""新好莱坞"电影的发展历程及美学特点。
- 学习难点：掌握"经典好莱坞""新好莱坞"电影的发展历程及美学特点，掌握美国电影工业的整合及其如何实现电影全球化。

第一节
美国电影初创时期（1895—1927 年）

在世界电影史上，一般将首次公开放映电影的法国卢米埃尔兄弟视为"电影之父"，1895 年 12 月 28 日也自然地被视作电影诞生的日子，但电影作为技术和艺术取得成功却是在美国实现的，美国电影也基于此建立起了独特的电影体系——好莱坞模式。

一、从杂耍表演到镍币影院

在美国，经营杂耍表演的商人为电影放映提供了一个固定的场所。1894 年，新电影技术刚刚问世的时候，任何人口在 1000 人以上的城镇都能看到杂耍表演剧场，它是商业化大众娱乐的顶端产品，提供各种各样的表演。爱迪生和卢米埃尔电影都在纽约市的杂耍表演剧场的演出季（1896 年 9 月至 1897 年 5 月）首映过，美国的杂耍表演剧场不断为刚刚兴起的电影工业提供顾客。

到 1897 年的杂耍表演季结束时，电影作为杂耍节目的商业放映模式确立起来了，这样的模式延续了 10 年时间。直到 1905 年专门放映电影的镍币影院兴起，票价只是杂耍表演门票的 1/5，电影作为一种独特的娱乐方式被广泛接受。

从 1904—1908 年，美国电影业的一个主要变化就是票价相对低廉专门放映电影的影院的快速增加。这些影院明显较小，设置的座位都在 200 个以下，门票通常是一个 5 分钱的镍币，因此它们通常被称作"镍币影院"。镍币影院放映的影片长 15～60 分钟，内容包括新闻、记录、喜剧、幻想和剧情短片。大多数镍币影院只有一台放映机，在换片的时候，也许会有一位歌手演唱当时的流行歌曲，同时放映幻灯片。在较好的影院里，或许会有钢琴伴奏、小提琴手或者其他乐手。

1905 年，镍币影院还仅有几家，到 1906 年 10 月，仅芝加哥一地就有 100 多家镍币影院。1 年以后，美国的镍币影院数量多达 2000 家，到 1910 年超过了 1 万家，每周去影院的人数约有 2600 万，足有当时美国成年人口的 1/5，总收入达到千万美元。

到了 1908 年，镍币影院已经成了美国电影最主要的放映形式。镍币影院的兴盛也为整个美国娱乐业带来了经济繁荣的浪潮。镍币影院的迅速发展促进了电影专利公司的生成、开启了一个崭新的商业空间、生发出早期的明星制等电影工业运作模式。镍币影院的发展有几个原因：第一，电影摄影和放映技术的进一步成熟为镍币影院发展提供了技术支撑；第二，电影商业化模式的运作让投资者看到了行业存在的盈利机遇，从而纷纷投

入电影行业之中;第三,伴随电影技术的发展成熟和电影公司的成立,电影不再仅仅是一种新奇的事物,而具备了为大众提供娱乐的能力;第四,大量移民涌入美国,为其商业化提供了大量的潜在顾客。

二、电影艺术的初现:从埃德温·鲍特到大卫·格里菲斯

从1903—1918年,美国电影持续地向前推进,并对后世造成深远的影响:电影创作开始从追逐新奇特异、惊悚刺激转向情节与叙事层面发展,不仅着重人物的心理描绘,而且强调电影的叙事风格。电影逐渐从新奇的玩意儿向艺术转变,这个转变的先驱毫无疑问是法国的乔治·梅里爱,在美国,电影艺术的先驱有埃德温·鲍特和大卫·格里菲斯。

1. 埃德温·鲍特——电影"故事片之父"

埃德温·鲍特出生于1869年,他原本是一个电影放映员和制作电影器材的专家。1903年夏天,埃德温·鲍特拍摄的6分钟长的电影《一个美国消防队员的生活》首次在波士顿的凯斯杂耍剧场放映时,获得了巨大的成功。埃德温·鲍特采用人物扮演的方式重新再现火灾的场面,如拍摄一个熟睡的消防员在梦中看到一个妇人和小孩正在遭受大火的威胁,影片中的梦境通过叠印的方法用银幕上方的一个圆形装饰图案——"幻想气球"来展示。他又从库存的纪录片中找到了现实中的火灾场面,结合拍摄的片段,经过戏剧化的剪辑,从不同的视角展现燃烧着的房子的内部和外部画面,运用了非线性的方式叙述事件。从此,电影的制作开始从强调舞台戏剧的特性向强调故事的叙事和人物动作的方向发展,这使得强调静态影像的画面从此乏人问津。此外,连续剪辑技巧的出现,也使得电影长片的制作成为可能。

电影史上,埃德温·鲍特影响力最大、最重要的影片是他在1903年拍摄的《火车大劫案》。影片取材于一辆邮车被劫的社会新闻,讲述的是一群匪徒对一辆邮车抢劫以及最后被警察一网打尽的故事。埃德温·鲍特在这部影片中,不但采用了分镜头方法,14个镜头表现14个场景,平均每个镜头长14米,而且将在摄影棚搭盖的邮车内景和火车行驶的外景叠印在一起。埃德温·鲍特在警察追捕和强盗逃跑者两件事情之间来回切换,形成了时空的跳跃和转换,创造性地发展了电影叙事的省略和时空结构的独特连贯性。《火车大劫案》给当时的美国电影带来了美国西部现实生活的气氛,成为美国经典故事片的样式,为西部片定下了基调和发展方向。《火车大劫案》也是美国早期故事影片中最成功和最有影响力的作品,之后在美国出现的镍币影院潮中,镍币影院都将这部影片列为最叫座的影片,开场都是用这部影片来汇聚人气,占据银幕足足有10年之久。

电影《火车大劫案》的海报如图2-1所示。

2. 大卫·格里菲斯——电影技巧的集大成者

大卫·格里菲斯承继了埃德温·鲍特电影叙事和时空表现手段的探索,对电影形式的早期实验达到了前所未有的高峰,并制作出以《一个国家的诞生》和《党同伐异》为代表的首批电影长片,将电影真正带入了成熟叙事艺术的阶段。

图 2-1 电影《火车大劫案》的海报

大卫·格里菲斯最重要的一个发现,是电影语言的基本单位不是场面,而是镜头(一个连续拍摄的画面),最突出的是1911年拍摄的《隆台尔的话务员》,这部十几分钟的短片用了98个镜头。格里菲斯不仅确立了电影语言的语法,而且确立了电影语言的修辞。大卫·格里菲斯意识到,电影与戏剧不同,可以有效地控制观众的视野,更可以不受限制地频繁更换场景,因此电影可以也应该抛弃强求时间、地点和行动之统一的戏剧三一律,根据叙述和表现的需要,通过精心的构图和有机的剪接,自由地支配空间和时间。在大卫·格里菲斯手里,摄影机不再是坐在舞台下无动于衷的死板的观众,而成为舞台上活生生的主动参与者;剪辑不再是一幕幕场面的简单拼接,而成为营造气氛、调动观众情绪的复杂手法。

大卫·格里菲斯还确立了电影表演的规则。由于电影用大屏幕放映,后排的观众和前排一样可以看清演员的一举一动、一颦一笑,更由于电影可以通过近景、特写镜头突出演员的表情,电影的表演就没有必要像戏剧表演那样夸张、造作,因此大卫·格里菲斯认为电影表演应该含蓄、自然,不能让观众觉得是在看戏,而要让观众误以为银幕上的角色就是生活中真实可信的人物。

大卫·格里菲斯还认为,电影不应该只是用于娱乐,还可以有严肃的主题,可以用于表达影片作者(导演)的价值观、理想追求以及对现实进行批判。这样,大卫·格里菲斯不仅是电影的第一位技巧大师,而且是电影的第一位知识分子和诗人。这样,大卫·格里菲斯就从各个方面为电影艺术建立了一个完整的体系。他用于表达这个体系的是具体的创作,而不是理论论述。

1915年,大卫·格里菲斯推出了史诗性巨片《一个国家的诞生》。这部影片,以南方卡梅隆和北方斯通曼两个家族的悲欢离合,描写美国南北战争以及战后南方的重建。影片描述了美国南北战争和美国黑人运动的历史事件,大卫·格里菲斯站在南方种族主义的立场上,把解放了的黑人表现为一群可怕的出笼的怪兽,他们霸占白人的家园、奸淫白人妇女,而且还谋求政府的控制权,试图将白人置于黑人的控制下。影片中对黑人的诬蔑和对三K党的颂扬,上映伊始就引发了一波又一波抗议的浪潮,不久就在北方各州被禁演。

尽管如此,《一个国家的诞生》仍然超越了之前所有的作品。首先在内容上,《一个国家的诞生》在影片的长度、错综复杂的理念和历史与激情的融合都是史无前例的。其次,在制作方面,其成本大约是11万美元,据说是此前美国耗资最大的影片的总投入的5倍之多。经过6周的排演,电影于1914年7月正式开拍,一直延续到10月份,剪辑又花费了3个月的时间,而当时制作一部电影的平均时间是6周或者更短。影片完成后,其放映时间达到了前所未有的3个小时。约瑟夫·卡尔·布瑞尔特别创作了交响乐为电影进行伴奏,这也是美国电影史上第一次专门为电影创作的背景音乐。它的收入也是闻所未闻的,虽然缺乏精确的统计,但据估算,该片的总收入高达5千万美元,成为历史上回报率最高的一部电影。

电影《一个国家的诞生》的海报如图2-2所示。

图2-2 电影《一个国家的诞生》的海报

第二节
黄金时代：经典好莱坞时期（1930—1965 年）

一、有声电影的兴起

1927 年 10 月 6 日，纽约的观众在观看华纳兄弟公司出品的《爵士歌王》时，突然听到主角开口说了话："等一下，等一下，你们还什么也没听到呢。"这一句话，敲响了默片的丧钟，标志着一个新时代的来临。毫无疑问，《爵士歌王》所带来的轰动效应是空前的，影片逼真的声音效果带给观众的是前所未有的观看体验，美国观众争先恐后地来观看这有声音的影片，票房收入更是高达数百万美元。

《爵士歌王》在影片中对声音的运用相对来说仍比较单调，仅仅是插入了几句对白与一些唱段，而 1929 年拍摄的《纽约之光》则可以成为是"百分之百的有声片"，在这里面，声音完全作为一种艺术表达形式进入了电影，极大限度地丰富了电影的表现手段、提升了表达效果。好莱坞的其他电影公司似乎也看到了有声电影所蕴含的巨大商机与潜力，因此也纷纷去寻求有声电影的专利权。后来，华纳兄弟采用了更方便的胶片携载声音的技术，这一技术需要采用每秒 24 格的放映速度，从而诞生了这一今天仍然采用的标准。这一变化彻底改变了电影胶片的形态。

电影《爵士歌王》海报如图 2-3 所示。

图 2-3　电影《爵士歌王》的海报

二、好莱坞电影体系初创与制片厂制度

好莱坞的成功起源于独立的电影公司为反对电影专利公司的垄断而做出的种种反抗和努力，它们抱成一团，扩张进入制片厂系统，在制作上，建立起流水作业的生产体系，电影制作中的制片人角色成为中心，明星制实现了全力发展。为了确保产品拥有良好的发行渠道，影片公司更涉足了电影院的经营，由此形成了一种"垂直整合"的经营体系。至此，美国电影行业在制作、发行、放映等多个领域实现了统一，从而建立起流水作业式的生产系统，这也就是后来好莱坞电影体系的基础。

1. 光影眷顾之地——好莱坞的形成

为了获取对电影行业更高的控制权，1909 年，在爱迪生的倡议与领导下，美国国内早期的 7 家电影制片商（爱迪生公司、比沃格拉夫公司、维太格拉夫公司、塞利格公司、爱赛耐公司、鲁宾公司、卡莱姆公司）联合两个在

美国设有分公司的外国公司(法国的百代公司及梅里爱公司)联手成立了电影专利公司(简称 MPPC)。它们的主要目标是去抑制那些逐渐成长起来的独立的电影制片人,通过收取专利费用来限制他们的发展。

MPPC 限制电影的长度,规定影片的标准长度为一本或两本;电影放映商使用他们的设备,其收费标准为每星期 2 美元;拒绝演员的名字出现在电影的银幕上;对电影的发行设立了每英尺的标准价格,以每周为基本单位出租影片,而不是发售;设置制裁措施威胁放映商,阻止他们放映非成员公司的影片或租用非成员公司的放映设备。在 1910 年,MPPC 成立了大众电影公司,以进一步管理成员公司的电影发行,打压非授权的独立电影企业。

这些独立的电影制片人在 1909—1912 年之间离开了位于东海岸中心的纽约和新泽西州,迁移到美国西部的加州地区。因为当时的专利公司还未在西部成立机构,而且南加州地处墨西哥边界,一旦有麻烦,可以迅速地转移到国境线的另一侧进行拍摄,也就是现在的洛杉矶好莱坞地区。这里有充足的阳光、便宜的物产、廉价的劳动力、协力合作的商业交易和建造摄影棚的廉价土地及丰富多样的自然景观,如海洋、沙漠、山地等。1911 年,第一家电影公司在好莱坞建立,接着掀起了大批电影制作公司从纽约向这里"进军"的热潮。到 1915 年,好莱坞电影的生产量占美国所有电影制作的 60% 以上。

2. 完美的制片体系

为了获得票房、降低商业风险,好莱坞要尽量保持影片的生产数量和现存的市场需求水平的平衡。伴随电影成本的不断上升,制片人开始负责影片制作的全过程,他们控制财务,而且控制影片制作的整个过程,决定将哪些想法及文学和喜剧"元素"加入剧本中,决定演员的挑选和导演的选择。导演、编剧、摄影师、道具师、录音师、演员等一样成了生产线上的一环,只负责影片的拍摄,只有少数导演可以参与后期制作。到 20 世纪 20 年代中期,制片人已经取代导演而成了掌控电影制作的关键人物,从大卫·格里菲斯开始,导演主导影片制作的导演中心制已经转变成制片人中心制。

工业化的流水线式生产模式。在制片人专权、商业利益至上的前提下,制片厂内部的分工逐渐专业化和精细化。编剧、摄影、录音、灯光、布景等工作都雇用专业人员来从事,他们各司其职,在自己的岗位上精益求精。精细分工的各个部门就如同流水线上的制作工人,按照步骤生产出各种类型的电影。同时,为了更好地协调各部门之间的工作以及控制影片的预算,"分镜头剧本"开始出现了。分镜头剧本中各个镜头的场景选择、拍摄方式和演员走位等都被事先安排好并根据顺序编上号,这样制片人就能清楚地掌握工作进度,影片的流水线式生产也更加高效。以制片人为中心的制片环节是制片厂制度的核心支柱,大量的类型影片正式在这种制度下被源源不断地生产出来并推向市场。

三、类型电影

1. 类型电影的产生背景

从大卫·格里菲斯《一个国家的诞生》与《党同伐异》两部电影收益的巨大落差中也让众多电影投资商看到了有时候电影的艺术质量与营利性之间不可调和的矛盾,而电影制作公司最终追求的是巨额商业利润,因此为了保证利益的最大化,制片人有权决定电影制作中的所有元素,从导演到演员、从剧本到编剧。20 世纪 30 年代,像埃德温·鲍特和大卫·格里菲斯那样能够完全按照自己的意愿独立执掌一部电影形态的时代已经一去不复返了,更多的电影则像是流水线上按照既定程序以及制作方法生产出来的产品,好莱坞的电影变得越来越倾向于归为统一的几种可辨认的类型模式。

这样的生产方式也给当时的电影产业带来了一个重要的转变——标准化生产,一方面是技术上的标准化,

另一方面则是生产上的标准化。故事情节的标准化与类型化也在这一时期得到加强,因为制片人更倾向于模仿、借鉴已经取得高额票房收入类型的影片,力图复制其商业上的成功,因此这一时期出现了一系列"公式化"的影片。这些情节"公式化"的电影就可以简单理解为类型电影。一般来说类型片有三个基本元素。一是情节公式化:如西部片的英雄救美、铁骑解围;强盗片中的抢劫犯罪成功,最终被捕获;科幻片中的怪物降临带来了灾难,最终危机被解决了。二是人物形象固定化,如恪尽职守英勇无畏的西部牛仔,十恶不赦烧杀抢掠的罪犯等。三是图解式的视觉形象,如在辽阔的西部原野代表了阳刚和壮美,雨过天晴代表了美好的结局等。《乱世佳人》《魂断蓝桥》《关山飞渡》《卡萨布兰卡》《西线无战事》等经典影片获得巨大的商业利益之后,其故事模板都被制片商大量套用,虽然卖座叫好却丧失了独特性与艺术魅力。电影制片厂一般按照喜剧片、西部片、歌舞片、爱情片、剧情片、惊险片、动作片等各种不同的类型进行拍摄与制作。

2. 经典类型片

1)喜剧片

喜剧片可以说是美国电影类型片中"成名"最早的一个类型,起初均是以默片形式出现。然而最早发明电影喜剧片样式的却是法国人,正如众所周知的《水浇园丁》那样,早在卢米埃尔的影片中就已经具备了喜剧因素,这也是由默片时代的特殊叙事样式所决定的。对这一时期喜剧片创作而言,影片的最终效果起决定作用的往往不是导演,而是喜剧演员。它是以喜剧演员的夸张变形的表情及动作表演为中心,结合荒诞戏谑的故事情节制造笑料与噱头,从而引发观众发笑的一种影片类型。这一时期的好莱坞喜剧电影出现了许多著名的表演艺术家,如美国喜剧电影的改革者和辉煌的缔造者美国喜剧电影之父——麦克·塞纳特,以及四位卓越的电影喜剧大师:查理·卓别林、巴斯特·基顿、哈洛德·劳埃德和哈莱·朗东等。

1914年,埃斯安尼电影公司以每周1250美元的工资和10 000美元的签字费签下了卓别林。卓别林迎来了他的创作高峰。《阵雨之间》《流浪汉》《女人》《在银行》《警察》等作品相继走红,使他名声大噪。1918年卓别林走上独立制片道路,起初很多作品也都是沿袭了启斯东喜剧风格,而1921年《寻子遇仙记》他风向一转,以悲悯之心关注人间疾苦,之后的很多作品充满了对小人物的同情与关爱,不仅能够给观众提供娱乐与欢笑,而且带来了思考和理解,赋予了好莱坞喜剧空前的思想内涵,如《淘金记》(1925)、《城市之光》(1931)、《摩登时代》(1936)等。1940年拍摄了自己的第一部有声电影《大独裁者》,影片假借第二次世界大战的背景,刻画了一个残酷迫害犹太人,企图统治全世界的大独裁者。卓别林在人物造型上非常明显地仿照法西斯头子希特勒,并通过表演对这个人物进行辛辣的讽刺。卓别林对喜剧的贡献在于他把过去喜剧电影中人与汽车、火车、轮船之间可笑的冲突上升为人与社会之间的冲突,更多的描绘的是底层人民的生活状态与喜怒哀乐,影片中充满了朴素的人文关怀和人道主义精神,也正是这一系列的作品奠定了他在喜剧类型电影中的大师地位。

图2-4 电影《大独裁者》的海报

电影《大独裁者》的海报如图2-4所示。

2)西部片

西部片一直是美国主流电影中一种重要的类型之一,有着古老的历史背景,也是美国电影所独有的一种类型。顾名思义,西部片的题材大多都是以美国建国初期的西部开拓作为历史背景。在1962年美国《宅地法》颁

布后,大批淘金者蜂拥而来,由于法律和秩序的不完善,这些人在给西部带来先进文明和经济繁荣的同时,也带来了犯罪和与当地人之间的矛盾与战争,这期间诞生了许多传奇故事与传奇人物。犯罪、淘金、探险、牛仔、警长、罪犯,这些因素成了众多好莱坞电影公司所青睐并争相拍摄的电影题材。

从严格意义上来说,第一部在美国引起巨大轰动的西部类型影片还应当属于埃德温·鲍特在1903年拍摄的《火车大劫案》。这部影片的成功在当时掀起了西部片拍摄的高潮,众多电影导演都把目光集中在了这片土地上,催产了大量影片。这一时期的代表作有詹姆斯·克鲁茨于1923年拍摄的《大篷车》,这部电影第一次把西部壮丽的风光搬上荧幕,增添了西部片的多元化色彩。1931年韦斯利·拉格尔斯的《壮志千秋》通过讲述主人公辛马龙在西部的奋斗历程,赞扬了主人公见义勇为、惩恶扬善、正义勇敢的精神品质,也展示了印第安文化和西部变迁的历程。

3) 歌舞片

歌舞片可以说是同电影声音一同诞生的一种电影类型,在有声电影的初期十分盛行,最初是把百老汇的表演形势搬上荧幕,后来渐渐地把歌舞与叙事结合在一起,用音乐、舞蹈和歌唱来讲述故事,以一种特殊的演出形式进行展现,发展成为一种独树一帜类型的片子。

1927年,华纳公司推出了第一部有声片《爵士歌王》。这部电影虽然平庸,但却已经具备歌舞片的雏形。相较于其他类型影片的形式,歌舞片欢快的音乐旋律与充满活力的大场面舞蹈恰巧迎合了美国经济大萧条时期人们逃避现实的心理,同时以声音形式加入电影表现手法中也让他们感觉十分新奇,在电影院里他们可以尽情地享受赏心悦目、美妙动听的歌舞片所带给他们的视听盛宴。

20世纪30年代以后,歌舞片开始逐渐把时间转移到男女主角的爱情生活中去,在20世纪三四十年代的歌舞片中,大部分影片的基本矛盾是两性之间感情的戏剧冲突,重点描绘的是男女主人公的爱情故事,其他的则作为陪衬。与此同时在20世纪30年代末,各大电影公司也为拍摄出高水平的歌舞片而展开了激烈的竞争,直至20世纪40年代,米高梅公司才在众多制片厂中脱颖而出,成为好莱坞歌舞片方面首屈一指的电影公司。这一时期的代表作品有《第四十二街》(1933)、《1933年淘金女郎》(1933)、《绿野仙踪》(1939)、《出水芙蓉》(1944)、《锦城春色》(1949)等。

到了20世纪60年代,电视开始冲击电影市场,拍摄大场面的影片成了好莱坞各大电影制片厂的应对手段,因此一大批由百老汇大型歌舞剧改编而来的影片便应运而生,其中包括《俄克拉荷马》(1955)、《西区故事》(1961)、《窈窕淑女》(1964)、《音乐之声》(1965)等。

第三节
新好莱坞时期(1967—1978年)

当经典好莱坞时期多年以来的电影体系逐渐走向崩溃,而商业电视已陆续横扫美国各地陆续发展起来的城区时,新好莱坞适时地开始生产第二次世界大战以后的美国电影。这标志着好莱坞经典纪元的结束。

一、新好莱坞产生的背景

新好莱坞狭义上指的是 20 世纪 60 年代末期到 70 年代末期的美国电影。在这一时间段里,经典好莱坞电影在欧洲各种电影流派的冲击下,在超越了自身商业性制作的衰退并走出了来自电视行业的激烈冲击后,对制片厂的规模性质、体制结构以及影片的形式内容等方面进行了大规模的变革。新好莱坞电影没有统一的口号、主张,没有宣言,也没有一个统一的美学目标。它只是一批"好莱坞坏小子"对原有电影机制的成功改写,而不是一个风格流派。而且由旧好莱坞过渡到新好莱坞是一个缓慢渐变的时期,甚至没有一个明确的时间划分。

一般以阿瑟·佩恩的《邦妮与克莱德》(1967 年)作为新与旧的分界线。狭义的新好莱坞指 20 世纪 60 年代末到 70 年代末,好莱坞电影在旧有好莱坞体制瓦解之后变革转型并确立新好莱坞的阶段。广义的新好莱坞,既包括 20 世纪 60 年代末到 70 年代末的好莱坞转型阶段,也包括 20 世纪 80 年代以来好莱坞电影的成熟和发展,以及在全球化加剧的大环境下,好莱坞电影走向世界,走向多元发展的新时期。

电影《邦妮与克莱德》的海报如图 2-5 所示。

这个时期的影片不仅对曾经风靡一时的类型电影的"近亲派生"进行了从形式到内容的深刻反思,而且把当时的社会动荡和政治危机,电影的旧体制、旧观念与新体制、新观念的此消彼长,作为这个时期电影革命的社会背景及主要表现元素。

图 2-5 电影《邦妮与克莱德》的海报

二、新好莱坞发展的阶段

狭义的新好莱坞的时间跨界主要是从 1966—1978 年,从《邦妮与克莱德》的上映作为新旧的分界线。但事实上,从经典好莱坞过渡到新好莱坞的过程是缓慢的、非明确的,大致从 20 世纪 60—80 年代都处于这样一种深刻变化之中。

1. 准备时期(1960—1967 年)

1967 年,阿瑟·佩恩执导的《邦妮与克莱德》作为一部最重要的新好莱坞影片对美国影坛产生了深远的影响。《邦妮与克莱德》中的雌雄大盗则是彻彻底底的"反英雄"式的英雄。这对颇具现代意味的主人公没有明确的行为目的,也没有明确的道德和社会目标,只是听命于完全非理性的暴力的驱动,甚至呈现出一种犯罪生活的浪漫诗意。这类对社会充满怀疑性的硬汉角色是对经典好莱坞中成熟、坚韧、优雅的正面形象的嘲讽与颠覆,代替他们的是自由散漫、放荡不羁、靠本能冲动行事的一群人,以透射出在现实生活中存在的那些不融于社会、对社会不满的人的处事方式。在电影技法上,《邦妮与克莱德》大胆向"新浪潮"借鉴,人物动作迅猛、对话简洁、表演干脆利落,呈现出强烈的风格特征。

这之后的《毕业生》也是一部颇具开创精神的影片。影片讲述了一对年轻人冲破传统的藩篱,最终生活在

一起的故事。尤其是男主人公本恩,他那张迷茫不安的脸映射出当时整个时代的集体表情:缺乏目标、对前途失去信心。这些社会症候集中体现在一个年轻人、一个毕业生身上,而他则选择用性爱(与鲁宾逊夫人的不伦之恋)来逃避迷惘、逃避空虚。直到有一天,他爱上了鲁宾逊夫人的女儿伊莱恩,他们倾心相爱却遭受到鲁宾逊家庭的阻隔,遭到传统价值观的唾弃、打压。最终,本恩击碎了"卫道士们"虚伪的面具,从教堂里抢回新娘,和她一起踏上了远行的路程。

电影《毕业生》的海报如图2-6所示。

2. 顶峰时期(1969—1971年)

1969年的《逍遥骑士》是丹尼斯·霍珀的第一部影片,也是在新好莱坞阶段极其重要的一部影片。影片描述了两个优哉游哉的"嬉皮士"青年骑着摩托车穿越美国,过着到处游荡的生活。这两个"垮掉的一代"的代表被导演有意隐去了身份背景和社会背景,他们是现世的虚假的逃逸者,同时有时是勇敢的自由的追寻者。

事实上,第一、二时期的美国电影在很大程度上是向欧洲学习的

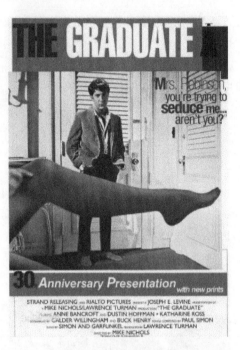

图2-6 电影《毕业生》的海报

结果,是一种好莱坞式的艺术电影。20世纪60年代末期的经济萧条,好莱坞观众群的年轻化、低龄化,使得好莱坞电影开始热衷于欧洲艺术电影的故事讲述方式:总体情节上淡化因果联系,断裂式的剪辑方式,表现幻觉、闪回的插入镜头等。这一时期同样重要的作品还包括:库布里克的《2001:太空漫游》(1968)是传统科幻类型与欧洲艺术电影的象征手法的结合;科波拉的《对话》(1974)融合了侦探片类型和艺术电影的惯例;彼得·博格达洛维奇的《最后一场电影》(1971)应用了神秘的象征场面和充满全篇的反射性技巧;迈克·尼科尔斯的《第二十二条军规》(1970),这部从著名小说改编而来的电影采用了当时最新的时序跳跃技法。

3. 新发展时期(20世纪70年代)

这一时期崭露头角的导演主要分为两类:移民导演和美国本土的年轻导演。

移民导演是指一批已经在欧洲艺术电影中颇具名望,继而来美发展的导演,如来自捷克的米洛斯·福尔曼和伊万·帕塞尔,来自波兰的罗曼·波兰斯基,来自英国的约翰·施莱辛格、杰克·克莱顿和肯·罗素等。

米洛斯·福尔曼在1974年执导的《飞越疯人院》、1984年执导的《莫扎特传》以及这之后的《性书大亨》(1996)、《月亮上的男人》(1999)等影片都极其强调个人风格,善于捕捉人的行为和特性。米洛斯·福尔曼代表作《飞越疯人院》不仅继承了小说原著(美国作家肯·克西的同名小说)中强烈的反体制,提倡个人自由的思想,而且赋予影片另一层深意——弱势群体对强权的反叛。《飞越疯人院》则象征了一种模糊、含混的愿望,象征了人类一直以来对个体自由孜孜不倦的追求,对精神枷锁的破除与超越。

在新好莱坞时期,更引人注目的是一批生于20世纪40年代的美国"学院派"导演。他们将焦点转向欧洲与美国、艺术与大众的平衡点(以弗朗西斯福特·科波拉和马丁·斯科西斯为代表)、商业的好莱坞电影的回归(以斯蒂芬·斯皮尔伯格及乔治·卢卡斯为代表)。"学院派"导演呈现出这样一种整体的风格特征:一种好莱坞经典叙事传统与实验电影的反叛主题及欧洲新浪潮的视觉风格的融合体。而尤其是在斯蒂芬·斯皮尔伯格及乔治·卢卡斯一类的"好莱坞神童"那里,他们将经典主义的好莱坞讲故事的方式与最新的电影特技相糅合,从而熟练地用形象和叙事操纵观众的回应,将观众置于巨大的想象网络之中,而在此网络中充满错置的期望和英雄主义。因此,有些评论家认为,斯蒂芬·斯皮尔伯格和乔治·卢卡斯是运用技术对经典的叙事结构予以加

强,他们的叙事风格和技术甚至比传统的好莱坞还要趋向于经典主义。

三、新好莱坞的艺术特征

新好莱坞的表现主题基本结束了经典时期的"梦幻银幕",更多展现的是对社会、对历史、对人类的思考。在叙事上,相对于经典好莱坞,新好莱坞更具开放性和多线性。在继承、借鉴传统的基础上,有导演试图打破经典的叙事原则,走出一条完全不同的道路。

1. 表现主题

1) 在历史铭文中对生命的反思

20世纪50年代以后,资本主义世界爆发经济危机,大部分人的生活状态急转直下。与此同时,国际局势也动荡起来。越南战争是美国人不敢面对的一个现实,在可口可乐、美军连环画、摇滚乐和西部片包围下长大的美国人逐渐清醒,开始对之前从没有思考过的社会、战争、生命和人性之间的问题进行反思。20世纪60年代开始到90年代,越南战争题材的电影不断涌现,成为美国影坛的一个亮点,这是美国民众对国家和个人关系有所认识的一种表现。这些影片也以深刻的思想内涵改变了人们对传统美国电影"骄傲自大、毫无深度"的印象。

2) 文化价值观念的演变

20世纪五六十年代,美国经济和政治局势风云突变,人民的生活状态和思想意识也发生了巨大的改变,与之相随的文化价值观念也发生了多方面的转变。

首先,人物设置倾向的转变。与经典好莱坞电影相比,新好莱坞电影的人物设置上有两点比较明显的转变:人物地位设置的转变和人物性格设置的转变。在地位设置上,新好莱坞电影中的人物开始不再为故事情节服务,他们凸显出来成为影片的主要表现对象。在人物性格设置上,颠覆传统好莱坞电影中主人公"高、大、全"的英雄形象,塑造"反英雄"的人物形象。影片《邦妮与克莱德》以一对"雌雄大盗"作为主人公。这是银幕上首次出现"反英雄"的形象,对美国社会的主流文化和传统道德提出了挑战。

其次,对人物内心世界非理性的深入挖掘。新好莱坞的代表作《毕业生》从一开始就提出了"原因"的问题。在电影中,我们看到了美国的中产阶级——一个个看似和睦的假象下是如何一点点露出阴暗的背面。迷茫的本恩,道貌岸然的鲁宾逊夫人,危险的欲望……没有任何的粉饰,残酷的现实就这样赤裸裸地被导演揪出来摆在观众的面前,迫使观众去面对。

3) 对社会边缘族群的关注

多年来,好莱坞这个梦幻工厂总是把镜头对准中上层社会,粉饰现实,比如发生在20世纪30年代的经济危机、失业现象、法西斯主义等许多重大事件,好莱坞几乎是"视而不见"。到了20世纪六七十年代,好莱坞的制片人开始关注这类涉及社会、种族、女性等边缘题材的影片。因为受到新思潮的影响,对社会充满怀疑精神的"新一代"组成了新的观众群体,他们更多的是对社会的思考。海斯法典的废除,新的分级制度的出现,促进了电影业针对不同的观众拍摄不同类型的影片。比如黑人、摇滚乐、纪录片,还有针对同性恋的影片,荧屏上不再是清一色的主流影片,好莱坞主流电影的军队里渐渐开始有了不同的声音。

2. 叙事结构

第二次世界大战后的青少年被称为"影像的一代"。他们的观察能力不再是阅读书籍那样的线性方式,而是习惯借助影像,那么随之而来的问题就是如何满足这些观众。因此,好莱坞的类型片改革势在必行。具体表现如下。

一是反类型倾向。这类影片最先盛行于"新好莱坞"发轫的20世纪60年代。在对经典类型片的冷嘲热

讽中,现代类型片逐渐成长起来,这些电影往往刻意模仿旧好莱坞的情节结构和文本传统,但主题却是与经典好莱坞大相径庭。最具颠覆性的当属《低俗小说》了。通过这部影片,我们不难发现美国类型片中主要的视觉形象图解:黑帮片中光头的黑帮老大、持枪的杀手、醉心毒品的瘾君子等。但这一切仅仅是革命性颠覆的伏笔:黑帮老大遭人强奸;杀手被暗杀对象射杀在卫生间里;瘾君子吸食毒品险些丧命等。这种对经典类型影片的戏仿以游戏的方式取消了原有形象的意义,体现了导演昆汀·塔伦蒂诺的天才构想和对好莱坞经典类型电影的反思。

二是混合类型片倾向。新好莱坞之后,我们看到好多影片,它所包含的元素越来越多,很难单纯地判断一部影片到底是哪一种类型。这些影片中,往往把不同类型的不同元素加以叠加,达到产生新的效果的目的,比如最常见的就是某个类型与喜剧类型的叠加。如《小鬼当家》是滑稽强盗片、迪士尼卡通片和家庭喜剧片的叠加,《芝加哥》是歌舞片、悬疑片和黑色幽默片的叠加,《陆军野战医院》是战争片和黑色幽默片的叠加,《回到未来》是科幻片和喜剧片的叠加等。

三是,暴力美学和黑色幽默的流行。20世纪60年代以后美国对电影中暴力表现的审查尺度放宽,于是电影制作者花样翻新地追求暴力的银幕效果。而黑色幽默的流行则是以一种无奈的玩笑态度来看待暴力(无论是原子战争,还是普通的凶杀)这实际上是美国电影制作的一种娱乐策略。

四是,后现代的叙事方式。经过20世纪七八十年代的颠覆与革命,到了90年代,随着高科技手段越来越多地参与电影中,叙事逐渐沦为了高科技的傀儡。以昆汀·塔伦蒂诺的《低俗小说》为代表的一批被称为"后现代电影"的、对经典传统具有绝对颠覆意义的影片横空出世,让人们突破经典好莱坞影片的垄断,看到了叙事的生机。开放性的叙事也称作多线叙事,是相对于经典好莱坞线性叙事而言,导演把一个可以被正常讲述的情节划分得破碎支离,而采用多线索、时空交集的方式加以表现,在其背后往往涉及一个人物众多、关系繁杂的故事,富有惊心动魄的暴力快感和错落美感。

新好莱坞电影在吸取了经典好莱坞情节生动、通俗易懂等长处的同时,对叙事的结构有了很大的调整。后工业时代个体存在的荒诞感及时空体验的支离破碎感,使传统意义的"故事"呈现出了解体的状态,影片的叙事过程是断裂、粘贴和拼凑的过程。创作者有意割断情节发展的因果链条,使经典叙事本来拥有的流畅性遭到彻底的毁灭。创作者倾向于将一些看似不关联的叙事动机组到一起,在凌乱、芜杂和随意的场景中体验人物或事件的偶然性和破碎感。

第四节

好莱坞星球:全球化的美国电影(20世纪80年代至今)

20世纪80年代开始,美国电影进入一个新的发展阶段。在这个阶段,美国电影开始在政府的大力支持下走征服世界的全球化路线。美国电影的确凭借自身强大的竞争力和成熟的商业策略成功地打开了世界各地电影市场的大门,也吸引了来自世界各地的优秀电影人,美国电影也名副其实的成为世界电影的霸主。

从 20 世纪 80 年代开始,美国电影从整体上呈现出一种多元化的风格趋势。随着经济的发展,美国电影工业又一次走向整合的道路,电影同音乐、出版公司等捆绑在一起,垂直整合再度回归。与此同时,大片、巨片的打造成为美国电影的主流趋势,电影特技的使用为美国大片注入了新的活力。美国电影开始了全球化的发展,好莱坞位于大众文化的核心,成为媒体帝国与数字传输的"内容"。同时,独立电影制作也经历了创造力的爆发。总之,这个时期的美国电影呈现一种前所未有的繁荣景象。

一、电影工业的整合

这一时期,美国电影业也蕴含着一些深刻的变化。一是,大型公司逐渐走向多元化,迪士尼努力超越其老少皆宜的形象,创建了试金石影业,这是一个成年人的品牌,并以《美人鱼》(1984)一片收获成功。二是,进行垂直整合,直接投资美国和加拿大的连锁影院。美国司法部对 1948 年的"派拉蒙案做出的判决"给出温和的解释,允许大公司收购影院和电视台。1986—1987 年间,环球、哥伦比亚、华纳和派拉蒙都迈进了影院渠道。三是,也是最重要的一点,美国电影业开始以并购的形式进行整合。20 世纪 80 年代中期开始的并购和整合的目标旨在达到协同效应——几条兼容的业务线共同作用以达到收入的最大化,电影公司开始同出版社、唱片公司、电视网、有线和卫星电视公司、视频零售商,以及其他娱乐媒体展开一体化整合。1985 年,澳大利亚出版巨头鲁伯特·默多克拥有的新闻集团有限公司收购了二十世纪福克斯电影公司。1989 年,已经拥有了 CBS 唱片公司的日本索尼,从可口可乐手中买下了哥伦比亚影业,创建了索尼影视娱乐公司。迪士尼公司没有被吞并,而是主动出击,在 1995 年购买了美国广播公司电视网。逐渐形成了好莱坞六大公司主导的局势。到 2010 年,好莱坞制片厂体系由六大公司组成:环球、迪士尼、派拉蒙、索尼、华纳兄弟和二十世纪福克斯。尽管好莱坞在世界各地制作的影片总数越来越多,但是六大公司仍是主导力量,渠道涵盖影院、家庭影院、有线电视等。

二、大片归来:好莱坞与时俱进

20 世纪 80 年代末,电影高科技(特技、模型和动画等)大量进入电影制作领域。这大大拓展了电影制作的可能性,电影制作者的想象力也被极大地激发出来。20 世纪 90 年代,好莱坞大片又掀起了高潮,不管是从制作规模、影响力度上还是从时间跨度上都远远超越了 20 世纪五六十年代的好莱坞黄金时代。理解好莱坞大片,可以从以下三个方面进行。一是,大投资。好莱坞大片的制作经费十分巨大,只有凭借大量的投资才能够实现大制作的目的,从而实现前所未有的视觉效果展现和宏大的叙事,并以此吸引观众。如《泰坦尼克号》(1998)的制作费用就高达 2.5 亿美元,截至目前其全球收入则超过了 21.8 亿美元。二是,大明星。好莱坞大片中的男女明星片酬十分惊人,如小罗伯特·唐尼因参演《复仇者联盟 2:奥创纪元》赚得 8000 万美元的片酬。好莱坞大片凭借大明星的知名度和票房号召力来吸引观众走进影院。三是,类型的综合。现代电影的发展逐渐超越了好莱坞传统类型片的窠臼,类型片开始进行交叉和综合,这将会使得一部电影中展现多种不同的元素,使电影显得更加刺激,节奏更加明快,并且可以涵盖更多内容、更多能够吸引观众的元素。比如:《泰坦尼克号》就是集灾难、爱情等元素于一体的好莱坞大片;《黑客帝国》将科幻、动作等结合在一起。

电影《泰坦尼克号》的海报如图 2-7 所示。

1. 巨片心态

电影进行巨片时代,并非完全是由电影行业本身所决定,也是电影观众品位变化导致的。经过了 100 多年的演变和发展,人们对电影的表现内容已经逐渐熟悉和了解。虽然人们已经不会像当年那样,看到银幕上的火

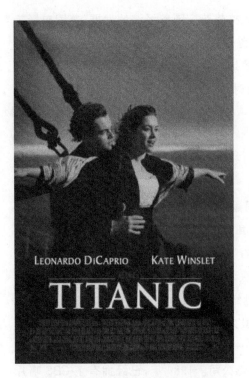

图 2-7　电影《泰坦尼克号》的海报

车进站或者海浪袭来就惊慌失措,但是人们对待电影的心理似乎并没有变化,都是期待一种新奇的体验。在这种情况下,如何为受众提供全新的观影体验和效果就成为当代电影行业发展的主要动力。

到 20 世纪 70 年代中期,好莱坞意识到它的主要观众,无论是在国内还是在国外的,都是年轻人。虽然 12~29 岁的人口只占美国人口的 40%,但是他们却占了美国电影观众的 75%。此类观众喜欢科幻片、恐怖片和喜剧片。这些年轻人似乎希望电影由著名演员表演,在简单的故事中展示幽默、身体动作和卓越的特效。制作电影的理由变成了观众想看到的,迎合年轻人的趣味变成了优先的考虑。制作更具刺激性的电影、刻画新的逃避现实的世界、使用更新奇和华丽的特殊效果,成了电影制作的必备要素。

2. 经济利益

毋庸置疑的是,巨片所收获到的回报中,最主要的部分是票房收入。很多巨片的票房收入就已经令人震撼,如《阿凡达》获得的全球票房首位的 27.8 亿美元。但是巨片的收入来源不仅仅表现在票房的回报方面。由于巨片成本高昂,制片厂找到了利用别人的钱的途径。他们施加压力,迫使放映商缴纳预付款,以协助制片。《星球大战 2:帝国反击战》(1980)的预付款几乎覆盖了该片的制作成本。发行商也与银行设立循环贷款额度,并建立有限合作关系,迅速高速运转的投资者入股一批有市场前景的影片。投资基金在美国设立,并到海外投资巨片。在某部影片制作开始之前出售海外版权或者视频版权,已是寻常之事。

制片厂还找到一起其他方式以抵消制作巨片的代价。多伦多和温哥华以物美价廉的服务取代了洛杉矶,随着苏联和东欧的制片厂在 20 世纪 90 年代变得可用,大制作在布拉格、柏林以及其他欧洲国家的首都发现了宽大的设施、异国情调的场景、训练有素的技术人员和低廉的成本,也将导致电影的全球化进程。

提高盈利的另一种方式是产品广告植入。如果某些场景突出的呈现了带有品牌标志的商品,厂家将很慷慨地支付广告费用。詹姆斯·邦德饰演的电影里通过展现詹姆斯·邦德对斯米诺伏特加和阿斯顿-马丁敞篷车的喜爱,开创了产品广告植入的方法。《变形金刚3》里,一位亚裔演员对主角喊道"别打扰我喝(伊利)舒化奶",除此之外,还包括美特斯·邦威等产品广告的植入。作为回报,这些镜头每秒高达 6 000 万人民币。电影作者越来越多地将品牌编制到他们的故事线中。

此外,电影巨片还会出现类似棒球"全垒打"的情形:电影在北美国内票房和海外票房共同打破首映当周周末票房纪录以及总体票房纪录;放映数月后,顺利专项互联网视频平台;并且会出现后续特许经营产品的销售和其他授权协议(例如:改编成电视剧集、连环漫画或游戏;出售影片周边衍生产品;出售影片 DVD 或蓝光版本等)。这就是巨片或大片的经营逻辑,它们也将为其母公司提供最大的协同效果。

3. 高概念

制片人相信,巨片必须基于一个简单但有趣的想法——某个高概念。史蒂文·斯皮尔伯格曾说:"如果一个人可以将这个想法用 25 个或更少的词告诉我,就能拍出一部非常好的电影。"制片厂的主管往往缺乏电影从业经验,他们也不喜欢分析剧本或梳理剧情。有些人认为,一部电影的核心思想就应该像一份电影指南清单。制片人和编剧开始向制片人把故事的想法概述为极简的情境。高概念的方法能保证观众迅速抓住电影的新奇之处,还能成为营销的关键点。制片人唐·辛普森说:"他们想知道那个由三部分组成的情节线是什么,因为他

们希望它能启发广告活动。"从这里可以看到,电影的市场营销也逐渐驱动电影的制作,成为影响其最终呈现的一个因子。

三、技术创新:数字融合

数字技术在20世纪70年代通过计算机特技展现;80年代则通过计算机化的剪辑和混音进入电影之中;90年代时,数字视频成为一种使用的记录媒介,廉价的剪辑软件出现在便携式计算机上。与此同时,互联网的使用逐渐普及,数字视频拥有了便捷的传输渠道。这样的发展预示着电影和数字媒体的完全融合。

1. 制作技术:电脑特技和数字视频

特效是电影制作中不可或缺的产物,也是与电影相伴发展的一个领域。进入20世纪80年代以后,运用电脑制作的特效开创了电影特效行业的新时代。

电影界对视觉特效的高度重视,始于1977年第一部《星球大战》的成功。1976年,乔治·卢卡斯为拍摄第一部《星球大战》,专门成立了自己的特效公司工业光魔。1982年工业光魔发明了一项名为"源序列"的电脑处理方法,并应用在科幻电影《星际迷航2:可汗之怒》上,该片出现了电影史上第一个完全由电脑生产的场景。1985年在电影《年轻的福尔摩斯》中,工业光魔制作了电影史上第一个电脑生成的角色"彩色玻璃人"。1989年工业魔为科幻经典《深渊》制作了历史上第一个电脑三维角色,这也为《星战前传》里众多虚拟的角色的制作打下了基础。

1994年以来,被奥斯卡提名的特技电影平均票房收入比被提名的最佳影片要高。特级制片厂(数字领域)、乔治·卢卡斯的工业光魔和索尼影像成为好莱坞电影制作的中心。计算机生成图像每一个新的发展都会带来一部耗资百万的电影大片的发行,以展现其特技效果:《指环王:魔戒再现》中使用的次表面散射技术使得影片人物的皮肤由内到外闪闪发亮;《蜘蛛侠》应用了数字特代替替身演员;《明日世界》里使用了虚拟布景特技;《极地特快》和《贝奥武夫》中使用了表演和动作捕捉特技,将电极连接到演员身上,将其动作和表情移植到动画角色上去,这已经成为当下电影广泛使用的技术。这一系列的特效技术的创新和运用,使得电影塑造的世界更加的真实和美轮美奂,极大限度地拓展了人们想象力的边界,使得电影制作和叙事领域的范围更加广阔。

同样值得注意的是电影制作的数字化。电子摄像机和剪辑机逐步取代了传统电影的光学系统,胶片拍摄和剪辑逐渐让位于数字拍摄和电脑剪辑。电子传输和回放技术应用到了广播电视、卫星电视、有线电视、录像带、DVD录像机和计算机上。

电影数字化的另外一个重要表现,是20世纪90年代逐渐发展的数字电影制作。以数字视频(DV)的方式拍摄一部电影可以大幅度降低成本,托马斯·温特伯格的电影《家庭庆典》表明,将数字视频转成胶片能够达到影院可接受的质量。最早的DV摄像机相当轻便,而且很快就有了手掌大小的数字录像机,为摄影机位置开辟出新的灵活性。美国公司开始资助生产专门用于拍摄数字长片的制片部门,如由独立电影频道投资的放大影片公司(Blow Up Picture)和下一波影业公司(Next Wave Films)。

影片一旦通过数字工艺拍摄,它们通常会被转成胶片,以便影片放映。然而随着时代的发展,数字视频的发行渠道逐渐拓宽,主要有两个方向。一是,随着互联网的发展,数字视频的制作者发现,其可以绕过掌握着影片发行的影院的制片厂,直接通过互联网提供给公众。这一渠道逐渐发展,并形成多种多样的互联网发行综合平台。二是,大型制片厂和电影公司同样在推进数字放映的进程。将一部电影从卫星或互联网下载到一家连锁影院的银幕上,这中间省去电影拷贝、运输成本,并消灭盗版的风险。

2. 视觉奇效：3D技术

早在20世纪20年代，创造出3D效果的技术就已经出现了。1936年雅各布·莱温赛尔和约翰·诺林为米高梅公司拍摄了一系列的短片，当时每位入场的观众都被发了一幅红绿眼镜，然后银幕上告诉他们如何使用这些眼镜，接着一系列冲着观众方向运动的物体出现了，效果在当时极其震撼。20世纪70年代，阿兰·西里芬特和克里斯·戈登发明了"立体视觉"专利技术，这种技术可以把左右两只眼睛看到的画面交替地印在一套普通35毫米电影胶片上，放映机以48帧/秒（通常速度的两倍）的速度放映，放映镜头前加上一个周期转动的遮光板，于是两套画面交替出现，不过由于视觉延迟观众并不会察觉。第一部使用"立体视觉"技术制作的3D影片是1969年上映的一部色情片《空姐》。该片以10万美元成本赚取2700万票房，令人诧异地成为电影史上最卖座的3D电影。

时间进入20世纪80年代后，3D电影的题材开始变得丰富，故事片、纪录片、恐怖片、动作片纷纷以3D为卖点，其中比较有代表性的是1981年的西部片《枪手哈特》，影片中的拔枪、射子弹、飞刀等扑面而来的镜头让很多观众惊出了一身冷汗。

2005年11月，电影史上第一部数字3D电影、迪士尼动画片《四眼天鸡》上映，这部影片采用的是杜比的普通2D转制成3D的技术，为此杜比公司还特别在100家选定影院安装了带有3D电影放映功能的杜比数字影院系统。《四眼天鸡》3D版的票房异常火爆，其单厅票房比普通版本高出近4倍，尝到了甜头的好莱坞于是在其后几年大量推出这种转制而成的数字3D电影。最具标志性的还是2009年上映的，詹姆斯·卡梅隆导演的《阿凡达》，自此之后3D技术发展日新月异，并且迅速普及开来。

3. 放映方式：大型多厅影院、家庭视频和互联网视频

伴随新时代的发展，新技术的引进，尤其是数字化技术的充分利用，电影业的放映一环逐渐出现了众多新的变化。

1）大型多厅影院

在寻找快速利润的投资公司的刺激下，放映商开始着手打造自20世纪20年代以来规模最大的影院建筑热潮。到2000年，已经有了38 000块银幕，创下历史最高。许多影院位于豪华的建筑之中，欧迪翁多厅影院是一个强调舒适性和先进技术的加拿大公司，它开创了一个拥有至少16块银幕的"大型多厅影院"潮流。观众放弃了20世纪70年代的破旧多厅影城，转而选择大型多厅影院。这些影院拥有数字声音系统、舒适的大厅座位和软饮料销售台。

大型多厅影院以集中化的售票处、放映室和小卖部创造了规模经济。通过这么多的银幕，卖座影片的收入就会抵消掉失败影片的亏损；某一部影片可以同时在一个影院内的多块银幕上放映，以促进总票房。这种影院放映形式快速地被推广到世界各地，并且一直延续至今。

2）家庭视频

20世纪后半叶观看电影最重要的转变就是录像机的发明，通常它被称为"盒式磁带录像机"。由录像机及录像带代表的家庭视频让电影粉丝可以安排自己的影院节目。在方便的家庭环境下，人们可以从成千上万的历史最佳影片中选择自己想要看的。到1990年，在家庭普及率上，盒式磁带录像机仅次于电视机，达到90%。有成千上万的地方出租和销售家庭视频产品，主要是故事片的录制拷贝。尽管家庭视频被称作附属或是第二市场，但是自从1996年开始，它的收入就高于影院票房。

3）互联网视频

互联网正深刻改变着当今世界人们的生活和行为方式，在影视消费领域也不例外。互联网给了观众选择的自由，他们可以在自己方便的时间看喜欢的节目，也可以通过移动设备随时随地在线观看，还可以及时地发

表评论,决定某个节目的口碑。在用户的主导下,互联网影视近年来取得了蓬勃的发展,如在美国已达3.1亿的互联网用户中有84.8%会在线观看影视内容。其中,YouTube、Hulu代表的免费提供内容通过广告投放收益模式和Netflix代表的互联网影视付费收看盈利模式是现在网络视频盈利的两种主流模式。

YouTube无疑是美国当下最受瞩目的视频网站。凭借让用户自由而简便地创造、分享内容的理念,这家成立于2005年的年轻网站成了最受欢迎的网站之一,并吸引Google在其成立的第二年就以16.5亿美元的高价收购了它。自由分享的理念为YouTube创造了海量的用户、内容和流量。2010年,上亿注册用户通过YouTube观看了超过7 000亿次,上传了1300万小时的内容,它也已在25个国家/地区落户并支持43种语言,有70%的流量来自于美国以外的地区,而每天通过移动设备观看YouTube也已超过2亿人次。这些辉煌的数字证明了YouTube吸引全球观众眼球的能力,在某种意义上,它已经成了一家巨型的全球媒体。

与曾经为了内容合法性而焦头烂额的YouTube相比,Hulu在线影视网站由美国国家广播环球公司和新闻集团2007年3月合资成立,同年10月,普罗维登斯私人股权投资公司向其注资1亿美元,2009年,迪士尼集团也加入其中。至此,Hulu得以将美国三大电视网ABC、NBC、Fox的内容收入囊中,强大的内容资源使其享有得天独厚的优势,成为目前势头最强劲的影视网站之一。Hulu将其理念总结为让用户以"最简单而且免费的方法在最佳体验中看到高质量节目"。这一模式的特点首先在于优质内容与免费使用的组合对用户形成的天然吸引力。背靠ABC、NBC、Fox这些传统电视网,Hulu有源源不断的内容供应,这些节目和剧集通常在电视上播出后第二天就会登陆Hulu,用户可以免费观看这些高清视频。

上述YouTube和Hulu向用户免费提供内容,而主要依靠广告收入盈利的模式,随着内容成本的日益攀升而变得日益吃力,它们也逐渐开始引入收费机制。而在建立互联网影视付费收看的盈利模式中,Netflix可谓是一个先驱,这家同时提供在线DVD租赁和在线包月收看的网站,是目前盈利模式最为成熟的美国互联网影视企业。Netflix也充分利用了互联网的特点增强用户的黏着度。2007年,乘着网络带宽不断提高的东风,Netflix推出了新功能:用户可以在线观看电视和电影节目,最初Netflix实行按流量收费制,一年后取消了这项规定,用户支付月费后便可以无限制观看。比起昂贵的DVD租赁运营成本,Netflix为每次在线观看支付的成本不到5美分,因此Netflix的业务逐渐从DVD向在线播放转移,而人性化服务仍是Netflix一脉相承的方针,如Netflix让用户免费试用一个月,合约是按月计费的,如果不满意,可随时取消;凭借多年的积累,Netflix也有雄厚的内容储备对用户具有深深的吸引力,DVD片目达10万部,在线播放节目数量达17 000部;而用户交纳7.99美元的月费,就可以无限制地在线观看这些内容;添加一定的费用,还可以在线租赁DVD,如月费加2美元,用户可每次租出1张DVD,如交纳55.99美元的最高月费,用户每次可租8张DVD;Netflix还通过与很多设备供应商合作,让用户可以在几百种播放器、家庭影院、互联网电视设备和游戏机上观看Netflix在线内容。凭借人性化的服务和低价战略,Netflix多次被评为美国顾客满意度第一名的电子商务公司,经济效益也节节攀升。

思考题:

1. 埃德温·鲍特、大卫·格里菲斯等人的电影创作理论有哪些?
2. 经典好莱坞电影的发展历程及美学特点是什么?
3. 新好莱坞电影的发展历程及美学特点是什么?
4. 美国电影工业是如何整合及其如何实现电影全球化?

第三章

苏联电影史

SULIAN DIANYINGSHI

- 学习目标：通过本章的学习，了解苏联电影在战时共产主义时期、新经济政策时期、第二次世界大战后、解冻时期、新电影时期等不同时期的发展背景、发展特点、代表人物及作品。
- 学习重点：掌握蒙太奇学派中吉加·维尔托夫、列夫·库里肖夫、奇异演员养成所、谢尔盖·爱森斯坦和普多夫金等人的电影创作理论与实践。理解苏联电影发展与国家政策体制变动之间的关系。
- 学习难点：蒙太奇学派中维尔托夫、库里肖夫、奇异演员养成所、爱森斯坦和普多夫金等人的电影创作理论与实践。

第一节 早期苏联电影发展的概况

苏联电影在欧洲是起步比较晚的。1908年，制片商德朗科夫开始生产影片，第一部影片是《斯捷潘·拉辛》，该片是由冈察洛夫编剧，洛马斯科夫导演。苏联电影存在两大倾向：第一，受丹麦等北欧电影的影响，表现阴森恐怖的场景和虚无主义的氛围；第二，注重表现本国的传统和文化，故事多取材于俄罗斯历史和普希金、果戈理、托尔斯泰、陀思妥耶夫斯基、莱蒙托夫等文学家的著名作品。

一、苏联电影诞生

早在1896年，即电影诞生的第二年，法国卢米埃尔兄弟的影片就已经在莫斯科、圣彼得堡等城市放映，当时的俄国人也开始尝试拍摄影片，如制片商德朗科夫1908年拍制的影片《斯捷潘·拉辛》、著名导演艾夫坚尼·保尔1917年拍制完成的影片《革命》等。

俄国十月革命胜利后，新建立的苏维埃政权极为重视电影。苏联电影诞生于1919年8月27日。这一天，列宁签署了"电影国有化"法令，将俄国的私人电影企业一概收归国有，合并成若干大型电影制片厂，将电影的生产和发行移交给人民委员会，电影事业实行国有化。列宁还在1922年强调指出：在所有的艺术中，电影对我们是最重要的。[①] 在这一思想的指导下，苏联电影成为党和政府支持的一项文化事业，而不是普通的企业。

电影国有化带来两个结果：一方面，这种得天独厚的地位保证了苏联电影在建立新政权初期极其困难的条件下，迅速发展起来，苏联电影取得的巨大成就与国家的大力支持是密不可分的；另一方面，这种国家专有的方式和过于强化的意识形态氛围也限制了苏联电影在思想内容和艺术形式上的探索与创新，电影艺术的独特规律性往往随着不同时期文艺政策的变更而受到冲击甚至被牺牲掉。

① 张朝丽、徐美恒：《中外电影文化》，108页，天津，天津大学出版社，2003。

二、苏联电影产业的建立

1. 战时共产主义时期（1918—1920年）

俄国在1917年经历了两次革命：俄国二月革命铲除了沙俄皇帝的贵族统治，取而代之成立了一个改革派的临时政府；列宁领导的俄国十月革命，创建了俄罗斯苏维埃联邦社会主义共和国。

俄国十月革命之后，按照马克思主义的理论认知，电影工业应该实施国有化，也就是电影工业归政府所有。当时的布尔什维克政权还立足未稳，势力有限，因而新设了一个被称为"人民教育委员会"的管理机构来掌管电影工业。在1918年的上半年，人民教育委员会竭尽全力争取对电影的制作、发行和放映的控制权。

也是在1918年，两个日后声名卓著的青年导演开始初试身手，他们是吉加·维尔托夫和列夫·库里肖夫。这一年6月，吉加·维尔托夫负责拍摄人民教育委员会的第一部新闻影片，随后他渐渐成为蒙太奇运动中最重要的纪录电影工作者。十月革命之前，列夫·库里肖夫为一个公司拍摄了影片《工程师普雷特的方案》（1918年上映），在这部影片中，他运用好莱坞风格的镜头剪辑原则，表现出了与同时代导演在创作上的不同。

2. 新经济政策下的电影复苏（1921—1924年）

1920年，内战所造成的困难使得苏维埃部分地区发生了饥荒，面临这些危机，列宁在1921年制定了苏联的新经济政策。新经济政策有限度地允许私人拥有财产并进行资本主义式的交易，这使得私营公司和政府机构的电影创作量得到逐渐增加。

1922年初，列宁发表的两个声明促成了苏联电影生产路线的制定。第一，他提出了被称为"列宁比率"的说法，宣称电影节目应该在娱乐和教育之间取得平衡，虽然他并没有明确指出这两种电影应该各占多少比率。第二，他强调电影的重要性，他说，在所有的艺术中，电影对我们来说是最重要的。这说明苏维埃政府重视电影，并将电影作为政治宣传工具。

政府为了把脆弱的电影工业组织起来，于1922年年底设立了一个高度集权的发行机构——高斯影业。作为唯一的国有影片发行机构，所有国内私营或公营公司的影片必须通过高斯影业发行。

虽然受到进口影片的冲击，但新经济政策时期，国内电影业也有缓慢的增长，一些影片在这一阶段表现出众。

《红军顽童》，1923年上映，在当年成了和进口片一样受到普遍欢迎的影片。该片是在人民教育委员会的要求下摄制的，以内战为表现题材，吸收了外国惊险影片的手法和元素，用以表现苏维埃斗争的内容，在苏联国内很受欢迎。

《烟贩女孩》，1924年上映，这是一部街头卖烟女孩偶然成为电影明星的喜剧电影，影片中有些与电影行业相关的场景折射了当年苏联电影工业的一些境况。

3. 1925—1933年的苏联电影

高斯影业在这一时期继续运作，开始制作小规模电影，并拍摄了蒙太奇学派的代表性影片《战舰波将金号》，这是第一部在海外大获成功的苏联影片，这也是高斯影业最重要的贡献。

电影《战舰波将金号》的海报如图3-1所示。

由于高斯影业并未能成功重组苏联电影，苏维埃政府在1925年1月又成立了一家新的影业公司——索夫影业。作为苏联政府的国有企业，索夫影业直接受政府控制，并渐渐成了苏联电影工业的主体。

受到列宁关于电影教育意义的信念的影响，政府要求索夫影业把电影输送给偏远地区的工人和农民，因而

索夫影业既要在城市里建设影院,又要通过数以千计的机动放映设备送影片下乡,任务艰巨,而且这些流动下乡的影院多是亏损性质的。为了支付流动放映点的经费,索夫影业最初主要依靠在苏联发行进口影片赚取较多的利润,但随着官方意识形态的压力,进口影片的数量也受到控制,因此,索夫影业开始有了强烈的出口影片的愿望,同时,索夫影业积极提携年轻的蒙太奇导演,使得这些青年导演出品的电影可以争取到西方的观众。

外销国外的第一部成功之作是谢尔盖·爱森斯坦的《战舰波将金号》,这部影片1926年在德国受到巨大的欢迎,随后在许多国家上映。其他的苏联影片,如普多夫金的《母亲》,很快也在国外成功发行。这些电影所赚取的外汇,都用来购买外国器材,从而推动了苏联电影工业的发展。

当然,索夫影业还有一个目标,即制作承载共产主义政府意识形态的电影,借此将其新理念传达给人民大众。早期的蒙太奇电影,对表现沙皇时代的压迫和历代人民的抗争,常常有充满力度的描绘,因而这些题材的电影颇受赞赏。这些影片无论在票房上还是在评论界都获得了成功,这也使得新生代的电影工作者能在一段时间中,持续地进行先锋性的蒙太奇电影风格实验。

图 3-1　电影《战舰波将金号》的海报

第二节 苏联蒙太奇学派

蒙太奇是法文 montage 的音译,原来的意思是装配、构成,常常用于建筑中,引申用在电影里,就是剪辑与组接。苏联电影艺术家借用这个词,将它作为镜头、场面或段落组接的代称,使蒙太奇成为电影美学中十分重要的专用名词。凭借蒙太奇的作用,电影享有时空的极大自由,甚至可以构成与实际生活中的时间空间并不一致的电影时间和电影空间。蒙太奇可以产生演员动作和摄影机动作之外的第三种动作,从而影响影片的节奏。

苏联早期电影最有成就的是其蒙太奇学派。苏联蒙太奇学派并不是一个有统一的艺术宗旨或发表过某项艺术宣言的团体,而是泛指在整个20世纪20年代到30年代初期活跃在苏联影坛,并对蒙太奇理论和实践做出过贡献的艺术家群体。这些艺术家的实践和研究工作实际是各成体系的,相互间无论是在观念上或还是在方法上都有着很大的差异。在苏联蒙太奇学派的整个发展过程中,经历了吉加·维尔托夫和列夫·库里肖夫的准备时期、谢尔盖·爱森斯坦的高峰时期,最后到普多夫金的完成时期。他们当中有的人是拥有自己的小集体的,如列夫·库里肖夫有"库里肖夫工作室",吉加·维尔托夫有"电影眼睛派"。而爱森斯坦的工作则更为复杂,不仅是有极强烈的个性色彩,而且他的工作并未截止于20世纪30年代初,而是一直延续到他1948年在伏案写作中逝世为止。

苏联蒙太奇学派及其理论,之所以在整个世界电影史上有着十分重要的地位,在于他们对艺术蒙太奇的实践探索与经验总结,尤其在予他们对蒙太奇思维的理论概括,将蒙太奇作为一种思维方式或一种哲学来看待,这是电影美学上具有重大意义的突破。

一、吉加·维尔托夫

1. 吉加·维尔托夫生平

吉加·维尔托夫(1896—1954),原名杰尼斯·阿尔卡基耶维奇·考夫曼,受过医学、心理学和音乐教育,吉加·维尔托夫是他的笔名,意为"永不停止地旋转"。吉加·维尔托夫是苏联纪录片大师,也是著名的"电影眼睛派"的创始人与代表人物。

1916年,吉加·维尔托夫建立了一个未来派风格的听觉实验室,把留声机录下来的声音加以剪辑,创造出一种无乐谱的"具体音乐"。

1918年,维尔托夫开始在莫斯科电影委员会新闻电影部工作,曾成为苏联最早的新闻纪录片《电影新闻周报》的编辑和摄影师,后来,他通过对新闻和纪录片的剪辑,创造了苏联最早的历史长片《内战史》,导演过几部纪录片,创办不定期的电影杂志《电影真理报》。

2. 吉加·维尔托夫的理论主张与电影实践

1919年,吉加·维尔托夫(见图3-2)领导一个电影工作者小组在国内战场上拍摄新闻纪录影片并从事宣传鼓动工作。

图 3-2 吉加·维尔托夫

1920年,吉加·维尔托夫开始宣传"电影眼睛"的理论,他把场面调度、电影剧本、演员、摄影棚等称之为资产阶级的发明物,统统加以排斥。

1923年,吉加·维尔托夫与摄影师哈伊·考夫曼一起主张一种实况拍摄"生活即景"。电影眼睛派最初就是由吉加·维尔托夫与他的二弟哈伊·考夫曼以及剪辑师伊莉莎维特·斯维洛娃组成的小团体,起名为"三人会议"。不久,在"三人会议"的周围,又吸引了一批富有挑战精神的纪录片艺术家贝利亚科夫、列姆别尔哥、科巴林、罗德欣科等,形成了闻名世界的电影眼睛派。

吉加·维尔托夫的主要作品除了电影眼睛派时期的多集《电影真理报》和《电影眼睛》等纪录片外,还有《前

进吧,苏维埃》(1926)、《在世界六分之一的土地上》(1926)、《第十一年》(1928)、《持摄影机的人》(1929)、《热情——顿巴斯交响曲》(1931)、《关于列宁的三首歌》(1934)、《摇篮曲》(1937)以及反映苏联卫国战争的新闻纪录片等。

3. "电影眼睛派"的理论主张

1) 电影眼睛的优越性

在《电影眼睛派·改革》中,吉加·维尔托夫提出了通过电影眼睛来把握宇宙的美学观。他声称:"我们的出发点是:利用比人的眼睛更完美的电影眼睛——电影摄影机,来研究充满空间的庞杂视觉现象……"他认为电影眼睛比人类眼睛更加完美,因为电影摄影机完全可以把从天上到地下的世界万物展现给人们观看。

2) 电影的真实观

电影眼睛派否定故事影片,推崇新闻影片,认为电影的作用在于如实地记录现实。他们同时认为,电影真实地记录现实并不局限于简单的记录生活,电影眼睛应该在保持镜头内容真实的前提下,通过对镜头的选择、剪辑、组接以及配加解说和字幕等方式赋予生活素材以特定的含义。

> 在电影眼睛派看来,电影艺术只存在于解说词和蒙太奇之中。电影创作者的个性表现在纪录资料的选择、并列、新的实践空间的创造,以及作为理论家的吉加·维尔托夫想从中建立科学法则的一切创作方法。这种显然过偏的理论,首先在苏联、以后在全世界产生了很大的影响。
>
> ——乔治·萨杜尔

4. "电影眼睛"的理论影响

1) 促使人们注意蒙太奇的重要性

"电影眼睛派"强调蒙太奇的作用,认为蒙太奇手段可以改变甚至创造新的时空形态。他们的作品,如《持摄影机的人》《土西铁路》等,将蒙太奇手法运用得淋漓尽致,使人印象深刻。

2) 给纪录电影以极大地推动,并为电影创造了一些新的样式

"电影眼睛派"在新闻纪录电影中采用了多种多样的拍摄角度、快速摄影、动画摄影、显微摄影、放大摄影、倒摄和移动摄影等方法。他们倡导的重要手法之一是所谓的"出其不意地捕捉生活",或者叫抓拍,即把摄影机隐蔽起来进行拍摄。这种方法在他们制作杂志片《电影真理报》中曾大量采用。电影眼睛派还创造了电影政论这一新闻纪录电影的新样式。

3) 超前性地预测到电影听觉表现的可能性

吉加·维尔托夫是一位具有超前意识的电影工作者,在默片时代,他已经发现并尝试了电影听觉表现的可能性,并预言"电影眼睛的纪实和无线电耳朵的纪实……改变世界电影轨迹"。他在1925年7月16日的《电影真理报》上发表《无线电眼睛》一文中,指出:"无线电眼睛会加速消灭人与人之间的距离……使全世界劳动者不但可以互相看见,并且可以互相听见。"1934年,他拍摄《关于列宁的三首歌》时,他的理论又从电影眼睛——无线电耳朵和眼睛,发展为声画蒙太奇的新阶段。他说:"如果由我决定,那么我就不会用文字来写,而是直接用音响和声音来拍影片。就像画家不是用文字来写,而是直接用画笔与颜料来画那样……"他认为,声画蒙太奇不仅是连接运动的手段,而且是一种可以"从可见、可听、可感的事实材料,过渡到出其不意地拍摄人的思想……直接组织人类的思想与行为"的手段。声画蒙太奇不仅可以把"影片艺术构成的要素统一起来,而且可以把影片的艺术构成要素与它的思想的构成要素这两者统一起来"。[①]

① 俞虹:《苏联蒙太奇学派》,载《当代电影》,1995(01)。

二、列夫·库里肖夫

1. 生平与电影实践简介

列夫·库里肖夫(1899—1970),1899年1月13日生于坦波夫,1970年3月29日卒于莫斯科。列夫·库里肖夫是苏联著名的电影教育家和电影理论家,是苏联电影节的前辈艺术家。他在俄国时期就加入了电影行列,1916年入电影界,在汉荣科夫电影制片厂任美工师,1918年开始导演影片。第一部影片是《工程师普赖特的方案》。苏联国内战争期间领导过新闻片的拍摄工作。列夫·库里肖夫在早期拍摄的电影中,运用好莱坞风格的镜头剪辑原则,并对好莱坞风格镜头的剪辑原则进行分析。

十月革命后,特别是1919年苏联国立电影学校建成以后,他成了国家电影学院的年轻教师,并在那里组成了一个小型电影工作室,培养演员与导演,被称为库里肖夫集体,吸引了包括普多夫金在内的一批有才华的著名导演。列夫·库里肖夫这一时期的理论活动是结合着他的拍片实践(特别是他经常进行的一些实验)进行的。

列夫·库里肖夫在结合了自己的艺术实践和美国影片,特别是大卫·格里菲斯的影片后,提出了自己的蒙太奇理论:将同一镜头与不同镜头分别组接,就可创造出不同的审美含义。他的理论经谢尔盖·爱森斯坦和普多夫金的丰富和发展对世界电影理论产生了重大的影响。

列夫·库里肖夫执导的影片有《西方先生在布尔什维克国家里的奇遇》(1924)、《死光》(1925)、《遵守法律》(1926)、《您的女朋友》(1927)、《快活的金丝雀》(1929)、《乙街2号》(1930)、《四十颗心》(1931)、《西伯利亚人》(1940)、《铁木儿的誓言》(1942)等,并著有《电影艺术(我的经验)》(1929)、《电影中的排练方法》(1935)、《电影导演实践》(1935)、《电影导演基础》(1941)和《镜头与蒙太奇》(1962)等理论著作。

2. 著名电影实验——列夫·库里肖夫实验

作为蒙太奇电影技术理论的前驱,列夫·库里肖夫善于通过一个个具体的实验来论证电影自己独特的艺术手段与表现潜力,从中寻找和发现具有规律性的东西,进而将其归纳成为电影自身的理论。

1)关于电影时间和空间的实验

普多夫金曾记录列夫·库里肖夫的一个实验。1920年,列夫·库里肖夫曾做过一场被他自己称为"创造性地理"的蒙太奇实验,他把下面五个镜头连接起来。

① 一个青年男子从左向右走来。

② 一个青年女子从右向左走来。

③ 两人见面握手,青年男子用手指了一下。

④ 观众在男子指示的方向看到一幢白色大建筑物(美国白宫)。

⑤ 两人向台阶走去。

这些镜头依次放映在银幕上,观众会认为:这是两个相识的人,从同一条大街的左右两侧走来并相遇,然后一起走进白色大建筑物。观众会认为这是在同一地点,连续发生的一场戏。

但其实,除了白宫的镜头,每一个镜头都是在苏联拍摄的。表现青年男子的那个片断是在国营百货大楼附近拍的,女人那个片断则是在果戈理纪念碑附近拍的,而握手那个片断是在大剧院附近拍的,那幢白色建筑物却是从美国影片上剪下来的(它就是白宫),走上台阶那个片断则是在救世主教堂拍的。结果,虽然这些片断是在不同的地方拍摄的,可是在观众看来却是一个整体,在银幕上造成了列夫·库里肖夫所谓的"创造性地理学"。

这里利用了人们的错觉把不同时空的片断构成一个整体,蒙太奇的分解组合功能充分地体现了出来,在不同时间、地点拍摄下来的镜头,通过蒙太奇的手法连接在一起,便造成了实际上并不存在的电影时间与空间,表明电影艺术具有超越时间、空间的表现力。

2) 列夫·库里肖夫实验

为弄清蒙太奇的并列作用,列夫·库里肖夫做了一项有名的镜头剪接实验,这就是电影史上具有重大意义的"库里肖夫效应"。

普多夫金曾对这个试验做了如下描述。

我们从某一部影片中选了苏联著名演员莫兹尤辛的几个特写镜头,我们选的都是静止的没有任何表情的特写。我们把这些完全相同的特写与其他影片的小片断连接三个组合。在第一个组合中,莫兹尤辛的特写后面紧接着一张桌上摆了一盘汤的镜头,这个镜头显然表现出莫兹尤辛是在看着这盘汤。第二个组合是,使莫兹尤辛的镜头与一个棺材里面躺着的一个女尸的镜头紧紧相连。第三个组合是这个特写后面紧接着一个小女孩在玩着一个滑稽的玩具狗熊。当我们把这三种不同的组合放映给一些不知道此中秘密的观众看的时候,效果是非常惊人的。观众对艺术家的表演大为赞赏。他们指出,他看着那盘忘在桌上没喝的汤时,表现出饥饿的心情;他们因为他看着女尸那幅沉重悲伤的面孔而异常激动;他们还赞赏他在观察女孩玩耍时的那种轻松愉快的微笑。但我们知道,在所有这三个组合中,特写镜头中的脸都是完全一样的。[①]

当这种特殊的连接镜头放映给观众时,观众交口称赞这个天才演员的"杰出表演",说他在一盆汤面前表现出了饥饿难耐,在棺材面前表现出了悲痛,在孩子面前表现出了慈父般的感情,其实,这位男演员没有进行任何表演。所谓的饥饿难耐、悲痛、慈祥,都是由于镜头的组接使观众产生了联想。

从这个试验中,列夫·库里肖夫得出结论:造成电影观众情绪反应的,并不是单个镜头的内容,而是几个镜头之间的连接和并列,影片结构的基础也就是镜头之间的连接和组合,即蒙太奇,这就是电影史上著名的"库里肖夫效应"。

这些试验证明:通过创造性地将不同镜头加以组接,便可获得一种新的含义,一种新的性质。列夫·库里肖夫根据这些实验,证明蒙太奇原则是电影艺术特性的基础,也是荧幕表现力的集中体现。

3)"电影模特儿"理论

列夫·库里肖夫当时进行的另一项载入电影史册的实验,是被称为"电影模特儿"理论的演员训练方法。在电影演员的表演方法上,他反对强调内心活动的"体验"派。他要求演员在做出准确的形体动作的同时,还必须传达出相应的心理状态。为此,他平素对学生进行严格而艰苦的训练,其中包括拳术、武功、韵律操、造型等。他要求学生像模特儿那样做出符合几何学般准确的动作,并表达出所需要的如嫉妒、饥饿、残忍、恐惧、兴奋等心理。

"电影模特儿"理论也是列夫·库里肖夫对蒙太奇总原则探索的一部分。他认为在一个单镜头中,演员的表演就镜头中的其他元素——景物、道具等是完全平等的。而在整部影片中,演员的表演则与摄影、剧作、美工等也是平等的。

通过大量实验,列夫·库里肖夫得出的结论是:"蒙太奇原则是电影特性的基础"。他认为银幕的所有表现力都是蒙太奇的表现力,电影演员、电影编剧、电影摄影、电影美工等都统一在电影蒙太奇的总原则之下,构成电影表现手段的体系。

[①] 王宜文:《世界电影艺术发展史教程》,165页,北京,北京师范大学出版社,2008。

三、奇异演员养成所

20世纪20年代初期,戏剧出身的科静采夫、塔拉乌别尔格和尤特凯维奇共同发起了一个叫"奇异演员养成所"的组织。这一组织热衷于马戏表演、美国通俗电影、酒吧娱乐等娱乐形式,在电影的表演领域进行革新。

1. 奇异演员养成所的主张

"奇异演员养成所"和"电影眼睛派"恰恰相反,它不仅不排斥舞台上的手法,而且采用了市集表演、马戏团和游艺场中最强烈夸张的演技,还将各种特技摄影运用到电影方面。

"奇异演员养成所"突出培养有特色的演员(身体特殊的、表演有特色的)。他们主张的表演与传统的戏剧表演完全背离,采用通俗娱乐的方式来表现戏剧性的事件。"从情感到机械、从痛苦到游戏、技巧是马戏式的表演,心理则要本末倒置。"

他们的主张关键在于"奇异",建立一种奇异化的电影观念,制造惊人的视觉效果。首先,使用仰拍、俯拍以及蒙太奇的变化组接。其次,使用布景及夸张演技,是一个纯形式主义的学派。

2. 奇异演员养成所的主要作品

他们的首部作品《十月党事件》(1924),直接受到先锋派戏剧的影响。

1926年的《外套》是一部近似表现主义的手法、根据果戈理的小说改变的影片。1927年的《大事业同盟》是一部革命者的浪漫曲。1928年的《新巴比伦》以巴黎公社作为背景,很受谢尔盖·爱森斯坦的影响,有着多样化和富于节奏感的蒙太奇,画面也很优美。

1931年的《一个女性》是一部配上了肖斯塔科维奇优美音乐的有声片。柯静采夫和塔拉乌别尔格在这部影片里部分放弃了他们以前的"奇异派作风",而更多地着重于主题的描写,使主题具有丰富的人情味。

之后,他们完成了《马克辛》三部曲,即《马克辛的青年时代》(1935)、《马克辛的归来》(1937)和《革命摇篮维堡区》(1939)。这三部影片形成一个整体,描写一个在战斗中受到锻炼而成长起来的英雄,影片健康的幽默缓和了主题的严肃性。

此后,他们开始分开独立导演影片。塔拉乌别尔格执导了《外科医生彼罗果夫》(1950);柯静采夫执导了《堂吉诃德》(1957)、《哈姆雷特》(1964)和《李尔王》(1970)。

3. 奇异演员养成所的影响

奇异演员养成所将这种戏剧化、娱乐化、奇异化的表演风格引入电影中,是苏联电影在表演领域的一次极具风格的探索。奇异演员养成所其中一项重要贡献,就是在20世纪二三十年代以及随后一段时间里,为苏联电影界培养了不少优秀演员。奇异演员养成所是苏联早期蒙太奇运动的主要领导者之一。

四、谢尔盖·爱森斯坦

无论是电影创作还是电影理论,谢尔盖·爱森斯坦(见图3-3)都堪称世界电影发展史上一位里程碑式的人物。谢尔盖·爱森斯坦是苏联蒙太奇学派的完成者,也是核心人物和理论的集大成者。他在理论与创作两个方面都获得了极其辉煌的成就。他自己曾描绘自己的研究和创作状态,"时而以分析来评论'作品',时而又用

作品来检验这样或那样的理论假设……这两方面的工作给了我以同等的好处。"①

1. 谢尔盖·爱森斯坦的生平与电影实践简介

谢尔盖·爱森斯坦(1898—1948),苏联电影导演、电影艺术理论家、教育家、艺术学博士、教授。

十月革命以后,谢尔盖·爱森斯坦(见图 3-3)接触戏剧。1920 年,他到莫斯科第一无产阶级文化协会工人剧院工作。他以美工师和导演的身份参加了根据杰克·伦敦的小说改编的话剧《墨西哥人》的演出。

1924 年,谢尔盖·爱森斯坦正式转入电影界工作。1925 年,谢尔盖·爱森斯坦拍摄的首部电影《罢工》,被称为"第一部真正无产阶级的影片"。在影片《罢工》中,他用"杂耍蒙太奇"、群众场面、外景拍摄代替了先前电影中一般的"情节"、个别主人公、明星表演和布景,体现了他的纪实风格。

同年拍摄的影片《战舰波将金号》(1925),进一步发展了《罢工》的思想主题倾向和美学原则,塑造了推动历史前进的人民群众的综合形象。影片中的石狮子、敖德萨阶梯等一系列场面,已成为电影史上的经典。

为纪念十月革命十周年,他接受了拍摄影片《十月》的委托。在这部影片中,他使用了理性电影的原则。不仅再现了 1917 年 2 月至 10 月发生的一系列事件,而且揭示了这些事件的含义。1950 年,该片配上肖斯塔科维奇的音乐重新走上了世界银幕。1928 年以后,他又继续完成了被《十月》中断了的影片《总路线》,修改后以《旧与新》(1929)的片名上映。这是苏联第一部表现农村合作化的影片。

图 3-3　谢尔盖·爱森斯坦

2. 谢尔盖·爱森斯坦代表作《战舰波将金号》

影片具有史诗般的格调:主题重大、冲突鲜明、结构精巧、激情澎湃、充满了诗情画意。影片在世界电影史上第一次把革命的人民作为主人公搬上银幕,创造了崭新的艺术语言来表现革命的思想,从而使电影从粗俗的新奇娱乐或幼稚的宣传教化工具变成了富有思想性的真正艺术。

1)结构和剧情的诗化处理

影片的结构分为五个部分:人和蛆;后甲板上的戏;死者激发人们;敖德萨阶梯;与舰队相遇。在剧作结构上,影片按照古希腊五幕悲剧的"黄金分割率"的格式,即 2∶3 的比例设计的。这五个部分在同一个主题下,以两条相反的、对立矛盾的动作线来延伸和发展。

人和蛆:军官要士兵吃腐肉——士兵抗议。

后甲板上的戏:军官要镇压——士兵开始起义。

① [苏联]爱森斯坦:《爱森斯坦论文选集》,502 页,北京,中国电影出版社,1962。

死者激发人们：哀悼死去的士兵——愤怒的群众聚会。

敖德萨阶梯：军民联欢——残酷的大屠杀。

与舰队相遇：不安的等待——胜利欢呼。

2) "敖德萨阶梯"剪辑特征

以视觉节奏的造型因素突出影片的主题，创造影片的情绪，形成影片视觉感官的冲击力。以蒙太奇视觉结构的形式强化影片的视觉形象，扩大影片的空间效果。以多角度反复重复的延续动作使得影片的时间抽象化，造成影片的延时表现。

"敖德萨阶梯"一段是整片的高潮。导演谢尔盖·爱森斯坦为了向观众展现沙俄军队的残暴，民众的无辜、恐慌和愤怒以及水兵的英勇和正义，在短短六分钟的片段中，使用了一百多个镜头组接而成。导演运用整齐武装的军队从阶梯走下的镜头与人们惊慌逃跑的镜头的不断切换，加强了画面的紧张感和屠杀的严酷，刺激观众的视觉加剧矛盾冲突，并且加深观众印象。所以，虽然手无寸铁的群众逃生的镜头都是一闪即过的，但我们依然能清晰地记得高位截肢的残疾人，手牵孩子的妇女，皱纹深刻的老人，惊慌失措的少女……士兵扫射的镜头与一个个受害者倒下的镜头的相互切换，让我们充分认识到了沙皇的残暴。满脸鲜血的老奶奶，怀抱奄奄一息儿子的妇女，用劲拖拽老伴儿尸体的老人……最让人印象深刻的是婴儿车滑落的镜头的插入，使画面更有冲击力，抓住了观众的眼球。同时更能体会到片中群众慌乱、惊恐的情景和矛盾愈发冲突，人们无比愤怒的心情。

3. 谢尔盖·爱森斯坦的电影理论

作为电影理论家，谢尔盖·爱森斯坦博学多识，留下了几百万字的理论遗产，由于他的旁征博引，使他的理论既丰富又难以把握。从理论上来看，谢尔盖·爱森斯坦将蒙太奇理论上升到了哲学、美学的高度，使蒙太奇电影美学理论在世界电影理论史上占有了重要的历史地位。

谢尔盖·爱森斯坦最大的理论贡献，是与普多夫金一起，总结和发展了此前的蒙太奇理论成果，将蒙太奇从电影技巧上升到电影美学高度。谢尔盖·爱森斯坦的理论主要集中在蒙太奇思维和理性蒙太奇两个问题上。

第一，杂耍蒙太奇。谢尔盖·爱森斯坦提出了电影史上一个重要的概念——杂耍蒙太奇。杂耍蒙太奇，即把任意选择的、那些独立的杂耍表演自由地组成蒙太奇，也就是说一切都从某些最后的主题效果的立场出发进行合成。

谢尔盖·爱森斯坦的杂耍蒙太奇理论受到戏剧大师梅耶荷德的影响。杂耍(attractions)，原意中有吸引力的意义。这里的"杂耍"并非一般意义上的游戏，而是给予观众一种强烈的感觉，即强烈的感染力，这种感染力来自于蒙太奇。

第二，蒙太奇思维。蒙太奇思维，即认为电影不仅是一种电影技术手段，而且是一种思维方式。蒙太奇思维作为电影艺术反映现实的独特方法，是此前其他艺术所没有的；电影应当通过艺术家对生活(镜头)的选择、加工、提炼、概括和加工，从而更加集中、典型的反映生活。

第三，理性蒙太奇。理性蒙太奇，即在电影中通过画面内部的造型安排，使观众将一定的视觉形象变成一种理性的认识。电影艺术的目的在于表现概念。

理性蒙太奇的实质在于通过不同画面的撞击产生思想(冲突学说的引申)。蒙太奇不仅是一种艺术手段和叙事手段，而且是一种表达思想的手段。只要创作者事先对影片的主题思想有明确的设想，就可以通过一组组相互联系甚至相互冲突的镜头，创造一系列有机联系的银幕形象，来引导甚至强制观众的联想、想象和理解，强调了艺术家(导演)的主观因素和作用。

五、普多夫金的电影实践与理论

1. 普多夫金简介

普多夫金(1893—1953年,见图3-4),著名导演、演员、电影理论家。1893年2月28日,普多夫金出生于奔

图3-4 普多夫金

萨。他大学时攻读的专业是化学,曾参加苏联红军,在德国被俘虏后逃出。1920年,普多夫金进入苏联国立第一电影学校学习。1922年,他转入列夫·库里肖夫工作室学习与工作,协助列夫·库里肖夫进行过电影语言方面的探索与实验,并参加了《西方先生在布尔什维克国家里的奇遇》(1924)和《死光》(1925)两部影片的拍摄工作。这时他已经是27岁的成年人,丰富的人生经历帮助他迅速成长,并成为列夫·库里肖夫的得力助手。1925年,由于观点的分歧,普多夫金离开了列夫·库里肖夫工作室,去了俄罗斯国际工人救济委员会影片公司任导演,开始独立的电影创作。

1925年,普多夫金与史比科夫斯基合作摄制了影片《棋迷》。随后不久,普多夫金又根据巴甫洛夫的条件反射学说,拍了一部科普影片《大脑的功能》,这部影片的摄影师是格洛夫尼亚,从此他们建立了长期合作的关系。

20世纪20年代,普多夫金在进行电影创作的同时,还和谢尔盖·爱森斯坦一道创立了蒙太奇电影理论。普多夫金在这一时期发表了重要的电影理论著作《电影导演和电影素材》《论电影的编剧、导演和演员》《电影剧本》等,对当时的电影美学发展做出了显著的贡献。《电影导演和电影素材》结合电影艺术的发展进程,阐释了蒙太奇是电影艺术的客观的根本性的法则这一论断。他认为,蒙太奇是电影发现并加以发展的一种方法,它能揭示生活中所存在的一切联系,从表面的联系直到最深刻的联系。普多夫金把蒙太奇当成一种分析的方法,一种电影分析的逻辑,并当成电影的语言。普多夫金把蒙太奇划分为"结构性蒙太奇"和"作为感染手段的蒙太奇——对比蒙太奇"两大类,前者包括"场面蒙太奇"与"段落蒙太奇"两种,后者包括"对比蒙太奇""平行蒙太奇""隐喻蒙太奇""交替蒙太奇""强调主题趣旨的复调蒙太奇"五种,并对它们进行了鲜明具体的分析说明。

2. 普多夫金的电影实践

普多夫金早年就读于国家电影学院。并在列夫·库里肖夫的电影工作室从事电影创作,后来离开并开始独立的制片工作。与谢尔盖·爱森斯坦不同,普多夫金是一位实践型的理论家,并在理论上与其有巨大分歧。

1925年,《大脑的功能》(科学片)、《棋迷》(喜剧片)。

1926年,《母亲》(代表作)。

1927年,《圣彼得堡的末日》《成吉思汗的后代》。

1932年,《普通事件》,又名《生活得很好》。

1933年,《逃兵》。

1939年,《米宁和波扎尔斯基》。

1941年,《苏沃洛夫大元帅》。

1945年,《海军上将纳希莫夫》。

1953年,《瓦西里·博尔特尼科夫的归来》。

3. 普多夫金电影理论成就

普多夫金十分强调蒙太奇在电影中的重要地位与作用,并将蒙太奇视为电影之所以成为电影的独有的艺术手段。

> 只有摆脱了那种与它毫不相干的艺术形式即戏剧的控制之后,它才能走上真正艺术的道路……利用蒙太奇手法使观众在思想上与情感上受到感动,这对电影具有极重大的意义,因为这样才可以使电影摆脱戏剧。
>
> ——普多夫金

1) 现实主义创作风格

主张用现实主义的手法创作电影,注重蒙太奇的叙事功能,强调影片应当感染观众,交流感情,主张影片的效果应当与观众的心理历程一致。

2) 蒙太奇手法的归纳和分类

一是,对比蒙太奇。对比蒙太奇,即通过尖锐的对立或强烈的对比,产生相互强调相互冲突的作用,强化所表现的内容、情绪和思想的蒙太奇手法。这种对比发生在镜头之间、场面之间或段落之间,这种对比可以是内容上的,如贫与富、苦与乐、生与死、高尚与卑下、胜利与失败等,也可以是形式上的,如景别的大小、角度的俯仰、光线的明暗、色彩的冷暖和浓淡、声音的强弱、动与静等。对比蒙太奇在默片时代运用非常广泛,在有声片时期增加了声画对比的可能性。比如在伊文思导演的影片里,就将焚毁小麦的画面和饥饿的儿童的画面进行对比,产生强烈的效果。

二是,平行蒙太奇。平行蒙太奇,即在结构上将两条线索并列表现,使它们彼此紧密相连,互相衬托补充的蒙太奇手法。平行蒙太奇应用广泛:首先,用它处理剧情,可以删节过程以利于概括集中,节省篇幅,扩大影片的信息量,并加强影片的节奏;其次,由于这种手法是几条线索平列表现,相互烘托,形成对比,易于产生强烈的艺术感染效果。

在普多夫金的代表作《母亲》中,就将冰块融化与工人罢工两个内容进行平行蒙太奇的处理,暗示工人的力量如春天融化冰雪般不可阻挡。大卫·格里菲斯的《党同伐异》把四个不同世纪,不同区域发生的事,放在一部影片中分别叙述,中间用一个母亲摇篮的镜头连接,表明一个共同的主题,任何时代都有排斥异己的事情,这是不同时空的例子。

三是,隐喻蒙太奇。隐喻蒙太奇,即通过镜头与镜头,场面与场面的组接,借助独特的电影比喻,使画面的潜在内容浮现出来,赋予画面以新的意义的蒙太奇手法。这种手法往往将不同事物之间某种相似的特征凸显出来,以引起观众的联想,领会导演的寓意和领略事件的情绪色彩。隐喻蒙太奇将巨大的概括力和极度简洁的表现手法相结合,往往具有强烈的情绪感染力。比如谢尔盖·爱森斯坦在影片《战舰波将金号》,将三个镜头分别是沉睡、苏醒和怒吼的石狮进行组接,用来比喻革命的力量。

四是,交叉蒙太奇。交叉蒙太奇,普多夫金又把它叫作"动作同时发展的蒙太奇",也就是把两个同时进行的场面,分成许多片段,交替地在银幕上出现的蒙太奇手法。交叉蒙太奇是一种利用观众情绪,造成紧张气氛的艺术手法,这种蒙太奇手法现在运用得相当广泛。

五是,复现式蒙太奇。复现式蒙太奇,普多夫金称之为"主题的反复出现",即代表影片主题思想的事物,在关键时刻一再出现在银幕上,通过这种视觉上的强调或听觉上的重复,达到内容上的强调和主题上的强化的蒙太奇手法。这种蒙太奇手法总是在剧情发展的关键时刻出现,意在加强影片主题思想或表现不同历史时期的转折。在影片《战舰波将金号》中,将水兵摔盘子的抗议举动用多机位拍摄,重复这一动作,达到强调作用。

综上所述,20 世纪 20 年代的苏联蒙太奇理论,是默片时期电影技巧和电影理论的双重成熟,蒙太奇理论对

电影成为一种独立的艺术起到了决定性作用。以谢尔盖·爱森斯坦、普多夫金等人为代表的苏联蒙太奇电影理论和创作学派,创造性地论述和发展了电影的蒙太奇美学,特别是提供了大量的隐喻、比拟、象征等抒情手段,丰富了电影表达感情、传达理性思想的能力,同时为电影通过蒙太奇手段来叙述故事进行了全面的探索。尽管随着时间的推移,这一流派也如其他所有的电影流派一样,其极端性和局限性也显然存在,但是其对世界电影发展所做出的创造性贡献,已经影响到了世界电影的整个面貌,这一点,从蒙太奇已经成为电影美学最基本的艺术元素这一事实就能够得到确证。

蒙太奇理论在有声片诞生以后面临着新的挑战,有声片向戏剧的回归,将给蒙太奇理论带来新的发展。

第三节
第二次世界大战后苏联电影的发展

第二次世界大战结束不久,斯大林去世,苏联文艺界迎来了短暂的"解冻时期"。赫鲁晓夫的上台,给文艺界带来了进一步的开放和民主。这一时期,很多苏联导演获得了影片制作的自主权,比较开放的电影体制也使欧洲艺术电影得以进入苏联,苏联电影界出现了变化,最主要的代表性人物是塔可夫斯基。

一、"解冻期"与"新电影"

1. "解冻"之前

电影生产在这时的苏联有着一个极为烦琐的官僚化过程,制片厂陷于几乎完全停顿的状态。整个苏联电影工业1948年只生产了17部故事片,接着是1949年15部,1950年13部,1951年,仅有9部。杜辅仁科的《米丘林》和谢尔盖·格拉西莫夫的《青年近卫军》,都在剧本阶段和拍摄之后经过了"修正",而其他一些电影,如谢尔盖·爱森斯坦的《伊凡雷帝》第二集,就完全遭禁。

在这样的体制下生存的电影,只能在相当有限的几种狭隘的电影类型中生产。如表现各个共和国之异国情调和文化的历史故事类影片,攻击美国外交政策的政治影片,而艺术家与科学家的传记片,则大多是斯大林形象占据核心角色。战争题材的纪录片则混合着新闻片段和经过重新安排的场面,表现被神化了的斯大林主宰文明命运的主题。所有这些类型的影片都非常强调影片中超凡的主人公。虽然这些主人公被认为力量来自于人民,但普通民众通常只是作为赞美或协助这个英雄的陪衬出现的。

2. 苏联电影"解冻时期"

1953年3月,斯大林去世,并在此后数年才由赫鲁晓夫执掌政权。从1953年到1958年这段时间,一般就被称为"解冻时期"。

在文艺创作中,"无冲突论"等许多清规戒律开始被打破,电影开始被主张表现生活中真实的冲突和矛盾,反对粉饰现实。这样,文艺创作的禁区受到冲击,银幕上也出现了真正具有艺术生命力的作品。由于实行了对外开放政策,苏联电影工作者以及广大观众大量接触了西方电影文化,这对丰富苏联电影创作的表现手段,对艺术家开阔视野,加深对生活的认识,都是有益的。

这一时期，苏联影片的产量急剧增长，而电影创作最明显的变化是，普通人开始成为银幕的主人公，过去那种人为制造的超人式的人物、所谓完美无缺的理想主人公消失了，代之以广大观众在生活中随时可见的、非常熟悉的人物。电影创作在题材和样式上也有突破，出现各种风格、各种类型的影片。"解冻时期"造就了一大批不同风貌的影片，如胡齐耶夫的《滨河街的春天》(1956)，格里高利·丘赫莱依的《第四十一个》(1956)、《士兵之歌》(1959)，卡拉托佐夫的《雁南飞》(1957)、《未寄出的信》(1960)，格拉西莫夫的《静静的顿河》(1957)等。

电影《静静的顿河》的海报如图3-5所示。

3. 苏联的"新电影"

随着赫鲁晓夫执政，短暂的"解冻时期"很快就结束了。然而在1961年，赫鲁晓夫发起一个新的"否定斯大林"运动，呼吁开放和进一步的民主。知识分子和艺术家也都热烈反应，并且出现了一种苏联青年文化。

这一时期最著名的青年导演当推安德烈·塔科夫斯基。他的第

图3-5　电影《静静的顿河》的海报

一部故事片《伊万的童年》(1962)，成为60年代最受赞誉的苏联影片之一。在《伊万的童年》中，安德烈·塔科夫斯基以一种出乎寻常的抒情手法处理战争题材，苏联当局对安德烈·塔科夫斯基"以诗意的细腻描绘取代叙述的因果关系"感到极为愤怒不满。

安德烈·塔科夫斯基第二部故事片《安德烈·卢布廖夫》的命运是这一时期电影工作者面临困境的代表例证。《安德烈·卢布廖夫》是一部冗长、阴郁的作品，讲述了一位15世纪肖像画家的一生。影片具有一种不安的现代意味，身处邪恶与残酷环境中的安德烈·卢布廖夫，拒绝说话、停止作画，并放弃宗教信仰。有些观众认为安德烈·塔科夫斯基的这部影片是一部暗喻社会压抑艺术创作的寓言作品，高斯影业因此拒绝发行这部电影。

勃列日涅夫的政权得以巩固，一个新的"稳定时期"(后来称之为"停滞"时期)开始到来，一直持续到70年代的初期，苏联的电影与其他艺术才有机会探索新的发展之路。

4. 安德烈·塔科夫斯基

1) 安德烈·塔科夫斯基的生平

安德烈·塔科夫斯基，俄罗斯导演。1932年，安德烈·塔科夫斯基出生于诗人家庭，他从一出生起，就受到了来自家庭浓厚文化的熏陶。其父阿尔谢尼·塔柯夫斯基更是名噪一时的大诗人，是20世纪上半叶苏联"抒情哲理诗"的代表人物，在海内外享有极高的声誉。

1954年，安德烈·塔科夫斯基考入全联盟国立电影学院(现名全俄立格拉西莫夫电影学院)，毕业作品是和同学合作拍摄的影片《小提琴与压路机》。

1962年，安德烈·塔科夫斯基的首部剧情长片《伊万的童年》公映。此后，他的每部作品均获得众多国际殊荣。很多评论家视《安德烈·卢布廖夫》为他最伟大的杰作。

1986年安德烈·塔科夫斯基因肺癌在巴黎逝世。

2) 安德烈·塔科夫斯基电影解读

安德烈·塔科夫斯基的作品以如诗如梦的意境著称，主题宏大，流连于对生命或宗教的沉思和探索。英格玛·伯格曼评价安德烈·塔科夫斯基："他创造了崭新的电影语言，把生命像倒影、像梦境一般捕捉下来。"习惯

于一般电影的叙事、表演、人物和千篇一律的快乐结局的观众,对安德烈·塔科夫斯基的电影必然感到失望。安德烈·塔科夫斯基的作品显然是不能进入大众的文化视野的。

安德烈·塔科夫斯基的作品被许多观众评价为"太不健康""无可饶恕的精英主义""极尽下流、污秽、恶心之能事""根本无法触及观众"等。正是这种"经常与差异性极大的观众接触",使他感到"有必要发表一份尽可能完整的说明"。于是有了他的自传体电影论著——《雕刻时光》。

整体而言,安德烈·塔科夫斯基的电影是诗意的,又是晦涩、多义、个人化的,所以又是难以解读的。

主题:时间的价值和意义。安德烈·塔科夫斯基强调人在时间里的存在,并不只是一般意义上的时间观念,而是深沉内省的生命哲学。这种哲学注重时间与人格和精神的内在联系。电影在胶片上记录下时间的印记,而人的一生也是用时光来"雕刻"的过程。从呱呱落地的那一刻起,每个人都成了主宰自己命运的雕刻师。在从摇篮走向坟墓的过程中,每个人都努力地把自己的人生雕刻成自己想要的样子。

安德烈·塔科夫斯基认为,"时间是与生俱来的道德特质"。时间并不会不留痕迹地消失,我们所曾生活的时间停留在我们的灵魂里,恰似安置于时间之内的一段经验。

安德烈·塔科夫斯基说过,"我认为我的任务是,创造自己个人的时间流,在镜头中传达出自己对时间的运动、对时间的飞逝的感觉。"

> 导演工作的本质是什么?我们可以将它定义为雕刻时光。如同一位雕刻家面对一块大理石,内心中成品的形象栩栩如生,它一片片地凿除不属于它的部分。电影创作者,也正是如此:从庞大、坚实的生活实践所组成的'大块时光'中,将它不需要的部分切除、抛弃,只留下成品的组成元素,确保影像完整性之元素。
>
> ——《雕刻时光》安德烈·塔科夫斯基

影片《乡愁》影片讲述的是俄罗斯诗人安德烈·戈尔恰科夫寻找农奴音乐家巴维尔·索斯诺夫斯基在意大利的遗迹。准备写一部巴维尔·索斯诺夫斯基的传记。在此过程中,有一位金发意大利女郎尤金妮亚做翻译陪同。一路上与尤金妮亚发生一些故事,他们之间有一种走向爱情的可能。但安德烈·戈尔恰科夫的注意力不在这里,他的心在俄国,或者说是他的妻子玛丽亚代表的俄国,"浪漫"故事从来不是他关注的对象。最后,安德烈·戈尔恰科夫死在了意大利,他没有回到俄国,不是他不想回去,而是不得已留在了意大利。

《乡愁》中的时间:乡愁本来就是一种对过去的生命体验(童年体验)的回忆,是"过去"的代名词。乡愁不是对故乡具体事物的回忆,而是时间带给一个人的在心理上的对已经消失的、似乎永远不可能回来的时空的怀念,这种怀念或者被现实打破,或者永远也无法触摸。就如安德烈·塔科夫斯基自己所说,"俄罗斯人是最不适合做移民的",乡愁就是"我们俄罗斯人在远离故乡时的那种独有的,特殊的心灵状态"。

> 这部电影的出色之处首先在于它那隐秘、深藏的想象力,它所碰到的是再平凡不过的、平淡无奇的现实,然而却用一系列的象征把它包裹起来。追求象征性是俄罗斯文学艺术的一贯表现之一。安德烈·塔科夫斯基在这部影片中则把这种追求几乎发挥到了极致。
>
> ——意大利影评家对安德烈·塔科夫斯基《乡愁》的评价

主题的可能性。期待、怀疑与牺牲是最常见的主题表现。安德烈·塔科夫斯基的影片《牺牲》讲的是一个关于"期待"的故事:亚历山大和年幼的儿子种了一棵枯树,期待它生出绿色的枝叶;亚历山大年满五十岁了,可他感觉到自己仿佛在期待什么;他的儿子做了喉部手术,在静默中期待着能开口讲话;亚历山大的妻子和女儿日复一日地过着死水一样绝望而无期待的生活;亚历山大怀着拯救"世界末日"的愿望,放火烧了自己的房子,他期待世界的新生、自己的新生;甚至亚历山大的喃喃自语和邮差奥拓讲的儿子和母亲合影照片的故事也是关于期待的。影片开头和结尾的场景,漫无边际的原野中,有一条不知道通向何方的、没有尽头的路,他仿佛暗示着:每个人都在途中,在时间之途中,在通往彼岸的途中……

理想与宗教。影片《安德烈·塔科夫斯基》中，安德烈·卢布廖夫是俄罗斯著名的圣像画家，他处于那个人与人互相残杀、鞑靼人大举入侵的时代，人民对于同胞爱的渴望如何激发了安德烈·塔科夫斯基的旷世杰作《三圣像》的诞生；它是友爱、情爱以及宗教等理想的缩影。

伟大的作品诞生于艺术家表达其道德理想的挣扎。

——安德烈·塔科夫斯基

二、20世纪七八十年代的苏联电影

由于采取了各种措施，在20世纪70年代出现了电影创作的四大题材：军事爱国主义题材、政治题材、生产题材和道德题材。

1. 军事爱国主义题材

从20世纪60年代末开始，苏联报刊舆论就开始大张旗鼓地宣传文艺作品要表现战争中的英雄，要宣传军事爱国主义精神。这显然与当时的国际环境以及苏共推行的霸权主义政策是分不开的。但在客观上促成了这一题材影片的繁荣，也产生了一批优秀的军事题材影片。概括地说，20世纪70年代的军事爱国题材影片可以分为三类。

1）史诗性作品

这一时期出现了规模空前的史诗性作品，如《解放》《围困》等。这些作品对战争进行了"全景性描写"，把历史纪录和史诗结合起来，形成所谓的"形象战争史"。

2）宣传军功影片

这类影片的结构比较简单，艺术性比较差。情节的发展多是直线条式的，主题思想很明确——歌颂在战争中建功立业的军人，主要影片有《崇高的称号》《军官们》《源泉》等。

3）英雄主义和人道主义有机结合的作品

这类作品在军事爱国主义题材影片中，所占比例最大。影片表现的重点是战争中的人，而不是战争本身。影片对人物形象的刻画比较细致，注意心理描写。虽然同样强调表现苏联战士的英雄主义，但同时又注意表现这些战士丰富的内心世界和精神生活，表现他们对幸福和自由的渴望。因而，这类影片代表了这一时期苏联军事爱国主义题材电影的成就。

1972年，由著名导演斯坦尼斯拉夫·罗斯托茨基执导的《这里的黎明静悄悄》，无论是在主题思想上，还是在艺术表现上，都取得了巨大的成功。影片以现代人的眼光来审视过去的战争，从而对今天的现实进行思考。影片的"反战"主题是非常明显的，强调了战争和个人幸福的不可调和，但是本片的"反战"主题显然与西方电影中常见的这一主题并不相同，本片具有一种更悲壮激昂的艺术格调，在表现战争的悲剧性的同时，重点表现的是五位女战士的英勇献身精神。影片将战争和牺牲表现为一种崇高的人生和人性的检阅场，强调的是战士们显示出来的道德原则和精神力量，凸显一种爱国主义激情。

电影《这里的黎明静悄悄》的海报如图3-6所示。

图3-6 电影《这里的黎明静悄悄》的海报

此类有代表性的影片还有《只有老兵去作战》(1973)、《他们为祖国而战》(1975)、《上升》(1977)、《没有战争的二十天》(1977)、《受伤的小鸟》(1977)等。

2. 政治题材

20世纪60年代末，西方出现了拍摄"政治电影"的热潮，苏联电影领导人在20世纪70年代初也开始大张旗鼓地宣传要拍"政治影片"，拍摄政治影片的目的就是配合"苏联的和平攻势"，使政治电影成为"国际舞台上意识形态斗争中的有力武器"。因而，这类作品大都为苏联对外政策的图解，主要影片有《这是一个甜蜜的字眼——自由！》(1973)、《礼节性的访问》(1973)以及《黑夜笼罩着智利》等。20世纪80年代后，政治题材影片的摄制水平有所提高，主要影片有《43年的德黑兰》(1980)、《红钟》(1982)、《岸》(1984)等。

3. 生产题材

1971年苏联共产党第二十四次代表大会宣布，苏联已建成"发达的社会主义社会"，当前已处在"科技革命时代"。这给苏联电影题材上带来了重大的变化。20世纪70年代，苏联电影创作中出现了一大批生产题材影片。该类影片塑造了许多"实干的人"的形象。代表影片有1975年上映的《奖金》和1976年的《反馈》。

总的来说，虽然生产题材影片是苏联当局大力提倡的创作题材，但往往既缺乏深度，又缺乏艺术性。

4. 道德题材

20世纪七八十年代苏联电影创作中内容最丰富、主题最深刻、成就最高的部分是道德题材影片，该类影片最早是由电影创作人员自发开始拍摄的，后来受到电影界领导的重视，加以引导而更加繁荣。

道德题材影片主要有以下四类。

第一类，从正面的角度表现道德探索的主题。这类作品着力于塑造正面主人公形象，明确地提倡社会主义道德规范，以肯定积极因素为主。这类作品比较著名的有《恋人曲》(1974)、《我请求发言》(1976)、《个人问题采访记》(1977)、《莫斯科不相信眼泪》(1980)等。

第二类，批判因素占主导地位的道德题材影片。这类作品暴露性较强，显示社会阴暗面，对犯罪现象、迫害行为和个人品质问题进行揭露、批判。这些作品通过道德主题显示了人和人之间的关系，以及人和社会的关系，主要影片有《辩护词》(1976)、《白轮船》(1976)、《审讯》(1979)、《没有证人》(1983)、《青山，或难以置信的故事》(1983)等。

第三类，以人道主义为出发点，以爱人、关心人为主导思想的影片。这类影片注意的中心是人的命运和现实生活中的善与恶的冲突，强调道德的完善。代表性作品有《红莓》(1975)、《白比姆黑耳朵》(1977)等。

第四类，被称为"问题片"，主要是提出社会问题供观众思考。代表性影片有《秋天的马拉松》(1979)、《中学生圆舞曲》(1980)、《个人生活》(1982)、《稻草人》(1984)等。

在20世纪七八十年代，苏联电影是丰富多彩的，并不仅仅局限于这有限的几种题材，在古典文学名著改编、惊险片、科幻片及各加盟共和国的民族电影发展方面都取得了较大的成就。

三、解体前的苏联电影

1985年，戈尔巴乔夫上台后，提出了改革的"新思维"，苏联国内各个领域都发生了深刻的变革。1986年5月召开的第五次电影工作者代表大会，被称为"革命的代表大会"和"批判的大会"，它促成了苏联电影的"历史性转变"。三年后，苏联影协举行的第八届理事会上，发表的宣言彻底否定和抛弃了社会主义现实主义的创作原则，主张电影要"全面开放"，成为"自由的艺术"。

随着电影创作环境的宽松,一批深刻反思历史,特别是反省斯大林时代政治暴力的影片涌现出来。1987年拍摄的电影《悔悟》就是一个典型代表,被认为是苏联电影改革的"第一只春燕"。

20世纪80年代末期,苏联正经历解体阶段,不论是在现实生活中,还是在思想意识、道德伦理上都出现了混乱无序的局面。这一时期的苏联电影对社会问题的反映极为敏感、尖锐,进行了大胆的暴露和直接的揭示。许多影片采用纪实手法,以银幕上发生的事件的真实性和可靠性吸引观众。比较有代表性的影片有《小薇拉》(1988)、《我叫阿尔列诺基》(1988)、《国际女郎》(1989)、《计程车司机布鲁斯》(1990)等。

对苏联电影业来说,最大的变革是国家对电影的生产和销售的垄断局面的结束,电影业由计划经济走向市场主宰,以往极为严格的电影审查制度也不复存在了。

苏联电影工作者经历了先喜后忧的过程。他们渴望有一个宽松自由的艺术创作环境,但习惯于依赖政府的电影工作者很快发现获得"自由"也意味着失去国家的保护和工作保障。一方面,由于通货膨胀,人民实际收入低,电影市场凋敝;另一方面,好莱坞影片的入侵,冲击着苏联的电影业。苏联解体时期对电影最大的影响是,动摇了本国民族电影业的根基,使其内外交困,甚至陷入崩溃的边缘。

20世纪90年代初,随着世界上第一个社会主义国家——苏联宣告解体,作为特定概念的苏联电影也就此终结。作为苏联电影传统的主要承袭者,俄罗斯电影在一片困境中继续艰难地生存与发展。

思考题:

1. 苏联电影是在什么样的背景下诞生的?
2. 什么是苏联蒙太奇学派?
3. 简述吉加·维尔托夫、列夫·库里肖夫、奇异演员养成所、谢尔盖·爱森斯坦、普多夫金的蒙太奇电影理论与实践。
4. 为什么称1953年至1958年的苏联电影是处于"解冻的期"?这一时期苏联电影有什么特点?
5. 安德烈·塔科夫斯基的电影创作有什么特点?

第四章

意大利电影史

YIDALI DIANYINGSHI

- 学习目标:通过本章的学习,了解意大利电影的发展脉络,掌握意大利新现实主义的特点,掌握著名导演的风格、流派和代表作品。
- 学习重点:意大利新现实主义电影的特征及代表作品,以及其对世界电影发展的意义和影响。
- 学习难点:意大利电影发展中著名导演的风格、流派和代表作品。

意大利人乔托·卡努杜在他的《第七艺术宣言》中第一次宣称:"电影是一门艺术"。卡努社的《第七艺术宣言》奠定了意大利电影思潮发展的基础,电影作为第七艺术确立且迅速地在意大利的文化产业中成长。[①] 第二次世界大战前的意大利电影大起大落,短暂的蓬勃发展让意大利电影创作了许多优秀的电影作品,然而在墨索里尼为代表的法西斯上台后,意大利电影沦为了为法西斯颂唱赞歌的工具,在这一时期的意大利电影苍白平庸,毫无生机。第二次世界大战后,意大利的电影人从传统文化中汲取营养,开创了"新现实主义电影运动",推动意大利电影的新进程。

在电影理论学派的创作中,意大利新现实主义开创了具有进步意义和艺术创新特征的电影运动,是继先锋派电影运动之后的第二次电影美学运动。意大利另外一个重要的电影流派便是"政治电影"。政治电影的创作具有鲜明的时代特征与社会批判精神。

第一节 意大利电影的概述

意大利是古罗马帝国的发源地,也是使西方世界走出中世纪的文艺复兴运动的始发站。当电影这种现代技术发明以后,古老的意大利文化艺术传统与电影技术旋即结合起来,产生了世界电影史上的一朵奇葩——意大利电影。

如果说意大利的国土像一只伸向地中海里的靴子,那么它的电影发展历程则如同穿了靴子的双脚,在世界电影掀起帷幕之时,便迈开了充满欢呼与掌声的步伐。

从1895年电影诞生之始,意大利就开始了她的电影之旅,在经历了20世纪初期的繁荣和法西斯统治时期的衰退后,意大利电影从第二次世界大战炮火的灰烬中悄然崛起,带着战后特有的现实主义的清新和诚意在世界影坛放射出耀眼的光芒。

一、第二次世界大战前的意大利电影

第二次世界大战前的意大利电影,是指从1895年意大利拍摄纪录片开始,经过第一次世界大战的洗礼,到1939年第二次世界大战以前的早期意大利电影的发展历程。20世纪头10年,意大利电影突然间成长起来,意大利成了一个年产量仅次于美国的电影大国。但经过利比亚战争和第一次世界大战的影响,意大利电影进入了一个创作速度变缓时期,影片产量一落千丈。第一次世界大战结束后,墨索里尼登场执政,20世纪30年代意

① 袁智忠:《外国电影史》,45页,重庆,重庆大学出版社,2012。

大利进入经济大萧条时代,政治动荡、经济疲软,使意大利电影失去了创作的经济基础与土壤,处于缓慢发展乃至于停滞的状态。

1. 无声电影时期

19世纪末,意大利总理克里斯皮即将退出政治舞台,由有"黑社会总理"之称的乔瓦尼·乔利蒂逐渐执掌大权,自由国家在衰落,法西斯的种子在萌芽。在这段黑暗来临前的"美好时光",意大利的经济因工业革命的成功得到迅猛的发展。作为上层建筑的艺术,如威尔第和普契尼的现实主义歌剧、黄昏派与未来主义得到空前发展,电影对人们生活的影响已经从法国卢米埃尔兄弟那儿悄然来到了意大利。

1895年,意大利人阿尔伯里尼开启了意大利电影的先河。他首先拥有了制造摄影机的专利权,并于1905年导演、拍摄了第一部意大利故事片《攻陷罗马》。该片是根据1870年意大利王国统一的政治事件改编的。接着他创办的小制片公司在放映《梅西纳的地震》上获得了巨大的利润,从此取名为西纳斯公司。其后的几年时间里,意大利很多小电影公司在都灵、米兰、罗马、那不勒斯和威尼斯等地纷纷建立了起来。

如果说《攻陷罗马》打响了意大利电影的第一枪,那么由麦吉导演的影片《庞贝城的末日》(1908)在国际上获得成功则拉开了意大利电影进入第一个黄金时期的序幕,从此罗马、都灵、米兰的制片厂开始大量制作影片。1909—1912年,这些制片公司拍摄了影片《麦克佩斯》《安尼塔·卡里巴尔迪》《贝亚特丽齐·琴奇》《奥赛罗》《特洛伊的陷落》《地狱》《斯巴达克斯》《君往何处去》等。1913年,意大利故事片年产量达497部,意大利无声影片处于鼎盛时期。这个时期的主要导演有M.卡塞利尼、G.德·里加罗、E.格左尼、L.麦吉、B.尼格洛尼,G.帕斯特隆纳。当时,意大利电影在国外也有很大市场,其中获最大成功的三大影片是:《君往何处去》(1912,导演E.格左尼)、《庞培城的末日》(1913,导演M.卡塞利尼)和《卡比利亚》(1914,导演G.帕斯特隆纳)。

意大利美丽的自然风景、以古罗马竞技场为首的闻名遐迩的名胜古迹、远远超过法国的人口数量,使意大利导演无论在场景选择、情节设置、演员选择等各方面都拥有得天独厚的条件来拍摄大型历史题材故事片。罗马城,几乎就是罗马帝国千年历史的全部:元老院、法庭、庙宇、宫殿、聚会所以及数座雄伟的凯旋门,就是影响两千年西方文明的中心。1910年,西纳斯公司的技师帕斯特隆纳导演了一部场面极为庞大的影片《特洛伊的陷落》,影片在拍摄时特地制造了城墙和巨大的木马,并动员了几百名群众演员,用以配合当时被认为最理想的情侣搭档——玛丽·克里奥·塔拉利尼和卡波齐的演出。此片掀起了拍摄古罗马故事片的热潮。1912年,E.格佐尼导演的《君往何处往》不惜巨资拍摄、制作了各种豪华的场面,如罗马的大火、基督徒被喂狮、御花园里的人灯、罗马天子的大宴等。

在《君往何处去》《特洛伊的陷落》之后,1914年,G.帕斯特罗纳导演了一部电影史上划时代的作品——《卡比利亚》(1914)。该片取材于古罗马与迦太基的战争,有很多动人心魄的精彩镜头,如战争、大火、罗马舰队的覆没。特别是在拜尔神庙中用婴孩祭神的场面。为了这一场面,作曲家伊德白兰杜·比萨蒂专门写了一部名为《火的交响乐》的乐曲。影片故事叙述方式复杂,镜头间的剪辑手法巧妙。尤为重要的是,G.帕斯特罗纳在拍摄该片时首先使用了"移动摄影"的艺术方法和以"人工灯光"表现背光摄影与黑白对比摄影的拍摄手法。电影史学家乔治·萨杜尔说:"帕斯特罗纳把他这一发明或至少是他在摄影场中第一次应用的方法,登记为自己的专利权。在应用这种今日称为'移动摄影'的艺术方法上,意大利早过任何国家,特别是早过美国。"[①]这种使观众超过时间、空间,恍如置身片中的电影自由表现方法,对以后的好莱坞电影产生了巨大的影响。

影片《卡比利亚》,是当时电影艺术最重要的作品。意大利颓废派作家G.邓南遮参与了此片剧本的编写工作。作曲家皮泽蒂也特地为影片写了放映时乐队演奏的乐曲。另一部重要影片——M.卡塞利尼导演的《我的

① 乔治·萨杜尔.《世界电影史》.徐昭、胡承伟,译.北京,中国电影出版社,1979。

图 4-1　电影《卡比利亚》的海报

爱情不会死》(1913)是沙龙式情节影片的代表作。这部现代题材作品也获得了很大的成功。在这个时期，大规模的宣传使一批意大利电影演员蜚声国内外影坛，女明星成为保证影片成功的重要因素。当时意大利拍摄了很多喜剧影片，最受欢迎的喜剧演员主要是法国人，特别是由法国演员 A. 第特主演的喜剧风靡一时。

电影《卡比利亚》的海报如图 4-1 所示。

当时许多意大利的电影摄制者只注重拍摄场面宏大、布景豪华，对历史事实则不重视，影片内容脱离现实，但也有的导演致力于反映人民大众的生活，这类影片大多是根据现实主义流派的长篇小说拍摄而成的。具有代表性的影片有导演 N. 马尔托里奥根据 R. 布拉乔的原作改编的《消失在黑暗中》(1914)，影片运用了对比蒙太奇的手法，描述了那不勒斯地方的显贵和贫民生活的天壤之别。尤其是对贫民窟的描写，着眼于当时那不勒斯地方的特点，如迷信、抽彩赌博、穷街陋巷、酒店、家族间的仇杀和对贵族的盲目尊敬等，充满了真实感。萨杜尔认为该片"对意大利新现实主义的诞生，很有影响。直到今天，它在摄影上的现代性仍令人感到非常惊奇。这部影片不仅是大卫·格里菲斯的先驱，而且是苏联电影大师们，特别是普多夫金的先驱"。

2. 墨索里尼统治时期的意大利电影

第一次世界大战期间，随着德国和美国电影工业的崛起，意大利电影失去了一部分国外市场，进入不景气时期。意大利电影理论家乔托·卡努杜说过一个不争的事实：电影诞生于欧洲，但电影作为艺术得到长足发展却是在美国。从 1914 年起，继大型历史题材故事片与现代题材影片的创作之后，以电影女明星的表演成为中心的浮华剧在意大利电影业大行其道，不同于好莱坞明星制造的日渐成熟，这些影片的艺术价值一度降到最低，电影明星的巨额片酬和大量粗制滥造的浮华闹剧加速了意大利电影的衰退。

1922 年墨索里尼夺取政权后，逐步建立独裁统治，给身处颓势境地的意大利电影以沉重的打击。墨索里尼政府为了利用电影作为其宣传手段，于 1935 年设立了意大利电影业管理局，使电影生产和影片发行都置于国家控制之下。随后又以财政援助的形式扩展了电影企业的发展，在罗马建成了一座欧洲最大的综合电影制片厂（电影城）和电影实验中心（电影学校），影片产量也逐年增加。1942 年的影片产量高达 119 部，但是，在法西斯统治时期的意大利电影仍然显得苍白、平庸，没有生机。

这个时期意大利电影创作的内容主要有以下几个方面：一是为法西斯主义唱颂歌的宣传片，但这样的影片为数不多；二是大部分导演主要翻拍史诗与古装片，或者上层社会的情节剧"白色电话片"；三是一些导演对法西斯官方电影采取消极态度，为了拒拍庸俗的商业性影片和回避拍摄鼓吹法西斯思想的宣传片，在创作中只重形式不重内容，人们把这类影片称之为"书法派"电影。在最后一种影片的制作者中，一些青年电影工作者积极而自觉地反对法西斯的官方电影，他们当中的很多人曾在罗马的"电影实验中心"执教或学习。由于少有机会拍摄长片，他们更多的是在当时的电影杂志《白与黑》和《电影》上发表电影理论文章，阐述自己的美学主张。1939—1942 年发表的这些文章为后来意大利新现实主义电影的美学原则奠定了基础。这些青年电影工作者中的一些人后来成为第二次世界大战后意大利新现实主义的创作者，如德·西卡、L. 维斯康蒂、C. 利萨尼、安东尼奥尼、A. 彼特朗吉里、德·桑蒂斯，还有一些人成为著名电影艺术理论研究家，如 G. 阿里斯泰戈、G. 威亚齐等。

值得一提的是，在法西斯统治的末期，上述一些进步的意大利电影工作者冲破阻力，拍摄了几部预示意大

利新现实主义诞生的先驱之作:布拉赛蒂的《云中四部曲》(1942)、德·西卡的《孩子们在注视我们》(1943)和维斯康蒂的《沉沦》(1943)。

二、第二次世界大战后的意大利电影

第二次世界大战后,意大利电影吸收与借鉴了传统艺术——意大利歌剧中的精髓和营养,同时很大程度上受到法国诗意现实主义的影响,接受批判现实主义传统,以 L.维斯康蒂、罗西里尼、德·西卡等具有丰富电影创作经验以及批判现实主义意识的电影导演首当其冲,开创了意大利新现实主义电影运动,推动了意大利电影新进程。

在批判"书法派"实验片与"白色电话片"的一片嘘声之中,1942 年,在维斯康蒂的影片《沉沦》的影评之中最早出现了"新现实主义"这一说法。1945 年,罗西里尼创作《罗马,不设防的城市》,标志着意大利新现实主义电影走向创作高峰,涌现出如维托里奥·德·西卡《偷自行车的人》(1948)、朱塞佩·德·桑蒂斯《橄榄树下无和平》等一系列经典之作。而艺术的创作高峰期永远是稍纵即逝的,辉煌之后迎来的是衰落与分化,1956 年,德·西卡和柴伐梯尼合作的影片《屋顶》成为新现实主义的最后一部影片。在此之后,出现了"玫瑰色新现实主义""内心现实主义""新巴尔扎克派""新佐拉派"等分支。

安德烈·巴赞对意大利新现实主义电影给予"真实美学"的评价,他认为,意大利新现实主义是世界电影中唯一一个表现"拯救着一种革命的人道主义"的电影流派,并认为新现实主义电影是可以同社会性画等号的,是以一种特有的外部环境来界定人物。尤其在评论维托里奥·德·西卡《偷自行车的人》时,从故事叙述结构、演员概念的消失等方面褒扬该电影。在这里,电影不再依靠戏剧的基本程式,情节动作不是作为一种"本质"事先存在于影片之中,而是现实的"积分",使电影成为解决观赏性情节与事件过程之间的辩证形式,意大利新现实主义电影的真实精神开始产生深远影响。

意大利北方工业的发展使一些生产巨片的公司有机可乘,入侵意大利电影城,意大利和美国联合摄制的影片也在不断增加。到 1955 年,意大利的电影工业拥有 8 亿观众,居世界第二,位列美国之后,意大利电影城开始进入美国化时代。

20 世纪 60 年代至 80 年代的 20 年间,意大利电影产业几经波折,反复浮沉在复苏与衰退的过程中,电影年产量从 20 世纪 60 年代每年 60 部左右,发展到 80 年代每年近 200 部。在这个时期,意大利电影大师费里尼的影片,在本土电影市场上与国际影坛上都取得了骄人的成绩,影片《甜蜜的生活》是费里尼在 20 世纪 60 年代拍摄的佳作之一。这部影片描述了一个三流记者经历一段荒唐的生活后,因夫人的自杀而觉醒,从此找到自己生活位置的故事。影片以细腻的手法刻画了意大利当时在社会与经济环境的复苏后,给人们内心所带来的深刻影响,这部影片是意大利电影的代表作之一。20 世纪 80 年代的意大利电影产业,新现实主义的手法逐渐被淡化,取而代之的是遵循电影的内在规律,讲究影片的故事结构,渲染影片中的豪华场面与明星阵容。此间,在费里尼拍摄的影片《爱情神话》中,处处可见豪华绚丽的场景,意大利电影产业在这时候也取得了稳定的发展。从 20 世纪 80 年代开始,意大利电影人纷纷在世界级电影节上获奖,这种趋势一直延续至今。到了 20 世纪 80 年代末期,世界性的经济衰退也冲击了意大利的电影产业,导致频频获奖的意大利电影无法为其电影产业带来实际性的发展。1991 年,意大利电影的年产量是 129 部,1995 年竟滑落到仅有 75 部。1997 年,意大利政府为了再现其电影产业的辉煌,激发电影人的斗志,成立了意大利电影工业促进公司。这个公司联合了意大利电影产业里的制作公司、导演与演员,高举着向海外宣传意大利本土电影的旗帜,进军海外电影市场。

第二节 意大利电影的思潮与流派

一、乔托·卡努杜及其《第七艺术宣言》

在法国印象派——先锋派电影思潮的影响下,意大利人乔治·卡努杜一生做出的最杰出的贡献应属为"电影作为第七艺术"正名。其创立"第七艺术之友俱乐部",在电影理论、电影评论上的独到见解与大胆预见而居于先驱者的地位。

1911年,当电影还处于发展初期,受到法国文化圈内人士的蔑视和嘲讽时,乔治·卡努杜敏锐地看到电影可持续发展的无限前景,发表了《第七艺术宣言》和《第七艺术的美学》。在电影理论史上第一次宣言:电影是一门艺术。他把艺术归纳为时间艺术和空间艺术两大类。音乐、诗歌和舞蹈是时间艺术,建筑、绘画和雕塑是空间艺术,在时间和空间艺术之间存在着一条鸿沟,而电影恰恰是填平这条鸿沟的"第七艺术"。[①] 他把电影编剧称为"银幕形象幻视者",把电影导演比喻为以光为画笔的画家,把"银幕形象幻视者"幻觉中的一幅幅形象在银幕上画出来。所以,"幻视者"和"光的画家"应该有一些共同服从的规律,这就是电影艺术的法则。

乔治·卡努杜给自己规定的任务就是寻找电影艺术的创作规律。他反对欧洲当时流行的两种电影观点"复制现实"和"戏剧搬演",鼓励技术实验和形式实验,"为艺术而艺术"。在他的《电影不是戏剧》一文中提到,电影这门艺术的真正高贵之处在于——戏剧是通过演员的夸张表演来讨好观众的艺术表现,戏剧角色的外表下人们知道还有一个与角色完全不同的真人;电影演员表现出一个人的形象,由其他人把这个形象固定下来,他并不按时按刻地活在另一个人的生活中。这就是在与舞台演出相比之下,电影演出所具有的一种精神化特征,而这种特征是异常显见的,我们必须承认它是使电影具有情绪感染力的重要奥妙之一。所以,它是一种绝对精神化的作品,它绝对是艺术。乔治·卡努杜片面夸大了戏剧对观众的心理迎合以及电影作为艺术的独立性、真实性。演员,既然是具有表演能力的人,因此他们不管是在舞台上还是在镜头前,大多数时候表演的都是作品中的人物,肯定与表演者本身的情感与经历存在距离。从现代观念来看,优秀的演员正是能把握不同角色的心理和外部形体动作,而不只是如"偶像派"单一的自我表现。当然,如果从"纪录片"的真实精神与戏剧相比较,乔治·卡努杜所认为的精神化特征——镜头里外的人格统一就显得尤为珍贵。从"视觉的戏剧是丝毫不能袭用各种舞台手法的,无论什么样的舞台手法都不行"中,乔治·卡努杜将电影独立于戏剧之外的决心显得异常坚定。由此,乔治·卡努杜也指出了艺术的任务不外乎是把变化不定的生活固定下来,并把它的各种和谐的表现加以综合。这就是艺术的魅力,是艺术使人忘其所以、超然物外和内心充满喜悦的奥秘所在。

乔治·卡努杜的《第七艺术宣言》奠定了意大利电影思潮发展的基础,使电影作为第七艺术独立且迅速地在意大利的文化产业中成长。

[①] 李恒基,杨远婴.《外国电影理论文选》,上海,上海文艺出版社,1995。

二、意大利"新现实主义"

作为重要的西方电影流派之一,意大利"新现实主义"是指1945—1951年在意大利兴起的一次具有进步意义和艺术创新特征的电影运动,是继"先锋派"电影运动之后的第二次电影美学运动。意大利"新现实主义"兴起有多方面的原因。

一是,当时的社会政治原因。第二次世界大战期间,意大利最盛行"法西斯宣传片""白色电话片""书法派"这三种类型的影片。这些影片显然是对社会现实的粉饰与欺骗,不仅激起意大利人民的强烈不满,而且深深激怒了正直、有良心的意大利电影工作者。他们呼吁电影艺术应表现意大利社会现实生活和战争造成的民族悲剧,描写普通人的悲欢离合、喜怒哀乐。于是新现实主义电影便在第二次世界大战后迅速成长起来。

二是,经济原因。第二次世界大战后意大利满目疮痍,百废待兴,制片资金匮乏,设备破旧,电影作者不得不走出摄影棚,采用实景拍摄。

三是,西方纪实性电影传统的影响。1921年维尔托夫创立"电影眼睛派",十分重视电影的活动照相性,要求以高度的逼真性作为电影最重要的美学特征。弗拉哈迪在理论和实践上都发展了纪实性电影,其杰作《北方的纳努克》记录生活在北极冰天雪地中爱斯基摩人的劳动和生活,反映他们与大自然进行艰苦斗争的实际情况。到20世纪30年代,英国出现以格里尔逊为首的"英国纪录电影学派",强调纪录片应当富有艺术创造性地对真实生活场面进行实录,拍摄普通人和劳动者的社会生活和艰苦劳动。这些纪实性电影的优良传统无疑对意大利"新现实主义"电影产生了深刻的影响。

1945年,罗西里尼执导的《罗马,不设防的城市》被认为是意大利新现实主义的开山之作。影片真实地反映了意大利人民在法西斯德国占领时期的生活与斗争场面。导演把演出场地搬到大街上,在实景中拍摄,产生强烈的真实感。影片大量启用非职业演员,由于他们都亲身经历了这场战争,有着深刻的体验,所以演来自然、真实。影片第一次集中体现了"新现实主义"的美学原则,对后来的影片产生了巨大的影响。

电影《罗马,不设防的城市》的海报如图4-2所示。

图4-2 电影《罗马,不设防的城市》的海报

1948年,维托里奥·德·西卡拍摄了影片《偷自行车的人》。影片讲述的是在失业两年、艰难等待之后,里奇终于有了一份张贴广告的工作,条件是要有一辆自行车。为了这辆自行车,妻子玛丽典当了陪嫁的床单,赎回了早已典当的车子。然而,就在上班的当天,当里奇专注地张贴广告时,自行车被人偷走了。里奇和玛丽去警察局,但是警察不搭理他们,里奇便决定和儿子一起上街去找。后来在找寻无果的情况下,里奇决定也去偷一辆自行车,但被人抓住,遭到一顿毒打。里奇苦苦哀求后,才没有被人送到警察局。最后在大街上父子两人手拉着手,流着泪互相对视,镜头越来越远。影片通过里奇失业、得到工作、失车、找车、偷车的过程,表现了意大利下层社会的失业问题,深刻地反映了意大利的社会现实场景。跟随里奇找寻自行车的过程,摄影机真实地记录了当时罗马的社会现实,破败的旧货市场、施舍午饭的教堂、妓院等场面一一展现出来。这些真实的生活场景,展示了人与环境同体共生的关系,有力地衬托了人物的生存环境,最大限度地表现了主人公的命运与环

境的真实性。

1948年，罗西里尼还拍摄了《德意志零年》，维斯康蒂拍摄了《大地在波动》。1952年，德·桑蒂斯拍摄了《罗马11时》，德·西卡拍摄了《温别尔托·D》等诸多有代表性的新现实主义影片。

意大利"新现实主义"电影鲜明的美学特征，标志着有声电影出现以来电影趋向于现实主义美学追求的最突出的成就。意大利"新现实主义"电影创作的特点主要表现在以下几个方面。第一是记录性。忠实于真实事件与人物的再现，使文学故事性消失在如同新闻报道的实际生活的叙事状态之中。第二是实景拍摄。将摄影机搬到大街小巷上去，在实际空间中采用自然光进行拍摄。第三是长镜头的运用。使影片获得现实真实的透明性，最终消失自我的主观性。第四是非职业演员的运用。对明星制的否定，一视同仁地使用职业演员与非职业演员，避免职业演员的角色类型固定化。第五是结构形式朴实无华，从素材本身产生结构。第六是地方方言的运用。这是受到方言戏剧和维尔加小说的影响，也是民族电影追求独特的声音效果的一种表现手段。

在艺术的发展潮流中，艺术作品最和谐的效果是达到艺术性与商业性的统一。然而任何一门艺术在发展前进的道路上，经历的都是艺术性与商业性的此消彼长。艺术作品本体存在艺术性与商业性的矛盾，观众与导演也存在矛盾。当导演不断地迎合观众的口味制造出大量的大众电影以后，观众形成了固定的观影习惯、观影模式，对拍摄内容很可能逐渐产生审美疲劳。票房决定创作，这就迫使导演开始思考：在拥有了固定观众群体以后，是否该表达属于"我"的艺术思想？第二次世界大战后的意大利导演共同经历过编剧、演员、导演助理、导演这些影片创作的各个环节，"要求表达社会现实"成为他们所有创作的原动力。无疑，意大利"新现实主义"是意大利电影在艺术性探索上的一次重大飞跃，引领着意大利电影的先锋潮流。然而，电影拍出来是观众在买单，思想深刻、具有探索意义的"新现实主义"在画面的构成上存在着节奏缓慢、冗长拖沓的视觉感受。对当时刚刚经历过第二次世界大战，心中还留存着战争阴影的意大利人民来说，更需要大众电影来抚慰他们内心的创伤，需要喜剧片让他们慢慢摆脱硝烟的可怕记忆，从伤痛中走出来，去迎接快乐。因此，意大利"新现实主义"在完成了它推动世界电影向前发展、更新意大利电影作为真实美学的历史使命之后，逐渐归于沉寂。1956年，德·西卡拍摄的被称为玫瑰色新现实主义的影片《屋顶》，标志着意大利"新现实主义"电影运动的结束。

三、意大利"政治电影"

"政治电影"最早兴起于法国。这股创作风潮以加夫拉斯拍摄的《Z》（1969）为起点，很快延伸到西方各国。但是，将"政治电影"这一创作形式发展成为电影运动的则是在意大利。

"政治电影"在意大利勃兴有国内与国际两个方面的原因。在国内，当时意大利经济增长速度减缓，贫富悬殊拉大，失业问题严重，劳资冲突尖锐，外国资本的涌入威胁着本土的民族工业；政府腐败，对黑手党猖獗的犯罪束手无策。在国际方面，西方社会在20世纪60年代掀起了规模巨大的反政府浪潮，法国爆发了"五月革命"，美国学生发动反战运动；国际形势动荡，革命潮流波及西方国家，在法国和意大利掀起了一股"左倾"的思潮，人们煽动罢工与罢课，组织工人游行示威，意大利总共有1000多万人参与了这些运动。这时候，人们的注意力已经从虚妄的精神世界转到现实世界中来了，广大的电影观众要求电影要反映社会问题和政治生活，"政治电影"便应运而生了。

意大利"政治电影"的主题主要有两个方面：一是受极"左"思潮和无政府主义影响所拍摄的影片，实际上是非理性主义电影的破坏性美学在政治题材影片上追逐极"左"思潮过程中的一种自我宣泄；另外一个主题是以揭示政府黑幕，抨击官僚机器腐化堕落，黑手党无法无天带有强烈社会批判的影片。

1970年，艾利欧·培特利拍摄了《对一个不容怀疑的公民的调查》。这部影片被认为是意大利"政治电影"

的开山之作,对法西斯式的政治作风和警察局内部的罪恶与腐败进行了猛烈抨击,手法辛辣而不失沉稳,情节也起伏跌宕。1971 年,佩特里导演了影片《工人阶级上天堂》,影片包含了许多社会现实元素,是一部有时代特征的政治电影,通过马萨这个"迷惘的工人",再现了那个时代里人们陷入革命理想与现实困难的两难处境。

1972 年,弗朗西斯科·罗西拍摄了《马太伊事件》。本片被公认为意大利最具社会政治批判意识的电影。影片反映的是 1962 年马太伊因飞机失事而死亡,一位记者着手调查飞机失事经过,因有人猜测是美国垄断资本家策划了这起事故的故事。影片通过一系列的调查场面,再现了马太伊的生平事迹。影片中出现了一个沉默寡言、态度傲慢的美国人,他似乎在幕后操纵一切。影片通过种种暗示,表明是美国造成了他的神秘死亡。

电影《马太伊事件》的海报如图 4-3 所示。

意大利"政治电影"的代表影片还有达米阿诺·达米阿尼的《一个警察局局长的自白》(1971),马里奥·莫尼切利的《我们希望的上校》(1973),伊托·斯柯拉的《我们曾如此相爱》(1974),费德里科·费里尼《阿玛柯德》(1973),安东尼奥尼《职业:记者》(1975)等。

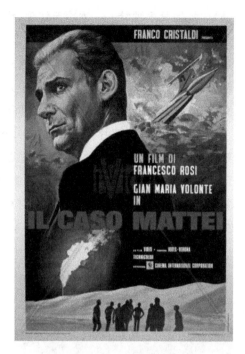

图 4-3　电影《马太伊事件》的海报

第三节　代表导演及作品

一、安东尼奥尼

安东尼奥尼(1912—2007 年),意大利现代主义电影导演,也是公认在电影美学上最有影响力的导演之一。

他 20 岁之前倾心于建筑模型,后来着迷于戏剧。1939—1940 年担任罗马权威电影杂志《电影》的编辑。他在罗马实验电影中心经过短时间学习之后,开始撰写剧本。

安东尼奥尼 1940 年开始拍摄各种短片尤其是纪录短片,1950 年开拍剧情长片处女作《爱情编年史》。该片偏离流行的新现实主义,关注于人际关系,视觉上也发展出"反电影"倾向,即一种"内心电影"——舍弃叙事和戏剧的冲突,展现复杂而神秘的氛围,将沉思和意象置于故事和人物之上,用浮动又没有出路的思绪、只有谜面而没有谜底的谜语,给人以不安定的感觉。

安东尼奥尼的作品有着鲜明的特质。他以人物行动分析哲学概念,偏爱使用复杂而缓慢的长镜头,在演员克制的表演和对白中,主题以极其缓慢的速度呈现,多是反映对现代生活的质疑以及人们内心的空虚。

莫尼卡·维蒂是安东尼奥尼喜欢用的演员。两人合作《夜》《奥伯瓦尔德的秘密》《蚀》《红色沙漠》和《奇

遇》。她的气质独特——冰冷而忧郁,飘忽而失神,似乎与世界格格不入。在安东尼奥尼的电影中,她出色的表演,恰好表现了现代人不确定的精神世界,孤独、渴望倾诉、虚空以及人心的疏离。

从1960年开始相继拍摄的《奇遇》《蚀》《夜》被称为安东尼奥尼的"情感三部曲"。《奇遇》讲述一群人去孤岛游玩,安娜走失,克劳迪娅与桑德洛开始离开孤岛踏上寻找之旅。两人暗生情愫,但很快桑德洛另觅新欢,让克劳迪娅深感痛苦。两人面对着喷薄待发的火山,已经忘却最初的寻觅。

安东尼奥尼将该片取名为《奇遇》,这个略显反讽的词语概括了整部影片的叙事基调,剧中的人物在冷漠而疏离的人生境遇中相互碰撞。这种境遇所具有的神秘不可知性导致了人物在经历境遇过程中不可避免地察觉到自身存在的偶然性,而陷入一种恍惚的迷惑之中。为了摆脱这个对存在意义有怀疑的困境,人物不得不通过符号化使得自身具有某种确切的实在意义。然而在自我符号化,或将他人符号化的过程中,必然出现情感的缺失而导致冷漠的人际关系。

安东尼奥尼如是说:"我的电影一向是关于追寻的作品。我是一个继续追寻并深研自己与同时代人们的人。也许每一部电影里,我都在寻找男人情感的痕迹,当然也有女人的,在这个世界里,那些痕迹因为外表的感伤而被埋没。"

1964年,安东尼奥尼拍摄了《红色沙漠》。本片被誉为电影世界中第一部真正的彩色电影,其中的红色是"如此绚烂丰盛,带着如此令人心神不安的美"。

1966年,安东尼奥尼拍摄了影片《放大》。《放大》其实是安东尼奥尼在创作上面临转折时期的一部作品,同先前的《蚀》《奇遇》等相比,他在很大程度上减弱了对人与人间不可交流的疏离主题的一贯探索,以及对中产阶级无不处在的孤独状态的描述。在影像和镜头运用上也不见了以往常见的空镜头及长镜头,取而代之的是他对20世纪60年代整个人类的社会文化的关照,并以轻快的视觉推进去解读现代生活。

电影《放大》的海报如图4-4所示。

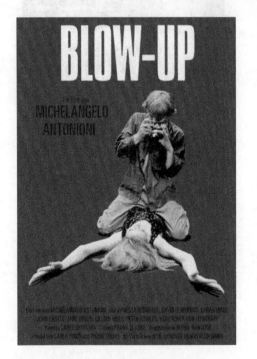

图4-4　电影《放大》的海报

安东尼奥尼的主要代表作品有《爱情编年史》(1950),《女朋友》(1955),《奇遇》(1960),《夜》(1961),《蚀》(1962),《中国》(1972),《云上的日子》(1995)。

二、费里尼

费里尼是一个多才多艺的意大利导演,于1920年1月20日出生于意大利里米尼市。他早年喜文擅画,做过漫画家的经历为他日后"费里尼式"的影像风格以及电影创作生涯奠定了基石。从事漫画工作一段时间以后,费里尼的兴趣转向了做演员和新闻记者。他从1942年开始从事电影编剧工作,合作编剧的电影有《罗马,不设防的城市》《游击队》《艾比斯谷波的犯罪》《铁石心肠》《流浪的犹太人》等。在创作了如此之多的电影剧本之后,费里尼拍摄了多部堪称经典的意大利电影,如《大路》《卡比利亚之夜》《甜蜜的生活》《八部半》《罗马风情画》《阿玛珂德》等。

他以"内心现实主义"的自传式精神畅想创作属于自己的电影。在《大路》中,一个愚笨的农家女孩在悲惨的境遇中苦中作乐,渴望得到真爱却带着遗憾离开人世;在《卡比利亚之夜》里,一个心直口快的罗马妓女在追

求纯真爱情的道路上屡受挫折,直至被骗走所有财产,却还是对生活、对爱情充满着美好的期待;在《甜蜜的生活》中,一个终日忙于搜集明星绯闻的新闻记者在逐渐了解上流社会的堕落、空虚以及精神贫瘠后对自我的重新审视;最终累积出的《八部半》里,展现一个导演在遇到创作危机,觉得自己即将"江郎才尽"之时,采取逃避、幻想的方式,然而在不断地寻找中回归于内心的心路历程。费里尼好似一个浪漫主义的诗人,爱情是他生命创作的永恒主题并乐此不疲地表现着遗憾的美丽。他仿佛是生活在人们心里的倾听者,从电影人物的内心出发,非常意识流地发展人物的行动,展开情节。然而,费里尼归根结底是一个激情澎湃而又多产的电影导演,是沉浸在内心现实主义之中的精神畅想者。他总是能把切身经验和个人经历中的某些情感转换、投射到创作的黑白影片之中,让世人反复回味这视觉的余香。

1954年,费里尼拍摄了影片《大路》。故事表面上描写了下层贫苦艺人的苦难生活,但却用了大量的暗示性镜头和象征式人物去表现人性内心的孤独、困境以及对生活顽强的希望。费里尼的妻子玛西娜在片中饰演愚笨的农家女,被母亲卖给跑江湖卖艺的藏巴诺。藏巴诺对她十分粗暴,以为她是个白痴,没想到她却渐渐爱上了他。后来两人一起加入马戏团,遇到高空走索艺人"傻瓜"。"傻瓜"对女孩很好,教会她很多事,但藏巴诺却跟"傻瓜"经常发生冲突,后来还失手打死了他。女孩十分伤心,藏巴诺离她而去。数年后,藏巴诺听到女孩的死讯,才想起她的种种好处,但悔之已晚。在这部费里尼于意大利第二次世界大战后导演的带有"超现实主义"色彩的代表作之中,他运用了大量的暗示性镜头来描绘人的潜意识行为,表现人性内心的孤独和生活的困境,让象征性的人物(如费里尼妻子饰演的杰尔索米娜)"自动写作",去表现生活在社会底层的贫穷者即使对生活充满希望,却被命运百般捉弄、受尽苦难,最终离去。从某种意义上说,《大路》是20世纪50年代中期崛起的西方现代电影的引路之作。

1957年费里尼拍摄了《卡比利亚之夜》。影片讲述的是一名罗马妓女卡比利亚拥有一颗纯真的、向往美好爱情的心,但轻信他人。在遭遇第一次被人以谈恋爱之名谋财害命,被推下河又被人及时发现救起之后,她认识了一个男演员。然而本来美好浪漫的一夜,却在她的不解风情和男演员前女友的突然回来,男演员来与女友和好之中泡了汤。不久之后,她又认识了锋挪菲利奥,善良的她觉得这个人诚实可靠,并打算和他结婚,谁知道当她把自己所有的财产拿出来的时候,锋挪菲利奥就露出了邪恶的真面目,抢走了她的全部积蓄。可怜的卡比利亚不但险些掉下悬崖,而且失去了一切。但屡次的遇人不淑却并没有让卡比利亚丧失对纯真爱情的向往,当一群青年男女从大路上向她边走、边唱、边跳的时候,她仿佛受到感染,逐渐恢复了生气,脸上绽出微笑,走向远方。

1960年,费里尼拍摄了影片《甜蜜的生活》。本片讲述的是杂志专栏记者马鲁吉罗终日为明星绯闻奔忙,在一次出席社会名流的交际酒会上,他暗自与摄影师设计拍摄明星隐私然后公之于众。在送女朋友回家的途中,他偶然搭载了一位妓院老鸨并听她讲述许多风月轶事,这让他对名利场更加厌恶。在基督教的某个仪式上,一位从美国来的名模总是对着媒体搔首弄姿,后来马鲁吉罗的批评家朋友斯泰那一针见血地指出了她的虚伪之处,这让他逐渐认清了上流社会的腐朽,并开始重新审视自己的生活。他发现自己并不热衷奢华,而且对自以为是的女朋友也并不满意,于是我行我素的反抗开始了……

电影《甜蜜的生活》的海报如图4-5所示。

图4-5 电影《甜蜜的生活》的海报

费里尼从存在主义的视点来审视现代资本主义社会的现状,从表现流浪艺人、社会底层的妓女一跃而上,以一个追随时尚和明星身后绯闻的杂志专栏记者窥看整个资产阶级上流社会的精神贫瘠,从而达到自我反省的目的。马鲁吉罗从挖掘明星隐私——开始厌恶名利场——最终认识这是一个虚伪、奢华、腐败的资产阶级上流社会的内心转变,也正是一个破碎、混乱、荒诞的意大利社会状态的显现。

1963年,费里尼拍摄了电影《八部半》。本片讲述的是一个名叫古侬多的导演独自驾车到一个温泉疗养院,一边疗养,一边为他的新电影剧本进行构思。他准备拍一部表现人类末日的影片,然而在筹拍新片的过程中,不断涌现出各种各样的问题和危机:影片的主要布景已经搭好,但他的构思还是一团朦胧,创作陷入了枯竭;他的个人生活也不如意,与妻子在感情上已经无法进行沟通,情妇的纠缠令他头疼。他的理想非常纯洁,但又梦想后宫三千;他犹豫不决,但所有人都等着他的一声令下。他幻想出来的理想女性刚刚出现,立刻就显露出同样令人痛心的世俗状态。几天后,影片不得不停止拍摄,布景不得不拆除。古侬多坐在回家的列车上,把目光停留在妻子身上,妻子也盯着他,他俩仿佛用目光互相盘查。在古侬多的眼里出现了魔术师,他的魔棍一挥,少年古侬多领头,后面依次排成"轮舞"行列,那是古侬一生中接触过的所有女人:母亲、妻子、情妇、风骚舞女……除此之外,还有父亲、监制人、主教、老年绅士、马戏班小乐队。他们汇集在一起,似乎奔向同一个目标。此时,车轮正发出响亮有力、不可阻挡的"隆隆"声。

图 4-6 电影《八部半》的海报

电影《八部半》的海报如图 4-6 所示。

该片是费里尼个人创作生涯中的第八部作品。从影像创作手法上来看,片中在现实与梦境、现实与回忆的多重"闪回"手法上已成为电影史表现内心活动的经典。从叙述内容来说,本片的主角存在的创作危机也是生活中的费里尼在当时创作电影时出现的精神危机,带有浓厚的自传色彩。从受众影响来看,费里尼让观众理解到一位有想拍经典之作有精神追求的导演在创作中所遇到的种种精神矛盾和痛苦,以及儿童时期的人生经历对成年人留下的影响。他让观众看到一位不是高高在上、环绕着艺术光环的"第七艺术大师",而是作为人的存在所具有的真实的内心挣扎。

费里尼的主要代表作品有《大路》(1954)、《卡比里亚之夜》(1957)、《甜蜜的生活》(1960)、《八部半》(1963)、《朱丽叶与魔鬼》(1965)。

三、瑟吉欧·莱昂

瑟吉欧·莱昂内被誉为"意大利西部片之父",虽然他一生执导的影片不多,但其"往事三部曲"和"镖客三部曲"却影响深远,在世界电影史上成了不朽的记忆。瑟吉欧·莱昂可能是将艺术片和商业片结合得最为成功的艺术家之一,他的电影受到当代许多世界著名导演的推崇,如美国的马丁·斯科塞斯、科波拉、奥利弗·斯通、昆汀·塔伦蒂诺,日本的北野武,中国的吴宇森、杜琪峰等。

1929年1月3日,瑟吉欧·莱昂出生于意大利罗马的一个文艺世家。父亲文森佐·莱昂是意大利默片时期著名的电影导演,母亲碧斯·瓦莱里安是戏剧演员和电影演员。

第二次世界大战结束后,由于受到父亲的影响,瑟吉欧·莱昂很快进入电影界,成为当时最年轻的助理导演。他曾担任过意大利新现实主义的著名导演德·西卡和科曼奇尼的助理导演,学习到如何处理真实历史元素和现实元素。20 世纪 50 年代,很多美国电影在意大利拍摄,他又在好莱坞古装历史片拍摄中担任助理导演,其中包括罗伯特·怀斯和威廉·惠勒等著名导演。他是著名历史片《宾虚》《木马屠城记》的助理导演。1961 年,他拍了他的处女作英雄史诗电影《罗德岛的要塞》,并取得了成功。

瑟吉欧·莱昂于 1968 年拍摄完成《西部往事》,标志着他艺术生涯的一次飞跃。此片制作经费充足,演职人员阵容华丽,更重要的是该片已经超越了商业娱乐片的范畴,瑟吉欧·莱昂把他个人的调度技巧、叙事手法都推向了极致。影片节奏趋于舒缓,手法更加艺术化,观赏性却没有降低,实现了商业和艺术的完美结合。1984 年上映的《美国往事》是瑟吉欧·莱昂审视美国三部曲的终结篇,也是瑟吉欧·莱昂生前花费心血最多的最后一部影片,它承载了导演所有的"美国情结"。在该片中,瑟吉欧·莱昂的创作动机并非是要讲述一个逻辑完整的传统黑帮故事,而是他本人对他一生所钟爱的美国历史、文化与精神的一次纯粹自我的表达。

1964 年,瑟吉欧·莱昂拍摄经典西部片《荒野大镖客》,这是瑟吉欧·莱昂的第一部西部片。在片中,伊斯特伍德扮演一个来到墨西哥小镇的镖客,镇上有两帮人,他们长期厮杀,鱼肉镇民。出于正义,他要诡计弄得两派火并,把镇上的恶势力一网打尽,使镇上居民的生活恢复了平静。瑟吉欧·莱昂的电影动作优雅,台词缓慢,有一些戏剧化,而正是这种戏剧化,成就了西部片的另外一种风格。在"镖客三部曲"中,影片最后的决斗也富有戏剧化:封闭的场景,广漠的天地,像一个竞技场。"镖客三部曲"又称"赏金三部曲",顾名思义,在瑟吉欧·莱昂的西部片中,钱占有很重要的位置。钱是电影中最重要的一个动机,也体现了瑟吉欧·莱昂对美国的理解。

1965 年,瑟吉欧·莱昂拍摄了《黄昏双镖客》。伊斯特伍德继续扮演独来独往的无名枪手,意图缉拿变态狂的坏蛋印第奥换取奖金。不料半途杀出另一名厉害的枪手莫蒂默,他也有意捉拿印第奥,两人之间明争暗斗,却谁也不能得手。最后两人只好合作对付坏蛋,事成后却发现莫蒂默根本不是为了钱,而是为了给妹妹报仇。

在《黄昏双镖客》中,瑟吉欧·莱昂希望建立一个与第一部西部片不同的世界,但还是与金钱、暴力有关。而这一次,他更加注重武器和武器使用的细节,更加注重人物性格的刻画描写。而且在这一部电影中,闪回被当作一种揭示性的结构。因为《黄昏双镖客》制作得比《荒野大镖客》更好,所以从那时起,美国人开始称他的电影为"通心粉西部片"。

1966 年,瑟吉欧·莱昂拍摄了电影《黄金三镖客》。故事发生在美国南北战争时期。图科是一个图财害命的江洋大盗,因此他被镇上悬赏通缉。布兰迪是一个除暴安良的牛仔,他无意中抓住了图科,但嫌赏金不够又掳走了他。在荒漠中,布兰迪惩罚图科,让其自生自灭,但是诡诈的图科居然逃过了一劫,并纠集帮凶在客栈捉住了布兰迪。正当图科以牙还牙地折磨布兰迪的时候,他又劫持了一个名叫卡森的士兵。卡森临死前留下了一个宝藏的秘密,图科和布兰迪分别获得了一半信息。与此同时,一个狡猾的杀手桑坦萨也通过其他渠道发现了宝藏的秘密。于是,在寻宝的道路上,三个人使出浑身解数,上演了一场场的好戏……

从《荒野大镖客》到《黄金三镖客》,瑟吉欧·莱昂要强化一种"杀戮游戏的精神",他想揭开与这个主题的历史背景相关的全部谎言,但也尝试保留记录的真实。

在这三部电影中,暴力是被普遍突出的,毒品掺杂其中。这都是西部片的激情元素,因为如果没有了暴力,就像汽车失去了发动机。

1968 年,瑟吉欧·莱昂拍摄了《西部往事》。故事叙述一名神秘客(查理士·布朗逊)来到小镇上,被卷入一名寡妇(克劳蒂亚·卡迪奈尔)与铁路大亨的土地抢夺战。此片最有趣的角色,是由一向塑造正义形象的亨利·方达,难得在此片中扮演一名冷面残酷的杀手。他从头到尾几乎没有表情,只有嘴角偶尔小有动作,让人不寒而栗……当年影片在美国上映时,曾因为片长过长而被片商修剪,导致故事架构含混不清、语焉不详。

图 4-7　电影《西部往事》的海报

电影《西部往事》的海报如图 4-7 所示。

1971 年，瑟吉欧·莱昂拍摄了影片《革命往事》。故事发生在 20 世纪初的墨西哥革命中。在一辆长途马车里，高贵的先生和女士们对一位沉默寡言的农民大放厥词，然而突然农民摇身一变，显出家庭式匪帮头目胡安（罗德·斯泰格尔饰）的真面目。胡安打劫后路遇爱尔兰革命军爆破专家约翰（詹姆斯·柯本恩饰），后者的爆破能力令抢劫银行如探囊取物。于是胡安苦苦尾随，不经意间却卷入了配合维拉革命军的梅萨维德暴动。胡安如愿与约翰搭档洗劫银行，但他所有的收获是解放了 150 名政治犯人。

《革命往事》展现了革命者的幻灭感，是一部关于友谊和政治的电影。在这部电影里，通过革命年代，瑟吉欧·莱昂来到了美国的"第二边界"。这部电影也是他最终通向最后幻想——与美国的关系、失落的友谊与电影的必经之路。

《革命往事》之后，瑟吉欧·莱昂开始制片工作，因为没有满意的主题可供执导。他制片的《无名小子》《天才、小鸟和钟表》也获得了很好的票房。

1984 年，瑟吉欧·莱昂导演了《美国往事》，影片改编自哈里·格雷的作品《小混混》。本片以艾隆索与其伙伴的犯罪生涯为主线，是一部描写友谊与对立、忠诚和背叛等人性冲突的黑帮史诗电影，时代背景跨越经济大恐慌、禁酒令及第一次世界大战等美国史上的重要大事。《美国往事》并不是一部风格明显的类型片，从某种程度上来说，它是一部纯粹的作者电影，承载了瑟吉欧·莱昂所有的"美国情结"。

四、吉塞贝·托纳多雷

吉塞贝·托纳多雷 1956 年 5 月出生于意大利于西西里岛，最初的职业是摄影师，所拍的照片被刊登在不同的摄影杂志上。16 岁时他参与了皮兰德罗和菲利波的两出戏剧，从此以后他开始涉足电影，初期主要是拍一些纪录片。1985 年，吉赛贝·托纳多雷拍摄了自己的第一部电影《被称为教授的男人》。1988 年，他执导了影片《天堂电影院》。

《天堂电影院》讲述的是意大利西西里岛的一个小孩子，因为喜欢电影，与电影院的放映师建立起亦师亦友的感情。放映师在小孩的人生旅途中充当了引领者的角色，并在死后留给他 30 多部胶片。这些胶片既是他们之间友谊的见证，同时也成为小孩子实现梦想的起点，30 多年后，已是大导演的他重回故地，再度回忆起往昔的点滴。整部影片充满了浪漫主义的情感冲击和唯美思绪的激荡回响。《天堂电影院》是导演吉赛贝·托纳多雷自传体的影片，采用纪录片的写实手法完成，更增加了影片朴实平淡的基调，给人一种回味无穷的遐想。

电影《天堂电影院》海报如图 4-8 所示。

图 4-8　电影《天堂电影院》海报

1998年,吉赛贝·托纳多雷拍摄了影片《海上钢琴师》。影片中,1900年元月的第一天,远洋客轮"弗吉尼亚人号"载着怀揣梦想的人们来到了美洲。在人们遥望自由女神的欢呼与狂喜中,一个卑微的生命被遗弃在头等舱的钢琴上,船上烧炉工丹尼收养了这个弃婴并将其取名为1900。1900从此开始了他没有亲人、没有户籍、没有国籍、生活在船上,从未离开那艘船而在陆地上存在过一天的一生。1900慢慢长大,显示出了他无师自通的非凡的钢琴天赋。他在船上的乐队中表演钢琴,凡是听过他演奏的人,都会被他的音乐深深打动。1900却从不敢离船上岸,纵使后来他遇到了一位一见钟情的少女。在思量再三后,他还是放弃了上岸寻找初恋情人的冲动,永远地留在了船上,在往返于从欧洲到美国的海上寻找着自己的自由与快乐,直到最后与弗吉尼亚人号一起连同他的音乐葬身大海。海上钢琴师1900的诗意人生是20世纪人类现代工业化社会发展中的一个关于反异化的传说,影片倾注了导演吉赛贝·托纳多雷对短暂人生的反思,对灵魂的拷问。

2000年,吉赛贝·托纳多雷拍摄了"回归三部曲"中的《西西里的美丽传说》。影片主人公名叫玛莲娜。她撩着波浪状黑亮的秀发,穿着最时髦的短裙和丝袜,踏着充满情欲诱惑的高跟鞋,单独来到了西西里岛上宁静的阳光小镇。她的一举一动都引人瞩目、勾人遐想,她的一颦一笑都让男人心醉、女人羡妒。玛莲娜,像个女神一般,征服了这个海滨的天堂乐园。年仅13岁的雷纳多也不由自主地掉进了玛莲娜所掀起的漩涡之中,他不仅跟着其他年纪较大的青少年一起骑着单车,穿梭在小镇的各个角落,搜寻着玛莲娜的诱人风姿与万种风情,而且悄悄地成了她不知情的小跟班,如影随形地跟踪、窥视她的生活。她摇曳的倩影、她聆听的音乐、她贴身的衣物……都成为这个被荷尔蒙淹没的少年最真实、最美好的幻想。然而,透过雷纳多的眼,我们也看到玛莲娜掉进了越来越黑暗的处境之中,她变成了寡妇,而在镇民的眼中,她也成了不折不扣的祸水,是她带来了欲望、嫉妒与愤怒,而一股夹杂着情欲与激愤的风暴,开始席卷这个连战争都未曾侵扰过的小镇。玛莲娜一步步地沉沦,与父亲断绝了关系、被送上法院,更失去了所有的财产。这使得向来天真、不经世事的雷纳多,被迫面对这纯真小镇中人心的残暴无情,看着已经一无所有的玛莲娜,雷纳多竟鼓起了他所不曾有过的勇气,决定靠着他自己的力量,以一种叫人难以料想的方式,来帮助玛莲娜走出生命的泥沼……

本片是一部融合了美丽与罪恶、驱逐与回归、生活与现实、战争与和平等多种矛盾于一体的、关于一个美丽女人的史诗。这部电影通过最真实普通的意象,表达了最原始的人性状态和异化了的人性。

五、罗伯托·贝尼尼

1952年10月,罗伯托·贝尼尼出生于意大利托斯卡纳区。罗伯托·贝尼尼进入电影行业最先是从表演开始的。他从小就钟情于戏剧表演,少年时代曾从事过小丑和魔术师助理等工作。1971年他来到罗马,并于次年首度登台表演喜剧。经过了5年舞台的生活,罗伯托·贝尼尼获得《请求庇护》等影片中的主要角色。进20世纪80年代,他在编剧、导演和表演领域都十分活跃,喜剧才华得到进一步发挥。在1986年主演的首部英语对白影片《不法之徒》中,他神经质的喜剧表演引起了国际性关注。

1997年,罗伯托·贝尼尼自导自演了电影《美丽人生》,这是他最成功的一部电影。在众多描写第二次世界大战时期德国纳粹残害犹太人的电影中,《美丽人生》是最特别的一部。它的特别之处在于,虽然影片的内容是悲剧,然而它借以表现这些内容的形式却是清新、生机盎然的喜剧。罗伯托·贝尼尼在谈到这部影片的创作构思时,这样讲:"我有一种强烈的愿望,要将我自己、我的喜剧主人公置于一个极端的环境之中,这种最为极端的环境就是集中营,它几乎是那个残酷时代的象征,消极面的象征。我用一种喜剧的方式描述一个有血有泪的故事,因为我并不想让观众在我的影片中寻找现实主义。"影片以喜剧的形式表现第二次世界大战时残酷黑暗的纳粹统治和集中营生活,它出人意料地从陈旧的创作素材中挖掘出了新鲜的东西。这样的表现手法是罕见的,

同时以其独特的风格和深邃的内涵赢得了全世界的掌声。

思考题：

1. 意大利新现实主义电影产生的原因是什么？有哪些特征？
2. 意大利政治电影的特点有哪些？产生了什么影响？
3. 安东尼奥尼的影像风格什么？

第五章

德国电影史
DEGUO DIANYINGSHI

- 学习目标：了解德国电影发展史，掌握德国作者电影、表现主义电影、德国室内剧与街头电影、新德国电影运动及四位主要导演的创作。掌握新世纪德国电影发展的现状。
- 学习重点：把握表现主义电影、新德国电影创作背景、风格特点及不同导演的代表作品。
- 学习难点：表现主义电影导演及新德国电影运动四位导演的创作特点。

第一节 早期德国电影发展的概况

1912年以前，德国电影工业微不足道，电影声誉极为不佳，国内电影市场被进口影片占据。

一、作者电影的兴起

1912年末，为了抵制破产，电影制片人争相与剧作家、导演、演员签订独家合约，电影公司也设法改编声誉卓著的文学作品，让有名望的作家撰写电影剧本，作者电影在1913年出现了。作者电影的兴起给德国电影带来了一次发展的机遇。所谓作者电影，并非我们现代意义上的作者电影（今天的作者指的是电影导演），而是指一部电影是由著名作家创作的原著剧本，或改编自名著。作者电影类似于法国的艺术电影，但在众多电影的制作环节中突出了作者（编剧）的地位，电影导演甚少被提及，舞台明星也参与这些影片中，并被突出宣传。著名的戏剧导演马克斯·莱因哈特也曾短暂地参与过电影工作。

二、作者电影的代表作品

"作者电影"的奠基之作是《另一个人》。这部电影改编自剧作家保罗·林道的一部戏剧。戏剧刊物对这部电影给出了好评。

《乡村之路》是"作者电影"的另一重要作品，剧作家保罗·林道编写了原始剧本，讲的是一个在小村庄里杀了人的逃犯的故事。这桩谋杀归咎于过路的乞丐，他最终获得清白是因为罪犯的临终忏悔。影片以一种相对缓慢的节奏展开，小心翼翼地架构起了凶手和乞丐之间的平行关系，作品中用了大量的长镜头表现微小但具有感情表现力的细节而非动作，可以看作对表现性电影技巧的早期探索。

丹麦人斯特伦·赖伊制作的《布拉格的大学生》是最成功也最为著名的作者电影。影片以流行作家汉斯·海因茨·埃韦斯的原始剧本为基础，剧场明星保罗·威格纳凭借本片进入电影行业，并在未来数十年的时间里成为德国电影制作行业的重要力量。影片讲述的是一个浮士德式的故事：为了得到爱情，一个大学生把他的镜像卖给了一个魔鬼，镜像紧紧跟随着男主角，直到最后相遇发生致命的决斗。影片的突出特色是它的幻想元素和特技摄影，幻想元素也成为德国电影的一个显著特征，并在德国表现主义运动中达到顶峰。

三、作者电影的特色和地位

作者电影具有自己的特色,并产生了重要的影响。摄像技术的进步使得电影能够探索新的技术手段。例如,《布拉格的大学生》的摄影师基杜·齐佩尔就和导演编剧一起用特效制作出了主人公大学生和他的镜像相遇的场景。

大量长镜头的使用也是作者电影的重要特色;作者电影注重关人物的心理和情感过程,电影《乡村之路》中,凶手临终时揭露自己的罪行,一个一分钟的长镜头将乞丐极度痛苦的反应和旁观者的反应呈现了出来。

作者电影极大地提高了德国电影的艺术水准,是德国表现主义的先声,为电影业的发展赢得了尊敬和地位,但多数影片用这种宣传方式并未取得成功。1914年,以名家作品为基础的电影创作观念宣告衰退。在这一时期,德国电影工业逐渐扩张,国内制作的影片大受欢迎,很大程度上是因为明星制度的兴起。金发的德国女演员亨尼·波滕主演的影片很快出口国外并获得成功,后来凭借其他作品,在20世纪20年代,终于获得世界声誉;1911年移居德国的丹麦女演员阿斯塔尼尔森很快有了名气,她变化多端的形象对其他国家演员的表演风格产生了巨大的影响。

第二节 德国表现主义电影

德国在第一次世界大战中战败,并因此遭遇严重的经济问题和政治问题,然而强大的电影工业却从战争中涌现出来。从1918年到1933年纳粹掌权,德国电影工业在技术手法和世界影响方面仅次于好莱坞。第一次世界大战之后停战的若干年里,德国电影盛名远播海外,表现主义运动也在1920年兴起并持续到1926年。

一、德国史诗片电影

第一次世界大战之后,德国电影受意大利史诗片《暴君焚城录》和《卡比利亚之夜》成功的启示,也大量拍摄史诗片。史诗片是第一次世界大战之后德国兴起的第一股电影风潮,这是一种致力于追求视觉奇观和华丽场景的历史影片。这些电影中的一部分缺了类似意大利史诗片的成功,但是不经意见推出了第一次世界大战之后第一位重要的德国导演恩斯特·刘别谦。

恩斯特·刘别谦的电影生涯是以作为喜剧演员和导演于20世纪90年代初期开始的。第一部成功的影片为《平库斯鞋店》。在这部影片中,他扮演了一个傲慢的年轻犹太企业家。这是他为联合影业公司拍摄的第二部影片,后来这家公司被合并成为乌发电影公司。他在这家公司执导了一系列颇具声望的影片项目,与波兰影星波拉·尼格丽合作。

1918年的幻想情节剧《木乃伊的眼睛》是波拉·尼格丽与恩斯特·刘别谦合作的第一部影片。故事发生在

图 5-1　电影《安娜·博林》的剧照

异国风情的埃及地区,这在 20 世纪初的德国电影中非常典型。与波拉·尼格丽联袂主演的是那时正在冉冉升起的德国演员埃米尔·雅宁斯,他们一起还主演了恩斯特·刘别谦的《杜巴里夫人》,故事基于路易十五的情妇的经历。这部影片在德国和海外都取得了极大的成功。恩斯特·刘别谦继续制作了一些类似的电影,其中最著名的是《安娜·博林》(1920)。1923 年,他成为第一个被好莱坞聘用的重要的德国导演。恩斯特·刘别谦很快就成为 1920 年古典好莱坞风格技巧最为熟练的实践者之一。

电影《安娜·博林》的剧照如图 5-1 所示。

历史奇观片在整个通货膨胀时期一直很受欢迎,通货膨胀也使得德国能够以其他国家电影工业无法匹敌的价格把这些影片卖到国外。20 世纪 20 年代初期,通货膨胀的结束使得更为适度的预算成为主导,历史奇观片影片的制作也逐渐式微。历史奇观类型、德国表现主义运动,以及室内剧电影成为第一次世界大战后占据显著位置的潮流。

二、德国表现主义运动

表现主义运动作为绘画和戏剧中的一种风格,大约始于 1908 年,出现在其他欧洲国家,却在德国找到了最强烈的表现方式。德国表现主义是反对现实主义的极大潮流之一,兴起于 20 世纪初,最早兴起于绘画界,后发展到文学界。

表现主义绘画都避免使用那些带给现实主义绘画体积感和深度感的微妙的阴影和色彩,常常使用带有暗黑的卡通式轮廓线的明亮且非现实的色彩。表现主义绘画中人物形象或许是细长的,面孔带有一种怪异、痛苦的表情,或是由青灰色、绿色画成。建筑也许是歪歪斜斜的,地面也是颠倒的,严重违背传统的透视法。

表观主义绘画《呐喊》如图 5-2 所示。

20 世纪初,表现主义已经从一种激进的实验发展成为一种被广泛接受的风格,甚至成为一种时髦。当表现主义电影出现时,批评家和观众已经不再感到震惊。

这一时期的作品风格也十分明显,强调以主观感受代替客观存在,常任意扭曲客观事物的外部形态来外化和强化主观感受,表现主

图 5-2　表现主义绘画《呐喊》

义的践行者热衷于以极端的扭曲表现内在真实的情感而非表现外在的情感。文学代表作品有卡夫卡《变形记》和《城堡》,戏剧代表作品有尤金·奥尼尔的《毛猿》。到了 20 世纪 20 年代初,表现主义的人文思潮与艺术创作已经从实践走向民众,为大众接受并成为一种潮流。

1. 主题风格

表现主义电影主题风格与其他先锋派电影不同,表现主义电影具有强烈的现实批判精神,采用夸张的形式

和变态的比喻,反映第一次世界大战后德国社会心理的多个层面,恐怖、幻想、犯罪和专制是表现派最显著的元素。1920年2月在柏林上映的由罗伯特·维内导演、卡尔·梅育和汉斯·杰诺维兹编剧的《卡里加里博士》,导演用该片的新奇抓住了公众的想象力,并且取得了相当大的成功,影片使用了风格化的场景把一些怪异扭曲的建筑以戏剧化的方式绘制在帆布垂幕和平面上,如图5-3所示,演员没有采用现实主义表演,而是展示了一些痉挛的、舞蹈般的运动。这部电影被称为了解当时德国人精神的关键作品,表现了一种残忍与急躁、幻想与疯狂的混合精神状态。影片以表现主义美学为原则,在叙事风格和画面造型上大胆创新,结尾进行了修改——"自由(权威)的恐惧",这部电影对西方恐怖片的形成与发展具有重要影响。

电影《卡里加里博士》的剧照如图5-4所示。

图5-3 《卡里加里博士》影片中风格化的场景

图5-4 电影《卡里加里博士》的剧照

2. 表达技巧

德国表现主义以各种不同的方式使用场面调度、剪辑和摄影手法等媒介表达技巧,其中最独特的便是场面调度的使用。在表现主义电影中,与人物形象相关的表现性延伸到了场面调度的每一个方面,人物的动作常常是一阵一阵地进行,当场面调度元素组合成抢眼的构图时,叙事就会暂停或慢下来。在20世纪20年代早期,德国表现主义电影与法国印象派电影的快节奏剪辑没有什么可比性。绝大多数剪辑都很简单,使用的都是正反打镜头和交叉剪辑之类的连贯性手法。与这一时期其他电影相比,表现主义电影节奏要稍微慢一些。

表现主义电影强调单镜头的平面构图,追求一种表现主义的绘画平面感,布景成了电影中的一个富有表现力和风格特征的重要元素,大量运用夸张以及相似形状的并列、扭曲等手法。表现主义电影在构图时把人物与他们的周遭环境融合在一起。表现主义电影中一个常见的策略是把人物安排在扭曲的树旁边,以形成相似的形状。在大多数情况下,表现主义电影都使用来自前面和侧面的简单的光照,强化人物与装饰之间的联系。在一些值得注意的情况下,阴影也被用来创造倾斜的变形。表现主义电影最明显和普遍的特征是变形和夸张的使用。在电影中,房子常常是尖的和歪的,椅子是长的,楼梯是扭曲和不平衡的。

3. 表演风格

表现主义电影中的表演看起来像是无声电影表演的极端版本,但事实上,表现主义表演是有意夸张以便匹配布景风格(如图5-5)。在远景镜头中,随着演员按照布景所限定的样式移动,姿态就会变得像在舞蹈一般。

夸张的原则只配着演员的特写镜头,一般而言,表现主义演员不遵循自然主义行为效果,常常痉挛般地移动,然后急速跳跃,突然停顿并做出很突然的姿势。

这种夸张、不自然与表现主义非写实的电影风格相适应,通常不应该按照现实主义的标准做出评判,而是

图 5-5 《卡里加里博士》影片中有意夸张以便匹配布景风格

应该根据演员的行为对整个场面调度做出了怎么样的贡献加以评判。

4. 叙事风格

夸张变形的非现实主义叙事风格,以德国历史或现实为背景,戏中戏的叙事方式。表现主义常常被用于设置在过去或异国他乡,或者包含一些奇幻或恐怖元素的叙事之中,与这种对遥远时代和奇幻时间的强调一致的是,很多表现主义电影都具有镶嵌在更大叙事结构内的框架故事。

一些表现主义电影的故事发生在现在,弗里茨·郎的《赌徒马布斯博士》使用了表现主义风格嘲讽现代社会的堕落:人们光顾着表现主义装饰的俱乐部中的毒品和赌博窝点,一对夫妇生活在有着同样装饰的奢华的房子里。在电影《阿高尔》中,一个贪婪的实业家得到了来自神秘星球阿高尔的超自然力量的帮助,然后建造了一个帝国;再现星球和他的工作的那些场景,《阿高尔》在风格上也是表现主义。因此,在电影中,表现主义也有同样的潜力做出它在舞台上做出的社会评议。但是,在大多数情况下,电影制作者都用这种风格创造出各种远离社会现实的异国情调的和奇幻的场景。

第三节
德国室内剧与街头电影

20 世纪 20 年代初期,德国的另一股电影潮流在国际上没有多大影响,但却导致若干重要电影的产生,这就是室内剧和街头电影。

一、德国室内剧

室内剧电影,这一名称来源于戏剧的室内剧。室内剧 1960 年成为一小群观众排演的亲密戏剧。室内剧电影制作量极少,但几乎全都是经典:鲁普·皮克的《碎片》(1921)和《除夕夜》(1923),利奥波德·耶斯纳的《后楼梯》(1921),茂瑙的《最卑贱的人》(1924),以及卡尔·德莱叶的《麦克尔》(1924)。最为突出的是,除了《麦克尔》,所有这些电影都是由重要剧作家卡尔·梅育编剧的,还为其他一些电影编写过剧本,其中既有表现主义的也有非表现主义的。卡尔·梅育被认为是室内剧类型背后最重要的力量。

电影《最卑贱的人》的剧照如图 5-6 所示。

这些电影在很多方面与表现主义戏剧形成了尖锐的对比。一部室内剧电影集中在几个人物身上并细致地探索他们生活中的危机。它强调缓慢的能引起共鸣的动作和细节叙述,而不是极端的情感表达。室内剧的氛围来自对少量布景的运用,以及对人物心理而非奇观的关注。某些表现主义风格的变形也许会出现在布景中,但它主要是表示沉闷的环境,而非表现主义电影中的奇幻或者主观性。室内剧《大地之灵》也是卡尔·梅育编剧和利奥波德·耶斯纳导演的,使用了表现主义布景和表演,是一部关于引诱与背叛的亲密现代剧。事实上,室内剧避免使用在表现主义中非常普遍的奇幻和神话元素,而是把故事设定在日常、当代的环境中,且其时间跨度一般较短。

《除夕夜》发生在一个咖啡馆老板生活中的一个夜晚。他的母亲来到他家里庆祝新年除夕夜。他的母亲和他的妻子互相嫉妒,并发生激烈的冲突,直到午夜的钟声敲响,那个咖啡馆老板自杀身亡。人们在旅馆和街道上欢庆的简单场景与这三个人的紧张关系形成了反讽对比,但绝大部分动作都发生在小小的公寓里面。与大多数室内剧电影一样,《除夕夜》没有使用字幕,而是依靠简单的情境、动作细节、布景以及象征符号传达叙事信息。

图 5-6 电影《最卑贱的人》的剧照

正如这些例子所显示的,室内剧电影的叙事集中于激烈的心理状态,结尾都是不幸的。实际上,《碎片》《后楼梯》和《除夕夜》全都以暴力死亡作为结束,而《麦克尔》则是以主人公生病而死作为结局的。因为不幸福的结局和幽闭的气氛,吸引的主要是批评家和高层次的观众。茂瑙意识到这一状况,在制作《最卑贱的人》时,坚持要卡尔·梅育改为大团圆的结局。故事讲的是一个旅馆看门人从体面的位置降职成为盥洗室清洁工,结尾是

这位主角绝望地坐在厕所里,很可能死去。卡尔·梅育对必须改变他认为符合剧本发展逻辑的结尾而感到十分郁闷,他改为一个明显不可信的结局:一笔不期而至的遗产把看门人变成了一个百万富翁,于是旅馆里所有人员都来为他服务。不知道是不是这一荒谬的结局起了作用,《最卑贱的人》成了最为成功的和著名的室内剧电影。然而,到1924年末,这一潮流在德国电影制作中已不再是一种突出的类型。

二、街道电影

20世界20年代,很多艺术家从表现主义的扭曲情感转向了现实主义和冷静的社会批评。这样一些特征还不足以建构一种统一的运动,但这种潮流被归纳为"新客观派"。在电影中,新客观派采用了各种各样的形式。通常与新客观派中相联系的一股潮流是街道电影。在这种电影中,受到保护的中产阶级背景的人物,突然被暴露在城市街道的环境中,他们再次遭遇各种社会疾病,典型代表有妓女、赌徒、黑市商贩和骗子。

街道电影是在1923年随着卡尔·梅育《街道》的成功而出现的。主人公离开他安全的公寓,憧憬着令人激动的景象在街道上等着他。他悄悄离开他的妻子,来到城市里冒险,不料却被一个妓女引诱到一个赌窝,又被怀疑其设计一桩血案。最后,他回到了家里,但结尾却让人感觉街道上的危险人物正潜伏在附近。

20世纪20年代中期最著名的德国导演乔治·威廉·巴布斯特以拍摄第二部重要的街道电影《没有欢乐的街》而一举成名。另外一个重要的例子就是布鲁诺·拉恩的《妓女的悲剧》(1927)。在这部影片中,长盛不衰的丹麦明星阿斯塔·尼尔森扮演了一个年老的妓女,她收留了一个从中产阶级家庭中逃离的反叛青年,梦想与他共同展开新生活。最后,年轻人回到了父母的身边,而这个妓女却因谋杀嫖客而被捕。这部影片使用了黑暗的摄影棚布景、移动摄影和紧凑的取景,从而营造出黑暗街道和肮脏公寓的压抑气氛。

布鲁诺·拉恩过早逝世,乔治·威廉·巴布斯特转向其他题材,导致了20世纪20年代晚期主流街道电影的衰落。通常,这些电影因为没能为他们所描述的社会疾病提供解决方案而受到批评。影片中阴郁的街道形象表明,中产阶级只有从社会中撤离,才能得到安全感。

第四节 新德国电影运动

从第一次世界大战后西方电影艺术发展的总体来看,影响最大的主要有三个艺术流派,或者称为三大电影运动,分别是意大利的新现实主义电影运动、法国的新浪潮电影运动、德国的新德国电影运动。意大利新现实主义运动带来了新思想,法国新浪潮运动呈现了新的制片方式,德国的新德国电影运动则带来了新的艺术。

与其他两个艺术流派相比,新德国电影运动持续时间长,艺术水准高。新德国电影运动是第一次世界大战后德国电影取得的最高的艺术成就。

一、新德国电影运动背景

第二次世界大战后,德国分裂为民主德国(东德)和联邦德国(西德)。这里的德国电影主要指的是西德电

影。第二次世界大战使纳粹在世界范围内失败,也给德国带来了巨大的创伤,战后初期,英国、美国、法国、苏联的控制,德国的电影是完全受这几个国家电影发展的支配。德国电影界当时受到好莱坞影片的剧烈冲击,大量模仿好莱坞影片,这使得德国电影质量低下,粗制滥造;再加上1957年在德国兴起及迅速普及的电视带来的巨大冲击,电影受众和影院减少,也使电影产量急剧下降,电影业的发展进入了极其困难的境地。

德国的电影制片制度主要有两种形式:贷款资助和奖励制度。前者是指联邦政府在给制片人贷款时,必须对影片的制片计划,包括剧本、聘约、日程、制片等一切细节进行审查,这实际上是一种官方的电影审查制度。后者是指对上映制片进行分级,对优秀影片减免娱乐税,另外对在各类电影节上获奖的影片发放奖金。

总之,负责影片奖励审查的机构还是政府。政府向来只褒奖有反共倾向和支持北约的影片,艺术质量不在考虑范围。第二次世界大战后德国的电影制度使德国的电影处于低谷时期,在1961年举办的"德国电影奖"比赛中,竟然找不到一部值得授予"最佳故事片奖"或"最佳导演奖"的影片,无论在艺术质量上还是在经济发展上,德国电影都处于低谷。到1962年新德国电影运动兴起之前,德国已经多年没有参加国际性的电影节,5部送往威尼斯电影节参赛的德国影片全都被退了回来,德国电影的商业和艺术都处于低迷状态。

二、新德国电影运动的概况

受到当时意大利的新现实主义电影运动和法国的新浪潮电影运动的影响,德国的一批具有革新意识的年轻人强烈不满德国电影的发展现状,他们提出了"创立新德国电影"的口号,这一口号来源于《奥伯豪森宣言》。

1962年,在奥伯豪森市举行的第八届西德短片节上,一批立志改革、锐意求新的中青年导演做了一个宣言,这就是《奥伯豪森宣言》。他们的格言是"旧电影已经死之,我们对新电影满怀信心""德国电影的未来在于运用国际性的电影语言""我们现在要制作一种新的德国故事片,这种影片需要自由,我们必须打破常规,克服电影的商业性。我们要违背一些观众的爱好,创造一种从形式到思想上都是新的电影,我们准备在经济上冒一些危险。"从他们的宣言中可以看出,他们要运用新的电影语言反思过去,反映现实。

这批电影家一共有26位,其中比较优秀的代表有亚历山大·克鲁格、埃德加·赖茨、约翰内斯·沙夫、弗拉多·克里斯特尔斯、维尔纳·赫尔措格。他们掀起了1966年和1967年德国电影创作的第一个高潮,这一时期的电影被称为"德国青年电影"。他们的代表作品分别为《告别昨天》(1966)、《进餐》(1967)、《文身》(1967),以及《生活的标志》(1967)。

新德国电影内容呈现出对德国过去的探讨及现实的描绘,反应青年一代的生活与思想,特别是他们对传统和父辈的想法和看法。代表作品有亚历山大·克鲁格的《告别昨天》、彼得·夏莫尼的《狐狸禁猎期》、沃尔克·施隆多夫的《青年特尔勒斯》电影共同特点是十分朴素的近似记录的风格,给人以强烈的真实感。

新德国电影创作的第一个高潮是在1966年到1967年,这一时期的创作以亚历山大·克鲁格为代表。亚历山大·克鲁格是一位身兼电影导演、编剧、制片、旁白解说、演员、电影理论家、评论家、小说家、学者、影视企业家以及社会批评家的奇人。他1932年2月14日生于哈尔伯施塔特,1956年获法学博士学位,1958年起从事律师业务,同时对电影和文学产生兴趣,1960年拍摄了第一部短片《在施泰因的暴行——昨天的永恒》。

三、新德国电影运动的著名导演简介

20世纪70年代,新德国电影运动的后期,西德电影经济政策有所改变,电视台大量资助制作电影,德国导演与美国大公司合作,创办独立的电影发行、拍摄、制片等多种协会,也涌现出一批优秀的影片,为德国电影赢

得世界性的声誉,这个时期是新德国电影运动的高峰期。该时期的主要导演有沃尔克·施隆多夫(见图5-7)、沃纳·赫尔佐格、维姆·文德斯、赖纳·维尔纳·法斯宾德。

1. 沃尔克·施隆多夫

图 5-7 沃尔克·施隆多夫

沃尔克·施隆多夫1939年出生,在新德国电影运动的四位导演中最为年长。早年他曾在巴黎学习,做过法国著名导演阿仑·雷乃和路易·马勒的助手,这培养了他日后对电影的敏感性和兴趣。沃尔克·施隆多夫被认为是"德国青年电影"的创立者和先驱者。

1966年,《青年特尔斯勒》这部影片"预示了新德国电影的觉醒"。1967年的《剧烈的争吵》为他取得了票房的成功和名誉的保障。之后,沃尔克·施隆多夫转向历史题材影片的拍摄,《科目巴赫的穷人们突然发了财》就是一部影响很大的历史题材影片,成功地描述了19世纪生活在黑森地区农民的悲惨处境。这部影片表达了对下层人民的感情,强烈地批判了社会。1972年,他的拍摄题材回到德国当下的现实生活上来,拍摄的影片对德国的现状进行了精辟的分析。

《铁皮鼓》是沃尔克·施隆多夫最为人称道的作品,也被认为是他最大的成就,影片改编自1979年联邦德国著名作家君特·格拉斯的名作。影片通过一个从3岁起就不愿意长高的侏儒小男孩的眼睛,描绘了1924年到1954年德国黑暗与腐朽的社会现实。小资产阶级生活方式的堕落、人物的精神空虚和道德败坏都在这部影片中得到展现。沃尔克·施隆多夫在影片中运用了象征、隐喻、荒诞、讽刺、闹剧等多重手法,使这部影片成为一部滑稽片、情色片、恐怖片和政治讽刺片的结合体。影片以鲜明的视觉形象揭示了当时德国的阴暗面和纳粹的残酷,也以小主人公奥斯卡的行为向父辈的生活告别。影片多采用小主人公的视点,多采用膝盖位置高度的机位拍摄,用儿童的目光去诠释成人世界的荒诞不经。

电影《铁皮鼓》的剧照如图5-8所示。

图 5-8 电影《铁皮鼓》的剧照

沃尔克·施隆多夫的作品多来自文学改编。他的影片既具有文学性,在商业上又获得了成功,通常是充分满足了观众的娱乐要求,又不失原著的立意,因此被称为新德国电影干将中"最擅长拍摄文学改编片"的导演。

然而,他对电影基本技法的注重、对观众感受的顾及,以及与电影明星的多次合作,又使他同这些导演以及新德国电影的其他人明显不同。沃尔克·施隆多夫运用现代的电影语言在与观众充分交流和沟通上无疑也是成功的。

2. 沃纳·赫尔佐格

沃纳·赫尔佐格(见图5-9)1942年9月5日出于德国,他早年喜欢旅行,遍游美国、希腊、墨西哥、苏丹等地,丰富的旅行经验为他的电影提供了丰富的素材和独特的景观色彩。沃纳·赫尔佐格很早就尝试拍片,他用打工的收入拍摄了一些短片。1967年,他在希腊拍摄了第一部长篇故事片《生活的标记》,该片讲述了环境使人疯狂。在这部以希腊风光为背景的影片中,沃纳·赫尔佐格把人的疯狂归结于环境中"阴森可怕而在理智上又无法理解的力量"。

沃纳·赫尔佐格的创作具有鲜明的个性,他的创作以德国以外的地方为背景,与20世纪60年代的德国年轻导演关注社会现实和政治不同,他更关注在自己的影片中刻画人的边缘性和孤独的存在状态。孤独和疯狂、异域疆土的自然风光成为赫尔措格影片一贯的主题。在沃纳·赫尔佐格的影片中,他热衷于刻画那种边缘与孤独的人物,探讨人物"疯狂迷恋"的心智,在这一点上他与法国左岸派电影有近似之处。他的影片极富浪漫色彩,有强烈的造型意识和动人的古典音乐。他的电影剧作略欠一等,一如《陆上行舟》河流中走船,放而不收,削弱了戏剧的张力,令观众感到沉闷、拖沓,有时又感晦涩难懂。

《阿基尔,上帝的愤怒》影片塑造了一个试图对抗恶劣环境、寻找真理的主人公阿基尔的形象。这部影片是根据1560年欧洲探险队去南美寻找黄金国时,一位神父的日记改编的。主人公阿基尔身上充满了矛盾,他有无畏的探险精神,但同时又极为自私专横。在环境面前,阿基尔的梦想破碎,他的士兵纷纷叛逃,最终只剩下自己的女儿,但她又死去了。阿基尔的追求近乎疯狂,他的经历在一定程度上有着希特勒的影子。阿基尔注定无法打破环境和现实的束缚,他必然失败。在这部影片中,秘鲁和巴西的自然风光占据了重要位置,片中的河流、茂密的热带雨林,营造出了神秘、恐怖、怪异的气氛。大自然的蛮荒和阿基尔的疯狂相映,阿基尔的人性在此不断丧失。

电影《阿基尔,上帝的愤怒》的剧照如图5-10所示。

图 5-9 导演沃纳·赫尔佐格的照片

图 5-10 电影《阿基尔,上帝的愤怒》的剧照

《人人为自己，上帝反众人》是沃纳·赫尔佐格艺术风格的重要标志，也是新德国电影得以享誉世界的代表作之一。这部影片的片名来自于片中卡斯帕·豪泽说的一句话："如果有上帝，那上帝必然反对周围的人。"作品取材于历史上一个名为卡斯帕·豪泽的人的真实经历，展现了他一生的悲惨遭遇。从小便是弃儿的卡斯帕·豪泽被雇工领养后，便生活在与世隔绝的地窖里。他有一天出现在现代文明城市纽伦堡，城市里的文明人把他当作怪物来玩弄，他最终死于一次刺杀。通过刻画文明人对待卡斯帕·豪泽的态度，沃纳·赫尔佐格展现了现代人自私无情的心态，片中的现代人热衷于寻找卡帕斯·豪泽身上的畸形，这也反映了沃纳·赫尔佐格对人类身上畸形的批判，讽刺了资产阶级的生活方式和文化习俗。该片受到国际影坛的高度评价。

电影《人人为自己，上帝反众人》的剧照如图 5-11 所示。

图 5-11　电影《人人为自己，上帝反众人》的剧照

《陆上行舟》描述了主人公菲次杰拉德在南美热带丛林中的种种不切实际的历险故事。和《阿基尔，上帝的愤怒》一样，影片描述的是主人公菲次杰拉德的疯狂梦想。影片最终展示的是公菲次杰拉德的内心梦想：人类战胜大自然，满载胜利品而归。

电影《陆上行舟》的剧照如图 5-12 所示。

图 5-12　电影《陆上行舟》的剧照

这部影片中的南美风光和亚马孙河流域是极为壮美的，影片被认为是"联邦德国最奇特、最独具创造性和创造力的一部影片"。但这部影片在赢得评论界赞许的同时也因其主题的缓和而使得投资人的积极性减弱。此后，沃纳·赫尔佐格一度转向歌剧导演的工作。

沃纳·赫尔佐格在电影中展现各种各样的人，展示他们的生存困境和对理想的追求。他的影片题材丰富，内容怪诞，人物荒诞不经，却又不失作为人的尊严和对真理的追求。沃纳·赫尔佐格热衷于展示非凡的环境和边缘的人群，他的电影才华也在这些影片中得以体现，展示了他深刻的哲理意蕴和对生活的探寻。

3. 维姆·文德斯

维姆·文德斯(见图5-13)于1945年8月14日出生。他早年在巴黎电影资料馆观摩了大量的影片,与此同时,他撰文发表了很多电影评论。1967年,维姆·文德斯进入慕尼黑电影电视学院学习,期间他一直为《南德意志报》撰写影评,并执导了三部影片,通过这三部短片,他展示了自己的独特风格。

"公路片"是维姆·文德斯对新德国电影乃至世界影坛的贡献,他通过对在路上的人的描绘,展现沿途的自然风光,记载旅途中见闻更多的是探讨在路上的人的心境和状态。维姆·文德斯是最能反映这一代青年人心理定位的德国导演。

维姆·文德斯的作品《爱丽丝漫游城市》(1974)、《错误的举动》(1975)和《时间的流程》(1976)被称为"公路三部曲",又称为"旅行三部曲"。这三部影片呈现了城镇生活中一些看似平凡的图景,描绘了处在旅途中的人们和他们周围的环境以及生活。

电影《爱丽丝漫游城市》的海报如图5-14所示。

图5-13 导演维姆·文德斯的照片

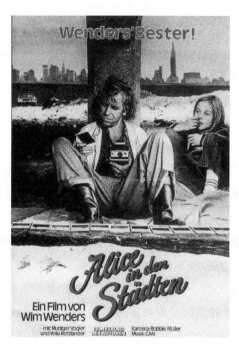

图5-14 电影《爱丽丝漫游城市》的海报

《爱丽丝漫游城市》讲述了一个德国记者菲力浦过着流浪式的生活,在与一位神秘的美国女子邂逅之后,他被迫临时接管小爱丽丝。菲力浦必须带着小爱丽丝穿越德国,把小爱丽丝交给她的祖母。影片记录了小爱丽丝和菲力浦的这一趟奇妙之旅,这是维姆·文德斯旅行三部曲中的第一部。片中的记者菲力浦是一个典型的文德斯式的人物:处在旅途中的独来独往者,没有明确的生活目标,只是在不停地寻找。《错误的举动》描述了一位立志成为作家的年轻人对生活的追寻,而《时间的流程》则塑造了一个行踪不定的电影放映师。通过这些人物的状态,维姆·文德斯展示了周围的环境和丰富的生活,这部影片创造了神奇的气氛,摄影机游走在纽约、汉堡、慕尼黑和巴黎,影片中不断出现大厦、地铁、高速公路等交通工具。

电影《柏林苍穹下》的剧照如图5-15所示。

1987年,维姆·文德斯拍摄的《柏林苍穹下》是他的至今最广为人知,也最受人欢迎的影片。该片通过降临人间的两个天使的视角,展现了现代都市人类的生活,这也是一个关于人性的现代神话。影片具有很强的公路片色彩,摄影机依然无处不在,穿过台阶、广场、公路,展现欧洲的中心大楼、国家图书馆、勃兰登堡门等。

图 5-15　电影《柏林苍穹下》的剧照

维姆·文德斯的电影深受美国文化的影响,现代感强烈,同时又处处显露出欧洲作者电影的固执。游历是维姆·文德斯影片表现的主要事件,而汽车则是游历中迁移变幻的空间。维姆·文德斯所创造的电影形式,被称为"公路片",实际上公路和汽车只是他有兴趣关注的对象和替代情节架构的物质性支撑,就像与美国关联的事件、摇滚乐或好莱坞情节剧的某些元素始终会被他表现和利用一样。维姆·文德斯真正个性化的表现是"凝视中的发现"。

四、新德国电影的衰落及流变

然而,作为一场电影运动,新德国电影运动也有着必然衰落的命运。1982 年,赖纳·维尔纳·法斯宾德的死亡被看作运动衰落。新德国电影运动的衰落从 20 世纪 70 年代末就开始了。究其原因:一是由于美国好莱坞影片的冲击,二是由于新德国电影运动主将的失势。新德国电影运动主将要么转入别的工作(如亚历山大·克鲁格转入私人电视台工作),要么出走到国外拍片(如维姆·文德斯、沃尔克·施隆多夫等),一方面原因是他们在国内的名气不如在国外响亮,另一方面的原因是他们的影片质量下降了。此外,新的电影人并不成熟,他们不注重观众,再加上国家资金对电影资助的短缺,这都限制了新德国电影运动的发展。这种情况导致 1993 年的第 43 届德国电影奖评选委员会竟然找不出一部作品来授予其最佳影片金绶带奖,这使得德国这个曾经创造出表现主义电影和室内剧辉煌的国家陷入了电影业的困境之中。

第五节
新世纪以来的德国电影

20 世纪 80 年代,新德国电影运动逐渐走向衰落。有相当长一段时间,德国电影发展停滞不前,90 年代,德国电影导演开始努力,不同类型的电影导演创作出了形式风格不一样的电影作品,或者反思历史审视旧有体制,或者通过电影表现人性救赎,伴随欧洲融合的趋势,移民题材也逐渐成为电影内容的重要组成部分。

一、新世纪德国电影导演类型划分

20世纪90年代以来,一些中青年导演以群体的形式出现对抗商业体制的束缚,这些人的作品中呈现出了创新的精神,形式也不拘一格;女性导演的作品也尤为显著,在世界级电影比赛中屡获佳绩;非德裔导演推出的移民题材的作品为德国电影注入了新鲜的血液,与此同时,维姆·文德斯、沃尔克·施隆多夫、沃纳·赫尔佐格等这些新德国电影运动中富有声望的主将们也都继续着自己的创作,德国电影仍在世界影坛上具有重要的地位。

1. 青年电影导演群体异军突起

作为一个有着深厚哲学传统的民族,当时年青一代导演们开始直面现实,自觉对这种娱乐嬉闹的浮躁风气进行矫正,不再沉迷于这种喜剧滑稽带来的迷幻之中。对电影创作来说,经济危机导致的创作资源的紧缩,美国商业电影带来的市场压力,让"创作共同体"变得日益重要。这些根据兴趣、话题和创作方法的相关性而组成的"导演群落",才能在激烈的竞争中拍出自己的作品,发出自己的声音。"创作共同体"对应于以制片公司为代表的垄断话语平台和制作资源的"商业共同体"。"创作共同体"这些青年人运用有限的条件和团结一致的集体协作,突出商业电影体制,获得生存和发展。

新柏林学派是指一个当代德国相对松散的导演群体,他们大多数毕业于柏林电影电视学院,并于20世纪90年代初开始创作电影。在他们当中也有许多导演毕业于其他电影学院,但是毕业后就来到柏林生活和工作,所以他们和柏林这个城市有着深厚的关系,这或许也是他们被称为新柏林学派的原因。汤姆·提克威等导演被公认为新柏林学派第一代导演的最重要的代表。

X-Filme公司是一家创建于1994年的电影公司,创建人有沃尔夫冈·贝克、汤姆·提克威、丹尼·雷维和制片人史蒂芬·阿伦特,公司名字"X"取义为四个人集体合作、团结一心的意思。他们创立公司的目的是在新德国电影时期能拍摄自己的电影。当时,德国电影在德国本土的票房中只占10%,成功的德国影片都是平庸的商业喜剧。X-Filme公司的导演侧重于以剖析历史和意识形态的宏大结构,融合商业理念,把个体命运融汇到历史的重大变革中。

影片《罗拉快跑》拍摄于1998年,是X-Filme公司的代表之一,在德国电影的复兴的路上,这部影片具有十分重要的标志性意义。因为独特的电影语言与表现手法,该片既包含了商业片所应具备的全部特质,又满足年青一代观众的口味,被誉为德国有史以来最棒的电影。德国电影由此开启了一段崭新的风貌。

有"德国的吕克·贝松"之称的导演汤姆·提克威一贯擅长探讨命运偶然性的主题,凭借《罗拉快跑》,他创造了一个低成本的电影奇迹。该片镜头飞跃旋转,时空拼接节奏强烈,动画技术的插入等无不充满丰富的想象力。虽然在《罗拉快跑》中情节重复这一形式先前已有黑泽明、昆汀塔伦蒂诺等大师用过,并非汤姆·提克威首创,但他却提取出了自己的里程碑式叙事结构,以其独特的艺术形式和叙事节奏为德国当时的电影美学注入了清新、向上之气,赋予了德国电影新的艺术活力。

电影《罗拉快跑》的剧照如图5-16所示。

2. 老一辈电影导演保持超强创作能力

在新德国电影运动时期硕果累累的导演(如沃尔克·施隆多夫、维姆·文德斯、沃纳·赫尔佐格等)在21世纪创作了大量的电影,在世界影坛发挥着重要的影响力。沃尔克·施隆多夫《丽塔传奇》(2000)、《第九日》(2004)、《乌尔赞》(2007)、《外交秘闻》(2014)等;维姆·文德斯也创作了大量影片,如《布鲁斯之魂》(2003)、《地

图 5-16　电影《罗拉快跑》的剧照

球之盐》(2014)、《皮娜》(2014)、《一切都会好的》(2015)、《阿兰胡埃斯的美好日子》(2016)等,沃纳·赫尔佐格创作的电影作品也非常多,如《进入地狱》(2016)、《盐与火》(2016)、《你瞧,网络世界的幻想》(2016)、《沙漠女王》(2015)等。

进入新世纪,导演沃尔克·施隆多夫、维姆·文德斯和沃纳·赫尔佐格等人将创作视角投向了社会现实,创作了大量纪实性题材作品。沃尔克·施隆多夫创作了反应德国历史的《从卡里加利到希特勒》,维姆·文德斯创作了关于21世纪著名舞蹈家皮娜·鲍什舞蹈创作的纪录片《皮娜》,以及展现摄影师塞巴斯蒂昂·萨尔加多传奇摄影经历的《地球之盐》,沃纳·赫尔佐格创作了探索世界上不同活火山的纪录片《进入地狱》。

维姆·文德斯与赛巴斯蒂昂·萨尔加多的工作照如图 5-17 所示。

图 5-17　维姆·文德斯与塞巴斯蒂昂·萨尔加多的工作照

3. 女性电影导演成为重要力量

20世纪八九十年代,德国电影喜剧狂潮是德国电影剥离沉重的批判美学的重要表现。在不断探索与突破的德国当代电影发展中,女性导演是一支不可或缺的重要力量。

女导演桃丽丝·多利(见图 5-18)是喜剧大潮的先行者,并在其后的发展中成功转型为具有鲜明个人特色的持续创作型导演。1985年桃丽丝·多利的喜剧片《男人啊男人》掀起德国电影十年喜剧狂潮,自此片后桃丽丝·多利便开始持续创作二十多年。她的影片女性特征强烈,以爱情、婚姻、家庭生活为主要视点。2008年创作的《樱花盛开》是其"日本三部曲"的巅峰之作,这部关于晚年与死亡的影片以樱花的华美绽放来感叹人生悲

喜之无常，编织出如丝一般的情感张力，表达出不同于一般德国导演的温情与感性。

进入新世纪，德国电影开始将镜头的着力点对准表现普通人的勇敢和正义，更加注重对人性的关怀。女导演卡洛琳·林克执导的《情陷非洲》(又译《何处是我家》)，从全新的角度解读了犹太人民躲避纳粹迫害的历史，重点展现了对人物及其所属地域环境的融合。影片叙事设计精巧，将人物虚无缥缈的宿命心理刻画得细腻而质朴，其写实风格又回避了令人压抑痛苦的内心挣扎，突出表现了不同情感与文化的碰撞与交融。

4. 非德裔电影导演助推德国电影的崛起

20世纪七八十年代以来描写移民生活的电影中开始出现土耳其面孔。在土耳其裔德国导演中，费斯·阿金凭借作品《勇往直前》把土耳其裔德国电影艺术家辉煌地推上柏林电影节的红地毯上的第一部影片，印证了德国电影出现的移民文化题材影片的热潮及成就。

电影《勇往直前》的剧照如图5-19所示。

图5-18 女导演桃丽丝·多利

图5-19 电影《勇往直前》的剧照

影片讲述了两个土耳其裔德国人的爱情故事。卡德因因妻子离开和失业对生活充满恨意，当摇滚和白粉不足以支撑他继续活下去时，他开车撞墙自杀，但没成功。在医院里，他结识了女孩西贝尔。西贝尔为摆脱古板传统的父母，用假自杀的方式来到医院，但其父母仍追到医院让她尽快嫁给土耳其男人。在西贝尔的请求下，他们两人假结婚，并说好互不干涉对方的生活，西贝尔如愿过上了自由与刺激兼有的日子，卡德因也因西贝尔的活泼与激情，重新燃起了生命的希望。相安无事半年后，卡德因真的爱上了西贝尔，西贝尔也在偶然间发现自己对卡德因的情人充满嫉妒，可是生活却在此时将两人的距离逐渐拉开。

二、新世纪德国电影内容的特点

题材上的多样化是新世纪德国电影的显著特征。民主德国在20世纪末永久地成了历史，也永久地成了德意志民族的一份沉重苦涩的记忆。电影以其鲜活的表现手段展现着德国人民对这段历史的反思与认识。欧洲

移民风潮的兴起,又为德国电影创作增加了新鲜的血液,移民题材成为德国电影重要的组成部分。

1. 非凡勇气审视污点历史

德国是一个对本民族的历史有着清醒认识的国家,纳粹法西斯主义在德国的民族历史乃至整个民族精神中留下不可磨灭的心结,第二次世界大战后德国开始全面深入地反省这段历史。对那样一段历史的反思,一代又一代的德国电影人,用自己的方式,去认识去理解,从而一遍又一遍地去诠释去表达。

在世界反法西斯主义胜利60周年前后,德国电影对这段历史再次表现出明显的、具有新的深度和视点的兴趣。2004年,德国自1994年以来制作费用最昂贵的纪实影片《帝国的毁灭》一经上映便引起广泛关注和巨大的争议,该片并没有美化过往的人物和历史,而是以更加冷峻深入的笔触关注了人性与感情。

电影《帝国的毁灭》的剧照如图5-20所示。

图5-20 电影《帝国的毁灭》的剧照

德国电影人通过电影对历史和战争传达着他们诚恳的态度,他们对人性的关注和思考同时也传达着他们内心深重的历史责任感,这使得德国电影具有更加深沉的历史积淀和厚重感。在某种程度上,德国电影的精神实质都带有一定对历史和战争审视的目光。

2. 体制批判融合人性救赎

自20世纪90年代末开始,民主德国时期的人们生活和社会形态,成了很多导演关注的焦点,他们通过镜头利用电影语言艺术性地再现"德国统一"这一历史事件对人民的影响。在这一题材中脱颖而出的两部影片是《再见,列宁!》和《窃听风暴》。

《再见,列宁!》的原作本是刻画"德国统一"带来的社会巨变,社会巨变带给东德人强烈的创伤与痛苦,但导演沃夫冈·贝克指导的影片却削弱了原作的悲剧色彩,甚至改变了人物的命运。结果造成了不同的观感体验:东德人因与片中人物相同的情感体验,仿佛在看着自己的过往;西德人则更多的是在看热闹。由于很多所谓的"怀旧"影片大都是由西德导演拍的,所以不自觉中会呈现出西德人或多或少的"居高临下"之感,这也就造成了相当一部分东德人对影片主题不尽认同。西德导演选东德题材,似乎并非真正想要表达对东德的怀念,只是一种题材上的猎奇。

2006年的《窃听风暴》是一部猛烈批判东德体制的作品,青年导演多纳斯马继承了德国戏剧结构严谨、节奏从容的传统风格,严肃、庄重、简洁而又不失细腻。影片融政治、惊悚、爱情和良知、悲剧于一体,以一种历史正剧的口吻将民主德国后期政府对普通人的监视,以及由此引发的情感与理智的碰撞、责任与道义的冲突,乃至人性的崇高与异化等许多复杂而又充满悖论的命题,通过银幕再现出来,并力求在历史时空的变迁和个体命运

的变化中营造出一种沧桑感与厚重感。本片杰出的地方在感动观众的同时,引发观众思考,在瞬间的情感碰撞里迸发出让人思索的自我精神救赎。

电影《窃听风暴》的剧照如图 5-21 所示。

图 5-21　电影《窃听风暴》的剧照

在德国,《窃听风暴》所引起的巨大的影响力使得众多政治学者和史学家纷纷对该片给予了强烈的关注。这些电影作品从不同角度记录和回顾了一段已经逝去的历史,引起人们对人与社会与历史关系的反思。更为重要的是,这些对这段历史记忆的表述,为今天的人们去理解和认识历史与现实提供了鲜明的独立意识与自由精神。

3. 移民题材反省主流文化

20 世纪 60 年代,欧洲开始兴起大规模移民浪潮,进入德国的最大的移民群体是土耳其人。这次大批移民将欧洲社会本土主流文化与集中的移民文化形成了相互交融的复杂关系,而文艺界也开始将目光投向移民问题。

七八十年代以来,在描写移民生活的电影中,开始出现土耳其面孔,但早期的作品对移民文化并不涉及深入的自省。在德国的土耳其移民第三代中,以费斯·阿金为代表的当代移民电影艺术家的作品中,开始从文化的层面对移民现实生存本质的思考,移民文化题材电影也开始反省德国主流文化。他们充分展示着自己深刻的反思能力,以一种移民特有的局外人的眼光和"陌生化"的视角接近德国社会,在美学上形成一种亲近和陌生具有,理解共鸣又独立不羁的审视德国社会的眼光。

思考题:

1. 简述德国表现主义电影的创作风格。
2. 《奥伯豪森宣言》的主要内容是什么?
3. 新德国电影运动有哪几位导演?他们有哪些代表作?
4. 新世纪德国电影发展有哪些变化?

第六章

英国电影史

YINGGUO DIANYINGSHI

- 学习目标:对英国电影有一个全方位系统的了解与认知,熟悉英国历史上著名的导演及其代表作,并从他们身上体会英国电影的魅力所在。
- 学习重点:掌握布莱顿学派的兴起和特点,以及几次英国电影浪潮的掀起,对英国后世电影创作所产生的深远影响。
- 学习难点:辩证地看待好莱坞与英国电影之间的关系,掌握布莱顿学派在电影拍摄与制作手法上的创新与探索。

第一节 早期英国电影发展的概况

英国是世界上最早开始生产电影的国家之一。在世界电影史的最初十年,世界上大多数的优秀影片都来自于法国和英国,一批富有创新精神的英国艺术家,用本国发明家仿造与改进的机器制作了一批极富想象力的电影佳作。

在1930年到1945年之间,美国电影的制片厂制度使好莱坞成为世界上最成功的电影工业生产基地,这种商业化的电影生产制度为美国电影带来了丰厚的经济收益,并且电影的产量也大大提升,成为名副其实的电影王国。这一制度,更是影响了世界上其他国家电影产业的发展,尤其是英国的电影工业。英国电影工业就是在对好莱坞生产模式的模仿与挣扎中逐渐建立起来的。

一、好莱坞对英国电影的冲击

可以说,在20世纪的大部分时间里,英国电影都始终笼罩在好莱坞的阴影之下,从第一次世界大战开始,好莱坞就确立了它在英国电影市场上的霸主地位:1918年,在英国电影市场放映的影片中,有80%以上都是来自好莱坞的电影;到50年代后,美国电影公司在英国所发行的影片几乎是英国电影总发行量的68%,而英国本土国产片仅占10%;至1970年,美国电影公司在英国所发行的影片是英国电影总发行的75%左右;直到20世纪90年代,英国电影市场90%的份额仍由好莱坞的电影长期占据,英国本地票房前十名的影片,基本上被美国影片牢牢占据,至少80%的英国票房收入流进了美国电影发行商的腰包。

除此之外,英国电影市场的制作、发行乃至放映,也被好莱坞的电影长期控制,好莱坞电影几乎垄断了英国的大众电影产业。由于美国与英国都以英语为官方用语,在语言上的零障碍,使好莱坞曾一度将英国作为电影输出的首要目标输出国。加之好莱坞对英国电影从制作、发行到放映的全方位渗透,英国电影已经俨然成为好莱坞电影一个廉价的生产基地,这使得很多英国电影无法培育出属于自己的电影生产与放映的网络渠道。

在第二次世界大战前,英国受到了经济危机的重创,国内电影制作产量急剧下降,制片厂设备简陋、资金短缺,这一时期的英国电影市场,受到好莱坞电影制片厂制度模式的影响,也纷纷建立起了本国的制片厂制度,但是,英国的电影产量和工业规模却与好莱坞的电影产量和工业规模相去甚远。

在20世纪二三十年代里,英国发行的剧情影片中只有5%是本国制作的,针对这一情况,英国的电影管理

机构在1927年通过了一个电影配额法案,这个法案要求发行商要制作一定比例的英国影片,并规定影剧院要保证一定的放映时间专门放映这些影片。到1937年,这个比例才从5%增长到了20%;1938年,英国政府再次出台相关的电影法案鼓励高质量电影的制作,并以此吸引国外大公司的投资与支持。

英国的电影业为摆脱发展困境做出过许多努力,这其中就包括模仿好莱坞的电影制片厂建立自己的电影制片厂。然而,英国的电影制片厂与好莱坞的电影制片厂相比,无论是从规模上来说,还是从数量上来说,英国的都远远小于好莱坞的。但是,在基本的格局上来讲,英国的电影工业在少数几家大型公司运作下,形成了一个相对较为松散的垄断格局。

英国大型的电影公司一般都形成了垂直整合模式,它们大都拥有自己的剧院,但多数小型公司没有自己的发行放映系统。从影片的构成来讲,较多是短片和低成本的影片,但英国大型的电影公司也会制作部分高预算的影片试图去占领美国市场。

其中,英国的高蒙公司和英国国际影业公司等,就是英国三四十年代著名的大型公司。这两家公司都拥有大型的制片厂,大量的创作人员和相当数量的连锁剧院。除此之外,还有很多规模较小的电影公司,如伦敦电影公司、联合有声电影影业等都是著名的独立制作公司,伦敦郊区的艾尔史崔也被称为"英国的好莱坞"。

与此同时,一些重要的制片人也在英国电影制片厂的发展中,起到了重要的作用。

亚历山大·科达生于匈牙利,1930年移居伦敦。亚历山大·科达是20世纪30年代英国著名的制片人。1932年,亚历山大·科达与制片人比罗创办伦敦电影公司,他作为导演和制片人拍摄制作了约40部影片。1933年,他们生产的电影《亨利八世的私生活》,由于场面宏大和演员的精彩表演,取得了商业上的巨大成功。同时,作为伦敦电影公司的创立者和主管,亚历山大·科达还主要为派拉蒙公司生产配额影片,后与其他公司签订了多部电影制作的合约,拍摄了很多史诗片和科幻片。

电影《亨利八世的私生活》的海报如图6-1所示。

英国的电影制片厂制度与好莱坞的电影制片厂制度相比,更加突出的是制片人的地位和作用,制片人拥有影片的各种权利,不允许导演与演员掌握并发挥自己的风格。因此,在后期人们评议英国的制片厂制度时,称其是美国制片厂制度的附庸,不仅在运作模式上是,在影片的发行和创作上也是。

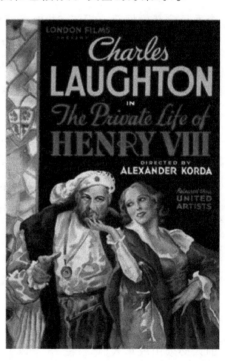

图6-1 电影《亨利八世的私生活》的海报

二、英国电影的审查制度

早在1909年,英国政府就颁布了英国电影史上的第一部相关法律——《电影法案》。该法案要求,在英国本土所有对公众开放的电影机构与影院,都必须有营业许可执照才可以运行。政府部门还要有责任保障,观影者收看到与之年龄相符的电影内容。因此,英国电影法的核心内容,就是授予地方行政部门在电影生产与发行的过程中具备一定的权利,例如,地方行政部门可以颁发电影经营许可证,并对电影内容进行一定的审查与管控。

在这场艺术与利益的博弈中,电影分级制度的诞生,使英国电影在这场意识形态与商业盈利的对抗里,逐

渐探索了一条通过协商讨论与调整制约的发展道路。英国电影分级制度的逐步建立与完善,在一定程度上令英国电影的创作空间变得更加自由与广阔,另一方面,也体现了英国电影逐步形成的一种更加多元化与人性化的发展生态。

1912年,英国电影界以行业自律的方式成立了一个委员会,即英国电影分级委员会(前生为英国电影审查委员会)。这个机构的成立,是为了能够给英国电影提供一个在全国范围内普遍认可的统一标准,该组织拥有最终决定意见,并且英国的电影业必须一致遵从英国电影分级委员会的决定,且所有内容必须经过英国电影分级委员会的同意及发放相应的证书,才能正式进入公众传播范围或进行市场销售。英国电影分级委员会起到了行业规范的作用。

英国电影分级委员会从1932年开始,对英国电影进行了审查分类,与现在的电影分级制度相比较,当时的电影只分了两个等级,分别是:适合儿童观看的"U"级和仅限于16岁以上的人观看的"A"级。1932年,由于英国恐怖电影的盛行,以恐怖题材为主的电影数量剧增,又增加了16岁以上的人才能观看,并表示有恐怖内容的"H"级。

第二次世界大战前,英国电影分级委员会一直履行着行业自律及电影审查的工作,仅1933年,英国电影审查委员会就依据行业规范,对20多部电影下达了禁播的指令。战争爆发以后,英国电影审查委员会继续坚持着电影审查工作,只不过因为军方相关组织的介入,该委员会的权利范围缩小了。

第二次世界大战结束后,电影创作者开始倾向于艺术品质的追求,这期间,电影导演的思想意图成为主要的审查内容。于是,1951年,英国电影分级委员会又增加了一个"X"级,来划分那些专门拍给成年人看的电影,允许在影片中包含一定的性与暴力。

20世纪60年代以后,英国社会和文化的发展迎来了变革的时代,人们开始重新审视英国电影中有关性与暴力的内容。虽然这一时期,有些没有经过审查的软情色内容开始在某些私人影院里播放,并引发了相关的社会讨论,但是电影审查者对电影内容的衡量指标开始越来越开放。

本书对2002年1月由英国电影分级委员会调整并推行至今的分级制度,总结梳理如下:

U(universal):普适级。普遍适合任何年龄的人观看,小孩也完全适宜。

PG(parental guidance):父母指导级。允许任何年龄的人观看,但是有一些镜头可能不是完全适合小孩看。其中可能包含中度不雅的用语,提及了性和药物,而且可能包含轻微的暴力,但与电影内容整体存在一致关联性,合情合理(比如幻想)。

12A:12A级。2002年推出的新分级类别,只适用于电影。这个级别不适合年龄太小的人观看。12岁以下的人必须由成年人(年龄在18岁以上的人)全程陪同才被允许观看。通常也建议12岁以下的人不要观看。该级别包含成人主题、歧视、不会太刺激的毒品,中度骂人的话,罕见的狠话,中度暴力,会出现性和裸体。性描绘简短且谨慎。可以暗示性暴力或者简短表现。

12:12级。自2002年开始适用于家庭媒介。12A级限定级别的电影通常会配发12级的录像和DVD版本,否则任何特别附加的材料都需要更高级别的分级审查。未满12岁的人不得租借或购买12级别的录像带、DVD、蓝光碟、电脑版以及游戏。其内容界定标准和12A级的电影版是一致的。

15:15级。未满15岁的人不得租借或购买15级别的录像带、DVD、蓝光碟、电脑版以及游戏,也不获准到电影院去观看。该级别的分类可能包含成人主题、有害上瘾的硬性毒品,时常性的爆粗口和一定限度的狠话,强烈的暴力和性描绘以及裸体,但严定没有性器官的裸露。有性活动的描绘,但没有过分的细节展示。性暴力如果与电影内容整体存在一致关联性也可能出现,但都应谨慎使用。

18:18级。只允许成年人观看。未满18岁的人不得租借或购买18级的录像带、DVD、蓝光碟、电脑版以及

游戏,也不得去电影院观看18级分类的电影。该级别的电影没有限制使用的恶劣语言。有害上瘾的硬性毒品的使用通常也被允许表现。直接和露骨的性爱场景也是允许的。非常刺激的实景性爱场面如果与电影内容整体存在一致关联性,那也是允许的。非常激烈、血淋淋的、虐待狂的暴力也被允许。非常强烈的性暴力如果不是极端渲染和过分细节展示也是允许的。

R18(restricted 18):18限制级。只允许在持有牌照的成人电影院放映,或者在有营销执照的性用品商店出售,而且只允许对18岁以上的人开放和出售。18限制级经常包含硬性的色情内容,此定义就是包含有明确性刺激意图的素材,并且包含清晰真实的性活动,强烈的欲望迷恋,以及逼真鲜活的性爱场面,甚至可以明确看到这样火爆的场景,比如三人一起性交,然后人数越来越多。其中保留了经常从18级删减下来的素材和场景:比如非常刺激的与"虐恋"相关的画面,如绑缚与调教,支配与臣服,施虐与受虐,打屁股以及尿恋色情;但是涉及乱伦,尽管只是扮演也不允许;出现未成年的性或者孩童的性发展,以及侵犯攻击的性场面,比如拽头发,对演员吐唾沫等也不被允许。在这个级别分类的电影要求删减镜头的责令比其他任何级别都要多。

E:未予分级的标志;其中即没有法律义务,也不是什么特别的案例,只是标示出该素材的内容没有参与审查分级。

三、英国电影创作浪潮的发展

在英国早期的电影发展中,主要面临两个方面的境况:一方面,英国电影被美国好莱坞常年主宰;另一方面,英国影坛不断涌现出一些优秀的电影佳作闪耀于整个世界影坛。尽管英国电影在发展道路上困难重重,但是,英国电影在制作水准上依然保持了一个较高的水平,并且,在其发展历史上也先后经历了不同的发展阶段。

1. 自由电影

20世纪50年代,因为英国故事片创作的停滞不前,英国一些年轻创作者与电影导演,开始凭借自己拍摄与制作的"自由电影"崭露头角,这一时期主要的代表导演有托尼·理查森和卡雷尔·赖兹等。

1953年,托尼·理查森毕业后,进入英国广播电台、电视台当制片人和导演,两年后,加入不列颠剧团任副艺术指导,不到一年升为正指导。50年代中期开始,投入英国的"自由电影"运动,并为《画面与音响》杂志撰写电影评论文章。

1959年托尼·理查森执导电影《愤怒中回顾》,该片讲述了伦敦下层社会的一名青年吉米,通过勾引朋友的妻子,向社会发泄不满。而剧中女主角艾丽森整天帮丈夫吉米熨一大堆的衣服,一天到晚听他倾诉第二次世界大战后知识分子的不得志,艾丽森只是默默地顺从这一切……1962年,托尼·理查森又执导了电影《长跑运动员的孤独》,这两部电影,被称为是英国"自由电影"时期最重要的故事。

另一位重要的代表人物卡雷尔·赖兹,是第二次世界大战后英国最重要的电影制作者之一。50年代,他以影评家和纪录片导演的身份,成为英国自由电影运动的代表人物,1953年他还出版了一本关于电影剪辑的专著《电影剪辑技巧》。

卡雷尔·赖兹执导的电影《星期六晚上和星期天早晨》,描写了一个青年,靠酗酒和同时追几个女人寻欢作乐,来发泄对社会的不满。每逢星期六晚上,这个青年或在酒吧消磨时光,或与有夫之妇偷情。与此同时,这个青年又与少女多琳一见钟情,偏偏布伦达怀孕,青年求助于艾达婶婶遭到拒绝,最终觉醒的青年决定与多琳正式结婚,组建一个新的家庭,从此过上新的生活。卡雷尔·赖兹在1960年完成的这部电影,被公认为是将英国"自由电影"运动推向高潮的代表作。

电影《星期六晚上和星期天早晨》的海报如图6-2所示。

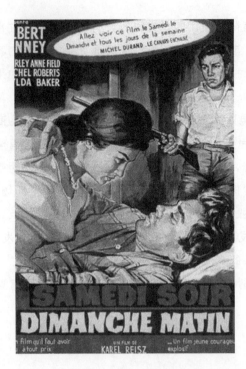

图 6-2　电影《星期六晚上和星期天早晨》的海报

在"自有电影"中,主人公的人物勾画与设定总是围绕在饱受压迫的社会底层工人或学生身上,他们并非是乖巧听话的人,往往还总是令人头疼的"问题青年"。尽管,人们往往把英国的"自由电影"同法国的"新浪潮"联系起来,但是,英国的导演则更加侧重于对社会现实的真实展现与着重描绘,用镜头与画面,带领大家对琐碎的生活现实展开深入的思考,并从这些讨论中,反思当下社会环境里自我生存的价值与意义。

2. "愤怒的青年"运动

从 1958 年一直延续到 60 年代的"愤怒的青年"运动,给英国电影带来了新的生命与活力,它在创作上为英国电影带来了新的主题、新的价值与新的形式。

这类影片往往制作成本较低,人物的设定也以低下的劳动阶级为主,影片内容常常是展现社会底层青年,因为缺乏改善自身社会地位的机遇与能力,因而对社会与自我充满失望、愤怒甚至反叛的偏激情绪,并且反映出该类人群对统治阶级的敌对态度和强烈失望。这一时期的代表作有 1959 年上映的,由英国导演杰克·布莱顿执导的电影——《上流社会》。

电影《上流社会》讲述了一位名叫乔·兰普顿的青年在沃恩利的市镇财务局任职,他出身贫贱,一心想改变自己的处境。苏珊·布朗是大企业家的女儿,很欣赏他的才华,他们交往了。苏珊·布朗的父亲布朗坚决反对此事,同时为苏珊·布朗物色了一个门当户对的阔少。乔·兰普顿的自尊心受到极大的伤害,他与比他大 10 多岁的女演员艾丽斯·艾斯吉尔交往。艾丽斯·艾斯吉尔是有夫之妇,她在情欲和物质上满足了乔·兰普顿,但乔·兰普顿仍然感到空虚。乔·兰普顿决心挤入上层社会,控制苏珊·布朗。苏珊·布朗怀孕了,苏珊·布朗对乔·兰普顿非常痴情,布朗不得不同意他们的婚事。乔·兰普顿舍弃了艾丽斯·艾斯吉尔,艾丽斯·艾斯吉尔万念俱灰,酒后撞车身亡。乔·兰普顿的良心受到谴责,最后他如愿以偿,进入了上流社会……

在"愤怒的青年"的电影中,导演往往并不刻意美化主人公形象,反而是让优点与缺点在他们身上共存。电影往往是根据文学或戏剧作品改编而成,依据结构完善的电影剧本进行逐步拍摄,影片的故事结尾也常常耐人寻味。

英国小说家、"愤怒的青年"代表作家约翰·维恩曾发出这样的自问:"我们认为 30 年代的人很傻,但 60 年代的人会不会认为我们也很傻?"[①]这样的疑问与思考,表示人们正在从这种"愤怒"中,逐渐冷静下来,至 70 年代末期,这些导演中的一大部分涌向好莱坞,造成了英国电影产业的人才短缺,最终"愤怒的青年"消逝在了历史的长河之中。

3. 新英国电影

进入上 20 世纪 90 年代以后,英国电影迎来了"市场竞争"的新局面,面对强大的美国电影的持续冲击,英国电影在面临巨大压力与焦虑的同时,却依然保持着电影艺术创作上的高水准,浓郁的英国本土气息得以发展,顺应了时代的变化潮流。

英国电影《四个婚礼和一个葬礼》的上映令整个世界将目光再次锁定英国。这部由迈克·内威尔执导的电

① 【美】罗兰·斯特龙伯格:《西方现代思想史》,刘北成、赵国新,译,北京,中央编译出版社,2005。

影,该片讲述了主人公查尔斯在参加四个婚礼和一个葬礼的过程中,与女孩凯莉相识、相恋的故事。

电影《四个婚礼和一个葬礼》的海报如图6-3所示。

这部仅有500万美元的投资,拍摄时间也只用了36天,但却打破了英国电影票房的最高收入,成为当时名列美国票房榜首的第一部英国独立制作的故事片。它将荒诞混乱的英国青年人的情爱生活与社会传统风俗礼仪交织在一起,呈现出典型的英国式幽默,体现了英国电影注重文学性的特点。

新英国电影在展现英伦喜剧的同时,也会涉及一些比较严肃的电影题材,例如《猜火车》就是其代表之作。英国导演丹尼·博伊尔1996年制作的这部经典电影,讲述了一群爱丁堡的海洛因瘾君子的生活。四名男主角是英国爱丁堡地区吸毒的一代,活在垃圾般的底层中自得其乐。

在新英国电影时期,英国在电影的生产制作上保持了持续增长,1996年总产量已达128部,且1994年上映的《四个婚礼和一个葬礼》、1996年上映的《猜火车》、1999年上映的《诺丁山》等,都在商业上获得了巨大的成功。

图6-3 电影《四个婚礼和一个葬礼》的海报

回顾英国电影的发展概况,虽然在创作之初,诞生了众多被载入世界电影史册的经典作品,但是英国电影人对重塑英国本土电影丰碑、借助声画手段弘扬英国民族精神的夙愿,却始终未能真正实现。英国电影也在好莱坞大片的影响下,越来越"国际化""类型化"。

第二节 布莱顿学派

1900年左右的电影危机,在英国要比欧洲国家来得轻微一些,在世界电影似乎要走下坡路、电影语言千篇一律的背景下,英国电影因为布莱顿学派的诞生,呈现出"风景这边独好"的态势。

一、布莱顿学派诞生的历史背景

19世纪末20世纪初,世界范围内遭遇了电影危机。此时的法国,电影已经从最初诞生时的令世人惊奇转向中落:路易斯·卢米埃尔过分强调电影的照相本性,认为电影只能被动地记录真实的生活,在很大程度上排斥了电影艺术的创造性;乔治·梅里爱则紧紧抓住舞台的假定性不放,拍摄视角单一,又成了戏剧原则的俘虏,两人都走向了各自的极端。布莱顿学派却兼得两者之长,让世界电影在绝望中看到了曙光。

可以说,这一时期在布莱顿形成了这样一个电影流派并非偶然。布莱顿学派出现的原因有以下两点。一

是,英国具备了支撑电影艺术发展的充分的经济、技术条件,早已领先其他国家跨入了工业时代的大门。二是,英国与法国是近邻,而法国是电影的发源地,独特的地缘优势有利于英国最快地了解世界电影发展的前沿情况。早期电影极大的吸引力提高了英国摄影家普遍的认识水准。布莱顿学派很多人都曾从事过摄影职业,如代表人物詹姆斯·威廉逊曾在路易斯·卢米埃尔的公司担任过摄影师。法国纪实性作品的耳濡目染,有利于日后他们的继承与创新。[①]

二、布莱顿学派的主要代表人物

布莱顿学派的主要代表人物有乔治·阿尔伯特·史密斯、詹姆斯·威廉逊、埃斯美·柯林斯、希赛尔·海普华斯、查尔斯·欧本等人。学派反对乔治·梅里爱提出的"银幕即舞台"的主张,主张把镜头对准社会、瞄准生活,在露天的场景中拍摄真实的生活片段。在"我把世界摆在你的眼前"的口号下,他们敢于打破并抛弃戏剧的成规,追求因改变视点而带来的新奇体验,对电影的表现手法进行了大胆而富有成效的探索,拍出了一些历史文献片和带有现实主义倾向的电影短片,对世界电影的发展产生了重要的作用。

1. 乔治·阿尔伯特·史密斯

乔治·阿尔伯特·史密斯出生在布莱顿,最早是滨海照相师出身,后来才成为拍摄新闻片的摄影师。乔治·阿尔伯特·史密斯在第一次试拍外景之后就采用了特技摄影,这比英国电影界的元老威廉·保罗的实践更早。他在还没有看到乔治·梅里爱的影片之前已经应用了叠印的方法,在根据大仲马的一部闹剧拍摄的影片《科西嘉兄弟》(1898)里,为了将剧中人物分成两人,他将这一手法应用了这部电影当中。乔治·阿尔伯特·史密斯对这种旧照相方法的新的应用很感得意,他把这一方法注册,变成自己的专利,并大量摄制了《幽灵的照片》《圣诞老人》等魔术影片。这些摄制费用不大的影片,却很能卖座,乔治·阿尔伯特·史密斯获得了很多的收入。[②]

因为感觉只使用特写镜头不能把想表现的东西都表现出来,乔治·阿尔伯特·史密斯选择在同一个场面里交错使用远景镜头和特写镜头的手法来制作电影。他于1900年摄制的《祖母的放大镜》和《望远镜中所见的景象》,就是采用了这种革新手法摄制的两部电影。在《祖母的放大镜》中,乔治·阿尔伯特·史密斯首先使用中近景来表现祖母和她的孙儿。孩子抓住放大镜,这时观众看到在银幕上的圆圈里面出现了钟、金丝雀、祖母的眼睛和猫的头等形象。在后一部影片里,一个上了年纪的轻薄汉用望远镜眺望远处一对年轻夫妇,银幕上出现了正在系鞋带的女人的一只脚,接下去是女人的丈夫殴打那个好奇的轻薄汉的场面。

这种在同一个场面里交错使用特写镜头和远景镜头的方法就是"分镜头"的原则,乔治·阿尔伯特·史密斯就通过这一手法创造了最初真正的蒙太奇。[③]

另外,乔治·阿尔伯特·史密斯也对彩色电影做了大量的实验,1906年制作出第一部自然彩色的影片,在画面形式上比先前的黑白电影前进了一大步。第一部用于商业目的的自然色彩的影片 *A Visit to the Seaside*(1908年摄制)也来自于他对双色电影系统的研究。[④]

2. 詹姆斯·威廉逊

詹姆斯·威廉逊也出生在布莱顿,也是从静态摄影家成为拍摄新闻片的摄影师的,他从1897年开始涉足

[①] 曹毅梅:《世界电影史概论》,41页,开封,河南大学出版社,2010。
[②] 【法】乔治·萨杜尔:《世界电影史》,徐昭、胡承伟,译,48页,北京,中国电影出版社,1995。
[③] 【法】乔治·萨杜尔:《世界电影史》,徐昭、胡承伟,译,51页,北京,中国电影出版社,1995。
[④] 曹毅梅:《世界电影史概论》,42页,开封,河南大学出版社,2010。

电影摄制领域,和乔治·阿尔伯特·史密斯一样都建造了一些简易的小型摄影棚,这些摄影棚都能利用日光照明。

詹姆斯·威廉逊1900年拍摄的影片《鲸吞》可以说是布莱顿学派电影的典型代表作。影片开始于一个位于空白背景前的人,这个人生气地做着手势,似乎不愿意被拍摄,他一直向前走直到他那大张着的嘴巴掩盖了观众的视线。接着是天衣无缝地剪接上黑色的布景,取代了他的嘴巴,然后我们看到摄影师和他的摄影机,一头栽进了这个万丈深渊。接着又是一个隐蔽的剪接,又把观众带回到大张着的嘴巴,然后这个人背离摄影机走开,边笑边得意扬扬地咀嚼着。①

詹姆斯·威廉逊的其他作品还有《士兵的归来》《战争前后的一个后备兵》《中国教会被袭记》等。

除了上述两位导演及其代表作以外,英国布莱顿学派的其他经典作品还有埃斯美·柯林斯于1903年拍摄的《汽车中的婚礼》和希赛尔·海普华斯于1905年执导的《义犬救主记》等,这些优秀的导演及他们的电影作品,是英国布莱顿学派重要的艺术结晶。

三、布莱顿学派对电影语言的积极探索

布莱顿学派对电影特技效果和剪辑技巧的探索影响了世界上许多其他国家的电影工作者,布莱顿学派的探索与尝试,解决了卢米埃尔兄弟和乔治·梅里爱所未曾想到的三个问题。这三个问题是:同一场景里的镜头可以分割;一个场景内的镜头可以运用不同的景别;场景间可以互相转换。这种技术上的创新尝试,是布莱顿学派对世界电影语言创作运用的代表贡献。

1. 叠印的使用

叠印又叫叠画,是指把两个或两个以上不同内容的画面,叠合印成一个画面的制作技巧。早先的叠印技术主要用于照相领域,依靠多重曝光配合冲洗来完成,可以达到一种特殊的艺术效果。使用此种手法拍摄的影片,镜头虽然会显得"跳来跳去"的,看似很乱,但是观众却可以看得懂,而且会十分喜欢。因为这样虽然将原来的故事分解成不同的段落和场面,但当导演运用叠印的手法将这些画面组接起来以后,就会产生对比、呼应、联想等其他艺术形式难以表现的效果。

现在的叠印镜头一般用来表现人物的回忆、想象、思索和梦幻,有时也借此交代事件的流逝和各种纷繁现象。叠印镜头可使观众同时看到两个或两个以上不同的画面内容,由于画面的重叠,使各个内容之间本来就存在着的对立关系更为强烈,激起观众的思索和联想。在默片时期,主要用来表现幽灵、鬼魂、魔术等内容,起到令人感觉惊奇的效果,但是由于技术的原因,这种非常昂贵的特技发展得十分缓慢。②

2. 叙事手法的创新,戏剧性蒙太奇的出现

从卢米埃尔的纪实主义到乔治·梅里爱的技术主义,许多电影人盲目并机械地复制着他们的作品。而布莱顿学派的年轻导演们并没有被他们的规则所限制,他们宣称要拍摄"真正的生活片段",提出"我把世界摆在你眼前"的口号,分别在自己摄制的影片中对电影语言的丰富和电影叙事手法的多样进行了积极大胆的探索,拍摄出了一系列不同于以往的影片。

这其中最突出的一个变化就是拍摄角度的变化,以及戏剧性蒙太奇的出现。詹姆斯·威廉逊在描写赛船情形的影片《莱亨赛船》(1899年摄制)中,也使用了"停机拍摄"这一方法,像前文提到的一样,他分别拍摄了集

① 【美】克里斯汀·汤普森、大卫·波德维尔:《世界电影史》,陈旭光、何一薇,译,11~12页,北京,北京大学出版社,2004。
② 曹毅梅:《世界电影史概论》,41页,开封,河南大学出版社,2010。

聚在一起的人群、出发的船只、竞赛中的划船队、在移动的船只上的观众、获胜的船只到达终点等一共七八个景象。他根据事件的发展顺序和逻辑关系,把这些由"停机拍摄"产生的单个镜头剪辑在一起,生动地表现了比赛的情景。更重要的是,他的这种多角度拍摄的方式,打破了乔治·梅里爱一定要定点摄影的舞台限制的束缚,从这一细微的变化中我们可以看到戏剧性蒙太奇的诞生。他自己当时或许并未意识到这一新方法的使用会对后来的电影语言产生多大的意义。

3. "追逐片",一种新的影片样式

追逐片的镜头在詹姆斯·威廉逊拍摄的影片《中国教会被袭记》(1900)里已经出现。这部影片以形象交替的方式展开了十分典型的追逐与救援的场面。这部影片可放映5分钟,分场景(镜头)描述了整个营救事件:场景一,义和拳师在教会门口出现,撞开大门;场景二,教会花园内发生打斗,牧师被杀死;场景三,危险中,牧师的妻子站在高楼阳台上挥舞手帕,发出求救信号,由于这一求救信号(这里用的已不是魔术的手法,而是一种电影的语言),场景随之改变;场景四,英国皇家军队看见求救信号后,在一个骑马军官的率领下向教会奔来,正当义和团纵火焚烧房屋,把牧师的女儿从屋里拖出来时,军官冲进花园营救了牧师的女儿,军官把她放在马背上,然后牧师的女儿面向观众驰来;场景五,接着士兵们也从背景远处向摄影机奔来,清扫战场,三个杂技演员爬上高楼从大火中救出牧师的妻子。这部影片是用典型的电影手法叙述故事的第一个范例,这在电影初创时期标志着一个重要的阶段,它的拍摄技巧比同时期的任何美国影片或法国影片的拍摄技巧要高明得多。

4. 分镜头原则的建立及景别的交错

在以往长期的滨海摄影师的工作中,乔治·阿尔伯特·史密斯经常拍摄一些半身人像,所以在他早期的影片中也使用与照相类似的特写镜头。让观众看到各种特写镜头,在当时的电影界已不是什么新鲜事,而且也合情合理。乔治·阿尔伯特·史密斯经过考虑后发现,特写镜头固然有很多优点,但也不能表现一切,即使在一些最简单的题材把握上仍有很大的局限性。在之后拍摄的电影中,乔治·阿尔伯特·史密斯有意识地不使用这种合理的做法,而是特写镜头与全景镜头交替出现,而中间没有任何说明来为这种视点的骤然改变寻找理由。这种拍摄手法,可以说是很具有创造性的,因为之前还没有人敢在一部故事片里毫无理由地改变视点,而这种技术其实就是现代意义上的蒙太奇。

这种技术使用最明显的就是在乔治·阿尔伯特·史密斯拍摄的《祖母的放大镜》中。影片首先使用中近景来表现祖母和她的孙儿;接着画面上出现了一个圆圈,里面很清晰地展现出钟表里面机械运动的状态,这是一个特写镜头;之后,又用一连串交错的剪辑表现孩子不断拿起放大镜并透过放大镜看到笼子里的金丝雀、祖母的眼睛和猫的头等形象。

5. 现实主义倾向的影片主题

布莱顿学派电影的内容主题具体来讲有两个特点。一是,注重表现普通人的命运和现实生活,反对矫揉造作和豪华。19世纪下半叶,英国的经济已十分繁荣,但从中得到好处的主要是统治阶级,广大群众劳动强度大,生活非常贫困,布莱顿学派拍摄了一批表现普通人生活的影片。埃斯美·柯林斯摄制了《扒手》《驱逐》《猎人们的绝望斗争》《海上暴行》等影片,《海上暴行》表现的是水手们的牺牲,《驱逐》表现了对残暴地主的愤怒,《一个矿工的一天》《煤矿爆炸惨案》描写了矿工、煤矿的生活;希赛尔·海普华斯摄制了一部叫作《采啤酒花的人》的纪录片。二是,在反映社会现实的同时,带有批判的眼光。詹姆斯·威廉逊的两部影片《士兵的归来》和《战争前后的一个后备兵》,就是围绕着南非战争的主题而拍摄的。影片虽以欢乐收场,有很多动人的细节,但同时也尖锐地提出了那些被派去镇压南非人民反抗英国殖民斗争的士兵回国后面临严峻的社会问题,一定程度上抨击了当时社会的剥削、压迫的本质。这些影片正是当时社会矛盾的一个缩影。艺术来源于生活又高于生活,在

电影艺术的初期阶段,布莱顿学派的先驱们把现实生活和社会问题搬到银幕上,塑造出了一些典型人物,在普通百姓中产生了强烈的共鸣,达到了引人入胜的艺术效果。

第三节 英国著名导演及其作品

回顾英国电影的百年发展历程,无论是布莱顿学派、"自由电影"运动,还是"愤怒的青年"运动等,都为英国电影的成长发展贡献了巨大的精神财富。这些导演对电影的认识与理解,拍摄制作出众多的经典影片,这些影片成为英国电影中的璀璨明星。这一时期涌现出了许多天才导演。

一、大卫·里恩

大卫·里恩(见图6-4),1908年出生于英格兰一个并不富裕的家庭。1930年,大卫·里恩是一名新闻片剪辑师,同时还尝试着成为一名电影演员。大卫·里恩从低预算的长片剪起,凭借自身的努力与悟性,他开始慢慢剪辑一些高成本的大片,在20世纪40年代初,跨过而立之年的大卫·里恩已在电影剪辑上享有了较高的声誉。

1942年,大卫·里恩与他人合作拍摄了自己的第一部影片——《我们服务的海洋》。该片展现了英国军舰上的官兵们在对敌作战、勇闯杀场时所展现的同仇敌忾、保家卫国的英勇精神。该片深受20世纪20年代盛行于英国影坛的纪录学派的创作影响,整部作品充盈着众志成城、共同抗敌的爱国主义激昂的情绪,堪称英国战争时期纪录片的代表之作。

英国著名作家狄更斯一直是大卫·里恩的最爱,他的文学典籍伴随着大卫·里恩一路成长,在1946年至1948年期间,大卫·里恩将狄更斯的《孤星血泪》和《雾都孤儿》搬上银幕。狄更斯的作品是大卫·里恩早期电影的文学剧本的源泉,也对大卫·里恩的电影艺术创作产生了重大的影响。大卫·里恩扎实的文学修养使他的电影作品充满了深厚的艺术底蕴。

从20世纪50年代中期开始,大卫·里恩的风格为之一变,走上了国际化的道路,专拍兼顾大西洋两岸英美观众双方口味的跨洋电影,其中,1957年拍摄制作的《桂河大桥》就是50年代英国最著名的"跨洋电影"。

1.《桂河大桥》

《桂河大桥》是大卫·里恩创作道路上一个新的里程碑,这部电影史上著名的"跨洋电影",是以一名第二次世界大战时期英军中校的真实经历渐渐展开的。

大卫·里恩在这部作品中,将"人"放置于战争之中,在电影里,向我们展现了日本、英国、美国三个不同背景、不同国度国民的性格,尤其是英国军官尼克尔森。"他虽然是败军之将,却虽败犹荣,丝毫不减军人的气概和英国绅士的风度。他不折不扣地执行'放下武器'的军令,同时,不惜生命的代价坚决抵抗日军让英国被俘军官服劳役的命令(因为违反《日内瓦战俘公约》)。他对原则的恪守信奉达到了盲目和愚蠢的地步。为了显示英国军人的'荣耀'为日本战争机器服务。特别是最后他竟然阻止英军游击队员炸桥,险些酿成大祸。英国文化

图 6-4　大卫·里恩

中的刻板守旧在战争的非常状态下被引向极端,反而显现出某种滑稽的意味。"①在电影作品中,大卫·里恩虽然展现了三个性格鲜明的国家人物,但同时,他又希望人们能够跳出所谓的民族性格,而是深入人性的本质深处,去发现他们的共同点,进而产生一种对个体或对整个人类的人文关爱。

电影《桂河大桥》的海报如图 6-5 所示。

2.《阿拉伯的劳伦斯》

在《桂河大桥》取得巨大成功后,大卫·里恩开始专拍"跨洋电影",并与他的同伴一起,雄心勃勃地开始构思下一部的旷世佳作——《阿拉伯的劳伦斯》。这部 1962 年拍摄的电影作品,先后在约旦沙漠、西班牙和摩洛哥三处选景,历时 20 个月制作完成。

影片《阿拉伯的劳伦斯》中的故事源于 1956 年苏伊士运河事件,当时英法联手出兵侵略埃及惨遭战败。这场战争在英国国内引起了激烈的影响,英国公众更是抨击政府当局对阿拉伯地区实施殖民奴隶,并且"阿拉伯的劳伦斯"在历史上,也确有其人。该片以土耳其入侵阿拉伯半岛为背景,讲述了英国陆军情报官劳伦斯带领阿拉伯游

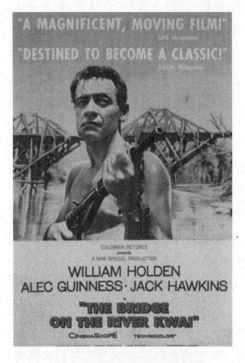

图 6-5　电影《桂河大桥》的海报

击队炸毁铁路,成功使阿拉伯各族维系在一起的故事。

"大卫·里恩的影片总是以恢宏的气势、细腻的叙述著称……总是可以凭借电影去深层次挖掘人物的内心世界,他试图用他的影片表现人类的经历。他的电影在视觉上和内涵上都得到了升华"。② 大卫·里恩善于运用富有感染力的音乐,采用能更好地营造氛围的布光方式,将影片画面制作得优美精良,与此同时,严肃地对待影片主题,在电影中呈现出对社会与历史的思考,从而形成了属于自己的独特的电影风格,也为他拍摄史诗片和战争片奠定了牢固的基石。

① 王宜文:《世界电影艺术发展史教程》,北京,北京师范大学出版社,1998。
② 程曦:《评析大卫·里恩的导演艺术特色》,载《电影文学》,2013(11)。

二、阿尔·弗雷德·希区柯克

阿尔·弗雷德·希区柯克(见图6-6)是举世公认的"悬念大师",他1899年8月出生生于伦敦东部的莱顿斯顿小镇的一个天主教家庭。1919年,他毛遂自荐到美国拉斯基电影公司设在伊斯顿的电影制片厂工作,成为一名字幕设计员,为默片做各类标题。1921在拉斯基明星公司一边学习一边工作的阿尔·弗雷德·希区柯克,认识了他未来的妻子,电影剪辑师艾尔玛·蕾维尔。1922年阿尔·弗雷德·希区柯克师从于美国导演乔治·菲茨莫里斯,并且向其他的美国电影技术人员学习。

1925年阿尔·弗雷德·希区柯克独立执导了自己的第一部影片《欢乐园》,并在慕尼黑的埃米尔卡制片厂完成影片创作。1926年阿尔·弗雷德·希区柯克拍摄的《房客》使他真正引起了电影界的注意,此片不仅取得了商业的成功,还赢得了批评家的赞誉,是第一部真正意义上的"希区柯克式"的电影。① 阿尔·弗雷德·希区柯克在英国的导演生涯极为成功,这期间他的主要作品有《知情太多的人》(1934)、《三十九级台阶》(1935)等。1939年阿尔·弗雷德·希区柯克应邀去好莱坞,次年拍摄了《蝴蝶梦》,从此定居美国直到1980年4月29日逝世。

图6-6 阿尔·弗雷德·希区柯克

阿尔·弗雷德·希区柯克是一位对人类精神世界高度关怀的艺术家,他一生导演监制了59部电影,300多部电影系列剧,绝大多数以人的紧张、焦虑、窥探、恐惧等为叙事主题设置悬念,故事情节惊险曲折,引人入胜,令人拍案叫绝。为了表彰他对电影艺术做出的突出贡献,1979年,美国电影艺术与科学院授予他终身成就奖,1980年,英国女王伊丽莎白二世晋封他为爵士。

1.《精神病患者》

《精神病患者》是阿尔·弗雷德·希区柯克悬疑电影的经典之作,也是其创作成功的一个重要里程碑,影片拍摄于1960年。阿尔·弗雷德·希区柯克不仅是该片的导演,也是制片人,因此,得以最大限度地实现自己的想法。阿尔·弗雷德·希区柯克为了节省开支,仅用了一个电视摄制组进行拍摄,虽然影片成本很低仅花费80万美元,但影片最后的收益却是1200万美元。

① 穆菲:《希区柯克电影艺术研究》,重庆大学硕士学位论文,2008。

该片讲述了玛莉莲在浴室中被精神分裂的狂人杀死,之后玛莉莲的姐姐和男友加入警方的调查,在逐步侦查下终于揭露狂人杀人真相的故事。有人认为《精神病患者》成功的原因,并非在于故事本身,"而是在于通过蒙太奇镜头凸显悬疑叙述与惊悚效果。影片通过蒙太奇镜头叙事以凸显视觉空间构成性特征,从而将电影艺术特点表现得淋漓尽致,由此也将这一悬疑故事以电影叙述方式发挥到极致,形成独特的艺术魅力与审美效果。"①

同时,在影片中,阿尔·弗雷德·希区柯克把弗洛伊德的性心理分析和精神分析引入了情节,把人物的精神变态、性格分裂,从心理深层次的恋母情结做了剖析和开掘,阿尔·弗雷德·希区柯克也是电影史上第一个把弗洛伊德的精神分析引入作品创作中的导演。

2.《后窗》

图 6-7 电影《后窗》的海报

《后窗》被很多评论家公认为阿尔·弗雷德·希区柯克的经典作品之一,该片以近乎完美的方式将巧妙的叙事与观众的体验相对应,博得了评论家的一致赞誉。"在阿尔·弗雷德·希区柯克自己看来,《后窗》是他曾拍摄过的最'电影化'的电影,也许是因为整部电影在一个狭小的场景之内通过纯粹的视觉语言叙说了一个悬念迭起的谋杀故事,令人观后回味无穷。"②该片讲述了摄影记者杰弗瑞为了消磨时间,于是观察自己的邻居,并且偷窥他们每天的生活,并由此识破了一起杀妻分尸案的故事。

《后窗》在悬疑片的电影史上意义重大,被誉为悬疑片中如明珠般璀璨的作品。③ 影片包含了阿尔·弗雷德·希区柯克擅长的几乎所有技巧和手法,也是"偷窥"主题表现得淋漓尽致的一部电影,该片成功地制造了恐怖与悬念的气氛,形象地发掘出了每个人内心深处隐藏着的偷窥心理与欲望。

电影《后窗》的海报如图 6-7 所示。

阿尔·弗雷德·希区柯克电影创作的最大特点,就是他无与伦比的悬念设置,他善于使用主观镜头,将观众带入紧张刺激的场景之中,令人感同身受。他通过塑造一个个个性化的人物形象,表现人生百态,他常常给予观众一个"先知视角",精心构造的影片悬念,让观众在紧张刺激的同时,感受人性的复杂与阴暗,可以说,在这一类型的电影领域里,阿尔·弗雷德·希区柯克是当之无愧的拓荒者。

三、丹尼·博伊尔

英国著名的电影导演、编剧、制作人丹尼·博伊尔,1956 年 10 月出生于英国曼彻斯特,是土生土长的英国人,丹尼·博伊尔少年的时候喜欢听披头士的摇滚乐,对莎士比亚的戏剧和阿尔·弗雷德·希区柯克的电影都有着极其浓厚的热忱与兴趣,因此有许多人称丹尼·博伊尔是英国文化的杂糅品。

1994 年,丹尼·博伊尔推出了自己的第一部剧情长片《同屋三分惊》,这部低成本的惊悚影片,令他名身大

① 张逸:《希区柯克〈精神病患者〉的电影蒙太奇构成性特征》,《影视文学》,总第 473 期。
② 罗景泊,赵莉:《在观者与被观者之间——浅析希区柯克的电影〈后窗〉》,《中国民航飞行学院学报》,2004(4)。
③ 关建平:《从〈后窗〉看希区柯克作品中的人性怀疑论》,《环球从横》,2016,16.

振,从此,丹尼·博伊尔这个名字开始进入了人们的视野。在《同屋三分惊》的基础上,丹尼·博伊尔又先后于1996年拍摄了个人第二部剧情片《猜火车》,2000年,制作了以展现真实人性中的爱与自私为主题的冒险片《海滩》,2002年,拍摄了惊悚科幻片《惊变28天》。

2009年,53岁的丹尼·博伊尔又凭借低成本电影——《贫民窟的百万富翁》,一举获得第81届奥斯卡金像奖在内的众多大奖,在全球赢得了广泛称赞。这位特立独行的大导演,在其所拍摄执导的影片中,不仅成功塑造了世界电影史上众多的人物形象,还赋予这些影片极高的观赏价值和艺术魅力。

1.《猜火车》

影片《猜火车》,是丹尼·博伊尔享誉世界的经典佳作,电影仅仅用了49天就拍摄完成,并且影片的制作成本也仅有250万美金。上映后,这部作品的视听风格,被媒体惊呼为阿尔·弗雷德·希区柯克、库布里克和昆汀·塔伦蒂诺的混合体。

电影向我们描述了现代苏格兰四位瘾君子叛逆又充满忧伤的青春,他们生活在垃圾般的社会底层中,却又自得其乐。

曾经有人认为:"《猜火车》并非是在单纯的表现堕落,而重在探讨六七十年代的'愤怒的青年'思潮之后,欧洲地区乃至全世界再次出现的年青一代的精神塌陷。它被视为1996年最令青少年感动,甚至让放浪形骸、孤苦无依的那一部分观众痛哭流涕的第一部电影。"[1]

在这部电影中,丹尼·博伊尔凭借他独有的反讽口味和冷静的叙事手段,将其独有的黑色幽默贯穿作品始终,加之充满后现代感的声画处理方式,用凌乱的、碎片化的片段,将影片许许多多的小片段组合在一起,使之成为另类电影中的经典之作。

2.《贫民窟的百万富翁》

2009年上映的电影《贫民窟的百万富翁》,是丹尼·博伊尔根据印度作家维卡斯·史瓦卢普的作品改编拍摄而成。电影讲述来自贫民窟的印度街头少年贾马勒参加了电视节目《谁想成为百万富翁》,他的目的是要找回失踪的女朋友拉媞卡,因他的女朋友对这个电视节目一向十分热衷。

对文学的喜爱,使丹尼·博伊尔的电影总是充满了浓郁的英国文学气息,尤其是在他的电影创作上,善于通过对小人物黑色幽默般的塑造,来刻画社会的残酷以及环境对人们的压制。特别是在对青少年及社会边缘人物的思考上,丹尼·博伊尔不仅只是停留在对他们叛逆、过度追求自由的表层展现上,而是深入地对这些青年人的心理进行纵深的、理性的思考,突出了人物的自我意识和存在价值,让观众在视觉和灵魂上享受双重盛宴。

回顾英国电影史,这些优秀的导演,用他们独具个人魅力的叙事结构,以及高超的创作技巧,为我们带来了一部又一部的经典著作。除了上述几位导演外,1978年由艾伦·帕克执导的《午夜快车》、1996年安东尼·明格拉的《英国病人》、1998年由盖伊·里奇制作的《两杆大烟枪》、2010年汤姆·霍珀的《国王的演讲》等,都是脍炙人口的英国电影。

虽然在20世纪末期,英国电影几次陷入低潮,但进入21世纪以后,英国电影开始逐渐回暖,政府也加大了对国产电影的扶持力度。不乏创作精神的英国导演,每年都能推出一两部经典的电影佳作,与此同时,一些本土国产电影的创作,成为英国文化的重要载体,成功地向世界人民展示和传播了英国的文化魅力。未来,英国电影的发展与振兴仍有很长的路要探索。英国年青一代的导演人才辈出,他们成为英国电影发展的最强动力。

[1] 白石:《丹尼·博伊尔:构建英国电影的新坐标》,载《大众电影》,2008(01)。

思考题：
1. 布莱顿学派对世界电影产生了哪些影响？
2. 英国有哪些电影运动？
3. 简述阿尔·弗雷德·希区柯克的电影创作理论与实践？

第七章

其他部分欧洲国家的电影史
QITAO BUFEN OUZHOU GUOJIA DE DIANYINGSHI

- 学习目标：通过本章的学习，了解欧洲其他国家如丹麦、瑞典、西班牙、波兰电影发展的概况，熟知著名导演的风格、流派和代表作品。
- 学习重点：丹麦、瑞典、西班牙、波兰电影发展的概况，它们与整个欧洲环境变化的关联，以及它们当下电影国际化发展的脉络。
- 学习难点：丹麦、瑞典、西班牙、波兰电影发展的脉络，及它们代表性导演的风格和作品。

第一节
丹麦电影发展的概况及重要导演

丹麦，这个拥有安徒生和"小美人鱼"的北欧国家，因"童话王国"的美誉被世人所知。纵观丹麦电影百余年历史，从默片时期到新浪潮时期，再到如今的新时代电影，丹麦电影从未止步。获奖名作、电影大师、导演新秀层出不穷。这也在向世人昭示着，丹麦不只有童话。

19世纪末，电影技术传入丹麦，自此这个神秘的"童话王国"就走上了"丹麦特色"的电影之路。在艺术和工业双重影响下的丹麦电影对世界电影也产生着诸多影响。丹麦的电影人在欧洲三大电影节、奥斯卡的颁奖台上不断书写着新的辉煌。丹麦电影从未停止"征服"世界影坛的步伐。

丹麦电影大师对艺术的执着追求也成为后续许多电影人的标杆。卡尔·西奥多·德莱叶的经典之作《圣女贞德受难记》《复仇之日》影响了希腊电影大师西奥·安哲罗普洛斯、法国著名导演罗伯特·布列松等后起之秀。丹麦"新浪潮"的代表导演之一的卡尔森·亨宁凭借一部《饥饿》震惊了世界艺术影坛。还有比利·奥古斯特，至今仍活跃在导演一线，不断有新作问世。

除了电影大师之外，近年来丹麦新生代导演也开始崭露头角，佳作层出不穷，同时在电影节和商业院线的不同舞台做出了优异的成绩。这其中，离经叛道的拉斯·冯·提尔拍摄的《黑暗中的舞者》《反基督者》《破浪》等片刷新了观众的"三观"；托马斯·温特伯格则有条不紊地凭借《狩猎》等片携手麦德斯·米科尔森征服着世界影迷；尼古拉斯·温丁·雷弗恩因《亡命驾驶》轰动2011年的世界影坛，他独树一帜的暴力风格让人过目难忘，在尼古拉斯·温丁·雷弗恩的身上，可以看到丹麦影人在商业与艺术间并驾齐驱的可能性。

一、丹麦电影的概述

通常情况下，丹麦电影可以较为清晰地以时间为界，划出大致的四个时期：1896—1929年，默片时期；1930—1960年，古典时期；1961—1990年，现代时期；20世纪90年代之后，丹麦电影开始在真正意义上走向国际化，进入国际化时期。丹麦电影是部分国家电影状况的缩影，经历了从隔绝、弱小到世界化的进程。

1. 默片时期（1896—1929）

丹麦第一次电影放映活动是在1896年6月7日，距离1895年12月卢米埃尔兄弟在巴黎的电影首映相隔不到半年时间。当时，剧院经理威廉·帕赫特放映了一系列短片（可能是由英国人拍摄制作的），地点是在哥本哈根市的政厅广场的帕诺拉马影院。

直到第二年，第一部丹麦国产电影才姗姗来迟。摄影师彼得·埃尔费尔特拍摄制作首部丹麦电影《驾格陵兰犬雪橇车记》(1897年)，在1897—1907年期间，彼得·埃尔费尔特拍摄了近百部影片，多为时长数分钟的短片，其中《执行死刑》(1903年)，该片灵感来自于一桩发生在法国的真实案件(一位母亲杀死了自己的孩子)。这些短片从丹麦皇室的角度记录了当时的丹麦文化、日常生活以及公共事件。

丹麦第一家经营成功的电影院——Kosmorama(英文 cosmorama，意为世界风景照展览)于1904年在哥本哈根市开业。这家影院的老板在接下来的数年间建立了一条覆盖全国的电影院线。1905年，Biograf 电影院也在哥本哈根市开业，它的所有者奥尔森后来成了早期丹麦电影史的核心人物。奥尔森出身寒门靠努力出人头地，掌管着包括一家瑞典游乐场在内的众多产业。为确保自家影院有片可以放映，他开始涉足电影制作。1906年11月，奥尔森创办了诺蒂斯克电影公司。除了1928—1929年的一次破产外，诺蒂斯克电影公司一直都是丹麦电影行业和传媒领域的中流砥柱。

诺蒂斯克电影公司的标志是一头站在地球顶端的北极熊，它创办后出品了一系列影片迅速崛起，影片包括：滑稽剧如《建筑师的岳母》(1906)；文学改编影片如《和茶花女在一起的女人》(1907)；讲述大胆冒险故事的影片《盗贼的爱人》(1907)，以及最广为人知的《猎狮记》(1907)。《猎狮记》中猎人们追捕并杀死了两头狮子，影片外景地位于西兰岛罗斯基勒峡湾的一座小岛上。这些影片均由公司的常驻导演维戈·拉森执导，时长为10~15分钟。诺蒂斯克公司也获得了国际性的成功，接下来的几年里它先后在德国、英国和美国等国建立了多家分支机构。

诺蒂斯克电影公司视野开阔的商业成功也刺激了一批同行业公司的成长，其中就有一家叫 Fotorama 的小公司。该公司位于丹麦第二大城市奥尔胡斯，它于1910年发行了优秀之作——情节剧影片《白奴血泪》。《白奴血泪》共有3本，约40分钟，而当时常规影片时长不过一本而已。诺蒂斯克电影公司立即着手抄袭这部影片，并于4个月后发行了自家版本。诺蒂斯克电影公司正是由此开始，走上了以长片为主的电影公司发展之路。这是丹麦电影短暂的黄金期的开端，丹麦电影在之后几年的国际电影市场中脱颖而出。

丹麦电影的黄金期是1910—1920年。该时期导演界的领军人物是本杰明·克里斯滕森①，丹麦籍演员阿斯泰·尼尔森和瓦尔德玛尔·普斯拉德尔成为蜚声国内外的明星，他们在电影《芭蕾舞者》中塑造的角色成为人们竞相模仿的对象。

电影《芭蕾舞者》的剧照如图7-1所示。

长片兴起之后崛起的重要导演是奥古斯特·布鲁姆。他开始执导该时期的主导类型片——情节剧电影，而且通常以情色为主题。他重拍了《白奴血泪》和《大城市的诱惑》(1911)，以及伟大的野心之作《亚特兰蒂斯》(1913)。这部放眼全球的史诗片是一部艺术性很强的情节剧电影，改编自诺贝尔奖得主盖哈特·霍普特曼②的一部关于大西洋蒸汽船沉船事故的小说。尽管这部小说本身并未受到泰坦尼克号沉船事件的启发，但这一真实事故的发生无疑促成了公司拍摄这部史诗级和大制作影片的冒险之举。然而，影片无论在艺术上还是商业上，都让人大失所望。片中，摄影师约翰(他于1932年创办了自己的工作室，后来成为丹麦电影界的翘楚)的摄影倒给人留下了深刻的印象。该时期其他一些值得注意的影片：施耐德·索伦森的马戏团题材情节剧电影《马戏团惨剧》(1912))成为该时期典型的"卖座片"的代表；霍格·梅德森救赎题材的影片《飞蛾扑火》(1915)。

这一时期最杰出的导演当属本杰明·克里斯滕森，他拍摄了3部颇有影响力的影片：《终极密令》(1914))是一部侦探片，展现了出色的电影化叙事技巧，其中反派人物被关在磨坊地下室无法逃脱的场景最出彩；犯罪

① 本杰明·克里斯滕森：1879年9月28日出生于丹麦，演员、导演、编剧，其作品有《女巫》等。
② 盖哈特·霍普特曼：1862—1946年，德国文学巨匠，1912年诺贝尔文学奖获得者，代表作有《群鼠》。

图 7-1 电影《芭蕾舞者》的剧照

片《盲目的正义》(1917)是在维克多·雨果著名小说《悲惨世界》的影响下诞生的;瑞典影片《女巫》(1922)拍摄于丹麦,是电影史上最具原创性的作品之一。它将文化史的图像展示和对巫术史的历史性重构融为一体,在公映时引起了巨大的争议。

在默片时代,有两位丹麦电影演员跃身为国际明星。其中,著名男演员瓦尔德玛尔·普斯拉德尔[①]擅长饰演沉溺于情欲或犯罪诱惑的忧郁男性,如《大城市的诱惑》(1911),或者像《马戏团惨剧》和《小丑》(1917)这样的"卖座片"中听天由命绝望的男人。1911—1916 年期间,他曾是诺蒂斯克电影公司片酬最高的演员,并在 1917 年离世前创办了自己的电影公司。

该时期最炙手可热的女明星是阿斯泰·尼尔森,她的处女作是《无底洞》(1910),该片导演就是她后来的丈夫乌本·迦德,她富有张力的表演风格和细腻的内心刻画为影片增辉不少。这部情节剧中讲述了一位和牧师的儿子有了婚约的年轻女子,跟一个背信弃义的马戏团演员私奔了,在最后她将马戏团演员杀死的故事。

第一次世界大战给丹麦电影带来了剧烈的震荡,电影出口欧洲市场变得步履维艰。但这其中也不乏有利因素,比如德国封杀了法国和英国电影。诺蒂斯克电影公司充分利用了这一优势,不过最后也被迫将自己在德国的资产变卖给 1917 年新成立的乌发电影公司。

此后,诺蒂斯克电影公司着力投拍造价高昂的大制作影片,希望能借此获得国际性的高利润回报。他们摄制了一系列野心勃勃的以和平主义和社会问题为主题的影片,包括:奥古斯特·布鲁姆的《烈焰之剑》(1916),这部影片讲述了彗星撞地球的故事;反战主义影片《火星之旅》(1918),这部科幻片讲述了一段探访热爱和平的火星人的故事;还有政治意味浓厚的电影《人民之友》(1918)。后两部影片的导演都是霍格·梅德森。

1911 年,维多利亚剧院在哥本哈根市正式营业。这是丹麦首家专为电影放映建立的影剧院。次年,总经理索法·梅德森在哥本哈根市原中央火车站创办了配备 3000 个座位的影剧院,该影剧院是当时北欧最大的电影院。1918 年 1 月,这家影院经历了重建,至今仍是丹麦最重要的电影院之一。

第一次世界大战的爆发结束了丹麦电影的黄金时代。有声电影出现之后,在第一次世界大战的影响下,丹麦电影逐渐丧失了独特的文化特征。这个小国家的电影文化受到了外来电影文化很大的冲击,其中美国电影文化逐渐占据了支配地位。不过还是有小部分丹麦电影在这个时期还存在独特的电影文化。其中卡尔·西奥

① 瓦尔德玛尔·普斯拉德尔,1884—1917 年,被评论界誉为丹麦电影黄金时代最伟大的男演员。他 15 岁登上戏剧表演舞台,但名不见经传,在出演了奥古斯特·布鲁姆的《监狱大门》后的 2~3 年内,迅速成为全球评论界和观众眼中最受欢迎的男明星。1910—1917 年期间他拍摄了 80 余部片。1917 年 3 月去世时,年仅 32 岁,死因一说为心脏病,一说为自杀。

多·德莱叶的《复仇之日》重新为丹麦电影赢得了声誉。同时，一批新的导演也开始在影坛上崛起。如小劳儿·劳里以现实为题材的《红色的土地》在影坛引起轰动。由比亚妮和阿斯特里兹·亨林拍摄的《男人的女儿》便是丹麦第一部在世界影坛长期享有盛誉的影片。第一次世界大战期间，丹麦摄制了一些宣扬和平主义的反战影片。如导演 A. 布洛玛的《为了祖国》(1914)、《世界末日》(1915)，导演 F. 霍尔格-麦德森的《放下武器》(1914)、《永久的和平》(1916)，《天上的船》(1917)。这个时期，由演员成为导演的本杰明·克里斯滕森拍摄了侦探片《神秘的无名氏》(1913)，其后，拍摄了叙述道德问题的影片《复仇之夜》(1915)、《女妖们》(1921)。第一次世界大战使丹麦的影片出口锐减，电影事业境况恶化，最有影响的导演和演员纷纷迁居国外。这个时期，导演 A.W. 桑德堡根据英国作家狄更斯的小说改编的几部电影颇具特色。影片中演员的演技出色，再现时代气氛，公映后在丹麦和英国博得观众好评。这些影片包括《我们共同的朋友》(1919)、《远大前程》(1922)、《大卫·科波菲尔》(1922)和《小杜丽》(1924)。1919 年，后来成为丹麦著名导演的卡尔·西奥多·德莱叶拍摄了他第一部影片《大总统》，1921 年，还拍摄了自相矛盾的影片《撒旦日记》，影片表现了对暴力的憎恶，呼吁人道主义精神，但同时又对法国资产阶级革命和芬兰 1918 年的革命进行了诽谤性的歪曲。20 世纪 20 年代里，闹剧片最受欢迎。如导演劳里春执导的影片《电影、调，障和订婚》(1921)、《他、她和哈妈雷特》(1922)，《我们冬季的朋友》(1923)等，这些作品表现了滑稽可笑，但又非常可爱的流浪汉的异常经历，在国内外得到了赞赏。

早期的丹麦电影，表象是浮华的，甚至在一段时期里追求情欲的大尺度表达，正如乔治·萨杜尔在《世界电影史》中提及的德国新闻记者有关丹麦电影的论述，"接吻在电影里已发生了变化。人们对以前那种只是很快地拥抱一下的镜头已经感到不满足了。现在的接吻要把嘴唇长时间地、贪婪地结合在一起，而女的总是头向后仰，表现出一种心旷神怡的表情。"早期的丹麦电影在肤浅与欲望表达中徘徊，无论是 A. 林德的《未婚妻市场》、R. 狄尼森的《四个魔鬼》，还是 A. 布洛姆的《狱门之旁》《大西洋号》，丹麦电影经历了漫长的沉寂期，并且在世界大战和有声片勃发等多种外部因素下受到冲击。直到后期，丹麦电影才开始慢慢步入正轨，并最终因一系列的优秀影片和优秀导演获取了世界声誉。

前期丹麦电影似乎拥有肤浅表达所具有的外衣，但正是这样的丹麦电影，在情欲与肤浅欢快的寻求中，却往往拥有一个黯淡悲观、深刻反思的结尾。这样的特征，使得整个丹麦电影史的发展更像是一场寓言。

2. 古典时期：1930—1960 年

有声电影出现后，丹麦电影艺术进入了衰落时期，同时，丹麦电影创作风格进入了古典时期。第一部丹麦有声电影是 G. 肖纳沃伊特拍摄的《爱斯基摩人》(1930)。在整个 20 世纪 30 年代，没有摄制出重要的作品。这时期，根据丹麦戏剧和散文作品改编的电影《维尔皮的牧师》(1931)、《教堂和风琴》(1932，导演 G. 肖纳沃伊特)等，尽管文学原作具有很高成就，由著名舞台演员扮演角色，但影片却不感人。

在第二次世界大战被德军占领的岁月里，丹麦生产了一些描写资产阶级家庭生活的电影。如导演本杰明·克里斯滕森的《离婚者的子女》(1939)、《孩子》(1940)，导演 B. 易普森和导演劳里春的《迷途的姑娘》(1942)，导演 J. 雅各布森拍摄了一部剪辑得很出色的影片《八个协定》(1942)。1943 年，导演卡尔·西奥多·德莱叶摄制了丹麦当时最好的一部故事片《愤怒的日子》，影片取材于挪威中世纪的一桩所谓"女妖案"，用以影射法西斯的残暴。这个时期，丹麦也拍摄了几部很隐晦的政治寓言式纪录片，号召同占领者进行斗争。

第二次世界大战后，丹麦电影得到了发展。丹麦电影工作者努力通过电影艺术反映丹麦的抵抗运动。如导演 J. 雅各布森的《看不见的军队》(1945)、《三年以后》(1948)、《陌生人敲门》(1959)，导演 B. 易普森和劳里春的《大地将变成红色》(1945)，导演 E. 狄莫尔特的《最后的冬天》(1960)，本杰明·克里斯滕森拍摄的纪录片《你的自由受到威胁》(1946)。导演汉宁·强森夫妇根据丹麦著名作家 M.A. 尼克索的同名小说改编的影片《蒂特：人的女儿》(1946)，该片描写了一个善良少女受压迫的一生。还有几部反映资本主义社会里儿童和青少年遭遇

的影片。1955年,导演卡尔·西奥多·德莱叶根据丹麦作家K.蒙克的神话剧拍摄了一部涉及宗教问题的影片《言词》。导演G.阿克塞尔拍摄了《永远处在惊慌中》(1955)、《多余的女人》(1956)、《一切为了叶莲娜》(1958)等影片,描述了工人和小职员的生活。在讽刺喜剧《黄金和绿草地》里,他抨击了丹麦的经济和精神生活的美国化。另一位导演O.帕尔斯博拍摄了《施密特一家》(1951),以辛辣笔调揭示了资产阶级家庭关系的丑恶现象。

3. 现代时期(1961—1990年)

20世纪60年代开始,"丹麦新浪潮"将丹麦电影拉到了与艺术靠近的位置。随着战争期间远走他国的导演的慢慢回归与逐步适应,丹麦电影在20世纪60年代寻求到了在表达上的突破。卡尔森的《抉择》《我们怎么办》《饥饿》,斯密特的《周末》,卡尔·西奥多·德莱叶的《日特鲁德》,巴林格的《信仰、希望和魔法》等影片使得丹麦电影从深刻的角度去反思周遭的世界。虽然这样的"丹麦新浪潮"在20世纪70年代重新受到商业化和工业化的冲击,但20世纪60年代的尝试和努力已经为丹麦电影在20世纪90年代真正进入国际化时期做好了一定的铺垫。

在20世纪80年代初,丹麦有16家电影公司和一些独立制片人摄制影片,每年生产电影15部左右。为了发展丹麦电影、发扬丹麦自身文化传统,早在1965年丹麦就建立了一个旨在资助电影创作的基金会,1966年设立了丹麦国立电影学院培养电影人才。进入80年代后,丹麦电影厚积薄发,活力四射,在国际各大电影节上频频获奖,吸引了世界影坛的目光,丹麦电影也很快取代瑞典电影成为北欧电影的领袖。

20世纪80年代前期,莫顿·安弗雷德的《富饶的土地》(1984)和拉姆勒·哈默里奇的《奥托是犀牛》(1984)是两部值得关注的影片。前者反映了丹麦农业的状况,叙述了在就业与谋生都成为现实问题的情况下所发生的关于人的价值和婚姻纠葛的故事。后者描述了一个小村庄的孩子喂养犀牛的故事,既富有想象力,又充满了冒险精神。

1988年和1989年是丹麦电影取得巨大成就的年份,其中加布里埃尔·阿克塞尔的影片《芭贝特的盛宴》和比利·奥古斯特的影片《征服者佩尔》比较突出。

《芭贝特的盛宴》改编自丹麦著名小说家艾萨克·丹森的小说。故事发生在20世纪初,丹麦一个笃信路德宗的小镇突然来了一个躲避法国大革命后的屠杀的女子芭贝特,镇上教会牧师的两个女儿收留她做了管家。芭贝特有一手高超的烹饪手艺,一次她中了彩票,为了感谢小镇对她的收留,她拿出全部奖金准备了一桌豪华的盛宴招待全镇的居民。过惯了清教徒清贫生活的居民们面对盛宴的诱惑,有的畏惧,有的狂喜,有的犹豫;但经过芭贝特的盛宴洗礼后,人们的心灵得到了升华,而芭贝特也从此和两个女主人消除隔阂,决心永远留在这里。加布里埃尔·阿克塞尔用了15年的时间来筹备拍摄这部影片,他说:"(这部影片是)一部谈论人生、爱与艺术的影片,丰盛的食物与严谨的宗教只是表象,我真正要讨论的是人们面对新鲜事物的反应与受到的冲击。本片是一则优美的童话故事。"

《征服者佩尔》改编自丹麦作家马丁·尼克索的同名小说。19世纪末,一个瑞典老人拉斯卡森带着8岁的儿子佩尔来到丹麦,在一家农场干一些最脏最累的农活。在悲惨的生活中,在对生活失去希望的农场工人中间,佩尔逐渐领悟到人生的苦难,内心渐渐燃起了寻求解脱的梦想。一天,在饱受了沉重的苦役折磨后,他毅然拜别可怜的老父亲,背着一个小包袱,踏着雪离开了压榨他们血汗的农场,去寻求自由的生活,去征服新的世界。该片画面造型优美,故事朴实无华,人物的命运感人至深,导演比利·奥古斯特的艺术才华通过该片发挥得淋漓尽致。

4. 国际化时期(1991年至今)

1992年,比利·奥古斯特执导了影片《最美好的愿望》。该片讲述的故事发生在1909年,瑞典乌普萨拉镇,家境贫寒的亨利·伯格曼刻苦攻读,梦想成为一名牧师。一次,亨利·伯格曼结识了安娜,很快两人成为一对

幸福的情侣。在经历了巨大波折造成的分手后，两人终于结合。这时，亨利·伯格曼已成为一个郊区的牧师，但生活的艰辛，以及当地工厂主诺登森对他的仇视，养子皮特勒斯对他们亲生儿子达格的谋害，都使他们夫妻的关系一直处于紧张状态，忍无可忍的安娜带着达格去与自己的母亲共同生活。几个月的孤独生活使亨利·伯格曼认识到自己的错误，他找到安娜，夫妇俩得以重聚，不久，安娜生下第二个儿子埃尔恩斯特·英格玛·伯格曼。影片剧本由电影大师英格玛·伯格曼根据他父母早期的婚姻生活为素材写成，导演比利·奥古斯特也是英格玛·伯格曼选定的。影片通过对英格玛·伯格曼父母性格的探讨，传达了一种深沉的令人痛苦的情感，使我们对英格玛·伯格曼本人有了更深的认识。

1995年，拉尔斯·冯·特里厄（又译作：拉斯·冯·提尔）等5名丹麦导演共同发表DOGMA95，宣言倡导电影的纯质化，主张"现场录音、用手提摄影、不事后配音、不用滤镜以及拒用一切会美化画面的手法"。这一系列反特效的宣言，使得丹麦电影继20世纪60年代之后，真正跨入了艺术化的行列。提出"DOGMA95宣言"的导演发明了DOGMA认证体系，拍出了一系列具有浓厚纪录片色彩的电影，这与丹麦电影起源于《猎狮记》这部纪录片的精神不谋而合。丹麦电影的发展史看似断裂，艺术性似乎是突然出现的，但其实暗含了一以贯之的发展风格。追求电影本身的特质成为丹麦电影成功转向艺术化与国际化的重要精神指导。"DOGMA95宣言"被誉为20世纪的最后一场电影运动。

DOGMA95宣言

1. 影片拍摄必须在实景现场完成。不得取用道具和人工场景设计。（如果影片确实必须用道具，必须在道具可以自然出现的现场中拍摄。）

2. 声音和影像的制作不得分离。（除非存在于现场的有声源音乐，否则禁止使用音乐。）

3. 必须是手提摄影。任何移动或固定镜头只允许在手提摄影里完成。（不得使用脚架，影片必须在取景的现场完成。）

4. 影片必须是彩色的，禁用特殊灯光。（如果现场灯光太弱不足以曝光，这场戏就必须删除，最多只能使用摄影机附件的单一灯光。）

5. 禁用光学器材和滤色镜。

6. 影片不得包含粗俗浅薄的动作戏。（谋杀、武器等元素禁用。）

7. 影片禁止背离当时和现场。（也即影片必须发生在当时当地。）

8. 禁止使用类型电影。

9. 电影必须使用学院标准35 mm格式。

10. 导演个人的名字不得出现在演职员表上。

我想进一步发出誓言，我将作为一名导演而克制住个人趣味！我不再是一名艺术家。我立誓不把拍电影当作去创作一部"作品"，因为我认为瞬间的比整体性更重要。我的最高追求是力求让真实从我的人物和场景中迸发出来。我立誓尽一切之能事，并不惜放弃任何品位和美学考虑来达到这一点。

我仅以此作为我的纯洁誓约。

"DOGMA95宣言"直接推动了丹麦电影的国际化道路，至此之后丹麦电影不断发展，在取得国际认可的同时，票房也飞速发展。同时，丹麦电影发展获得了政府的大力支持。在多种条件的共同作用之下，近几年优秀电影不断涌现。如拉尔斯·冯·特里厄拍摄的《黑暗中的舞者》(2000)，2010年，丹麦女导演苏珊娜·比尔的影片《更好的世界》，2012年的丹麦电影《皇室风流史》可谓红极一时。

二、代表导演及作品

拉尔斯·冯·特里厄是20世纪80年代以来丹麦甚至整个北欧最优秀的导演,1956年生于丹麦哥本哈根市,毕业于丹麦电影学院,作品大都由自己兼任编剧。拉尔斯·冯·特里厄拍摄了《夜曲》《影像多面向》,之后又拍摄了《犯罪元素》(1984)、《欧洲特快车》(1991)、《瘟疫》(1987),合称"欧洲三部曲"。1995年他与另外4个丹麦导演共同发表了"DOGMA95宣言",宣言倡导电影本身的精神,追求真实,摒弃过多的电影技巧。他拍摄的《白痴》(1998)与《破浪而出》(1996)和《黑暗中的舞者》(2000)一起构成"良心三部曲"。拉尔斯·冯·特里厄电影的重要成功之处在于他没有停留在一般的揭示层面,而是向前更进了一步,他所试图表达的是一个真实而残酷的世界。"具有神经质,对自己作品非常有信心,行事招摇,爱惹是生非",这是业界对拉尔斯·冯·特里厄惯有的评价,而正是这样的行为方式使得拉尔斯·冯·特里厄的电影具有了与众不同的视角。在拉尔斯·冯·特里厄的一系列电影中,他所试图展现出来的世界是深刻的,《黑暗中的舞者》(2000)与《狗镇》(2003)等影片很好地承载了这样的想法。

拉尔斯·冯·特里厄曾讲到一个古老的丹麦童话。一个善良的小姑娘带着玩具和面包去森林中玩耍,一路上,她愉快地把所有的东西一件件赠予别人,最后赤身裸体,但她内心却十分快乐,说:"我一切都会顺心如意,一切完好如初。"这个具有奉献精神的小女孩是《破浪而出》中的贝丝、《白痴》中的凯伦、《黑暗中的舞者》中的玛莎等女主人公的原型。

《破浪而出》的女主人公贝丝有些神经质,她不顾家庭的反对嫁给了做钻油工的外地人简。简因为意外事故瘫痪在床,失去了性功能。为了能让简恢复,贝丝听从丈夫的话和别的男人做爱,回来后在枕边悄悄讲给丈夫听,以激发丈夫的求生意志,为此,贝丝在小镇上成为被唾弃的女人。最终丈夫痊愈了,而贝丝却被一个性变态的男人残害而死。由于贝丝生前不检点的行为,镇上的神父拒绝让贝丝的遗体葬在教堂的墓地。简不愿意让妻子葬在无爱的土地上,他偷走了贝丝的尸体,让贝丝回归纯洁的大海,这时,天堂的门为贝丝打开了,苍穹响起了悠扬的钟声。一个对偏僻乡村教会严格教规的背叛者成为爱的义无反顾的殉道者、一个纯洁的天使,影片对宗教与生命、情与欲之间关系的探讨令人震惊。

《白痴》中的女主人公凯伦在一次偶然的机会中遇到了一群年轻人,这群年轻人住在一间大屋子里,用所有的业余时间来探索一种被日常生活压抑成为白痴的渴望。他们装成白痴挑衅社会,发泄强烈的个人情绪,从而超越自己在社会中扮演的角色。凯伦身不由己地卷入这场游戏当中,并慢慢理解了这群"白痴"所要追求的东西,在"白痴"们任性而不无邪恶的游戏当中体会到了强烈的快乐,最终她也成为这个群体的一员。虽然影片表面上有邪恶的、愚蠢的、无聊的东西,但它揭示了当今社会人们对摆脱控制、张扬个性的心理需求,从而具有可贵的真实性。为了保持拍摄时的热情,拉尔斯·冯·特里厄也把自己脱得赤条条的,和全裸的演员一起工作。

《黑暗中的舞者》是一部获得声誉的影片。"放声歌唱"是片子的主旨,《黑暗中的舞者》中捷克移民玛莎在走向绞刑架之前依然放声歌唱。拉尔斯·冯·特里厄用玛莎的歌去还原和寻找艺术的本来面目,生活中的忧愁在歌声中被反思,空间和时间在轻实景的舞台化表现中重置。"一切我都看过,看过黑暗,还有星火之光;所想所需,我都见过;若还不愿满足,即是贪婪;前世未矣,后事已知;一切都看过,还有什么好戏"。"你都见过,都了然于胸;如今回首望去,一切清晰如昨;那些光阴树影,那些广宏细微;只要记得,这些已经足够;过去还没过去,未来已经到来;一切尽收眼底;没有别的好戏。"这两段《黑暗中的舞者》里的对答,表达了拉尔斯·冯·特里厄对生命意义深刻的理解,他将玛莎最终推向了绞刑架,也许只有选择死亡,才是一种最真实和可信的选择。

拉尔斯·冯·特里厄一直在努力揭示真实,不管是残忍还是美好,在他的内心深处深刻地认识了世界本质的残酷,他所做的是把美好的东西破坏给人看,他就像那洞察真相的、隐藏在影片中的寓言者,引导我们一起去寻找真相。《黑暗中的舞者》看上去是美好的,但实际上玛莎所追求的善与美,最终也葬送在了绞刑架之下。

电影《黑暗中的舞者》的海报如图7-2所示。

拉尔斯·冯·特里厄的另一部影片《狗镇》虽然褒贬不一,但却是一部典型的拉尔斯·冯·特里厄式的影片。在《狗镇》里,传统电影所塑造的观影逻辑被无情地推翻,观众对人物的认知被重新解构。汤姆的角色原本应当是传统的英雄角色,他解救落难女子,格蕾斯然后有情人终成眷属。但正是这样的一个角色被拉尔斯·冯·特里厄所解构,他揭示出了传统英雄角色的本质——以最冠冕堂皇和最小的代价获取最大的收获。所以,《狗镇》里的汤姆是荒诞的,最后以陷害格蕾斯偷窃钱财而仓皇收场,他永远无法理解格蕾斯所表达的没有身体欲望的爱情。整个狗镇包括狗镇里的居民,其实就是一个社会人性的缩影,坐落在悬崖的边缘,没有退路。格蕾斯一点一点地被每个人抛弃、要挟与伤害。在封闭而完整的共同体中充满了罪恶与

图7-2 电影《黑暗中的舞者》的海报

伤害。拉尔斯·冯·特里厄总是在美好的前奏之后走得更远,那么赤裸裸,又那么冷静地给受众还原一个真实的世界。当我们停留在美好与惯有的结构方式之上裹足不前之时,拉尔斯·冯·特里厄清楚地还原了事实的真相。他告诉大家,我们只是生活在一个伪善、冷酷的世界里。当躲在苹果车里的格蕾斯重新被运回狗镇之时,一切不言自明,套在格蕾斯身上的枷锁,其实是套在了现实生活中每一个人的心里。

拉尔斯·冯·特里厄的特立独行传达了新时期丹麦电影走向艺术化的真诚,同时他的电影保有了北欧电影对信仰的追求与反思。拉尔斯·冯·特里厄是深刻的,是这种与众不同的深刻,将长期沉寂的丹麦电影带到了国际化的舞台,并最终获取了一席之地。

第二节
瑞典电影发展的概况及重要导演

提到北欧电影,除了丹麦电影以外,人们还会想起瑞典的一代电影艺术大师英格玛·伯格曼。在20世纪50年代到70年代间,英格玛·伯格曼不仅是瑞典电影的一面旗帜,同时也是整个北欧电影的一面旗帜。进入80年代,英格玛·伯格曼逐渐淡出影坛,不过瑞典电影并没有因此而失去光彩。

一、瑞典电影的概述

1. 起步时期（1896—1916 年）

1896 年开始就有外国人在瑞典拍摄新闻片。瑞典人自己拍片从 1898 年开始。1907 年斯温司卡影片公司在斯德哥尔摩成立。1909 年，C. 麦格努孙加入该公司成为经理和主要导演。当时所拍的影片主要是改编北欧国家的文学作品，如 1912 拍摄的《幸运的套鞋》是根据丹麦作家安徒生的作品改编的。1911 年瑞典出现了 4 家电影公司，其中一家专门拍摄根据瑞典小说作家、戏剧家 J.A. 斯特林堡的作品改编的影片，如 1912 年摄制了《朱丽小姐》和《父亲》。1912 年，C. 麦格努孙聘请了两位后来成为瑞典电影界泰斗的舞台演员斯约史特洛姆和莫里兹·斯蒂勒做导演和主演。

从此，斯温司卡影片公司兴盛起来。最初几年，这几位电影艺术家所拍摄的故事片主要是效仿当时丹麦情节戏的模式，如莫里兹·斯蒂勒的《黑色的面具》(1912)、《吸血鬼》(1912)、《当爱情死去的时候》(1912)、《红塔》(1914)、《翅膀》(1916)。斯约史特洛姆的《血的声音》(1913) 和《爱比恨有力量》(1914) 等。到 1917 年，斯约史特洛姆已拍摄 32 部故事片。他探索电影的表现手段，力求揭示社会问题。1913 年，他停止模仿丹麦电影，拍摄了一部重要作品《英格保·贺姆》，1915 年，他又拍摄了影片《罢工》。莫里兹·斯蒂勒为瑞典喜剧样式影片的发展奠定了基础。他拍摄了喜剧片《现代女权运动者》(1913)、《爱情和新闻事业》(1916)、《汤姆斯·格拉尔最好的影片》(1917) 等。

2. 瑞典古典学派（1917—1929 年）

1917 年，斯约史特洛姆拍摄的故事片《赛尔日·维根》开始了瑞典电影发展的新阶段。在这部影片里，确定了后来被称之为"瑞典古典学派"的一些美学原则。这个学派曾对世界电影艺术的发展产生过影响。斯约史特洛姆对瑞典电影的题材进行了改革，他使农民、渔夫、城市贫民第一次登上了银幕。这个学派的影片对传统的生活方式和习俗做了富有诗意的描绘，常常采用实景拍摄，力求表现人与大自然的和谐一致，同时也展示了人们与邪恶的斗争。斯约史特洛姆和他的追随者以革新精神解决了把文学作品改编为电影的一些问题，塑造了许多不逊色于原作的鲜明的视觉形象，"瑞典古典学派"的美学原则体现得最完整的影片是斯约史特洛姆根据冰岛作家西古永松的剧本改编的《生死恋》(1917)、根据瑞典女作家 S.O.L. 拉格洛夫的长篇小说改编的《煤矿女》(1917)、《英格玛尔的儿子们》(1918)、《卡琳·英格玛尔的女儿》(1920) 和《鬼车魅影》(1920)。莫里兹·斯蒂勒也是这个学派的大师。在他的作品中，造型精细优雅，情节结构动作感强，细节富于联想和表现力。莫里兹·斯蒂勒的影片有根据芬兰作家林南科斯基的作品改编的《火红的小花之歌》(1918) 及根据 S.O.L. 拉格洛夫的作品改编的《阿尔纳的宝藏》(1919)、《古庄园》(1923)、《古斯泰·贝林的故事》(1924)。

"瑞典古典学派"的美学原则在其他一些导演的创作中也得到了发展。如导演 J. 布鲁尼斯的影片《索尔巴堪的小仙女》(1919) 和《流浪骑士》(1920) 等、导演 K. 巴克林德的《岛民》(1919)、导演 I. 海杜奎斯特的《玩具的结婚》(1919)、导演 R. 卡尔斯登的《最高目标》(1921)。1919 年，斯温司卡影片公司与斯堪的阿影片公司合并，组成了斯温司卡影片企业公司。新公司领导人极力要占有国际电影市场，仿美国方式拍摄影片，但没有成功。1924 年斯温司卡影片企业公司的四大台柱——导演斯约史特洛姆、莫里兹·斯蒂勒和演员汉松、嘉宝，以及其他创作人员离开瑞典前往好莱坞，从此瑞典电影便陷于一蹶不振的境地。虽然有人试图继续发展"瑞典古典学派"，但也仅拍摄了几部。如导演 J. 布鲁尼斯拍摄的根据 J.A. 斯特林堡的剧本改编的《查理十二》(1925) 和《古斯塔夫·瓦萨》(1928)，还有导演斯约堡拍摄的影片《最强的一个》(1929)。

3. 低潮与复兴(1930—1940年)

20世纪30年代有声电影在其他国家的出现使瑞典电影在国际市场上丧失了竞争能力。瑞典第一部有声电影是斯约史特洛姆从美国回瑞典后拍摄的影片《瓦德雪平的马库雷尔一家》(1930),它具有音画结合的特点,1931年,导演莫兰德尔与导演赫尔斯特廖姆联合拍摄了叙述芬兰革命事件的影片《某一夜晚》。此外,以社会问题为内容的影片有导演G.艾特格伦的《查理·腓特烈在指挥》(1933)、导演I.约翰松的《被解职的人》(1933)、导演P.A.布兰涅乌的《在红旗下》(1931)和《冲突》(1936)。1936年,莫兰德尔拍摄了他的成名之作《午夜琴声》。这期间,莫兰德尔和S.包曼还拍摄了沙龙式的情节片,F.卢定和A.别尔松拍摄了没有任何社会内容的喜剧片与闹剧片。30年代,瑞典电影的产量不多,质量不高。

第二次世界大战开始后,中立的瑞典处于隔绝状态,外国影片停止进口,本国的电影生产增加了。1940年开始,瑞典电影复兴起来。这期间的影片虽然大部分是娱乐片,但是反映尖锐社会问题的现代题材也得到了一定的发展,如A.汉力克孙导演拍摄的《一件犯罪案》(1946)、《第56号列车》(1944),莫兰德尔的《诺言》(1943)。这些影片的特点是深刻的心理描写,从中可以看到创作者继承了无声电影时期瑞典电影的优良传统。这个年代里也摄制了一些描写被侵占国家的抵抗运动的严肃作品,如《危险的道路》(1942)、《第一师团》(1941)和《阁下》(1943)、《永恒的火焰》(1943)、《一堵无形的墙》(1944)。特别是导演斯约堡的影片《冒生命的危险》(1940),该片以创新的电影语言展示了与法西斯斗争的主题。斯约堡的另一部重要作品是既富于哲理又富于讽喻的叙事诗式影片《天国之路》(1942)。

4. 40年代学派(1941—1950年)

1944年,导演斯约堡拍摄了被称之为40年代学派的宣言的作品《折磨》,编剧为后来成为著名导演的英格玛·伯格曼。40年代学派是瑞典文艺界青年一代当中文艺创作的一种美学思想流派,它反映了知识分子对战争、战后的欧洲局势和资本主义社会感到失望的情绪。40年代学派的思想原则在英格玛·伯格曼早期电影作品中得到了最明显的体现。如他执导的影片《危机》(1946)、《雨中情侣》(1946)、《开往印度的船》(1947)、《黑暗中的音乐》(1948)、《港口城市》(1948)、《监狱》(1949)和《渴》(1949)。与此同时,莫兰德尔根据英格玛·伯格曼的剧本拍摄的影片《没有脸面的女人》(1947)、《爱娃》(1948)、《离了婚的男人》(1951)表现了资产阶级社会人的内心空虚、思想颓废。导演艾克曼的影片《伴随月亮流浪》(1945)、《姑娘和草籽》(1950),导演L.E.切尔格伦的《当城市睡着的时候》(1950)等也都展示了同样的主题。

40年代里,瑞典电影的喜剧样式也反映了这个学派的创作原则:如由演员N.普布主演的讽刺闹剧分集片《演员》(1943)、《金钱》(1945)、《气球》(1946)、《士兵包姆》(1948)等,影片塑造了在资本主义世界被压榨的小人物滑稽可笑的形象。1943年导演E.福斯特曼在影片《海港之夜》里第一次表现了工人阶级的团结精神和阶级斗争的问题。其后又拍出《草原开花之时》(1946)、《外国海港》(1948)、《拉尔斯·汉德》(1948)。导演A.麦特森以现实主义手法描述了工人的日常生活,如影片《铺设路轨的人》(1947)。1951年,他拍摄的抒情电影《她只在一个夏天跳过舞》得到了国际上的好评。其后,1954年他根据冰岛作家H.K.拉克斯奈斯的长篇小说拍摄了影片《沙尔卡·瓦尔卡》,1955年,又根据J.A.斯特林堡的同名中篇小说改编了电影《海姆斯岛上的居民》,后来他转向拍摄警探——惊险电影(恐怖片)。

第二次世界大战以后,导演斯约堡将瑞典的文学作品搬上银幕的创作中,善于深刻地剖析主人公的精神世界,如根据K.I.洛·约翰松的作品改编的影片《只有一个母亲》(1949),根据J.A.斯特林堡的作品改编的《朱丽小姐》(1951)、《卡琳·曼斯多特》(1954)和《父亲》(1969),根据P.拉尔克维斯特的长篇小说改编的《巴拉巴》(1953),根据V.穆贝里的作品改编的《法官》(1961)。在处理个人与社会这一主题时,斯约堡继续保持早期影片的艺术美学原则:剧情紧张,人物感情丰富,形象鲜明,摄影角度奇特,明暗处理大胆。

5. 新瑞典电影（1951—1969年）

英格玛·伯格曼在瑞典电影中占有特殊的地位。他在20世纪50年代中期便跻身于世界著名导演之列。他的许多影片接连在各个重要的国际电影节获奖。在拍摄了几部反映社会问题的影片之后，英格玛·伯格曼把注意力集中在如何在银幕上阐述哲学，探索人生的意义，表现个人的感受、体验及精神上的疑惑，探讨宗教问题等。他的影片几乎每部都包含着隐喻的象征。如抒情味浓厚的《欢乐》(1950)、《夏日插曲》(1951)、《不良少女莫尼卡》(1953)；以研究妇女的心理为特点的《女人的期待》(1952)、《梦》(1955)、《生命的边缘》(1958)；既有巧妙的幽默又有委婉的讽刺的《恋爱课程》(1954)、《夏夜的微笑》(1955)、《魔鬼的眼睛》(1960)、《这些妇人》(1964)；富于哲理和象征的《第七封印》(1957)、《野草莓》(1957)及《处女泉》(1960)；描写艺人在资本主义社会境遇的《小丑之夜》(1953)；以悲痛绝望心情看待人生的《领圣体者》(1963)、《沉默》(1963)、《假面》(1966)、《狼之时刻》(1968)、《羞耻》(1968)、《安娜的情欲》(1969)、《接触》(1971)和《哭泣与耳语》(1972)。英格玛·伯格曼的影片剖析人的内心世界，影片中的主人公总是试图克服个人和现实之间的矛盾，为摆脱内心危机而寻找出路，但也总是徒劳的。

电影《野草莓》的海报如图7-3所示。

图7-3 电影《野草莓》的海报

20世纪60年代，瑞典电影界出现了一代新人。1963年瑞典政府对电影事业的政策进行了改革，给开始从事创作的新导演创造了一些比较好的条件。这个时期出现了所谓的新瑞典电影学派。这个流派的很多导演本人是作家，他们根据自己撰写的电影文学剧本进行拍片的。学派的著名代表人物是魏德堡。新瑞典电影学派的创作特点是真实地描写生活中的冲突，进行社会分析，力求在复杂的相互关系中探究个人和社会的生活。这个学派对电影语言的新的富于表现力的手段进行了探索，为了使作品接近实际生活，在艺术片里也运用了纪录片的手法。以魏德堡为首的编导和评论家反对老一辈导演主要是英珞玛·伯格曼的创作倾向和美学原则。魏德堡指责英格玛·伯格曼的创作"过分脱离实际，说理过多，具有玄妙色彩"，并反对把英格玛·伯格曼当作瑞典电影的代表。"新瑞典电影"学派的影片题材都是以普通人的日常社会生活为内容的。如魏德堡的《乌鸦居民区》(1963)描写了一个瑞典工人家庭简朴的生活经历；《爱情-65》(1965)和《你好，罗兰德！》(1966)表现了第二次世界大战后瑞典青年的问题；《阿达伦-31年》(1969)和《乔·希尔》(1971)反映工人运动，社会倾向性体现得最为明确。这个学派的导演J.特罗厄尔的作品具有史诗般的气魄，如《这就是你的生活》(1966)叙述一个年轻人的生活，展示出20世纪初瑞典的时代面貌。根据C.A.V.莫贝里的作品改编的两部影片《侨民》(1971)和《移民》(1973)生动地再现了19世纪灾荒年代瑞典贫苦农民迁徙美国的情景。导演舒曼的影片《情妇》(1962)、《491》(1964)、《服装》(1964)、《你们说谎！》(1969)，特别是叙述1909年大罢工的影片《一掬爱情》(1974)，都是关于社会和政治问题的作品，舒曼的影片赤裸裸地描写性变态，集中揭示社会生活的现象，如他的影片《兄妹的床铺—1792》(1966)、《我是个喜好黄色的女人》(1967)、《我是个喜好蓝色的女人》(1968)等。导演J.陶纳尔拍摄了描写资产阶级婚姻崩溃的影片《九月的一个星期天》(1963)、《一次恋爱》(1964)、《奇遇从这开始》(1965)、《酒后头痛》(1973)。导演J.哈尔多夫集中表现青年的生活问题，描写青年的孤僻性格和同周围生活的冲突，以

及这种情况导致犯罪或产生心理上的混乱等,他的影片有《神话》(1966)、《放荡生活》(1967)、《乌拉和尤里亚》(1967)、《幻想自由》(1969)、《公司职员们的娱乐晚会》(1972)、《莫留下我自己》(1980)。属于"新瑞典电影"学派的导演还有 M.塞特林、I.加姆林、L.约林格、J.考尔内、S.贝约克曼和 K.格雷德等。

6. 新时期电影(1970年至今)

在当代瑞典影坛上,老一辈的电影工作者一直没有停止拍片,如英格玛·伯格曼拍摄了《面对面》(1976)、《秋天奏鸣曲》(1978)、《芳妮和亚历山大》(1982)等,并逐渐恢复了传统叙事结构。这期间,一些人又对改编古典文学名著产生了兴趣,如 I.斯库格斯贝格的《我幻想的城市》(1977)、A.布莱英的《严肃的游戏》(1977)、J.肖德尔曼的《夏洛塔·廖文绍尔德》(1979)、魏德堡的《维多利亚》(1979)等。20 世纪 70 年代以来,瑞典影坛上又出现了一批新的演员,如 I.埃克曼、T.赫尔贝格、I.斯坦格尔茨、L.纽曼、L.尼尔歇姆、M.塞尔茨、A.艾克曼涅尔、M.安德尔-卢瓦尔省松、A.高德尔乌斯等。

瑞典的女导演所占比例比一般国家都要多,如塞特林在 20 世纪 60 年代导演了影片《两个相爱的人》和《姑娘们》,以独特的妇女感情叙述了西方国家妇女地位的问题。20 世纪 70 年代末,又涌现出一批女导演。她们之中较有影响力的有 M.阿尔涅,导演了《在法尔乔宾戈的五天》(1975)、《遥远和近前》(1976)、《自由墙》(1979);G.林德布洛姆,导演了《天堂一角》(1976)、《萨里和自由》(1981);I.黑尔涅,导演了《狡猾的窃贼》(1979);B.斯文松,导演了《玛坎》(1977)、《英贝尔·列勒》(1981);I.图林导演了《打碎了的天空》(1982);S.奥斯汀导演了《妈妈》(1982)。

瑞典电影学会从 1966 年起也摄制影片,该学会是电影情报和科研单位,有自己的电影俱乐部,该学会所属的斯德哥尔摩电影资料馆是世界上最大的电影资料馆之一,该学会从 1965 年附设电影学校,培养电影导演、摄影师和录音人员。电影演员由斯德哥尔摩剧院附设的学校培养。斯德哥尔摩大学设有电影艺术系,从 1979 年起每年在哥德堡举行国际电影节。

瑞典电影进入 21 世纪以来,不断尝试题材的突破,其拍摄的作品题材涉猎广泛,注重对人性的挖掘,注重在大环境下对个人命运的剖析。其中 2015 年由汉内斯·赫尔姆执导的喜剧片《一个叫欧维的男人决定去死》由罗夫·拉斯加德、巴哈·帕斯、菲利普·伯格、埃达·英格薇等主演。该片于 2015 年 12 月 25 日在瑞典上映。该片讲述了一个叫欧维的男人在妻子索尼娅去世后,决定自杀追随却一直未果的故事。电影用自杀的方式回忆了欧维的一生,生命如此灿烂美好,他也如此可爱善良。人与人之间很疏离,每个人都很孤独,但爱你身边的人,再顽固的老头也不会再冷漠。该片是一部真挚感人的喜剧片。

二、代表导演及作品

英格玛·伯格曼(1918—2007 年),是瑞典著名导演,在国际电影界也享有盛誉。英格玛·伯格曼是一个多产的导演,同时也是一位将关注视角深入内心的思考家,他的镜头下所记录的是一幕幕鲜活的内心史。如果说瑞典是一个特殊的国度,那么,英格玛·伯格曼便是这个国家的另一种奇迹。从小成长在信仰路德宗的家庭里,信仰根植入他的心灵深处,然后在同一个个体中以不同的方式展演。宗教对于英格玛·伯格曼而言,是压抑的,同时也是重要的。英格玛·伯格曼的电影缓慢而忧伤,也许他想探讨的,正是那无处不在又不可感知的人生。

英格玛·伯格曼一直都是一个满含冲撞与安静的讲述者。以其《第七封印》为例,英格玛·伯格曼曾这样

谈道:《第七封印》是少数几部真正深得我心的电影。① 原因是什么,我也说不上来。它并不是一部完美的作品,有点疯狂,有点愚蠢,同时还有点急躁。但是我认为它一点都不神经质,它充满了生命力与意志力,也能够以激越的欲望及热情来申述它的主题。那个时候我仍然深受宗教问题之苦,夹在两种想法当中,进退不得。两边都在各说各话,于是我童稚的虔诚与严苛的理性就处在类似停火的状态之中——骑士和他的圣杯之间还没有出现神经质的情节。片中还带有温馨家庭式的幽默感。造就奇迹的是小孩玩杂耍的第八个球必须在空中保持静止万分之一秒——那令人屏息的一刹那! 冲撞与安静让英格玛·伯格曼处在进退两难之中,也正是终其一身的进退两难,让英格玛·伯格曼用自己的镜头表达了一个复杂的瑞典乃至整个欧洲的状态。《第七封印》毫无疑问是英格玛·伯格曼乃至整个瑞典电影的里程碑,而其中英格玛·伯格曼所赋予骑士布罗克的状态,正是真实而矛盾的英格玛·伯格曼的状态。布罗克有很多深刻的思索:"空虚像一面镜子,在里面映出空虚的自己,真是令人可怕、恐惧。难道人真的无法看到上帝本来的面目么?他为什么总是隐藏在那些不切实际的神迹之中?连自己都无法相信自己,我又怎么去相信其他的人,那些愿意信上帝却无法真正做到的人,以及那些既不愿意相信也无法做到的人,他们的命运会怎么样呢?我要的不是假设,是智慧,我要上帝亲手来显示他自己……""我会记住这一刻,这祥和的黄昏……还有野草莓和牛奶,你在暮色中的脸庞……米克尔的睡姿,约瑟夫弹着鲁特琴。我会竭力记住我们说的每句话。我会小心地珍藏这段记忆,就像捧着满满一碗牛奶一般小心。这会是我生命中闪光的一刻……"这样的状态,在英格玛·伯格曼与摄影师根纳·费休共同构建的黑白影像中,所要表达的是一种生命的斑驳。《圣经》"启示录"里写道:"羔羊揭开第七印的时候,天上寂静约有二刻。"英格玛·伯格曼所开启的是一种安静与冲撞并存的深刻。

图7-4 电影《第七封印》的海报

电影《第七封印》的海报如图7-4所示。

英格玛·伯格曼的电影获得过众多奖项。这些影片有《夏夜的微笑》《第七封印》《野草莓》《生命的门槛》《魔术师》《处女泉》《犹在镜中》《芬妮和亚历山大》等。英格玛·伯格曼一直努力在做一件最有意义的事情,那就是为瑞典电影寻求发展之路。

取材自14世纪民间传说的《处女泉》中依然拥有无处不在的万能的上帝,耶稣受难的十字架摆放在显著的位置,善与恶、人性的多种冲突借由黑白的画面加以表达。养女英格丽、卡林、歹徒、父亲、母亲,以及各色人物在《处女泉》中出现,阴暗而缺少光线的森林中所发生的是邪恶心灵对纯真的毁灭。"只有当人看不到任何可能性时,人们才会去信仰",《处女泉》中所有信仰都毁于嫉妒和无处不在的恶。一方面,《处女泉》延续了英格玛·伯格曼对善与恶、信仰与毁灭、复仇与宽恕等的多元思考;另一方面,也因为简单的叙述与转向的需要,《处女泉》中出现了令人不满意的元素。而这样的多面性和多向解读的可能,恰好构成了一个复杂的英格玛·伯格曼,也因此进一步成就了他的伟大与独特。英格玛·伯格曼身上所有的是瑞典电影的一种灵魂,复杂而多面。在矛盾中寻求平衡,英格玛·伯格曼多产而又拥有多向解读可能性的影片特征,使得人们可以在他的影片中获取探求平衡的美感。英格玛·伯格曼用自己的作品,努力追求的是毕生需要去探索的真相。

① 袁智忠:《外国电影史》,145页,重庆,重庆大学出版社,2012。

电影《处女泉》的海报如图 7-5 所示。

如果说《第七封印》《处女泉》等影片所表现的是多元与多向度，那么《芬妮与亚历山大》所表达的便是对综合的追求。在这样一部影片中，人物、情节的设置，涵括了英格玛·伯格曼所要表达的众多元素的综合。家庭突变、善恶冲突等，在神灵的引领之下，人走向了一种不可预知，但时刻可以感知的神秘。英格玛·伯格曼称其为自己最后一部真正的电影，《芬妮与亚历山大》让自我冲突的英格玛·伯格曼走向自我平衡与完整之路。《芬妮与亚历山大》用孩童的眼光，关照无处不在的灵魂，英格玛·伯格曼也由此完成了一场自我的回归。"人老了之后的现象之一就是，童年的回忆会越来越清晰地浮现出来，而壮年时期的种种大事却反而模糊，以至于消失"，《芬妮与亚历山大》是盛大而丰盛的童年，是人类那仅存的安静与矛盾、痛苦与欢欣相交织的"童年"。古斯塔法最后拥着妻子和艾米莉说道，"试想一下，我们以后又可以生活在一起了，快乐地生活在一起"。英格玛·伯格曼努力将喜极而泣的快乐作为追求的终点。

"我要利用这个缓期，做一件最有意义的事"，英格玛·伯格曼的电影是瑞典电影的丰硕成果，同时也是一次成功的生命历程，满含神秘，又满含欢欣。

图 7-5　电影《处女泉》的海报

第三节
西班牙电影发展的概况及重要导演

西班牙电影充满了丰富的色调，它在世界电影发展的背景之下，既与世界电影发展的整体形势相呼应，又演变出了自身独特的形态。[①] 西班牙电影发端于 19 世纪末期。1896 年 10 月，爱德华多·吉梅诺拍摄了《一群人走出萨拉戈萨的皮拉尔大教堂》，拉开了西班牙自主拍摄电影的序幕。至此之后，西班牙电影经过无声电影时期、早期有声电影、内战时期电影、佛朗哥执政时期电影、当代电影不同的发展阶段，现如今西班牙不仅拥有自己的电影节——圣塞巴斯蒂安国际电影节，并且其所拍摄的电影频频获奖，其中有著名导演佩德罗·阿莫多瓦拍摄的《关于我母亲的一切》，《对她说》。西班牙电影已经成为世界电影版图的重要部分。

① 袁智忠：《外国电影史》，138 页，重庆，重庆大学出版社，2012。

一、西班牙电影的概述

1. 虚弱的开端（1895—1929年）

导致早期西班牙电影虚弱开端的原因多归结于国家整体的贫困与20世纪前期历史发展的悲剧色彩。事实上，在19世纪末期，西班牙已然是一个发展严重滞后的国家，教育上落后，经济上羸弱，政治上保守顽固的教会与军队占得上风。在1895年，卢米埃尔兄弟的设备与技术传入西班牙后，西班牙电影业慢慢发迹于巴塞罗那（和这个国家的其他区域相比，它的产业基础的确非常发达）。那时，电影只是个技术先进的新鲜玩意儿，其前景并不被人看好。事实也证明了这一点，西班牙专业电影院的慢慢兴起一直到10年后才开始。1895年3月5日，巴塞罗那的市民第一次领略到电影的魅力，而马德里的电影放映则是在一年之后。由此，西班牙电影迎来了一个相对领先的开端。

如果说由西班牙本国公司与人员投资拍摄的电影才是真正的西班牙电影，那么历史上的第一部西班牙电影则是1897年爱德华多·吉梅诺[①]拍摄的《一群人走出萨拉戈萨的皮拉尔大教堂》。像世界其他国家正在发生的一样，该片公映之后，一系列的记录包括斗牛在内的日常活动的影片应运而生。同样在1897年，第一部多本虚构影片《咖啡馆内的争执》也登上银幕，拍摄者是福柯托斯·吉拉伯特。

相对于欧洲其他国家来说，西班牙发展起自己的电影产业花费了更多的时间。另外，很多后来在西班牙工作的电影从业者都是意大利人。在电影制片领域的大部分活动都来自于像卢米埃尔、百代这样的外国公司，这也使得西班牙电影的本土性变得更加复杂。另外，西班牙电影的几位先驱如塞冈多·德·乔蒙[②]、福柯托斯·吉拉伯特、阿尔伯特·马罗等都是在国外（尤其是在巴黎）学习电影，掌握了技术发明再返回国内。20世纪30年代的三个关键人物——埃德加·内维列、贝尼托·佩罗霍、路易斯·布努埃尔[③]，都去过好莱坞工作，路易斯·布努埃尔是在国外达到了自己导演生涯的顶峰。

电影制片与放映产业最先发展于巴塞罗那，而非首都马德里。瓦伦西亚也是重要的电影制片中心，1904年在那里诞生了西班牙第一家电影制片公司。在电影早期成立的影视公司中，最著名的是FILMS CUESTA公司，以及HISPANO FILMS公司，后者在1906年成立于巴塞罗那，实力雄厚，影响深远。

这段时期电影依然只是一个露天广场上的把戏。技术革新要比叙事或者艺术追求更加重要：电影先驱者是发明家和操作员，而不是艺术家。早期电影时期的一些里程碑事件和电影叙事或者场面调度没什么关系。观众更喜欢像《电动旅馆》（1908）这样的特效影片，而非追求艺术享受。很长的一段时间里，电影只是混杂在杂技、歌舞表演等节目中的一个环节。

电影逐渐成为独立的娱乐方式是在20世纪初。电影文化兴起的标志性事件是1910年杂志《电影艺术》的发行，这是西班牙国内第一本专业电影杂志，并持续发行到1936年内战爆发。电影影响力的提高引起了西班牙当局的重视，随即在1912年出台了电影审查制度，电影开拍前需要剧本审查。这也反过来印证了当时电影发展的迅猛态势。

[①] 爱德华多·吉梅诺（1869—1947年），西班牙电影的拓荒者之一。其父亲是卢米埃尔公司员工，两人在修缮机器时拍摄了多部短片，这些短片都成了西班牙电影史上最早的影像。

[②] 塞冈多·德·乔蒙（1871—1929），西班牙电影的拓荒者之一，电影特效师，曾为乔治·梅里爱与百代公司工作，默片时期最知名的西班牙导演。

[③] 路易斯·布努埃尔（1900—1983年），西班牙电影导演，代表作有《一条安达鲁狗》《黄金时代》《维莉迪安娜》，擅长运用超现实主义手法拍摄影片。

20世纪初最受欢迎的电影类型的变化趋势引人关注,因为这指出了西班牙电影未来的主要样式:舞台改编电影(包括最受欢迎的说唱剧)、斗牛题材、弗拉门戈舞剧、独幕喜剧。这些类型正是日后时隐时现的充分体现民族性的西班牙电影。在好莱坞即将统治世界之前,欧洲各国都利用各自的文学资源与文化传统来发展电影艺术。此时,民俗剧成了西班牙电影的核心。虽然法国、意大利也有类似的传统,但是这种反映日常生活的市民喜剧在伊比利亚半岛的民众心中享有至高无上的地位。此时的编剧会更多地改编类似的舞台剧成为电影作品。

这就导致电影在相当长的一段时间内处于从属地位,需要依靠其他艺术形式以及其他艺术形式的明星。西班牙最早一批的电影明星是像拉奎尔·梅勒这样的舞台演员。文学改编电影也开始变得重要,但敌不过那些画册作家的作品改编的电影,比如说畅销作家布拉斯科·伊巴内兹的作品改编的电影。诺贝尔文学奖得主亚辛托·贝纳温特也会把自己的舞台作品改编成电影。

20世纪20年代早期,马德里的企业开始涉足电影领域,巴塞罗那逐渐失去了风头。与此同时,电影艺术家(与技术人员和发明家相对)的影响力逐渐升高。这些电影工作者在各自的领域里都是新锐力量,并把电影作为一个崭新的叙事媒介而非奇观工具加以利用。这个变革时期的两位关键人物是贝尼托·佩罗霍和弗洛利安·雷伊。前者获得了世界性的声誉,他在法国学习电影,很快热爱上了场面调度的艺术。1915年,他成立了马德里第一批电影公司中的 PATRIA FILMS。经历过《美丽的鸽子》(1935)之类影片的尝试,他更多地以制片人的身份出现。而后者则是西班牙本土电影的引领者。他把西班牙传统的说唱剧和民谣结合在一起,借鉴了法国与德国的明星体系,创造出了新的电影风格。

费洛利安·雷伊最知名的电影《被诅咒的村庄》(1930)在电影史上占有一席之地,影片巩固了本土电影的特性:它是19世纪农村的一个故事,但是影像方面又非常新锐。虽然题材陈旧,但在电影艺术形式的突破上是同时期其他影片无法比拟的。这部影片拍摄于1929年,也就是《爵士歌王》在好莱坞掀起有声片潮流的第三年。费洛利安·雷伊希望改成有声片时,却受限于技术制约,只能到法国录制。

电影《被诅咒的村庄》的海报如图7-6所示。

电影逐渐成为一个令人瞩目的艺术形式。20世纪20年代,西班牙的知识分子开始喜欢上电影,但他们所接触的更多的是外国影片,尤其是查理·卓别林以及巴斯特·基顿的短片。继法国知识分子之后,西班牙作家发现了电影媒介的重大价值。阿索林、马克斯·阿布、拉斐尔·阿尔伯蒂、路易斯·瑟努达、费德里科·加西亚·洛尔加①,以及萨尔瓦多·达利②加入了拉斯科·伊巴内兹和辛托·贝纳温特的队伍,不断拓宽电影的可能性,其中最为优秀的是费德里科·加西亚·洛尔加和萨尔瓦多·达利的朋友阿拉贡人路易斯·布努埃尔和埃内斯托·吉门内兹·卡巴耶罗一起,路易斯·布努埃尔于1928年建立了第一个西班牙电影俱乐部,这是西班牙电影史上又一个里程碑。随后,他成为 FILMOFONO 制片公司最重要的电影工

图 7-6 电影《被诅咒的村庄》的海报

① 费德里科·加西亚·洛尔加(1898—1936年),西班牙诗人、剧作家,因其有反法西斯倾向,遭到佛朗哥残忍杀害,其作品长期被禁。
② 萨尔瓦多·达利(1904—1989年),西班牙超现实主义画家。不为人所知的是,他曾以编剧或导演的身份参与多部无声电影的创作。

作者(执行制片人、剧本编辑),而在这之后,内战爆发,路易斯·布努埃尔流亡国外,却成就了其辉煌的导演事业。

知识分子的加入,使得电影艺术的发展更加迅速。路易斯·布努埃尔的超现实主义作品《一条安达鲁狗》(1928)和《黄金时代》(1930)都是在法国制作,这印证了西班牙电影人和国外资产阶级的良好关系是促进西班牙电影发展的重要助力。

2. 第二次世界大战前时期(1931—1936年)

西班牙花了很长的时间才等来有声片的潮流,又花了更长的时间掌握并运用有声技术。各项技术专利互相竞争,这些技术在好莱坞标准的压力下无一成功。第一部西班牙有声电影是1929上映的《太阳广场的秘密》,但是该片使用的声音系统很快被废弃了(由于影院的设备有限,影片只能在少数影院作为有声片上映)。1932年前的大多数有声片都是在法国进行后期录制,其他影片则是与其他国家合拍完成。

拥有更高制片价值的美国有声片更受人欢迎,西班牙电影举步维艰。直到1931年,人们对无声电影的需求越来越少,西班牙电影被推向了危机的边缘,西班牙电影的年产量少得可怜。

1932年,西班牙电影人逐渐克服了技术上与经济上的困难,可以生产出合格的有声片。1931年4月14日,西班牙第二共和国成立,人们开始憧憬美好的未来,西班牙电影的第一个黄金时代随之到来。这个短暂的辉煌时期结束于1936年佛朗哥的军事政变,与之相伴的是波旁王朝复辟失败,社会政治动荡,以及七年严酷的里维拉的独裁统治(1923—1930年)。电影被视为一种现代流行的大众艺术形式,体现着新时代的精神面貌。虽然这段时期的许多影片已经流失,但是我们能感受到那种西班牙电影长期缺乏的直到20世纪90年代才再次出现的国际性。

有声片为民族音乐片带来了发展的可能性,这个类型成为此后一个阶段的西班牙本土电影的主流,直到20世纪60年代。另外,本土电影业在欧洲制片体系中得以巩固与发展。虽然西班牙的制片厂不可能成为法国的百代电影公司或是德国的乌发电影公司,但是它们至少为明星和类型片的出现搭建了平台。在此基础上,CIFESA公司于1932年由瓦伦西亚实业家维森特·卡萨努瓦建立,在之后的20年里支配和引领着西班牙制片与发行业的发展趋势。

CIFESA公司极为成功地将国际流行影片元素和西班牙本土背景相结合。起初,CIFESA公司只是拍摄制作与发行自己的影片,培养自己的明星。在众多演员中,女歌手因佩里奥·阿亨蒂娜脱颖而出,多次主演后来成为她丈夫的弗洛利安·雷伊的影片。文学改编电影、民俗喜剧、音乐片、农村情节剧是CIFESA公司的主要产品。另一个比CIFESA公司规模更小、但更受欢迎的是FILMOFONO公司,它们则专注于工薪阶层的喜剧。

关于西班牙的审查制度总会引起很多争议,但其他国家也是如此。在好莱坞,作为各大制片厂老板之间的君子协定,1923年开始实施海斯法典①;在欧洲,各个政府都强制实行审查制度;在西班牙,天主教会劝说观众远离电影魔鬼。到20世纪30年代,情况发生了一些变化,天主教会开始利用电影的影响力来宣传宗教。比如影片《乡村牧师》(1935)便是用来宣传宗教的新手段,影片中牧师为民众排忧解难,无私奉献。

电影文化随着杂志的流传而扩展迅速,像好莱坞一样,杂志里满是浮光媚影和小道消息,用来给新片和明星造势。1933年,第一个严肃对待电影的专业协会,独立电影编剧协会成立。之后成为导演的拉斐尔·希尔在1936年发表过一篇名为《电影之光》的文章,以表达对电影艺术性的思考。

3. 内战与第二次世界大战后时期的电影(1936—1951年)

1936年7月18日,内战爆发,直接中断了西班牙电影良好的发展势头。影片类型几乎全是纪录片,一些知

① 美国历史上限制影片表现内容的审查性法规。1930年,由全美电影制片和发行人协会主席W.海斯与耶稣会教士D.洛德等人起草制定,成立审查委员会删剪和禁映他们认为不好的电影。海斯法典一公布,即遭到电影创作人员的普遍反对,1966年被正式取消。

名的电影导演拉斐尔·希尔、安东尼奥·德·阿莫、卡洛斯·瑟拉诺·德·奥斯马等被训练成为纪录片工作者。无论是在合法的政府统治下,还是在篡位者佛朗哥的统治下,电影和其他文化领域一样,在此期间变得高度政治化,宣传电影是电影人唯一可以施展才华的平台。内战时期唯一一部剧情长片是法国作家安德烈·马尔罗导演的改编自同名纪实小说的《希望》(1945),由于资金困难和佛朗哥军队的逼近,影片完全在法国制作完成。交战双方的宣传部门各掏了一部分钱资助拍摄。内战期间,法西斯分子认识到要严格控制电影发展,随即1939年开始实施一系列的审查制度,这也为之后长达40年的审查机制奠定了基础。

另外,封锁、限电、贫穷,以及糟糕的经济形势,都使得在第二次世界大战期间维持电影业的正常运营极为困难。由于佛朗哥与希特勒的密切关系,弗洛利安·雷伊得以在德国乌发公司的摄影棚拍摄民族歌舞片,但是质量要比之前在本国拍摄的差很多。等到第二次世界大战后他回到熟悉的西班牙,拍摄的影片却失去了新鲜感和原创性。

战争结束数年后,西班牙电影业依然无法走出泥淖。虽然战争以1945年同盟国胜利告终,但是随后的自给自足时期并不比战时的情况更好。西班牙进入一个长期的战后恢复时期,国内极度贫困,在国际上孤立无援,这种情况一直持续到20世纪50年代。战后时期的标志——配给制在国内大范围实施,直到1952年才结束。第二次世界大战初期,西班牙人相对乐观,佛朗哥政府希望能够不断加入获胜的轴心国集团。在这个关键的时候,政府显现出了所有法西斯国家的特征,并且直接反映在电影上,佛朗哥还自己写了剧本《种族》。

1942年,纳粹离最终的胜利越来越远。佛朗哥政府依然相信法西斯主义会获胜,但是那种大肆鼓吹战争胜利的影片已经没有了。战后的封锁状态持续了将近10年。只有胡安·贝隆将军统治的阿根廷向西班牙伸出过援手。被逐出联合国和马歇尔计划的西班牙无法享受任何重建资助。国内经济处于危机的边缘,国际贸易受阻于《禁运法案》和不可计数的困难(西班牙货币贬值严重)。除此之外,1946年西方各国驻西班牙大使纷纷撤离,谴责西班牙当权政府,外交危机一直持续到1951年才有所好转。

1944年对于西班牙电影来说也是一个危机年,几乎没有一部影片出产。随后实施政策推动电影业的恢复,这些政策的效果延续了数十年。20世纪40年代后期是西班牙电影业的重塑整合期。然而,政府所制定的决策更像是西班牙电影的原罪。对于佛朗哥政府而言,电影是政治工具,这意味着补贴资金并不是给予那些可以创造票房回报的大众电影的。

这个人心涣散的国家里弥漫着逃避主义的气息,有关战争的影片更令人泄气。这个时期最成功的两位导演是胡安·德·奥托尼亚和路易斯·卢西亚,他们都以拍摄奢华的历史片和歌舞片见长,由胡安妮塔·蕾娜[①]、卡门·赛维拉这样的歌手,以及奥罗那·保蒂斯塔、安帕罗·里维列斯这样迷人的女演员担当主角。人们习惯于沉浸在电影院黑暗的幻想之中,西班牙成为最爱看电影的欧洲国家之一,当其他地区的电影院逐渐减少时,西班牙影院的观影人数却一直保持高水平。1946年FOTOGRAMAS杂志的创办也体现出西班牙电影文化的兴盛。在接下来的数十年里,这本杂志(目前依然在发行)反映出不同时期的观众趣味和电影政策。与此同时,流行影片需要融入微妙的意识形态内容。影片的角色和情节必须要符合当权者对道德、历史和伦理的狭隘规定。受长枪党控制的杂志PRIMER PLANO就是兼顾电影的娱乐和政治功效的典型实例。

荧幕上,歌舞片延续了他们之前的荣光,一批新兴演员崛起,例如阿尔弗雷多·马约、安帕罗·里维列斯、安娜·玛莉丝卡、奥罗那·保蒂斯塔、费尔南多·费尔南·戈麦斯(20世纪50年代成为一名出色的导演)。内

[①] 胡安妮塔·蕾娜(,1925—1999年),西班牙女歌手,最伟大的西班牙民谣歌手之一,因出演多部歌舞电影迅速走红西班牙语世界,1992年在塞维利亚世博会举办独唱会。

战使得国家认同感降低,一种新的国族观念在 CIFESA 公司的浮华的史诗电影中体现出来,它们兼具娱乐价值和意识形态内容。总的来说,经济和意识形态状况有助于那些延续了战前主题内容的类型电影。就在这样艰难的时期,像埃德加·内维列、卡洛斯·瑟拉诺·德·奥斯玛依然坚持拍摄反映现实情况的超常规的低成本电影。

法西斯支持的长枪党组织为当局政府的政策制定提供意识形态规范。众所周知,佛朗哥和他的政客们都来自军队,只会做一些最简单的意识形态演说(正像他在《种族》里做的一样)。党内的知识阶层制定着各种规章制度,限制西班牙民众方方面面的生活。随着时间的推移,对于佛朗哥政府而言,长枪党逐渐成为一道障碍,阻碍了西班牙向外界展示出一个自由、开放的国家的决心。与此同时,天主教会受到法西斯势力的支持,所以在传播宗教的同时,更多的担当起制定文化审查与道德规范的任务。20 世纪 40 年代,审查事务主要由长枪党承担,接下来数十年里,逐渐交给教会和政府部门负责。

在 1962 年之前,审查制度显得随意、专制,民众出于恐惧心理才不得不接受。严格的监管对好莱坞和欧洲电影业起到了作用,但是对西班牙电影却收效甚微,大部分异议分子或者离开西班牙,或者锒铛入狱,或者被直接处死,或者一直活在阴影之中。尽管一些共和分子希望能逃脱处罚,回到日常工作中,但只有极少数无不良记录的艺术家被允许继续在娱乐和新闻行业工作,自由是那些富有野心的导演最在意的事情。

1945 年第二次世界大战结束后,电影业的现实状况更加明朗,对经济资助的需求更加迫切。同时,当局的宣传需求也需要政府的资金支持。这些国家资助成为日后西班牙电影立法的基础。加大政府投入成为促进电影业发展的主要手段,涉及译制片、引进许可、合拍片、放映配额等方方面面。只要制片人听从政府的话,状况会非常乐观。但是,需要看到的是,经济支持体系同样是一个监管体系,这使得电影人和观众的关系很大程度上取决于影片受到当局多大程度的支持。电影人不得不做出一个抉择,究竟是拍摄一部观众爱看的票房大卖的影片,还是拍摄一部会获得官方支持的影片。

跟随其他法西斯国家的步伐,从 1942 年开始,佛朗哥要求外国影片必须译制成西班牙语版本,以免出现"危险"的对白,然而此举却加剧了好莱坞电影的传播,并不利于西班牙电影的发展。无论演员的声音听起来有多么奇怪,观众还是习惯了看所有影片都有西班牙语配音。政府的各项政策更有利于放映商和经销商,而不利于制片商。在此之后,放映商、经销商和制片商三者之间的利益纷争持续了很长一段时间。

一种遏制译制片带来问题的办法是给译制片颁发许可证,规范放映,经销商在持有一定数量的译制片时,必须再持有固定比重的西班牙影片。放映配额同样有效:电影院想放映更多的国外大片的话,必须放映一定数量的西班牙影片。这些办法提高了国产片的放映率,但对影片质量没有帮助。

在强制上映本国影片的同时,政府希望奖励一些特定题材的影片,以促进相关影片的拍摄。这样的问题在于评判标准太过政治化,使得整个电影体系过度依赖于政治意见。CIFESA 制片公司倒闭就是一个最为典型的例子,证明这种偏颇的评判体系带来的种种弊端。公司周而复始地为昂贵的史诗片寻找投资,突然政府失去了对这种题材的兴趣,公司随即面临资金的危机,多数影片无法获取足够的利润来弥补投资的高额费用和杂项支出的费用。

除了审查制度和偏颇的奖励与资助标准,政府的第三个通过控制民众思想的方法是"NO-DO":一个在每部影片放映前强制播放的、宣传国家最新规定的系列纪录片。

4. 新现实主义时期(1950—1960 年)

人们无法忽视西班牙边界之外正在发生的事情。即使是在自给自足时期,译制片依然上映,虽然总会有所删减,例如《卡萨布兰卡》。与此同时,变革正在欧洲电影业中悄悄发生,这使得西班牙的艺术家认识到需要探索新的拍摄电影的方法,以此适应国内的电影现状。一个崭新的风格——新现实主义,在欧洲掀起了一场美学

革命,强烈冲击着观众的传统品位。这些影片成本低廉,直接在欧洲城市破败的街道上拍摄,没有明星,没有大的戏剧冲突。虽然卢奇诺·维斯康蒂从20世纪40年代前期就已经开始这么拍摄了,但是新现实主义运动为世人所瞩目的原因是1948年维托里奥·德·西卡拍摄的《偷自行车的人》。因民俗剧传统和众多现实主义创作者,使西班牙成为另一片新现实主义的创作热土。但是政府也清楚一些重要的新现实主义电影人像维斯康蒂、德·西卡、罗西里尼都是反法西斯的,有的还是共产主义者,并且这类影片会向观众传输工人阶层的意识形态内容。

很快,新现实主义成为年轻导演以及一些著名的老一代电影人的主要表达手法。CIFESA公司制作的《美国黎明》(1951)和获得高额国家资助的《犁沟》(1951)之间的比拼成为新现实主义电影人与西班牙政府冲突的一个缩影。后者制作精良并且收回成本,而前者被政府认为影射法西斯统治时期从而削减资助。这促使军人出身的电影人何塞·马利亚·加西亚·埃斯库德罗离开了公司,他认为CIFESA公司不能按照这种模式拍片。《犁沟》成了行业标准,CIFESA公司从此一蹶不振,直至破产。由此产生了几个会在佛朗哥时期长期存在的话题,两种电影都需要政府的资助。截然不同的两种创作与批评路径新现实主义,或娱乐大片,以及每部电影是如何体现国家认同的。

《美国黎明》和《犁沟》引起的争论使得电影业各界意识到西班牙电影需要一些改变。作为其中的一项措施,国家电影研究与实验学院(IIEC)于1947年成立,1962年更名为官方电影学校(EOC)。令政府意想不到的是,从20世纪50年代前期学生走出学校的状况来看,学校成了滋生异议分子的温床。以路易斯·加西亚·贝尔兰加和胡安·安东尼奥·巴尔登为首的新一代电影人始终与西班牙电影主流保持距离。至此,新风格的出现只是时间的问题。

影片《马歇尔,欢迎你》(1953)是一部跨时代的电影,它是对政府在国际上孤立无援状况的回应和同情,影片体现出独一无二的路易斯·加西亚·贝尔兰加的真知灼见。以这部电影代表的影片可以称之为新西班牙电影,它们更多的是参与社会问题的探讨。路易斯·加西亚·贝尔兰加与新现实主义电影的成功促成了电影论坛的召开。1955年萨拉曼卡会议召开,这是西班牙电影人第一次专业性的聚会(包括部分政府人员),也是第一次正式发出寻找改变的呼吁,各个领域的专家聚在一起探讨发展西班牙电影的道路。由于佛朗哥政权的存在,这次会议的实际作用甚微,但是电影人就此达成了共识,建立了与政府要求相悖的异议阵线。路易斯·加西亚·贝尔兰加的新影片和巴尔登(真正的共产主义者)在20世纪50年代拍摄的影片成了这个新时代电影的代表。之后的影片,例如《喜剧演员》(1954)、《骑车人之死》(1955)、《马约尔大街》(1956),反映了知识分子对社会现实的认识与反思。20世纪50年代的其他影片可能没有这么尖锐,但是多少吸收了新现实主义的养分,我们可以在拉迪斯劳·瓦赫达和曼努埃尔·穆尔·奥蒂的影片中看到这种影响。西班牙新现实主义的顶点是一个意大利人创造的:20世纪50年代末,马尔科·费雷里[①]拍摄的两部影片《公寓》(1959)、《轮椅》(1960)成了西班牙黑色幽默影片的里程碑。拉斐尔·阿斯科纳初次亮相,日后成为西班牙电影史上最令人敬仰的编剧。

然而,20世纪50年代的大部分影片并没有野心,拍摄符合政府要求的影片,偶尔也会越过边界,身材妖娆的女演员萨拉·蒙蒂尔成为压抑的西班牙人心中新的女神。随着政治动态的不断变化,西班牙逐渐回归了国际社会:1951年,欧洲各国外交大使返回西班牙;1954年,西班牙加入联合国教科文组织;1958年,西班牙加入联合国。20世纪50年代末,内战的硝烟慢慢散尽,政治家开始放下意识形态差异,全力促进西班牙的现代化

① 马尔科·费雷里(1928—1997年),意大利导演,代表作有《极乐大餐》《微笑之家》《猴子再见》,被戛纳电影节主席吉尔·雅各布评为现代意大利电影中重要的电影作者之一。

发展。

5. 新电影时期（1961—1982 年）

20 世纪 60 年代的西班牙处在发展和重建的时期，又称之为唯发展主义时期。此时，佛朗哥政府处于两难的境地：一方面，极力控制社会上不断滋长的不满情绪和知识分子的政治异议；另一方面，又想向外部世界展现出一个宽容、民主的良好形象。这样的措施促使西班牙更顺利地加入各个国际组织，并吸引了越来越多的外国游客，使得西班牙成为世界上受欢迎的旅游目的地之一，每年有上百万的游客来西班牙享受阳光和低物价。审查制度并没有减轻：政府依然不敢放松对出版、广播、电影产品的监控。经历混乱的审查阶段之后，1962 年颁布了明确的审查法案，对不可触碰的内容给出了明确的范围。这样一来，有了边线，电影人就可以试着绕开边线。

图 7-7 电影《维莉迪安娜》的海报

就像 1951 年因《美国黎明》和《犁沟》的比拼而令人难忘一样，1961 年是影片《维莉迪安娜》的事件年。该片在戛纳电影节上首映，后续影响力贯穿佛朗哥统治的最后 15 年，激起了关于声援"新西班牙电影"一代和官方的执意遏止言论自由之间的斗争。20 世纪 50 年代末，一大批有才华的电影人在国际电影舞台上出现，里卡多·穆诺斯·苏亚（共产主义倾向公司 UNINCI 的创办者）决定资助佩雷·波尔塔贝利亚（FILMS 59 公司的创办者，出品过马尔科·费雷里和卡洛斯·绍拉的多部影片）制作一部由流亡的路易斯·布努埃尔导演的影片。《维莉迪安娜》（1961）成为路易斯·布努埃尔执导的第一部西班牙长片电影，但是当影片在电影院首映时，媒体一阵口诛笔伐，认为其中有亵渎神明的内容。影片在西班牙遭到禁映。直到 1977 年该影片才以墨西哥影片身份在国内首映。紧随其后的路易斯·加西亚·贝尔兰加的《刽子手》（1964）克服重重障碍，以删减版上映，终成为大多电影学者心中的西班牙影史较佳之一。然而，路易斯·加西亚·贝尔兰加之后的导演生涯走得很艰难，这成为西班牙艺术家受困于自己的艺术抱负的一个缩影。

电影《维莉迪安娜》的海报如图 7-7 所示。

从政治的角度来看，20 世纪 60 年代最重要的电影人是加西亚·埃斯库德罗，继《犁沟》事件之后沉寂多年的电影人再度复出。萨拉曼卡会议上，他坚持鼓励电影人创作更多高品质电影。对于那些拥有艺术抱负的电影导演而言，他就是上帝的馈赠。同时，西班牙政府也希望展现出自己的开放心态与改革决心，西班牙电影需要在国际电影节上更多地亮相。这是一个相继于"新浪潮"和兴起于欧洲和拉美其他地区的"新电影"的重要时期。

加西亚·埃斯库德罗尽其所能的扶持那批足以代表西班牙"新电影"的电影人。他设立基金扶持那些缺乏资金支持的项目，尝试一些比较冒险的题材，不同于当下广受欢迎的成长喜剧和儿童歌舞片。这一批年轻有为的电影导演包括巴西里奥·马丁·帕蒂诺、弗朗西斯科·勒圭罗、米格尔·皮卡佐、马里奥·卡穆斯。什么内容的电影是政府乐于资助的呢？除了少数杰出的影片：绍拉的《狩猎》（1966）、巴西里奥·马丁·帕蒂诺的《一封来信》（1966）、米格尔·皮卡佐的《杜拉阿姨》（1964），情况并不乐观，无论是从国内上映的状况来看，还是从国际获奖的纪录来看，新西班牙电影并不成功。也许是因为影片的故事都是不允许被讲述的，导致影片无法获得基本的商业收益，可看性不强。大部分影片都是删减版本上映的，一部分还会推迟上映，甚至永远无法上映。

无论原因如何,到 1967 年西班牙新电影就慢慢消失了。在加泰罗尼亚,一批电影人继承了新电影的精神,拍摄了一系列手法现代、晦涩难懂的影片,这批人被称为"巴塞罗那学院派",但是这批人比西班牙新电影的知名度更低,与观众走得更远。其中的文森特·阿兰达、贡萨洛·苏亚雷斯、约奎姆·约达意识到必须改变。

另一方面,商业影片也不得不迎合工人阶层的口味,使得内容简单无邪。20 世纪 60 年代的西班牙电影没有找好商业和艺术的平衡点。民俗剧逐渐被人遗忘,越来越多反映城市中产阶级的影片出现在银幕上,虽然其中一些影片是在表现民众对民主化和现代化的种种不适。随着时间的推进,歌舞片告别了民族歌曲,开拓起世界流行音乐的市场。在 20 世纪 60 年代占据统治地位的还是喜剧,这些喜剧例如费尔南·戈麦斯的《奇异之旅》(1964)、路易斯·加西亚·贝尔兰加的《安宁》和《刽子手》)结合了传统形式,广受欢迎,而且成本低廉。这些影片让我们记住了一大批演员:何塞·路易斯·洛佩兹·瓦奎兹、格拉斯塔·莫拉莱斯、阿尔弗雷多·兰达、拉菲拉·阿帕里西奥、曼诺罗·戈麦斯·布尔。其中何塞·路易斯·洛佩兹·瓦奎兹和阿尔弗雷多·兰达完全变换了表演风格,一跃成为备受推崇的著名演员。

由于经济环境变好,合拍片逐渐增多。随着国际贸易来往的增多,每年都有 17~20 部合拍片出品。这个高峰期的起点在于 20 世纪 50 年代末,政府制定措施吸引外国影片来西班牙取景。尼古拉斯·雷导演、萨穆埃尔·布隆斯顿制片的好莱坞史诗片《万王之王》(1961)就是在西班牙拍摄的。另外,西班牙电影人还参与投资了多部在欧洲广受欢迎的类型电影,其中最知名的三类是神话史诗片、意大利通心粉西部片以及 20 世纪 60 年代末的恐怖片。一方面,电影人发现合拍片的受众更广,收益大大增加。另一方面,良好的经济状况使得西班牙人有信心更多地参与国际制片事务中去。由于政治鼓励这种合作方式,一些制片人只用很小的投资把名字挂在那些大预算的国际影片上,然后回国领取政府资助金。

20 世纪 60 年代末之后,西班牙电影进入了史上最糟糕的时期。由加西亚·埃斯库德罗设立的电影资助基金很快就花光了,观众对国内商业性不强的电影也丧失了兴趣。由于政治上的不稳定性,中产阶级题材影片不得不叫停。观众开始"抵制"西班牙电影,因为它们制片价值极低、情节俗套、样式陈旧。虽然一部分廉价喜剧吸引着很多观众,但是它们不是那种可以赢得所有人称赞的优秀影片。此时,欧洲正处在艺术电影的黄金时期,安东尼奥尼、费里尼、帕索里尼、沃纳·赫尔佐格、赖纳·维尔纳·法斯宾德、让-吕克·戈达尔、特吕弗、英格玛·伯格曼,以及众多优秀导演正在拍摄他们最棒的作品。在 20 世纪 70 年代恐怖片持续兴盛的同时,越来越多的情色片出现在银幕上。虽然 1975 年之前裸露和性交镜头是被明令禁止的,但是一系列低成本喜剧片开始出现情色镜头。随着规定逐渐放宽,此类影片迅速流行开来,大多由马里亚诺·奥索雷斯执导、喜剧演员安德烈斯·帕亚雷斯、费尔南多·艾斯特索主演,使得西班牙电影的票房在 20 世纪 70 年代末逐渐上升到历史水平线之上。

很多电影人(如贡萨洛·苏亚雷斯、弗朗西斯科·勒圭罗)拍摄的电影公映困难、发行乏力,他们尝试着寻找商业和艺术之外的第三条道路,但是探寻无果。艺术电影在个别成功案例中苦苦支撑。1965 年至 1979 年,制片人艾利亚斯·圭雷赫达支持绍拉拍摄了一系列具有鲜明作者特征的影片,但为了通过审查,影片都显得晦涩难懂。绍拉是那个年代最为闪耀的西班牙导演,也是整个西班牙电影史上国际声誉堪比路易斯·布努埃尔、阿莫多瓦的知名导演。

1973 年,维克多·艾里斯的《蜂巢精灵》令人眼前一亮,获奖不断、好评如潮,可以说是单凭借一部影片挽救了西班牙艺术电影的国际声誉。《蜂巢精灵》和绍拉的影片一样,晦涩、精美,胶片下隐藏着秘密和伤痛。但是维克多·艾里斯的独特风格使得他没有机会执导太多的影片,直到 1983 年才拍出《南方》,之后他只拍过一部纪录片和少数短片作品。

在佛朗哥最后的年月里,一些导演想拍摄一些反对当局的影片,但大多都被外部压力扼杀了。其中令人印

象最为深刻的导演是何塞·路易斯·博劳,从史学的角度来看,他的影片《越境偷猎者》(1975)是较重要的西班牙电影之一,融合了隐喻手法、乡村情节剧、现实主义、政治讽刺、性和暴力。关于影片如何躲过官方审查、阻挠的故事就像是一部史诗,也体现出导演何塞·路易斯·博劳不屈不挠的姿态。

1975年,佛朗哥去世。反佛朗哥主义成为接下来十年艺术领域的绝对主题,众多右翼政治家四处躲避对他们曾参与独裁统治的批判。这一情况阻碍了西班牙人民党的执政愿望,直到1996年才如愿上台。理论上来讲,国家转向民主政体是艺术家翘首企盼的事情,他们可以自由表达,写作或拍摄任何他们想说而不能说的故事。但是艺术家的个人表达只是电影制作的一个方面,电影需要一个稳固的产业基础,西班牙电影必须从质量低和可看性差的状态中走出来。结果,政府叫停了电影资助,不再把钱投给电影人。

欧洲其他国家一样,电影人在官方的支持下创作,抵制美国帝国主义文化产品,但是这些官方资金如何使用又是另一回事,政府办事效率低下,法规变化不定,还有其他不可预见的阻碍都是电影人要面临的问题。无论在国际上,还是在国内,西班牙电影的声望越来越低,拿钱出来拍摄艺术电影是十分冒险的事情。在20世纪70年代,只有制片人瓜雷赫塔一直在制作中小成本的艺术电影,他建立了一个天才工坊,汇集了一系列电影人才,包括导演绍拉、曼努埃尔·古铁雷斯·阿拉贡和摄影师路易斯·瓜德拉多、特奥·艾斯卡米亚等人。除此之外,大部分电影都是性喜剧和恐怖片。在银幕内外,观众都沉溺于色情画面和感受主义。之后,这类影片被禁止放映,出台了新的放映方案,即分级制度,把包含性和暴力内容的影片归类于S级。1982年118部西班牙本土电影中,有44部都是S级影片。

当局无力改善这种局面,将近十年之后,西班牙电影才出现了一系列针砭时弊的低成本影片,可视为市场主导的后佛朗哥时期电影的延续。此外,仅仅两年时间内政治局势发生了巨大的变化,从一个法西斯政府转向热情的民主政府。在1977到1978年期间,经历了一个复杂的过渡过程,剧本审查制度也在1977年被取消。佛朗哥政府带走了民众对西班牙电影顽疾的指责,大家相信接下来西班牙电影将会迎来巨大的发展。

正如大家所料,事态一步步向好的方向转变,一些无法在旧体制下工作的电影人返回西班牙,最具代表性的是路易斯·加西亚·贝尔兰加,他拍摄了"国情"三部曲:《国家的枪》(1978)、《国家遗产》(1981)、《国家3》(1982),借以讽刺国家的转变过程。何塞·路易斯·加尔西、曼努埃尔·古铁雷斯·阿拉贡等导演跃居前台,通过新视角观察"新"的西班牙的社会样貌。何塞·路易斯·加尔西来自一个痴迷电影的中产家庭,他的影片商业性强,受大众欢迎。他拍摄的《重新开始》(1982),虽然国内影评人认为该片没有体现出西班牙的新风貌,但是它的确改变了国际社会对西班牙电影的认知。《越境偷猎者》的编剧之一,曼努埃尔·古铁雷斯·阿拉贡,在20世纪80年代中期隐喻电影传统过时之前,成了这一类型影片新的旗手。

6. 社会主义时期(1982—1996年)

经历了五年的政治、社会、艺术动荡包括1981年政变未果,1982年社会党赢得大选,保证了国家未来的稳定发展。在之前的佛朗哥时期,社会主义者保持政治观念独立,一直积蓄力量等待时机。"变革"是社会党竞选的核心口号,也体现在西班牙社会的方方面面。电影人皮拉尔·米罗1979年拍摄的影片《昆卡的罪行》,因污蔑军队形象而被封杀,后于社会党执政后得到解禁,这是一个极具象征性的事件。由于她的反佛朗哥立场,她和"新西班牙电影"一代有着密切的联系,曾表达过对加西亚·埃斯库德罗政策的拥护,致力保护艺术电影。

皮拉尔·米罗希望创作者、制片者、发行者、管理者以及观众达成一种新的关系,就像当年支持新西班牙电影一样,政府为影片提供扶持资金(往往会占到影片预算的60%~70%)。虽然软色情影片为电影行业提供了很多的就业机会,但是皮拉尔·米罗坚持决定为色情电影建立特殊影院,使得裸露香艳不再是西班牙电影的独特风景。荧幕配额制继续实施。在新出台法规的早期版本中,要求放三天外国电影,就要放一天西班牙电影,

随后外国电影与西班牙电影比率调整为 2∶1。20 世纪 90 年代,欧洲电影也列入其内:放映三周的非欧洲电影,就要放映三周的西班牙电影或者欧洲电影相抵。随后又出台政策避免西班牙电影被安排不好的档期。皮拉尔·米罗改革中最有革新性并持续最久的一项措施是:鼓励电影公司(当时只有西班牙官方电视公司一家)投资电影,并获得影片的放映权。

随之而来的问题是影片质量很难去评定,官方的指导意见令人质疑,不足以成为评判什么是好什么是坏的绝对标准。电影人就会选择更为稳妥的项目,比如文学改编作品,有艺术价值和教育意义,大部分作品出自一些在佛朗哥时期被禁的作家之手,或者是内容以反映内战以及第二次世界大战后时期为主。为了吸引观众,这些影片会启用一些明星坐镇。马里奥·卡穆斯对卡米罗·何塞·塞拉的作品《蜂巢》(1985)改编新颖,同行争相效仿,马里奥·卡穆斯的《圣洁无辜的人》(1984)、文森特·阿兰达的《寂静时光》(1986)和《借尸还魂记》(1989)都是其中代表。

20 世纪 70 年代末,中央政府开始权力下放,各个地区的自治力量越来越强。虽然部分地区的国家文化意识很强,但是像巴斯克、加泰罗尼亚地区则通过电影加强民众的地区文化身份认同。

"皮拉尔·米罗政策"指导下的第一批电影显得颇有希望,但是到 20 世纪 90 年代初却失去了光芒。观众们很快便对文学改编和战后创伤内容失去了兴趣。当时不乏优秀的导演,比如文森特·阿兰达和费尔南多·楚巴,但是西班牙电影没能在国际市场和电影节上有所作为。影片质量和数量都在一步步下滑,观众再一次开始抵制西班牙电影。1990 年的制片和票房状况都极为糟糕。随后立法调整,票房成绩好的影片也会受到奖励,但是依然无法扭转颓势。影院上座率的降低更令人忧虑:虽然票房收入与以往持平,但是在 1982 年可以卖出 1.55 亿张电影票,到 1988 年则下滑到了 7000 万张。

然而,对于整个欧洲电影而言,危机是普遍存在的。西班牙电影之前错过了欧洲艺术电影的黄金年代,但是到 20 世纪 80 年代中期,整体局势朝着另一个方向转变。20 世纪 80 年代是好莱坞电影复兴的时代,制片领域发生着巨大的变革,特效影片越来越受到观众的欢迎,影院建设更加现代、复杂,观影群体向年轻人转移(多为男性)。好莱坞电影更加强大,贸易自由化又加剧了危机,关税及贸易总协定排除了好莱坞入侵的障碍。1993 年,法国人制定贸易保护政策限制好莱坞电影在欧洲市场的传播,受到其他欧洲国家的支持。其中包括在整个泛欧洲地区统一立法管理,资助年轻电影人的作品并保证传播规模。

7. 国际化时期(1995 年至今)

很明显,西班牙又到了需要做出改变的时候。在皮拉尔·米罗政策和社会党人乔治·赛伦的指导下,西班牙电影主要满足了那些对佛朗哥时期深恶痛疾的中产阶级的要求。相比起来,20 世纪 60—70 年代艺术电影的黄金时代的影片更适合这些观众的口味。但不同观众的口味都需要迎合,扶持资金开始更多地投到那些能够改变潮流的年轻导演身上。

在这种情况下,佩德罗·阿莫多瓦成名之初招人愤恨就不难理解了。他的创作灵感来源于当下,而不是过去,他声明对佛朗哥时期的创伤毫无兴趣,他的幽默充满了恶趣味,他不关心流行文化,他喜欢刻画情感被压抑的银幕角色,他热情赞扬的坚强的女性形象与新西班牙电影中的阴暗痛苦的男性形象形成鲜明对比,他的影片总能得到观众的强烈呼应。最重要的是,他在国际影坛倍受欢迎(尤其在美国)。

佩德罗·阿莫多瓦在后佛朗哥时期开始拍摄短片,第一部长片是 1980 年的《列女传》。他的影片总是遭到带着同性恋歧视眼光的影评人的嘲弄。但是他有一大批忠实影迷的支持,国外影评人也对他大加赞扬。这就是佩德罗·阿莫多瓦,他不在意官方制定的影片标准,它被认为是西班牙电影的新希望。到 1988 年,在《崩溃边缘的女人》广受赞誉之后,佩德罗·阿莫多瓦的上升趋势已经无法阻拦。他可以丝毫不受国内评论界的影响,走出自己的路。或许这就是关键,西班牙电影是时候告别陈旧的记忆和民族认同观念了,这是一个为当代

观众准备的高质量娱乐电影做主的时代。

20世纪90年代涌现出一批与众不同的青年电影人,包括胡里奥·密谭、亚历桑德罗·阿曼巴、费尔南多·莱昂·德·阿拉诺亚、阿莱克斯·德拉·伊格莱希亚等,他们成为西班牙电影新世纪的脊梁,他们也是第一代摆脱历史伤痛的人。奖励政策也随之变化,成功的新自由主义作品成为新宠。因此,电影创作者开始倾听观众的呼声,制片人转而投资娱乐电影,而非以往更容易获得政府资助的影片。从作者论的角度来看,这可能是一件坏事,但是我们必须要清楚,制作艺术电影的努力是无法养活电影产业的。

这一代电影人并非一个团体,拍摄主题也各不相同。每个成员的作品都有极强的个性,虽然共享同样的文化背景,但都深深扎根于当下社会,满足观众的娱乐需求。放眼国际,史蒂文·斯皮尔伯格也已经取代了费德里克·费里尼以及让-吕克·戈达尔的地位。正基于此,西班牙电影在20世纪90年代得以收获巨大的票房成功。评论界认为他们培养"错"了观众,但是放在商业环境下来看,任何口味的观众都应该是"正确"的。几乎每年都有现象级的成功作品出现,比如《空气袋》(1997)、《多浪迪警官》(1988)、《傻瓜谍报员》(2003)、《左边床、右边床》(2002),有的还被好莱坞翻拍过续集。有人觉得电影又回到了曾经的民俗喜剧,只不过商业价值更高,也更吵闹。但是,西班牙电影新一代绝不是只有这些。曼努埃尔·戈麦斯·佩雷拉创作的喜剧时尚高雅。胡里奥·密谭的作品隐喻性强,主题广泛。阿曼巴和伊格莱希亚都擅长惊悚片和奇幻片。电视成为优秀编剧谋生的主要平台,锻炼成熟之后再进入电影领域做导演或编剧。

1996年,右翼政党人民党开始执政,新一代电影人进一步巩固自己的成绩,他们拍摄出了一些西班牙电影史上最具特色和吸引力的影片。毫无疑问,相比于前辈,他们更加国际化。佩德罗·阿莫多瓦打开了国际市场,突然之间西班牙电影变得性感、充实。事实上,电影人与观众的新型关系直接反映在票房上。

对于电影产业而言,年产量要比艺术质量更重要。纵向比较看,年产量并没有显著变化:1970—1980年期间的年产量为75部,之后十年由于低成本软色情片、性喜剧、恐怖片的盛行拉低了质量标准,产量降到了年均70部(分级制度的最后一年,1982年的产量达到最高值102部)。1990—2000年,西班牙电影产量继续走低,年均只有44部影片,但是质量显著提高。2001—2007年,在欧洲资助计划的扶持之下,年产量达到了88部影片。

如今,西班牙电影人积极投身于全球化背景下的创作工作。《小岛惊魂》(2001)、《言语的秘密生活》(2005)等知名影片或使用英语拍摄,或具有强大的国际制片背景。无论从哪个角度来看,西班牙电影都从来没有像现在这样富有极强的生命力。在那些票房大片中,比如已经拍了三部的《多浪迪警官》系列,我们能看到当下流行的所有元素,有《潘神的迷宫》(2006)中的奇幻色彩,又有类似于《吸烟室》(2002)、《荒凉的碎片》(2007)等艺术影片中的实验元素。如今,西班牙电影人可以处理更加多样的主题内容,比如本尼托·萨姆布拉诺的《天涯寻梦》(1999)和伊希娅·博拉茵的《杀人回忆》(2003)都呈现了家庭暴力的主题,但与此同时他们也需要转变讲故事的方法,来满足国际观众的需求。西班牙电影影响力不断增强,正在不断实现电影的国际化。

二、代表导演及作品

佩德罗·阿莫多瓦是西班牙享誉国际的著名导演,同时他又是一个在边缘游走的人,他的视角是边缘的,但他的成就是世界瞩目的。佩德罗·阿莫多瓦的电影里充斥着鲜艳的色调,一如西班牙的热情奔放与不羁。他的影片是粗犷而奔放的,题材的选择也涉及众多小众群体,并最终在对小众的探讨中寻找关于爱与温暖的真谛。

佩德罗·阿莫多瓦是孤独而不安的,他近十年国家电话公司的工作,只有在夜晚依靠编写故事、嘲讽新闻寻求心灵的慰藉。这样的环境和佩德罗·阿莫多瓦的成长经历,使得他整个人生充满了破碎与不安,这些破碎感也表现在他的影片之中。佩德罗·阿莫多瓦曾经形容自己会是"罪恶和堕落的一生",但是电影"拯救"了他,他又用电影安慰了更多的人。在佩德罗·阿莫多瓦现代与夸张的背后,是信徒般的虔诚。

《濒临精神崩溃的女人》《回归》《对她说》《关于我母亲的一切》等影片,是一个孤独灵魂的呈现。佩德罗·阿莫多瓦是一个个人化色彩极其浓烈的导演,他一方面被赋予了"女性导演"、先锋导演的声誉,另一方面也被多方质疑,尤其是《捆着我,绑着我》等影片的困扰将他放置于冲突之中。对佩德罗·阿莫多瓦电影的评价是矛盾的,一如佩德罗·阿莫多瓦本身的生存状态。好的导演总是倾尽所有,以与众不同的方式探索生存的意义,佩德罗·阿莫多瓦的方式尤其特别。虽然作为路易斯·布努埃尔以后最有影响的西班牙导演,但是从题材到表现手法,他都备受争议。他所承受的是时代对边缘问题的偏见,他的电影是一系列文化现象的集成。

电影《捆着我,绑着我》的海报如图 7-8 所示。

佩德罗·阿莫多瓦备受争议的作品《捆着我,绑着我》,讲述的是一个被绑架者爱上绑匪的故事。看似普通的故事,却因为他独特的诠释方式,被评论家们指责"失去了当导演的感觉""关于爱情发生的方式,你愿意选什么?比如一见钟情,又或者日久生情""爱情是否可以事先描述?是否可以预期计算?能否与别人发生感情?"其实在这

图 7-8 电影《捆着我,绑着我》的海报

部佩德罗·阿莫多瓦最受抨击的影片之中,他所要传达的依然是对脱离孤独的渴望以及对情感的追求。这是佩德罗·阿莫多瓦众多影片的共有主题。"我绑架你是为了让你有机会了解我,因为我敢肯定你会爱上我,正如我已爱上了你。我今年 23 岁,有 5 万比塞塔(于 2002 年停止使用),在这世上我孤身一人。我愿意做你的好丈夫,你孩子的好父亲。"瑞奇和玛利亚,以捆绑的方式被相互关联,最终经由冲突而互相安慰。故事以对家的渴望而完满收场。

要更深刻地理解佩德罗·阿莫多瓦,其自传体影片《不良教育》是一个极好的切入口。《不良教育》有一个大的时代意义,似乎是诉说 20 世纪 60 年代的佛朗哥统治时期的不安,包括教风严谨、令人压抑的天主教学校,但在这背后,佩德罗·阿莫多瓦更多关注的是人被逐渐边缘的状态。安里克、伊格纳西奥,包括改变他们人生轨迹的牧师和其他的人,共同构成了成长经历的反思。《纽约邮报》评价"影片的成功归功于贝纳尔的出色表演",《滚石》评价《不良教育》是"让人喜出望外的杰作",《达拉斯新闻早报》评价"罪恶和欺骗从未如此华丽"。在《不良教育》中,困境与抉择无处不在,这也是导演本身的困境与抉择。

佩德罗·阿莫多瓦的另一部片子《关于我母亲的一切》也是其极为重要的影片。《关于我母亲的一切》为佩德罗·阿莫多瓦赢得了众多主流的声誉。该片的剧情听起来是边缘的,甚至是略显混乱的,但却传达和思考了对新生的渴望,这是一部充满性别倒置,并深刻思考生理性别与心理性别的影片。玛努埃拉代替在车祸中逝去的儿子埃斯特班寻找儿子的生父、自己的前夫洛拉,但玛努埃拉找到的洛拉已经做了不完整的变性手术。不仅如此,处于向女性转变过程中的洛拉还使得修女罗萨怀上了自己的孩子。玛努埃拉面对身患艾滋的洛拉选择留下来照顾怀有洛拉孩子的修女罗萨,并与罗萨迎来了新婴儿的诞生,一个取名为埃斯特班的健康的孩子。

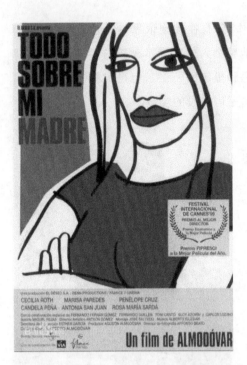

《关于我母亲的一切》在一条长长的隧道中开始,在新生中结束。电影中所呈现出的人物关系复杂而混乱,纷纷登场的女性身份边缘而多样——同性恋、变性者、怀孕的修女……[1]但是所有的这一切都被女性独有的母性所包容、所融合。导演似乎有意通过电影,唤起世人以一种更宽容的眼光看待这些被边缘的众生——他们有爱,他们也需要被爱。不管世界怎么改变,人类总需要温暖与希望。孤独的个体在残酷与温暖中不断地找到人生的意义,然后一直前进,循环不息。

电影《关于我母亲的一切》的海报如图7-9所示。

电影是一个光影的世界。佩德罗·阿莫多瓦的电影生动而又夸张,充满幽默、破碎,最后,在最无助的时候,依然对世界怀有美好的信念。热烈、矛盾而又碎裂的佩德罗·阿莫多瓦,一颗鲜艳、温暖的内心,唯有通过电影表达,别无其他。佩德罗·阿莫多瓦的电影把雅文化和俗文化对立统一起来,具有明显的后现代风格,即悲剧喜剧化、混合的电影类型、幽默和夸张的电影手段。佩德罗·阿莫多瓦的影片已被视为西班牙特有的一种文化现象,他的风格被称为"阿尔莫多瓦式"的风格。

图7-9 电影《关于我母亲的一切》的海报

第四节
波兰电影发展的概况及重要导演

波兰电影在世界电影史上占据独特而重要的地位。在东欧诸国中,波兰是重要的电影国家。波兰电影的发展状态处在不断的变动之中,但整体而言,仍然延续了优良的传统,有较好的发展。波兰电影发起于彼得·莱比得津斯基、扬·波普拉夫斯基和卡齐米什·普罗津斯基等设计的机械装置,在技术相对成熟的基础之上拍摄出了《安东首次到华沙》等一系列发端期的作品。由于处在独特的政治环境之下,波兰电影历史的发展和电影本身都与政治有着千丝万缕的关联,并因此形成了波兰电影的特质。[2]

一、波兰电影的概述

波兰电影历史悠久,早在法国的卢米埃尔兄弟之前,波兰人彼得·莱比得津斯基、扬·波普拉夫斯基和卡齐米什·普罗津斯基等人就设计出了可以"使照片活动起来"的机械装置,其中最具独特性的是卡齐米什·普罗津斯基设计的"多向摄影器"。1896年,在克拉科夫、华沙和罗兹等地公开举行了最早的电影放映会,这些地

[1] 袁智忠:《外国电影史》,140页,重庆,重庆大学出版社,2012。
[2] 袁智忠:《外国电影史》,141页,重庆,重庆大学出版社,2012。

方出现了第一批专门的电影院。1902年,波兰第一家电影制片厂成立,拍摄和发行短纪录片、文化片和故事片。1908年,波兰第一部真正的故事片《安东首次到华沙》问世。20世纪30年代后,由于受到世界环境和国内实际情况的影响,喜剧、情节剧、侦探剧和改编剧充斥着波兰电影的银幕,这一阶段的电影商业气息浓厚,呈现出较为肤浅的倾向。1934年通过的《关于影片及其传播的规定》,加强了对电影的审查,加重了税收,这更加直接地打击了当时的波兰电影。直到1945年波兰人民民主政权建立,波兰开始在方方面面摆脱希特勒的管控,此时的波兰电影走向了国有化。《禁唱的歌曲》(1947),《华沙一条街》(1950)等影片反映了波兰人民民主政权建立,并对第二次世界大战法西斯政治进行了深刻的批判。20世纪50年代,出现了"波兰电影学派",拍摄出了《一代人》(1955)、《世界大战的真正结束》(1957)等独具风格的影片。直到20世纪90年代,波兰电影才渐渐激化政治影响,转向了对更微观的人的心灵的关注,并试图在其中寻求宏观主题。

1. 早期波兰电影

1910年,波兰建有近200家影院,同时,电影公司也开始出现,其中影响最大的、产量最稳定的是斯芬克斯公司。到1914年,影片产量已达14部,但在第一次世界大战期间,又减到年产5~7部。1910—1918年期间生产的影片,主要是改编本国的文学作品,如《罪恶的历史》《上帝的法庭》《密尔·叶佐福维奇》以及一些情节剧和喜剧。

1918年波兰第二共和国成立后,地主资产阶级政权仅仅资助拍摄宣传政府政策的影片。一时间,电影的内容主要是宣传军国主义、民族主义和反共思想。由于通货膨胀、失业,人民生活的水平下降了,电影观众人数锐减。影片产量1921年年产17部,1925年跌至年产5部。1926年后,影片产量有所提高,内容也开始涉及资产阶级地主国家制度方面的问题。这一时期主要作品有《乐土》(1928)、《塔台乌施先生》(1928)、《春的前夕》(1929)、《警察局长塔吉耶夫》(1929)等。

1933年,波兰生产了第一部有声片。1934年议会通过《关于影片及其传播的规定》,加强了对电影的审查,加重了影片的税收。20世纪30年代,电影生产几乎全部表现出商业性。不仅喜剧、情节剧、侦探剧如此,就连一些历史题材片也为追求票房价值而违背历史的真实。甚至根据文学作品改编的影片也不忠实原著。在改编片中,只有《玫瑰》(1936)没有歪曲原著揭示的社会矛盾,保持了原著鲜明的形象。列切斯的其他作品,如《年轻的森林》(1934)、《来自诺沃立诺克的姑娘》(1937)、《界线》(1938)等片则显示出一定的专业技巧和思想艺术水平。《生活的判决》(1934)、《风险》(1938)、《砾石》(1938)等片表现出现实主义与民主的倾向。

1939年9月,希特勒占领波兰后,电影生产完全停顿,只有A.鲍赫杰维奇领导的一个人数不多的地下电影小组拍摄一些报道战况的纪录片。

30年代以后,波兰影坛出现了不同政治倾向和艺术主张的电影派别:第一类人政治观点倾向于自由党左翼党派,在艺术上敢于追求,大胆反映社会问题。此类影片的代表人物之一亚历山大·福特拍摄的影片《街头伙伴》(1932年)具有划时代的意义,他的另一部具有故事片性质的新闻报道片《青年之路》遭到审查机构的删剪;另一类电影艺术家试图更加广泛地表现带根本性的问题,作品努力以艺术形式表现人类的根本命运,戏剧性矛盾冲突、伦理道德和社会性问题。这类影片有约瑟夫·莱伊台斯的《年轻的森林》《罗莎》《诺沃利普基大街的姑娘们》等;第三类电影艺术家人数占多数,影片拍摄的规模也最大,主要拍摄商业片、喜剧片、历史片、惊险片等。到30年代末,波兰电影业已得到相当的改观,技术设备实现了现代化,各类电影中心得到进一步加强,电影水平有所提高。此时,每年生产故事片达30部,电影院达到800家。波兰影片在莫斯科电影节和威尼斯电影节上相继获奖。不幸的是,大好的电影形势由于法西斯德国的入侵突然被破坏了,一切行将进行的变革被迫中止,波兰电影的再发展是第二次世界大战以后的事了。

2. 波兰民主共和国电影

1945年11月13日波兰人民民主政权建立后,电影事业立即实行国有化。第二次世界大战后第一个10年,波兰电影作为一门艺术开始了一个新阶段。人民的历史经验和爱国主义,英勇的战斗经历和苦难遭遇确立了电影的题材和样式。这一时期的重要作品有《禁唱的歌曲》(1947)、《华沙一条街》(1949)、《最后阶段》(1948)、《钢铁的心》(1948)、《不屈的城市》(1950)。这些影片反映了波兰人民英勇抵抗法西斯的光辉事迹。40年代末,电影工作者开始转向现代题材的创作。这时期的主要作品有《珍宝》(1949)、《最初的日子》(1952)、《村社》(1952)、《广场奇遇》(1954)、《华沙首次演出》(1952)、《肖邦的青年时代》(1952)等。

第二次世界大战后波兰的电影是在一片废墟的极端困难的条件下开始恢复的,到大战结束的前一年(1944)年,800家电影院只有5家还能放映电影,许多电影创作者不是战死沙场便是牺牲在纳粹的屠刀下。波兰电影一切都要从零开始,最初每年只能生产一两部影片,这其中有些影片得到了国际上的承认,如万达·雅库波夫斯卡的《最后阶段》(1948)和亚历山大·福特的《边界上的街》(1949),主要描写了战争的残酷可怕和集中营里骇人听闻的遭遇。到50年代中期,波兰电影有了一定的发展,波兰的导演利用了此时相对自由的创作环境,创作出了一些针砭社会弊病的具有新的艺术形式的影片。安杰伊·蒙克的《铁轨上的人》(1956)便是这种影片的代表。战后波兰电影艺术上最重要的时期无疑是1957—1961年。此期的几位导演组成了人们公认的"波兰学派",他们是安杰伊·瓦依达、安杰伊·蒙克和耶日·卡瓦莱罗维奇等人,他们的标志作品便是《下水道》《灰烬与钻石》《带夹板的人》《埃罗伊查》和《夜车》等影片,它们的特色是阴郁与残酷,它们探索了波兰晚近的历史,提出了社会道德与民族同一性问题。

从20世纪50年代中期起,波兰电影创作开始了一个新阶段。影片产量不仅逐年有所增加,在生产体制上也发生了变化,成立了独立的创作集体,而且在创作上也出现了新的倾向。例如:在表现第二次世界大战题材时着重表现战争给人们带来的创伤,表现人民在抵抗运动中蒙受的灾难和损失、个人在历史中的地位与价值;赋予英雄主义以新的解释,表现个人在历史事件中是自觉参加或被动卷入等,这类作品有《世界大战的真正结束》(1957)、《第三交响乐(英雄)》(1958)、《一代人》(1955)、《下水道》(1957)等。表现两种意识形态冲突的影片有《渣滓与钻石》(1958);反对官僚主义和教条主义的影片有《铁轨上的人》(1956)、《天使修道院的嬷嬷约安娜》(1961)。还有对当代社会阴暗面进行抨击,反映垮掉的一代青年的影片,如《夜车》(1959)、《水中刀》(1962)、《爱娃要睡觉》(1958)、《套圈》(1958)、《一周第八天》(1958)等。这些作品不仅在剧作原则、造型与风格处理上略具特点,而且它们也反映了创作者不同的艺术观念和创作思想。这些创作者和作品被称为"波兰电影学派"。

20世纪60年代后,电影创作的特点是探索新的生活素材和能够体现这一素材的形式。主要作品有《要是有人知道》(1966)、《瘦弱的人及其他》(1967)、《马切乌什传记》(1968)。此时期部分电影创作者着重改编本国经典文学作品,如《法老》(1966)、《在萨拉高斯找到的手稿》(1965)、《玩偶》(1968)、《沃罗德耶夫斯基先生》(1969)、《桦树林》(1970)、《婚礼》(1973)、《乐土》(1975)、《在沙漠和密林之中》(1973)、《洪水》(1974)等。

20世纪70年代,波兰电影工作者着重创作现代题材的作品。他们把注意力放在人与社会的新的联系上。一些影片的主题是人对社会应负的责任,工作与道德的关系。主要作品有导演库茨的《黑土地带的盐》(1970)、《王冠上的珍珠》(1972)等。

20世纪80年代,波兰已拥有9个不同规模的制片厂,11个创作集体,400多位导演,年产故事片40部。波兰电影工作者更加深入生活,力图反映与当前政治形势有关的问题,同时也更加注意表现人的内心世界,不同

的创作者表现出不同的观点和倾向性。主要作品有安杰伊·瓦依达的《大理石人》(1976)和《铁人》(1981)等。80年代中期以后波兰经济的衰退,波兰电影经济也日益困难,特别是在80年代末国家政治变革后,电影的衰退也日益显现出来。国家对电影的拨款逐渐减少,西方影片,尤其是好莱坞影片大举进攻波兰影视业,本国电影几乎完全被挤出了电影市场。为了挽救波兰悠久的电影艺术,政府有关部门和电影界人士采取种种措施进行保护,经过种种努力,情况似乎又有了新的变化,波兰电影人都以1960年亚历山大·福特根据著名作家亨里克·显克微支的小说改编拍摄的影片《十字军骑士》为骄傲,它像《乱世佳人》永远立于美国历来最成功影片榜首一样,这部当年拥有近4000万人次观众的影片,在差不多40年后仍名列波兰电影票房的前茅。波兰电影人企盼着民族电影再度辉煌。

3. 新时期电影

进入90年代以后,波兰电影虽然仍有令人瞩目的进步,但却陷入新的困境中。导演尤利乌斯·马胡尔斯基的现代强盗喜剧片《杀手》不仅在国内保持了长达一年的高上座率,而且被好莱坞作为创作样板买走,另外还有一批观众达到500万(当时波兰人口不足4000万)的影片。更值得一提的是著名导演克日什托夫·基耶斯洛夫斯基拍摄了享誉世界的《蓝》《白》《红》"颜色三部曲"。但是电影在与电视的竞争中却陷入了绝对的劣势。电视成了电影导演的避难所,电视不仅挽救了曾经欣欣向荣的波兰电影的尚存部分,而且挽救了格丁尼亚电影节。电影经费的困难使波兰的电影人越来越感到恐慌。1997年,奥德河发生洪灾,国家断然取消了对电影节的资助,这时私营电视台伸出救助之手才使电影节的活动得以完成。更令人震惊的是,一年以后"电视巨人"骄傲地宣布,格丁尼亚电影节17部参赛片中有15部是纯电视片或者是电视台参与拍摄的。在此种尴尬的形势下,波兰电影人同声呼唤国家尽快制定出一部电影资助法,但是势力日益增长的议会外的活动集团却持反对意见,因为他们所代表的波兰电影院的经营者大都是美国人,这些人是绝对不会用自己的钱支持波兰的民族电影的。

尽管如此,仍有不少波兰导演在坚守民族电影这块阵地。1998年,两位波兰电影大师完成了两部文学改编片:安杰伊·瓦依达改编拍摄了密茨凯微支的巨著《塔杜施先生》,该作品70年前曾改编成默片;耶日·霍夫曼实现了昔日梦想,将波兰另一位文学巨人亨里克·显克微支的波兰古代史三部曲搬上银幕,片名为《用火与剑》。还有30多年前出道的导演克日什托夫·扎努西此时仍在影视多轨道上活动。他既做导演又做制片,也拍电视片,他在电影上遇到的困难更多一些。他以自传体的形式拍了影片《奔驰》,描写斯大林主义时期的童年生活,却未曾料到观众还不到一万人,人们对探讨过去的岁月不感兴趣,但是克日什托夫·基耶斯洛夫斯基探讨现实问题的影片所取得的世界性成就仍在继续产生影响。年轻导演纳塔莉亚·科伦卡·格鲁兹的处女作《疯狂》讲述了一个暴发户的故事,他从一个很有抱负的新闻记者突然变成了一个收入丰厚的股票投机者,肆无忌惮地跨越一切道德界线聚敛财富,竟成了波兰现代社会样板式的人物。这部影片是在克服了巨大的经济困难以后在电视台的帮助下完成的,它又把观众吸引到电影院里。在1998年的格丁尼亚电影节上,设立了"电影节之外"特别系列,在这里看到的影片既不是国家资助的,又不是电视台资助的。事实说明,一方面新人的涌现证明尽管看上去存在许多障碍和危机,波兰电影仍是丰富多彩的,另一方面也证明,即使在困难的条件下导演们也能够继续发扬他们固有的优势。如扬·雅库布·科尔斯基就以新片《波皮耶拉韦电影院的故事》通过几代人的命运非常精心地用童话般的手法表现了波兰的历史。1995年,多罗塔·肯杰尔扎沃斯卡的处女作《乌鸦》在柏林电影节的儿童片比赛中获得成功。她拍摄的《一无所有》讲述一个年轻的母亲带着三个幼小的孩子过日子的辛酸故事。她经常被丈夫扔下不管,害怕被丈夫遗弃,被迫杀死了第四个孩子。导演以极优美的画面并配

以浪漫的音乐表现这个悲惨的故事,从美学上将片中人物的痛苦美化了。

电影《一无所有》的海报如图7-10所示。

波兰电影虽然处在颓势之中,但罗兹高等电影电视学校(现改名为罗兹高等国立席勒电影、电视与戏剧学院)和罗兹电影制片厂培养出来的电影人才早就散布在许多国家,他们对世界电影艺术做出了巨大的贡献。如今在西欧和美国工作的大量的波兰摄影师都来自罗兹高等国立席勒电影、电视与戏剧学院。

波兰有两个故事片制片厂:罗兹故事片厂和弗罗茨拉夫故事片厂。华沙纪录电影制片厂自1963年起也拍摄故事片,此外,还有乔鲁夫卡制片厂(建于华沙,生产纪录片、教学及军事爱国主义题材影片)、科教片厂(建于罗兹)、信号旗制片厂(建于罗兹,专门生产短片)、小型电影制片厂(建于华沙)及两个美术电影制片厂(建于别尔斯科-白雅拉和克拉科夫)。

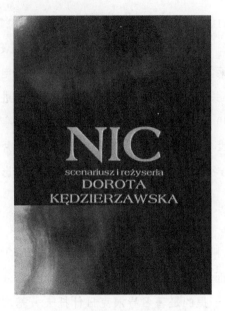

图7-10 电影《一无所有》的海报

二、代表导演及作品

克日什托夫·基耶斯洛夫斯基1941年6月27日出生于波兰华沙。1957—1962年,他专攻戏剧技巧,后就读于罗兹高等电影电视学校,修习导演课程,毕业作品是纪录片《来自罗兹城》。1969年开始凭借纪录片《照片》进入纪录片拍摄领域,捕捉社会主义制度下"人们如何在生命中克尽其责地扮演自己"。后来他转入故事片拍摄,代表影片有《蓝》《白》《红》(1993—1994年)、《维罗尼卡的双重生命》(1991)等。

克日什托夫·基耶斯洛夫斯基的影片被认为是"既有英格玛·伯格曼影片的诗情,又有阿尔弗雷德·希区柯克的叙事技巧",是"当代欧洲最具独创性、最有才华和最无所顾忌"的电影大师。这是一个不喜欢电影对电影说"不",但又依靠电影成就自我、表情达意的导演。克日什托夫·基耶斯洛夫斯基经由纪录片开始进入影像,而又宣称"摄影机越和它的人类目标接近,这个人类目标就好像越会在摄影机前消失""纪录片先天有一道难以逾越的限制。在真实生活中,人们不会让你拍到他们的眼泪,他们想哭的时候会把门关上",他最终放弃了从事了十余年的纪录片的拍摄工作。克日什托夫·基耶斯洛夫斯基是一个不断寻找自我的导演,在他的影片中充满着柏拉图《对话录》中阿里斯托芬式的寓言,一个人对自我剖析后的另一半的寻找,这样的远古寓言在克日什托夫·基耶斯洛夫斯基的电影语言中得以复活与重生。①

充满神秘主义色彩的克日什托夫·基耶斯洛夫斯基一直在电影中寻找世界中的另一个自己。《维罗尼卡的双重生命》正是这样的一种寻找。波兰的维罗尼卡是一名女高音歌手,她会在雨里唱歌,唱到泪流满面。有一天,她唱歌,为了发一个高音,死在了舞台上。她是那么的美,那场唱歌的情节,看着就有种死亡感。她死去的瞬间,法国的维罗尼卡正在和男友做爱,她顿时心痛如割。她不知道发生了什么事情,然而,她感觉到了孤独。从此,她无论走到哪里,那场音乐都会响起,她思念着那死去的女孩,爱情也抚慰不了这种思念。就像是一个苹果的两半,波兰的是梦境中的维罗尼卡,而法国的她属于现实,所以一个死了,另一个活着。她们只相遇过一次,是在车站,波兰的维罗尼卡无意中看见了法国的另一半在公共汽车上,车子正在开走,她有些没看清楚。

① 袁智忠:《外国电影史》,142页,重庆,重庆大学出版社,2012。

镜头一晃而过,她们再没能相遇。《维罗尼卡的双重生命》是幸福的,也是忧伤的,有一个曾经存在过,又已经消失了的自己。克日什托夫·基耶斯洛夫斯基用自我的节奏诠释着困扰的主题:人是永远孤独,还是经由寻找加深孤独?这样的命题,朴素而又永恒。影片中,维罗尼卡问道:"我有个怪异的感觉,我觉得我并不孤独,这世界上不止我一个。"父亲的回答是肯定的,他给了维罗尼卡反思生命的另一个视角。包括片中出现的木偶师,他的故事神秘而生动。"我要读给你听吗?1966年11月23日,是她们生命中最重要的日子,那天凌晨3点,她们同时出生在两个不同的城市,不同的国家,都是黑头发,褐绿色的眼睛,两岁的时候都学会了走路,有一个在炉子上不小心烧伤了手,几天后,另外一个也伸手去摸火炉,但手及时移开了,然而,她根本不知道她是无意识想烧伤自己……喜欢吗?书名就叫'某某人的双重生命'。我还不知道给她们取什么名字……"《维罗尼卡的双重生命》在克日什托夫·基耶斯洛夫斯基整个电影创作中占有极其重要的地位,这是一种以神秘主义的方式靠近生命真相的尝试。

《红》《白》《蓝》是克日什托夫·基耶斯洛夫斯基的另一个里程碑,在这样的"颜色三部曲"中充满了道德的抉择,不管是《红》中的瓦伦丁,《蓝》中的朱丽叶,还是《白》中的卡罗尔,每个人都面对来自内心深处的抉择。抉择是痛苦的,就像真实的人生一样。克日什托夫·基耶斯洛夫斯基用不同的色调表现了人生的不同侧面与形态,当这样的抉择出现在我们每一个人的生命中时,虽然形态会有所差异,但促使受众去思考和感知抉择的困境,是《红》《白》《蓝》所要传达的重点。《十诫》也是在反思、抉择中展开叙述,尤其是其中的《杀人短片》和《爱情短片》,让人们去反思多种生存形态。克日什托夫·基耶斯洛夫斯基在镜像语言中取得了极大的成功。

电影《蓝》的海报如图7-11所示。

克日什托夫·基耶斯洛夫斯基在与生命有关的主题中完成着他的一部部影片。他所带来的是一个安静、神秘而引人反思的世界,他似乎一直在通过他的镜头,让大家重新观看貌似熟悉的世界,观看一次又一次的抉择。克日什托夫·基耶斯洛夫斯基留下了永恒的主题:寻找与选择。在这样的过程中,他所期待的是每一个个体生命历程的丰满。

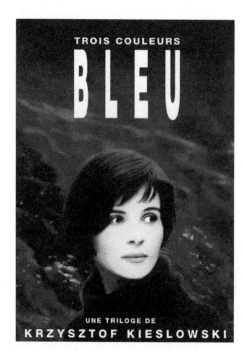

图7-11 电影《蓝》的海报

思考题:

1. 丹麦电影的创作格局是什么?国际化发展的策略有哪些?
2. 当代瑞典电影如何实现电影走出去?有哪些可以借鉴的经验?
3. 西班牙电影发展有哪些影响因素?
4. 简述克日什托夫·基耶斯洛夫斯基的影像风格。

第八章

日本电影史
RIBEN DIANYINGSHI

- 学习目标：了解日本电影发展的脉络，认识日本代表导演与电影作品，熟悉不同时代日本电影发展的风格与理念。
- 学习重点：认识不同时代日本有代表性导演与代表性作品。
- 学习难点：结合日本历史，理解日本不同时期电影导演及其作品的风格与理念。

第一节 早期日本电影发展的概况

一、"能活动的照片"被引进

明治维新后，在"脱亚入欧""文明开化"的基本国策的指引下，日本对西方文明采取了模仿、引进、赶超等行为，电影作为西方先进文化之一，也吸引了日本人的注意，日本成为当时亚洲国家中对西方电影最为敏感的国家。1896年，爱迪生发明的"活动电影视镜"就是由一名大阪商人引进日本的。紧接着，1897年，卢米埃尔兄弟发明的可供多人观赏的投射式"活动摄影机"和由爱迪生发明的"活动电影视镜"改良而成的"维太放映机"，分别从法国和美国引进到日本，使电影真正在日本大众面前放映，不过那个时候，这种全新的艺术样式在日本被称作"能活动的照片"。

二、最早的自制电影

1. 日本首个摄影师

1897年，日本东京的照相机进口商店小西商店的店员浅野四郎，在给客人介绍一部黑白照相机的操作方法的过程中，拍摄了日本桥和浅草观音的场景，浅野四郎成了日本首个摄影师。1899年，浅野四郎在一家饭店拍摄了三位艺妓的舞蹈过程，取名《艺妓的徒手舞》，被称为日本最早的商业影片。

在浅野四郎影像的带动下，柴田常吉也成了那个时代比较有代表性的摄影师，他先后拍摄了《东京的林荫道》《银座街》《祇园艺妓的徒手舞》，并在1899年拍摄了被称为日本最早故事片的《短枪大盗清水定吉》，以及日本现存最早影片《赏红叶》，后来柴田常吉还拍摄了歌舞伎影片《二人道成寺》。《二人道成寺》是日本第一部着色电影。1900年5月，柴田常吉来到中国，跟踪中国的义和团运动以及八国联军侵华事件，拍摄了《北清事变活动大写真》，并在东京上映，该片也成为日本新闻片的开端。

2. 早期的电影院与电影公司

1900年，吉泽商店在浅草公园开设了日本第一家电影院"电气馆"，1907年吉泽商店在大阪开设了第二家电影院，随后，越来越多的电影院开始在日本诞生。这期间，乔治·梅里爱制作的科幻电影《月球之旅》也在日本上映。吉泽商店在1908年还开设了一个类似于电影制片厂的场所，开始制作电影。

1901年成立的横田商会也是较早开始自制电影的日本电影公司，其老板就是之前将卢米埃尔的电影胶片

和法国百代电影公司的新影片在日本放映的横田永之助。1907年,横田商会开始与被称为日本第一位职业导演的牧野省三合作,先后制作并放映了《本能寺会战》《棋盘忠信》等影片。

1912年9月10日,吉泽商店、横田商会,以及另外两家先驱电影公司M.百代公司以及福宝堂合并,成立了"日本活动照相股份有限公司"(以下简称"日活公司"),分别在东京和京都建立电影制片厂,前者主要拍摄表现现代题材的"现代剧",后者主要拍摄反映历史题材的"时代剧"。

3. 舞台剧式的电影形式

时代剧由日本电影初创时期以歌舞伎为题材的旧剧演变而来,主要以日本历史为背景,是现在日本所有古装片的参照开端。现代剧是在明治中期后由于受到西方戏剧的影响而产生的电影形式,现代剧的经典作品是1909年千叶吉藏导演的《自己的罪》。1913年日活公司建立了"现代剧部",进一步促进了日本现代剧的发展。

时代剧与现代剧在表现方式上都继承了日本舞台剧的特性,在逐渐发展的过程中形成了日本早期电影的三大特点。

第一,女形。女形是日本歌舞伎的一种传统的表演方式,1629年德川幕府出于道德教化的目的发布了一道通令:"禁止女性出演歌舞伎,女角由男性演员扮演",这种独特的表演传统一直保留在日本早期的电影摄制中。故直到20世纪20年代中期,日本电影一直都没有启用女演员。

第二,传统辩士。在传统的日本舞台剧中,演员在舞台上的形体表演是一部分,一旁说书人或伴唱的解说和伴唱是另一部分,说书人的解说很好地弥补了舞台表演的不连贯性,二者相互配合、缺一不可。这个特殊的角色也贯穿日本早期电影,在电影中这个角色被称之为"活动辩士",且一直保留到1932年有声电影《摩洛哥》传入日本。

日本电影的活动辩士往往口才伶俐且富有表演天赋,在电影开始前他们会对电影的基本内容和表达意义进行介绍,开演后会念诵对白,也会由不同的辩士去演绎影片中不同角色的对白。在讲解的过程中,活动辩士会在解说中加入自己的理解、评论,如当后来新颖的美国电影传入日本,为了契合部分电影中优美的风光、真挚的情感等表现内容,活动辩士便对讲解风格进行调整,变说教式的讲解为动情的诗歌朗诵。从某种意义上来说,活动辩士的解说程度决定了观众对影片的理解程度。

第三,固定机位。由于日本早期电影依然保留了传统舞台剧的表现手法,且活动辩士也是观众观看的重要元素,故日本早期电影的摄像机往往是固定机位,采用全景和远景来完整地记录整个舞台的表演情况。

三、大正时代的电影

1912—1926年的日本在历史上被称为大正时代,这个时代里日本进入了自明治维新以后前所未有的盛世,且由于当时欧战结束,民族自决浪潮十分兴盛,民主自由的气息浓厚,后来称之为大正民主。思想文化方面,大正民主主义风潮席卷文化的各个领域,宣扬个人主义、理性主义,成为大正文化的基调,戏剧、美术、音乐等各文化领域,都展现出异于明治文化的新貌。

1. 美国、西欧的进口电影

明治末期和大正初期,一大批西欧艺术电影被进口至日本并得到了公映,这些电影多由莎士比亚、大仲马、雨果等著名作家的文学作品改编,如《奥赛罗》《复活》《麦克白》《罗密欧与朱丽叶》《李尔王》《哈姆雷特》等。

1915年,第一部美国连续打斗电影《万能钥匙》被引进日本,凭借其镜头设计的多变、惊险的打斗场面、诱人的女演员表演以及充满悬念的结局等元素,受到日本观众的喜爱,随后《齿轮》(1917年)等美国连续打斗电影逐

渐来到日本。这些影片往往被拍成十二三集或二十四五集的长片,在日本的电影院每次放映两到三集。

与此同时,美国著名制片厂环球影业在东京设立了分公司,麦克·塞纳特、查理·卓别林的喜剧电影被传入日本。

2. 纯电影剧运动

1918—1923年,日本电影掀起了一场历经5年的纯电影剧运动,该运动的核心内容是主张变活动辩士为字幕、启用女演员、强化导演作用等,代表人物有归山教正、田中荣三、栗原喜三郎等。

作为一个电影爱好者,归山教正曾为电影杂志投稿,并在1913年加入《电影纪录》的期刊,在1917年他出版的专著《活动写真剧的创作和摄影方法》中,他明确提出了自己的电影主张:电影是独立的艺术形式;变活动辩士为字幕;启用女演员;强化导演作用等。1918年,他拍摄了两部作品《生之光辉》《深山的少女》,这两部作品均采用女演员表演,情节简单,画面以外景为主,呈现出了美丽的自然风光,在拍摄上使用了移动摄影、近景等手法,被称为最早的纯电影剧。

田中荣三的代表作品为1918年导演的根据托尔斯泰原作改编的电影《活尸》,以及1922年、1923年拍摄的《京屋衣领店》《髑髅之舞》。《活尸》依然采用了女形,但却运用了推拉镜头、逆光摄影等技巧;《京屋衣领店》也采用了女形,但由于非常注重背景布置,很受好评;《髑髅之舞》开始启用女演员,这个片中的两位女演员冈田嘉子和夏川静江都成为日后很有影响的演员。

这个时期的另外一位代表人物是被称为托马斯的栗原喜三郎,他在1920年拍摄了《业余爱好者俱乐部》,1921年拍摄了《蛇性之淫》。遗憾的是,托马斯并未大显身手,他供职的电影公司——大正活动照相放映公司于1921年12月就因经营不善停止了电影拍摄,次年被松竹公司收购,而他本人也在1926年去世了,不过他把自己曾在好莱坞学习的电影手法,如美国式分镜头剧本的方法带到了日本。

3. "莆田格调"与小市民电影

1923年9月1日,日本关东地区发生大地震,几乎将东京夷为平地。日本电影文化在地震后的重建中得到了第二次生命,大量电影院被建设。同时,美国、欧洲等大量影片的引入与放映也给当时重组的日本电影业以极大的影响。

松竹莆田制片厂的野村芳亭在1923年拍摄了由女性演员栗岛澄子主演的《船头小调》,开创了"小调影片"的类型。关东大地震后日本经济萧条,失业人口倍增,这类影片表达的伤感、绝望的情绪很贴切地体现了当时市民的心态,因此大受好评。同年,野村芳亭还拍摄了女性主义影片《母亲》,同样具有伤感的情调。

1924年,城户四郎接手松竹莆田制片厂,作为厂长管理松竹莆田制片厂达40余年。牛原虚彦、岛津保次郎、五所平之助、小津安二郎等导演都作为松竹莆田制片厂的导演,拍出了大量影片,为日本电影的发展做出了贡献,形成了被称之为"莆田格调"的影片风格。如牛原虚彦在跟随查理·卓别林学习之后回到日本拍摄了日本第一步体育片《陆上之王》(1928年),以及青春浪漫影片"他"三部曲《他和东京》(1928年)、《他和田园》(1928年)、《他和人生》(1929年)。岛津保次郎拍摄了因描写普通日本人的故事而被称为"小市民电影"的现实主义影片《父亲》(1923年)、《乡村教师》(1925年)。五所平之助受到刘别谦和查理·卓别林的影响,拍摄了女性电影《木偶姑娘》(1927年)、《乡村新娘》(1927年)、《青梅竹马》(1955年)。他的作品既有田园风格,又有悲伤的情调,且善于借助西方电影技术,形成了独特的美学表达,被称为"五所主义"。小津安二郎早期作品受刘别谦和金·维多的影响较大,后来拍摄了描写小市民日常生活的《南瓜》(1928年)、《虽然大学毕业了》(1929年)、《年轻的日子》(1929年)、《开心走吧》(1930年)等。

4. 日活公司的现代剧

1913年，日活公司在东京偶田川河畔建立了向岛制片厂，废除女形，启用女演员，专拍现代题材的影片。1923年，受日本关东大地震的影响，日活现代剧部迁到京都市郊的大将军纸片厂，开始制作大量现实主义色彩的影片。

作为日活公司的领袖，村田实1924年拍摄了一部现实主义作品《清作之妻》，片中因为合理运用了象征主义的表现手法，而被认为是日本电影心理学现实主义的起源，对日本电影的发展起到了重要的启蒙作用。

这个时期值得一提的还有日活公司的男性电影，杰克·阿布丰分别在1926年和1927年拍摄了《碰脚的女人》《他周围的五个女人》，因为曾师从刘别谦，所以他的影片也具有刘别谦式的风格。内田吐梦非常善于运用粗犷的线条塑造男性形象，其代表作品有《活的玩偶》(1929年)、《复仇选手》(1931年)。

沟口健二则偏向于拍摄女性影片，与之前的男性电影的主角往往是男性形象相比，沟口健二更愿意将影片中的主角设置为女性，这体现在他一生拍摄的85部不同风格与类型的电影里，这个时期他的代表作有《血与灵》(1923年)、《狂恋的女艺人》(1926年)、《东京进行曲》(1929年)、《都市交响乐》(1929年)、《瀑布飞泻》(1933年)。

5. 剑戟片的高潮

被称为"日本电影之父"的牧野省三，曾在1910年拍摄了其具有纪念碑意义的故事片《忠臣藏》，1923年他离开日活公司，创办了自己的制片厂——牧野电影公司，担任制片人和导演，创作了多部作品。牧野省三着力启用专业作家寿寿喜多吕九平作为编剧，创作了大量的表现反抗主义的剑戟片，拍摄了《豪杰儿雷也》(1922年)、《讨伐者》(1924年)、《雄吕血》(1925)等，这些影片注重动作性，主人公往往是壮士行侠，通过打斗场面的设计表现了主人公的反抗、浪漫。牧野省三的儿子牧野正博也追随父亲走上了电影之路，他拍摄的《浪人街》三部曲(1928—1929年)、《崇祥寺马场》(1928年)、《断头台》(1929年)等作品将剑戟片推向了制高点，这对后来的山中贞雄、黑泽明等人产生了较大的影响。

伊藤大辅也是剑戟片的代表导演。《忠次旅行记》三部曲(1927年)、《一杀多生剑》(1929年)、《斩人斩马剑》(1929年)等作品都是伊藤大辅创作的优秀作品。他善于运用运动摄像以及蒙太奇效果表现快速的武打动作，这也影响了后来黑泽明的影片《七武士》。

电影《七武士》的海报如图8-1所示。

深受德国表现主义影响的衣笠贞之助也为这个时期的日本电影做出了较大的贡献，衣笠贞之助1926年创立了"衣笠电影联盟"，拍摄了《疯狂的一页》(1926年)等。最值得一提的是他在1928年拍摄的表现主义影片《十字路口》，片中运用了大量的蒙太奇以及风格化的布景，虽然没有在日本获得成功，却得到了德国等欧洲国家电影人的高度评价。

图8-1 电影《七武士》的海报

第二节 三四十年代的日本电影

20世纪20年代,各种电影理论从法国和苏联引入日本,引起日本电影人的反思与讨论,很快,日本电影就迎来了第一个黄金年代,从技术层面上来说,这也是日本电影从无声时代向有声时代过渡的年代。这个时期松竹、东宝、日活等电影公司表现积极,小津安二郎、沟口健二、衣笠贞之助是最活跃的人物,也正是由于他们的努力,带领日本电影走向世界,而他们电影的成就也成就了日本电影的高峰。

一、有声电影的积极尝试

1925年皆川芳造从美国买进了有声技术,先是在剧院放映了16部有声短片,又在1927年设立"昭和电影公司",由小山内薰拍摄了一部有声电影《黎明》。1930年,沟口健二代表日活公司拍摄了有声电影《故乡》。被誉为日本第一步真正的有声电影是由五所平之助1931年拍摄的《夫人和老婆》,这部电影中呈现出来的美国都市风情以及爵士乐得到了日本观众的认可。

田坂具隆的《春天和少女》、稻垣浩的《青空下的旅行》、岛津保次郎的《暴风雨中的处女》、衣笠贞之助的《忠臣藏》(1932)等电影都是在20世纪30年代出现的有声电影的代表性尝试作品。基本上到了1935年,日本有声电影开始得到普及。

二、松竹的现实主义影片

随着有声电影的出现,蒲田厂址因在重工业地区深受噪声的干扰,遂于1936年迁至神奈川县大船,由东京帝国大学毕业的知识分子城户四郎出任厂长。一种新的拍摄理念日渐产生,在历史上被称为"大船格调",取代了之前的"莆田格调"。所谓"大船格调",指的是松竹大船制片厂这个时期主要拍摄与小市民日常生活密切相关的现实主义作品,这些作品多以平民阶级为基础,以爱情及亲情为主题,启发观众对生活充满希望。五所平之助、岛津保次郎、小津安二郎、清水宏等都是这个时期在现实主义电影方面比较有代表性的日本导演。

1. 岛津保次郎

岛津保次郎1897年6月3日生于东京,师从提倡新剧运动的剧作家和导演小山内薰。进入松竹电影公司后,随即转到小山内薰主持的松竹电影研究所工作,并于1921年担任村田实导演的《路上的灵魂》的助导。同年,他亦首次导演了《寂寞的人们》。岛津保次郎于1922年返回松竹,连续两年每年替公司导演了大约16部影片,包括《遗品的军刀》(1922)、《乃木将军的初阵》(1923),以及《山上的养路工》(1923)、《自食其力的女人》(1923)等刻画妇女命运的写实之作。岛津保次郎在默片时代拍了约106部影片,是被松竹重用的多产导演。1934年,岛津保次郎顺应时代需求拍摄了描述反映小市民生活的《隔壁的八重》,影片借由一个情窦初开的少女八重描述了两个家庭的日常琐事,把毗邻两户人家的日常往来,刻画得温煦而自然。

2. 五所平之助

作为日本有声电影的创始人，五所平之助1902年生于东京，1981年卒于东京。早年就读于庆应义塾大学，1923年进入松竹蒲田制片厂，师从岛津保次郎，1925年开始独立拍片。五所平之助1935年拍摄了反映工薪阶层家庭生活的《人生的行李》，用冷静的抒情性来描写父与子、家庭与社会的人与人之间的关系，带有一种苦涩味，这成为他后来一系列作品的代表风格。1937拍摄了以小饭店伙计的女儿为主人公的《花篮之歌》。

3. 小津安二郎

小津安二郎（见图8-2），1903年12月12日出生于日本东京，1963年12月12日，因病去世。1923年，小津安二郎进入松竹蒲田制片厂担任摄影助手的工作，与清水宏、五所平之助等成为同事。

小津安二郎是日本导演中比较晚接受有声电影的导演，直到1936年，小津安二郎才拍摄了他的第一部有声电影《独生子》。在这之前，小津安二郎一直致力于拍摄反映家庭伦理的影片，这些影片在表现上大多简洁而淳朴。代表作品有《我毕业了，但……》（1929年）、《我落第了，但……》（1930年）、《我出生了，但……》（1932年）、《青春之梦今何在》（1932年）、《东京之女》（1933年）、《非常线之女》（1933年），以及喜八系列剧。1933年9月7日，小津安二郎编导的剧情片《心血来潮》上映，该片是喜八系列剧的第一部，被日本《电影旬报》选为年度最佳电影。1934年，小津安二郎拍摄了由坂本武、饭田蝶子主演的喜八系列第二部《浮草物语》，这两部作品连续三年获得《电影旬报》十大佳片第一名。1935年，11月21日，小津安二郎拍摄的喜八系列剧的最后一部《东京之宿》上映。喜八系列剧的主要角色保留着江户时代的风貌，表现了善良、淳朴的小市民的真实故事。

图8-2　小津安二郎

1936年的《独生子》之后，小津安二郎开始涉及有声电影的制作。1937年3月3日，其编导的由斋藤达雄、粟岛墨子主演的家庭喜剧《淑女忘记了什么》上映。同年9月10日，35岁的小津安二郎作为预备役军官伍长被征召入伍，直到1939年7月服役期满归国。1941年，他编导了由藤野秀夫、葛城文子等主演的家庭伦理电影《户田家兄妹》，该片被日本《电影旬报》选为年度最佳电影。1943年6月，小津安二郎再次应征，被派往东南亚战场。这回他不是一名普通士兵，而是作为军部报道部电影班成员，参与日军的宣传报道工作。日本战败后，他在新加坡随日本军队投降并成为战俘，于1946年归国。1947年，小津安二郎拍摄了战后第一部作品《长屋绅士录》。1949年，小津安二郎跟编剧老搭档野田高梧再度合作，推出了《晚春》，该片标志着小津安二郎电影的成熟。此片被列为日本当年十大最佳影片的第一位，并入选日本电影名片200部。

小津安二郎六十年生命中的四十年都贡献给了日本电影事业。他一生创作了54部电影作品，其中有25部无声电影、29部有声电影作品。他不仅支撑起了日本整个默片时代，更在后来的有声电影时期创作了大量优秀的作品，尤为可贵的是在崇尚激进的今村昌平、大岛渚等导演逐渐占领市场时，小津安二郎依然坚持自己独有的风格，没有让自己的影片随波逐流。小津安二郎的电影从默片时代到有声电影时代坚持了一贯的特色，这种特色可以归结为：反映平常生活，表现日常情感，注重生命中各种情感的把握，尤其是对家庭内部（即亲人之间）情感的把握，整体平静、恬淡、凝练、静穆，注重画面的形式美感。

三、东宝的新现实电影

1. 东宝集团的突起

1932年，植村泰尔与松竹公司增谷麟一起成立了照相化学实验室，英文即Photo-Chemical Laboratory，简

称 PCL 公司,建造了日本第一个完备的有声电影摄影棚,供其他没有有声设备的电影公司使用,并不断壮大。1936 年,PCL 电影公司与小林一三的东京宝塚歌剧团合作,成立了"东宝电影发行公司",之后不断吸纳如"今井电影制片厂""东京有声电影制片厂"等公司,组成了"东宝集团公司",采用现代企业管理制度,迅速崛起,成为可以和松竹公司、日活公司抗衡的电影公司。

2. 成濑巳喜男的平民电影

这一时期,能够和松竹的小津安二郎、五所平之助、清水宏相媲美的当属东宝集团公司的导演成濑巳喜男。成濑巳喜男最初也供职于松竹公司,但因为风格与小津安二郎相似,在 1934 年,因为被松竹公司管理层评价为"不需要第二个小津安二郎",而离开了松竹公司,去了东宝集团公司的前身,当时刚成立的照相化学实验室,即 PCL。

1935 年,成濑巳喜男拍摄了他在新公司的首作,也是他的有声片处女作《浅草三姐妹》;4 月 12 日,成濑巳喜男在 PCL 的第三部作品《愿妻如蔷薇》上映,该片被《电影旬报》评为年度十佳电影第一位,也成为继衣笠贞之助的默片《十字路口》之后,第二部在纽约上映的日本电影。这部影片的主演千叶早智子在片中饰演了在写字楼工作的女孩君子,借她的眼光描绘了其父亲与母亲以及情妇之间的情感纠葛。借由这部影片,成濑巳喜男表现了自己对平民女性的关照,也充分展现了自己的艺术才能。

3. 日活多摩川时代的影片

在松竹公司、东宝集团公司的双重竞争压力之下,加上经营不善,日活公司面临危机。1934 年,日活公司在东京重新建了制片基地,由记者出身的根岸宽一主持设立多摩川制片厂,引进当时最为先进的录音设备,日活公司将所有精力投放在拍摄现代题材的有声片上。以前离开日活公司的内田吐梦、田坂具隆、小杉勇等人又回到了日活公司,成为日活多摩川时代的主要创作力量,他们的作品吸引了大批青年观众。1941 年,多摩川制片厂因战争的影响被迫关闭。

沟口健二,1898 年 3 月 16 日生于日本东京,1956 年 8 月 25 日因病去世。1934 年,沟口健二在有着短暂生命的第一电影社工作,第一电影社只存活了两年就宣告解散,但因为沟口健二在这一时期的两部代表作品而被记入史册。这两部作品就是沟口健二的有声电影《浪华悲歌》与《祇园姐妹》。1936 年 5 月 5 日,沟口健二编导的由山田五十铃主演的剧情片《浪华悲歌》上映,该片是其第一部有声电影作品,影片开创了日本现实电影的先例。

电影《浪华悲歌》的海报如图 8-3 所示。

图 8-3　电影《浪华悲歌》的海报

四、第二次世界大战语境下的日本电影

日本电影史有一半是战争电影史,这种说法毫不夸张。① 1937 年 7 月 7 日,日本发动全面侵华战争,1939 年 9 月 1 日,德意志第三帝国、意大利王国、日本帝国三个法西斯轴心国发动第二次世界大战,直到 1945 年 9 月第二次世界大战结束,日本电影进入了战时体制下的特殊时期。

① 汪晓志:《日本战争电影史》,63 页,北京,解放军文艺出版社,2001。

1. 战时"国策电影"

第二次世界大战的全面爆发给日本的政治、经济、文化带来了颠覆性的变化。作为重要的社会文化因素，电影业也如同其他社会元素一样被战争左右，原有的日本电影发展轨道发生变化。这个时期日军军部掌握了电影制作的审查权与管制权，为了配合日本法西斯的宣传，臭名昭著的《电影法》出台了，法西斯统治者利用《电影法》操控了日本电影的制作和发行，同时也利用《电影法》这个武器向日本人民宣传和播种仇恨。

小津安二郎、田坂具隆等导演被征入伍，暂时别离电影拍摄，而其余一部分电影导演则被政策导引开始拍摄国策（军国主义）电影。所谓国策电影即当时段的电影创作都必须服从战时需求，电影内容要宣扬武士道精神、激发斗志、安抚民心，创造战时氛围。

比较有代表性的影片有熊谷久虎在军方的指导下代表东宝集团公司导演的《上海陆战队》（1939年），影片塑造了身材魁梧、奋勇表现的中队长大日方传，讴歌了他强烈的英雄主义，成功地激发了日本民众的英雄崇拜心理。再如赞美日本海军的影片《夏威夷·马来海海战》（1942年），影片导演山本嘉次郎用纪实的形式描写了海军部队偷袭珍珠港、重创美国战舰的战斗场面，画面真实而刺激，很多日本年轻人因为此片而受到鼓舞参加战争。除此之外，阿部丰的《燃烧的天空》（1940年）、《南海的花束》（1942年）、《向那面旗帜射击！》（1944年），山本嘉次郎的《雷击队出动》（1944年）、《坦克队长西住传》（1944年），内田吐梦的《历史》（1940年）、《鸟居强右卫门》（1942年）等都是在战时政策下拍摄的典型的日本国策电影。

2. 战后盟军管理下的日本电影

1945年8月15日，日本宣布投降，第二次世界大战画上了句号。9月，盟军开始接管日本，10月，盟军司令部设立了民政情报教育局，以对日本电影业进行管理。大量在战时拍摄过宣扬军国主义主题的电影导演都被列为战犯，得到了不同程度的惩罚，而宣扬军国主义、国家主义、种族歧视、暴力等元素和主题的影片全部列为禁片。

衣笠贞之助、沟口健二、五所平之助以及黑泽明、今井正、山本萨夫、木下惠介等日本导演迎来了新的创作空间。衣笠贞之助拍摄了《一夜之王》（1946年），表达了其想要建立新的人际关系的期望；五所平之助拍摄了《刚发生过的事情》（1947年），反思了战争对青春和爱情的摧残；黑泽明和木下惠介拍摄了《大曾根家的早晨》（1946年）、《无愧于我们的青春》（1946年），前者展现了战争对普通家庭的伤害，后者塑造了一位拥有坚定的革命信念的女性形象；黑泽明的《美好的星期天》（1947年）则借爱情描写了战后人们的生活状态；今井正拍摄了《民众之敌》（1946年）、《绿色的山脉》（1949年）、《来日再相逢》（1950年），后两部影片被《电影旬报》评为十佳影片，《来日再相逢》中男女主人公隔窗接吻的一幕则永久地记录在日本电影史上；小津安二郎开始拍摄《晚春》（1949年）、《麦秋》（1951年），以表现战后父女关系为主题；沟口健二则拍摄了《女人的胜利》（1947年）、《夜晚的女人们》（1948年）等表现女性解放的影片。

1950年黑泽明的《罗生门》问世，该片给世界影坛带来很大的震惊，从此，日本电影开始被国际影坛所重视。在以后的几年，日本电影开始在各个电影节上崭露头角。

电影《罗生门》的海报如图8-4所示。

图8-4 电影《罗生门》的海报

1952年,沟口健二拍摄的《西鹤一代女》,1953年,沟口健二拍摄的《雨月物语》和五所平之助拍摄的《烟囱林立的地方》,1954年,衣笠贞之助拍摄的《地狱门》,同年,黑泽明拍摄的《活着》,黑泽明拍摄的《七武士》、沟口健二拍摄的《山椒大夫》,1956年,市川昆拍摄的《缅甸的竖琴》,1957年,今井正拍摄的《暗无天日》,1958年,稻垣浩拍摄的《无法松的一生》等影片都在业内获得大奖。

第三节 日本新浪潮

一、日本新浪潮诞生的社会原因

1. 法国新浪潮的影响

日本新浪潮常常是对20世纪50年代末至70年代的一些日本导演与他们的电影作品所给予的称呼,日本新浪潮的主要代表人物有羽仁进、敕使河原宏、增村保造、筱田正浩、大岛渚、藏原惟缮、今村昌平、铃木清顺、中平康等人。

2. 政治上的反抗

第二次世界大战结束之后,美国作为盟军代表开始接手日本对其进行政治管理,在日本推行美式政体统治,日本国内抵制情绪日益高涨,如1960年发生的安保斗争。1960年大岛渚连续推出了《青春残酷物语》和《太阳的墓场》,之后拍出了一部影响日本电影史,激发随后日本新浪潮的电影《日本之夜与雾》。该片以安保斗争为背景,内容批判斗争中失败的学生和日本共产党,正好呼应因当时日本与美国签署了安保条约而引起大学生的普遍高涨的反美情绪。

3. 电视媒体对传统电影的冲击

1953年2月日本放送协会(NHK)开始正式播出电视节目,随后越来越多的民营电视台也开始播出节目。迅猛发展的电视产业给日本电影业带来了前所未有的冲击,日本电影在达到前所未有的兴盛高峰后,继而慢慢走向衰退。进电影院看电影的人群也发生了变化。电视满足了妇女和儿童的基本观看需求,而妇女和儿童又比较反感电影里的暴力以及性元素,故而他们去电影院的频次逐渐下降。为了留住男性观众,电影开始用男性观众能够接受的暴力与性元素来吸引他们,于是,拍摄拥有刺激效应的商业电影称为电影与电视抗衡的重要砝码。随着独立制片厂的逐渐崛起,一些独立制片厂开始专攻特定的大众题材,如东映公司专攻怪物影片和科幻影片,以《哥斯拉》(1954年)为代表;东映公司主要制作黑帮电影,日活公司开始拍摄隐晦的色情或粉红电影。与此同时,为了和刚开始兴起的电视业竞争,一些电影公司加大力度增加了产出量,然而这些影片往往粗制滥造,重要的是这些低质量的影片大大伤害了一些有抱负、有独特见解的导演,同时一直关注日本电影前程的新兴导演也随之涌现出来,这也为日本新浪潮的诞生提供了背景支持。

二、日本新浪潮的代表人物与代表作品

日本新浪潮,也被称为"松竹新浪潮"。最早见于 1960 年 6 月 5 日的《读卖周刊》,记者长部日出雄和大沼正为配合大岛渚的《青春残酷物语》首映式所做的专题报道《日本电影的"新浪潮"》一文中采用了当时正在法国风起云涌的"新浪潮运动"这一时髦词汇,将大岛渚、吉田喜重、筱田正浩三人为代表的松竹新晋称作"松竹新浪潮"和"日本的新浪潮",此名词因富有时代意义而立即被各大报纸转载。

大岛渚、松本俊夫、吉田喜重、筱田正浩、寺山修司、铃木清顺、今村昌平、增村保造构成了日本新浪潮的主力阵容,因为这些年轻导演大多来自日本的同一家电影公司——松竹电影公司,于是"日本新浪潮"也被称为"松竹新浪潮"。狭义上的日本新浪潮特指 1959 年到 1961 年年间以大岛渚为代表的松竹新浪潮电影,而广义上的日本新浪潮则包括经过增村保造、中平康等导演从 20 世纪 50 年代开始,直到 70 年代逐渐退出电影舞台的电影潮流。

1. 增村保造

增村保造在 20 世纪 50 年代初曾留学罗马电影实验中心,师从电影大师费德里科·费里尼,深受当时意大利新写实主义电影美学风格的影响,回国后加入大映制片厂。从给沟口健二和市川昆担任副导演做起,1957 年,增村保造拍摄了其电影处女作,由川口浩、三益爱子、小泽荣太郎主演的剧情片《吻》,因片中塑造了充满欲望的女性个性,与之前电影中的女性形象完全不同,而令人关注。从第二部作品《青天女儿》起,增村保造开始了与若尾文子的合作,若尾文子是增村保造电影世界中不能缺少的一部分。1964 年,曾村保造拍摄了由若尾文子和岸田今日子主演的表现女性同性恋的影片,这也是日本第一部同性恋电影《卍》。

增村保造的电影常常来自于对文学作品的改编,展现了他非常扎实的编剧能力,如谷崎润一郎的《卍》《刺青》《痴人之爱》,川端康成的《千羽鹤》,井上靖的《冰壁》,有吉佐和子的《华冈青洲之妻》,三浦绫子的《积木之箱》,江户川乱步的《盲兽》等。这些作品很多都是从性和欲望的角度展示人的潜意识,曾村保造也因为对女性身体的运用而成为早期的情色导演,身体、欲望、情色等元素开始光明正大地登上大雅之堂。

2. 中平康

中平康 1954 年进入日活公司,在新藤兼人、田坂具隆、西河克己等导演手下担任副导演。1956 年,被著名制片人水之江泷子慧眼识才,执导了讲述发生在银座后街杀人事件的中篇电影《被瞄准的男子》,中平康开始崭露头角。同年,中平康花 17 天时间就拍摄出了后来广为人知的经典之作《疯狂的果实》,该片讲述了在极端情绪下杀人的问题少年的故事。该片不仅令中平康迅速上位,也一炮捧红了同是新人的石原裕次郎。

中平康很快凭借巨大的潜力成为当时同龄导演中的现代派,知名度曾一度远超冈本喜八、增村保造。接着,他又在《牛奶店弗兰基》《街灯》《诱惑》《才女气质》等片中继续施展才能,在《究竟杀了谁》《红翼》《密会》等惊悚悬疑片中的表现,亦相当惊人。1960 年的群像电影《学生野郎与女孩儿们》,1961 年石原裕次郎主演的《那家伙与我》,1963 年吉永小百合与滨田光夫合作的纯爱片《沾满泥的纯情》《现代人》等,都成了中平康的代表作。

3. 铃木清顺

1923 年,铃木清顺诞生于东京,中学毕业后因为家庭原因移居青森,在那里就读了高中。不久后他就以学生兵应召入伍,参加了第二次世界大战。曾到过菲律宾、我国台湾战场,之后升为陆军大尉。但随着日本的战败,铃木清顺复员回到了日本,复学高中课程,准备努力考进东京大学,但最终的结果并未如愿以偿。郁郁不得志的铃木清顺,在落榜之后,受到了好友的邀请,一同考入了刚刚创办的镰仓演艺学院的电影系,自此开始了自

己的电影生涯。学业完成之后,铃木清顺报考了松竹大船摄影所的副导演,最终在1500名报考学生中脱颖而出,成功进入松竹公司。1954年,日活公司大量起用新人,铃木清顺离开了松竹公司,开始了自己的日活公司生涯。

1956—1967年,按照日活公司的商业要求,铃木清顺拍摄了大量的以暴力和性为主题和元素的影片,如《暗黑街的美女》(1958年)、《未成熟的乳房》(1958年)、《裸体的年龄》(1959年)、《暴力流氓团》(1960年)、《野兽之青春》(1963年)、《肉体之门》(1964年)、《春妇传》(1965年)、《东京流浪客》(1966年)、《暴力挽歌》(1966年)等,这些影片多被定义为黑帮片以及软性色情片。通过对暴力与身体等符号的利用,铃木清顺表达了青年男女心情的苦闷、对社会的反抗,并透过女性的肉体这一媒介揭示了战后日本体制转换中的人性压抑与扭曲。

4. 大岛渚

1959年,成为导演的大岛渚随即将自己之前创作的剧本《爱与希望之街》拍摄成为自己的第一部电影作品。1960年又创作了《太阳的墓场》《日本之夜与雾》《青春残酷物语》三部曲。《太阳的墓场》以大阪贫民街釜崎为现实背景进行实地拍摄,描写了该地区发生的诸多暴力、卑劣、不正常的事件。《日本之夜与雾》讲述了一场婚宴上的回忆与争论,这其中包括对美日安保协定的争论、日本民主的思考等。《青春残酷物语》通过一对年轻人的恋爱过程来展现青春的躁动与生活的无序。

接着,大岛渚又进行了大量的创作:根据生活在日本的朝鲜人李珍宇的真实故事改编的《绞死刑》(1968年);根据父亲(退役老兵)教唆自己儿子假装被汽车撞到,由此敲诈勒索司机的新闻而拍摄的《少年》(1969年);根据1936年日本女性阿部定将情人石田吉藏勒死,并割下其生殖器携带在身上,在东京街头滞留四天后被抓的惊人新闻而改编的《感官世界》(1976年);根据1895发生在日本农村的通奸杀夫案改编的《爱之亡灵》(1978年)。1983年5月,大岛渚拍摄战争同性爱恋片《圣诞快乐,劳伦斯先生》,该片根据小说《种子与播种者》改编而成。1986年,执导涉及人、猿感情的法国片《马克斯,我的爱》,该片讲述了一个匪夷所思的"人兽三角恋"的故事。1991年,拍摄一部关于大岛渚生长的故乡——京都的纪录片《京都,母亲之城》(1999年),执导了根据作家司马辽太郎的小说改编的古装片《御法度》,由松田龙平主演,该片讲述了江户时代末期,一群青年武士奋起抗击幕府的故事。

从1960年的《青春残酷物语》到1999年的《御法度》,大岛渚擅长用性来说明问题,以性为主题,以性为其表达情感与思考的方式。同时,大岛渚的影片也以关注时政闻名,对时政的关注赋予了其影片强大的社会功能性。

第四节

当代日本电影

一、平成时代日本电影概况

平成是日本第125代天皇明仁的年号,1989年1月7日,日本第124代天皇裕仁逝世,皇太子明仁登基,于次日起改年号"平成",标志着平成时代的开始,并沿用至今。

1. "失去的十年"对日本电影的影响

20世纪90年代发生在日本的经济危机是日本历史上最严重的经济危机,这次经济危机造成日本严重的经济衰退,被称之为"失去的十年",日本电影业也随之受到影响。日本电影产量、电影院都在不断减少,国产电影收入也相继受损。这一情况直到21世纪初随着日本经济的不断复苏才发生相应改变。进入21世纪以来,日本电影再次爆发出新的增长点,经历低谷再次复苏的日本电影产业整体平稳上升,个别类型深度发展,新老导演呈现出多元化的影像风格,表达各自的艺术诉求。

2. 独立制片成为日本电影的主要生产途径

日本历史上地位颇高的几大电影公司在进入平成时代后在生命力、经营方式等方面都发生了较大的改变。大映公司1971年破产,1974年被德间书店收购,2001年又被角川集团买下。日活公司1993年破产,之后几易其主,2009年日本电视台参股后,成为规模较小的独立制片公司。而另外三大电影公司东宝、东映、松竹开始改变经营策略,将主要精力放在电影发行与放映上,而将更多的电影制作交给独立制片厂来进行。

在这种变化之下,90年代初期,一些独立制片机构开始发展起来,一些有才华的独立电影人拥有更多的机会进入电影行业,各行各业有才华的年轻人拥有了拍摄电影的可能。冢本晋也和岩井俊二都毕业于美术专业,中野裕之则由广告摄影起家。以1996年为例,松竹、东宝、东映三家公司共制作影片59部,而独立制片的电影则有116部。该年《电影旬报》十佳电影作品中有九部是独立制片作品,只有一部来自于传统大制片厂。[①] 在电影类型方面,这一时期日本的青春片、爱情片、恐怖片、家庭伦理片、黑帮片、时代剧、动画片等类型获得了不同程度的推进。

3. 平成时代电影再次引起国际关注

20世纪90年代至今日本电影再一次引起国际电影界的关注,多次冲击戛纳、柏林、威尼斯、鹿特丹等国际电影赛事,再次展示了日本电影发展的韧性。

二、《电影旬报》与相关获奖导演与作品

日本《电影旬报》,是创刊于1919年7月的电影杂志。电影旬报奖最开始时是在1924年选出年度十大佳片,最初是分为"最佳艺术片"与"最佳娱乐片"两个部分来评选十大佳片,但都是外国电影。从1926年开始,日本国内电影水平提高后,便成了现行的"日本电影"与"外国电影"两个部分来评选十大佳片。1930年起又分为"日本现代电影""日本古装电影""外国无声电影""外国有声电影"进行评选,之后,固定为年度十部最佳日本电影、十部最佳外国电影、最佳日本影片导演、最佳外国影片导演四个项目的评选,由编辑部组织记者、影评人、电影制作者等专业人士开展投票评选。1943年到1945年期间,因为战争原因,十佳评选一度中断。1946年十佳评选恢复,随着战后电影繁荣时期的到来,《电影旬报》年度评选项目越来越多。可以说,日本电影旬报奖是日本电影最具权威的奖项以及最高荣誉。

2009年《电影旬报》创刊90周年,《电影旬报》推出两本电影导演手册,一册介绍外国导演100人,一册介绍日本导演100人。在《不可不知的电影导演:日本电影片》中,牧野省三因其最早的影片《本能寺合战》(1908年)与《忠臣藏》(1910年)排在日本导演第一。而后按照导演出生日期的先后,列出了另外99位日本导演。活跃于平成年代的导演有很多,最具代表性的是:北野武,代表作《奏鸣曲》(1993年)、《花火》(1998年)、《盲侠座头市》

① 吴咏梅:《日本电影》,261页,北京,外语教学与研究出版社,2011。

(2003年);市川准,代表作《在医院死去》(1993年)、《东京兄妹》(1995年)、《大阪物语》(1999年);崔洋一,代表作《月出何方》(1993年)、《在刑务所之中》(2002年)、《血与骨》(2004年);井筒和幸,代表作《少年帝国》(1981年)、《宇宙的法则》(1990年)、《冲破!》(2005年);黑泽清,代表作《X-圣治》(1997年)、《惹鬼回路》(2001年)、《东京奏鸣曲》(2008年)。

思考题:

1. 简述早期日本电影发展时代日本电影的创作特点。
2. 简述日本三四十年代时期,松竹、东宝、日活等电影公司的发展状况。
3. 简述黑泽明、小津安二郎、沟口健二的代表作品与创作特色。
4. 简述日本新浪潮形成的原因。

第九章

韩国电影史
HANGUO DIANYINGSHI

- 学习目标:通过对本章的学习,能够对韩国电影的发展历史有一个概括的了解。熟悉韩国电影的纵览概况,以及政府出台的法律法规对韩国电影发展的影响。
- 学习重点:对韩国电影相关法律制度的变更,要能从韩国自身的国情出发进行思考与理解,并用辩证的思维去探析,政府及法律法规在电影发展过程中所起到的作用与影响。
- 学习难点:理解韩国电影的发展与其国家的政治、历史的关系,熟悉韩国电影的创作特色。

第一节 韩国电影发展的概况

韩国电影距今已有一百多年的历史,在这漫长的历史长河中,韩国电影的成长发展经历了泪水、觉醒、花开与收获。尤其在20世纪末,韩国电影在各大国际电影节上屡屡获奖,堪称是亚洲影坛最引人注目的明星之一。例如:2001年,韩国导演金基德执导的《漂流欲室》;2002年,林权泽执导的电影《醉画仙》;2004年,金基德执导的《撒玛利亚女孩》。另一方面,韩国本土电影《怪物》《王的男人》《我的野蛮女友》《釜山行》等多部作品,也先后创造了惊人的票房业绩和口碑神话。

除了在商业电影上获得巨大的成功外,韩国电影在其影片的剧本创作与画面剪辑等方面,也具有较高的艺术赏析与理论研究价值。不仅如此,韩国的电影导演通过对题材的选取与挖掘,将本土文化中独有的民族精神蕴含其中,营造了一份全体国民钟爱与支持韩国电影的难得氛围,并将韩民族的价值内核透过电影传播世界,也正因为如此,韩国电影当前所取得的成绩,才显得更加难得。

一、电影法制定之前(1903—1961)

根据现存资料,1903年6月23日,《皇城新闻》上刊登的一则广告,成为韩国电影史上的开篇报道。这则广告刊登了东大门电气机械厂将要放映电影的信息,并告知大家,观赏时间为每晚8点至10点,每人入场费十钱铜币。这一广告被认为是电影第一次传入朝鲜半岛的有力证明,也因此普遍认同,电影第一次传入韩国的时间是1903年。

在韩国电影的历史长河中,1920年中期至1930年中期是公认的韩国电影"默片全盛时代"。根据资料记载,1910—1945年,韩国总共制作了150多部电影,其中80多部是在1926—1937年之间拍摄完成的,不仅数量多,质量也很高。

1923年4月,由韩国电影届最早的作家兼导演尹白男执导的《月下的盟誓》上映,这是韩国电影史上第一次由韩国人自己导演的故事片。1926年,由韩国导演尹白男筹建的独立电影公司制作完成了电影《阿里郎》,在制作过程中尹白男不仅大胆起用新人挑大梁,同时精彩的叙事结构也使《阿里郎》成为韩国电影史上不朽的银幕经典。《阿里郎》是韩国人心中一部无法超越的影片,它的成功激励了众多的有识青年投入电影制作。

1930年之后,电影制作在技术方面不断进步,韩国也迎来了有声片时代。默片时代的著名摄影师李弼雨和日本技术研发者合作,开发了有声片的制作技术。李弼雨,也因此被称为韩国有声片的开拓者和"韩国电影技

术之父"。

1935年以后的4年时间里,韩国累计制作了快30部的有声电影,其中大部分作品是根据文学作品改编而成。然而,好景不长,日本统治者逐渐加强电影管理制度,强制要求在韩国电影院中放映带有日本战争口号等殖民元素的宣传片,韩国电影再次进入了寒冬期。

1940年1月,日本在韩国颁布了朝鲜总督府令第一号朝鲜映画令,其主要目的是在殖民地通过总督府的统制,使电影的制作与发行日趋一元化,以辅助其殖民地的政治管理。朝鲜映画令对电影实施了更为强力的全面统制,甚至还包括了电影制作方面的政策。依据映画令:电影制作者必须得到朝鲜总督的许可,电影从业人员必须去总督府注册,剧本事前审查,成片事后审查;严格控制外国电影的引进及上映天数;强制上映文化片、新闻片;限制国策电影以外的电影入场者年龄(6~14岁禁止入内)。

该条例的颁布,使韩国电影的娱乐性被彻底摧毁,取而代之的,是完全迎合日本帝国主义的各种宣传片。例如,带有皇国臣民之誓词的《军用列车》等,令电影的观看成为国民应尽的义务,而非是娱乐或放松行为。

1945年,日本天皇裕仁宣布无条件投降,日本帝国主义结束了对韩国长达35年的殖民统治。面对这期盼已久的解放,即便仅剩几台旧式摄影机和一些零散的录音设备,韩国电影人的创作热情也依然高涨,涌现了一大批弘扬民族精神的优秀作品,例如《自由万岁》《安重根史记》《尹奉吉义士》等,都深受大家喜欢。

1946年,由韩国导演崔寅奎执导的电影《自由万岁》,表达了对国家解放的激动与喜悦,以及对新国家建设复兴的期待之情。《自由万岁》以韩国解放前的首尔作为故事发生的环境背景,通过对独立运动领袖、帮其治疗伤情的护士和日本警察情妇间的三角恋情,展开了错综复杂的故事内容。影片中,独立运动的领袖与日本警察之间激烈的斗争,以及独立领袖在最后一刻振臂高呼"自由万岁"时的场面,给当时的观众们留下了深刻的印象,获得了巨大的共鸣。

电影《自由万岁》的海报如图9-1所示。

1950年6月朝鲜战争开始到1953年7月战争结束,韩国电影处于停滞阶段,电影资料与电影设备都在战争期间遭到了严重的破坏,这期间的影片以战时纪录片和新闻片为主。

图9-1 电影《自由万岁》的海报

1953年战争停止以后,韩国电影发展史上迎来了短暂的稳定环境,电影产业也在这样的安稳中得以复苏。特别是1955年李奎焕导演拍摄制作的《春香传》和1956年韩滢模拍摄的《自由夫人》等几部作品,《春香传》是韩国电影史第一部卖座影片,观影人次突破了18万。《春香传》不仅电影本身取得了巨大的成功,也促使韩国电影逐渐进入良性发展。

这一时期的韩国电影,不仅影片的数量不断增长,而且在制作样式等方面也逐渐向多元化发展。韩国电影人开始尝试一些通俗剧、喜剧片、恐怖片等类型电影的创作。例如,李炳逸导演的《出嫁的日子》《一步登天》和李庸民导演的《汉城假日》("汉城"2005年改为"首尔")等喜剧电影,迎来了韩国电影史上较早的喜剧片热潮。

韩国电影从诞生到此,经历了压抑、管制、夹缝中求生以及解放后短暂的春天,日本帝国主义时期颁布的相关电影法则法令限制了韩国电影业的发展。虽然,1960年,韩国最早的民间自律机构"映画伦理委员会"成立,然而随着国家政坛的动荡,也最终宣布解散。这一时期,韩国有关电影行业的组织与管理尚不完善,也有佳片诞生,但电影行业的整体创作环境依然比较差。

二、电影法时期(1962—1995 年)

1962 年,韩国电影史上第一部电影法正式颁布,这是韩国电影史上最早的电影基本法,紧接着又出台了"事前许可制"的电影审查方式。1962 年,韩国政府修订了宪法,并对电影业的"审查"给予了明文规定。1963 年,又对电影法进行了第一次修订,以实现企业化政策,并实施了外国电影进口配额制。

自从韩国政府颁布了电影法之后,韩国国内的电影产业开始日益发展壮大,制作的电影数量之多,影片质量之高,常被人们称为是韩国电影自战争结束以来的第一次复兴。仅仅 1969 年这一年,韩国国内电影生产与制作的数量就达 233 部之多,累计观影人数高达 1.78 亿之多,堪称是韩国电影史上第一次的花开绽放。而且,这些数据一直到 2005 年才被打破,可见其辉煌之势。

1962 年,韩国导演申相玉制作的《燕山君》的大获成功,韩国电影史迎来了宫廷历史剧创作的小高峰;惊悚动作片也于这一时期登上了韩国电影的历史舞台,这一时期的惊悚动作类型片大多是以犯罪、战争、黑帮斗争等为主,创作手法常常表现为,以警察追踪犯罪事件为线索,来揭露犯罪组织内部的阴谋等。

60 年代中期,韩国电影史上青年电影第一次隆重登场。当时的青春片《赤足青春》,受美国大众文化的影响,从那些穿着牛仔裤、喝着咖啡、跳着舞蹈、翻看美国杂志的青年身上,我们可以清晰地看到当时美国电影偶像的影子。

20 世纪 60 年末期,受优秀电影补偿制度的影响,韩国影坛涌现出了一股文艺片的浪潮,例如《水磨坊》《马铃薯》《春天,春天》等,以及受欧洲现代主义电影的影响而创作的《雾》,通过利用过去的"我"与现在的"我"对话的方式,展示了与实际空间不同的多层时空的存在。除此之外,还有以韩国导演权哲辉制作的《月下的共同墓地》为代表的恐怖片等,共同组成了这一时期韩国电影的发展版图。

1972 年,韩国社会进入"维新时代",朴正熙的军事政权对电影实行了严格的检查制度,要求必须拍摄符合理念的电影,并对电影公司实行了统一合并政策,从而使正处在全盛期的韩国电影受到扼制,多样化的电影表现形式明显减少。尤其是伴随经济快速增长的电视产业,对韩国电影业也带来了不小的震荡。

一些新锐导演开始根据畅销小说的故事内容,将其翻拍成脍炙人口的电影作品。其中,韩国导演李长镐制作的经典影片《星星的故乡》,就是改编自当时超人气作家崔仁浩在《朝鲜日报》上连载刊登的小说,并通过风格化的视听语言和轻快的故事节奏,获得当时年青一代观众的高度好评。

由韩国人金镐善执导的电影《英子的全盛时代》,同样也是改编自韩国作家的同名小说。影片中的英子,是我们身边随处可见的平凡女子,她性格善良、温柔,渴望去外面的大千世界闯荡生活,但是却被无情的命运玩弄,从女佣一步一步沦落到妓女,成为整个社会被人唾弃的对象。电影通过对英子生活的浓缩与讲述,展现了那个荒凉时代生活的不易,感动了无数的观众,让他们在英子的身上洒遍了笑声、流尽了眼泪。

电影《英子的全盛时代》的海报如图 9-2 所示。

1978 年,在汉城(现名首尔)、釜山等大城市发生了全国性的要

图 9-2　电影《英子的全盛时代》的海报

求民主化的示威抗议游行,推翻了朴正熙政权。由于这一事件使韩国电影冰消雪融,迎来了短暂的百花盛开的春天。电影素材和表现领域都迅速扩大,电影节终于从长期陷入沼泽的状况中拔出脚来,新作迭出。如韩国导演俞贤穆的《人之子》(1980)、金洙容的《重光的废言废语》(1986)、林权泽的《曼陀罗》(1981)、金镐善的《三短三长》(1981)等,显示出韩国电影开始恢复艺术性,并在世界各大电影节上倍受注目。

20世纪80年代中期开始,韩国的电影市场和制作环境迎来了再次变革。韩国政府于1984年对电影法进行了第六次修改,开放了外国电影的进口制度。1987年后,韩国电影的制作也开始稳步提升,1991年电影有120多部。20世纪80年代后期,以朴光洙、张善宇等为代表的韩国导演掀起了"韩国电影新浪潮"的运动,对因分裂和独裁政权所造成的韩国社会的矛盾与问题给予了批判。

1988年,朴光洙拍摄的第一部作品《柒洙与万洙》,通过讲述柒洙与万洙这两个油漆工的生活,以他两人被困在摩天大楼的天台为象征,揭露了韩国社会对自由的压制,本片在社会上引起了激烈的讨论。同年,张善宇执导的《成功时代》,也对韩国的贱民资本主义给予了讽刺和抨击。

1992年,韩国导演金义石执导的《结婚的故事》和同年由康佑硕执导的《妈妈先生》,开启了韩国电影长达十多年的复兴时期。这期间,韩国导演林权泽再一次执导出了韩国电影又一部载入史册的剧作——《西便制》。

《西便制》描写了20出头的东户寻找姐姐松华的故事。在东户的童年生活中,"潘索里"演唱艺人裕风来到东户居住的村庄唱堂会,他的歌声深深吸引并打动了丧夫寡居的东户母亲,但两人的感情终究抵不住村里人的风言风语,裕风只得带着东户母亲和他的养女松华开始了颠沛流离的生活。在东户母亲难产死去后,裕风强忍悲痛开始潜心教东户、松华学唱"潘索里",他决心要把松华,东户培养成"潘索里"的继承人。松华勤学苦练,东户则不够专心,常常遭到裕风的训斥打骂,东户最终愤然出走。东户走后,松华无心再唱"潘索里",裕风竟配制盲药让松华喝下,导致松华双目失明。后来,东户终于找到了松华栖身的地方,他伪装成一个慕名而来的"潘索里"爱好者,与松华相对而坐,随着东户激昂的鼓点,松华如泣如诉地唱起了《狱中歌》。次日清晨,东户悄然离去,然而,东户没有料到松华从那熟悉的鼓点中已经猜出了是他,彼此深深思念却互不相认,苦苦寻觅却又悄悄分手,只有那一曲"潘索里"的悲怆悠远之声把他们的心紧紧连在一起……

电影《西便制》的海报如图9-3所示。

图9-3 电影《西便制》的海报

由于1988年发表了"民主化宣言",电影开放也进一步扩大,政治问题、社会问题不断反映到电影中来,如朴光洙的《柒洙与万洙》(1988),张善宇的《成功时代》(1988),裴镛均的《达摩为何东渡》(1989)等都是新人的力作。另一方面,描写卖春、暴力、复仇等色情主义与犯罪类的作品和描写劳动者生活或激烈的示威游行的民众电影等一系列时髦作品也大为泛滥。

从1962年,韩国《电影法》颁布之后,到1995年,韩国《电影振兴法》颁布之前,虽然《电影法》进行了多次修订,但韩国电影依然受到统制与审查的双重困扰,外国电影进口配额制度的逐渐废除,对韩国电影市场也造成了不小的影响,如何在这样的环境中发展韩国电影,成为这一时期韩国导演苦苦思考的问题。

三、电影振兴法时期(1996年至今)

1995年12月30日,韩国政府颁布了《电影振兴法》取代之前的《电影法》,并规定了公演伦理委员会的"事前审议制",与之前的事前审议制大同小异。1996年10月4日,宪法裁判所对"事前审议制"下达了违宪判决,这一事件对韩国电影造成了划时代的影响。

从1996年开始,韩国电影开启了快速发展之路,不仅市场占有率急速攀升,还出现了观影人次超过1000万的经典作品。1999年上映的由韩国导演姜帝圭执导的《生死谍变》,成为当时韩国电影市场上最卖座的票房神话。

在这期间,韩国电影不仅数量上急剧增加,其在影片拍摄的质量上也有所突破。在这里,本书不得不再次提及韩国导演林权泽及其拍摄制作的其他几部电影。

2000年林权泽执导的《春香传》,2002年,林权泽执导的《醉画仙》,都荣获了业内奖项。

林权泽从1962年开始拍摄作品《再见,豆满江》,到2007年执导《千年鹤》,先后已经执导拍摄了100多部作品,见证了韩国电影的兴衰与发展。林泽权仍在坚持电影制作,这种创作精神感染了一代又一代的韩国导演,使他成为韩国电影发展史中不可忽略的一抹重彩。

韩国政府于1998年取消了对电影创作审查制度中的删除措施,取而代之的是,根据不同年龄而划分的"分级制度"。韩国电影在法律上规定电影分为5个等级:全民可以观看、12岁以上可以观看、15岁以上可以观看、18岁以上可以观看、限制放映。每部电影的等级由民间组成的"影像物等级委员会"进行评级,对色情、恐怖、政治等题材不再限制。

1999年5月,韩国金大中政府成立的"韩国电影振兴委员会"开始正式启用,后来该组织也开始转变为以民间主导为主的非政府机构。它们制订了一系列的计划,通过合理的方式扶持韩国电影的发展,电影也被政府选定为重点扶持与帮助的对象,人们开始意识到文化产业在社会与经济生活中占据着重要的位置。

1999年,上映仅21天的韩国大片《生死谍变》,就突破了《西便制》当年创下的韩国电影票房纪录,缔造了新一轮的票房神话。该影片以南北韩分裂为背景,讲述了南北韩间谍之间的较量与爱情。导演姜帝圭曾表示,韩国电影能够取得现在的成就,正是得益于电影制度的改变。

伴随1996年韩国釜山国际电影节的正式启动,韩国电影开始从本土逐渐走向世界,迎来了韩国电影史上又一个新的时代,特别是釜山国际电影节已经成为亚洲最具代表性的电影节,并获得全世界电影人的好评。

第二节
当代韩国电影

进入20世纪末期,韩国电影在历史洪流的洗涤中,逐渐形成一片生命力旺盛的创作蓝海。众多优秀的导演人才不断涌出,随着"韩流"刮遍亚洲的各个角落,其对韩国电影的创作生产也带来了重要的影响。一方面,因为韩剧的超高人气,为韩国明星笼络了粉丝基础;另一方面,这些"韩流"明星,还可以帮助韩国电影扩大海外

影响力,协助韩国电影一起进军海外市场。韩国电影以他们为代表,在凝聚着超高人气的明星效应的基础上,进行创作与呈现,为电影的观影人次打下了坚实的基础,吸引了众多大公司积极参与电影的制作与投资。

进入 21 世纪,与众多明星一起涌入韩国电影界的,还有一批才华横溢的年轻导演。例如,在 2005 年推出卖座影片《马拉松》的韩国导演郑允哲和《欢迎来到东莫谷》的导演朴光铉等,都是这一时期引人注目的新晋导演。与此同时,电影的内容创作也迎来了一个新的纪元,越来越多的韩国电影,不仅打破了本国的票房纪录,也在亚洲各个国家创造了一个又一个的电影话题。

一、世纪之交的电影创作

从 20 世纪 90 年代到 21 世纪之初的短短三四年间,韩国新电影犹如大潮涌动,横扫了包括中国在内的亚洲各个国家的电影市场,在国际著名的电影节上频频亮相获取佳绩,韩国世纪之交的电影作品大致可划分为以下四大类。

1. 唯美纯情片

唯美"纯情片"属于以捕捉人生意义为特征的艺术电影。它们主要以韩国导演许秦豪执导的《八月照相馆》和李真香执导的《美术馆旁的动物园》两部片子为代表,它们都属于温馨中略带几分伤感的唯美爱情片,影片常常通过舒缓的影像,安静细腻地描绘男女之间的纯真爱情,展现对生活与命运的深沉悲鸣。

电影《八月照相馆》讲述了主人公金永元,正值而立之年的他却身患绝症,除了家人他谁都没有告诉,仍一如既往地用和蔼的态度招待每一位照相馆的顾客。一天,一位年轻活泼的女交通警察德琳来到他的照相馆,开始进入了他的生活。德琳开朗的性格、阳光般的微笑深深感染了金永元孤独寂寞的心……金永元在高中时曾喜欢上了邻家女生芝咏,但芝咏嫁给别人后生活并不幸福,虽然金永元还对她抱有一丝幻想,但那天芝咏让永元把广告窗内自己的照片拿掉时,金永元就知道他对芝咏的感情也随着这张照片的消失而消逝了。在此期间,金永元与德琳的关系却愈来愈亲密,可是,来日无多死期将近,医生嘱咐金永元要准备后事……晚上回到照相馆的金永元,为自己精心拍摄了一张遗照,等德琳再来到照相馆时,已人去楼空,音容永逝。

电影《八月照相馆》的海报如图 9-4 所示。

图 9-4　电影《八月照相馆》的海报

这一类型的片子往往以平凡的生活为切入点,娓娓讲述人与人之间的真情实意,在平实的叙事中,将生活里最感人、最真挚的情感一一道出,使人们在电影里得到慰藉、获得温暖。

2. 历史反思片

这类影片往往在内容上突出了某种政治禁忌,敢于直面民族历史的伤痕,以严峻而沉重的镜像对历史提出总结。该类电影中,最具人性深度,并在整体艺术创作上显示出高水准,且令人灵魂为之震撼的作品,当推韩国导演李光模的《逝去的美好时光》。影片沉重地再现了 20 世纪 50 年代初期,朝鲜战争后期美军在韩国农村买春寻欢,韩国妇女在屈辱中求生的殖民历史。全片运用固定机位的景深镜头、长镜头等,客观冷静地再现了一幕幕的乡土往事。

《逝去的美好时光》描述了成民的父亲在替美军看仓库的同时,还偷偷干着一桩将村子里的一些女性送去做美军的"慰安妇"的差事,成民的姐姐就曾被父亲用自行车载去为美军"服务"。成民的小伙伴昌熙发现了这个秘密,为了复仇,昌熙趁着美军开吉普车来仓库与女人幽会时,一把火烧掉了仓库。美军从谷仓的灰烬里找到了一只小孩的鞋子,便命令村里所有的小孩都来试穿这只鞋,两三个"合脚"的孩子就此便成了怀疑的对象。昌熙随后失踪,连他的尸体也没有找到,成民和村里的小伙伴就用藤编的"空棺材"默默地为昌熙送葬,一种撼人心魄的历史悲怆感悠然而出……

该类题材的电影,大多侧重于通过对历史事件的还原,揭露日本帝国主义的殖民统治或其他外来国家对韩国的军事入侵,以及由此给韩国人民造成的水深火热的苦难生活。他们通过讲述小人物的命运的故事,将当时社会底层最黑暗、最惨绝人寰的生活状态展现在人们的眼前,并对历史命运做出了深刻的反思。

3. 人生咏叹片

这一时期的人生咏叹片以2001年3月,韩国郭京泽执导的电影《朋友》为代表。该片上映后,立即在韩国引起了巨大的反响,一周内吸引了100万观众前往观看,放映第42天,便已打破《生死谍变》创下的最高票房纪录。

《朋友》讲述4位死党在20年间经历的人生考验及动荡的故事。故事发生在1976年的釜山,4个出身不同的13岁男孩成了莫逆之交,他们分别是黑社会老大的儿子俊石、验尸官的儿子东洙,还有上太和忠浩。童年时光在嬉笑打闹与反抗叛逆中度过,四人同时喜欢上了一位唱歌的女孩——珍淑,围绕这个女孩,他们的友情经历了动荡的人生考验。回顾我们各自的童年时代,谁不曾有过这样的情谊,朝夕相处、同床共枕、彻夜倾谈、一日不见如隔三秋……但随着年龄的增长,各自拥有了不同的生活圈子,思想性格在悄悄地发生变化。影片中,俊石与东洙虽然反目成仇,但童年里那份浓得化不开的友情却不会轻易淡去……正是在这一点上拨动了观影者的心弦,使我们又重新回想起那些至纯至真的日子,令已经麻木迟钝的心,又一次变得温软湿润。

人生的咏叹是该类电影题材选取与影片制作的永恒话题。他们常借助影片感叹生活的变化无常,感叹岁月的流逝,以及命运对人生的戏弄,也常在这样的咏叹中,思考人生、思索未来。

4. 商业电影

韩国商业电影数量大,类型丰富,表现形式多元,它既注重对本民族风土人情的展示,又吸收了某些好莱坞影片的元素,瞄准观众的艺术趣味和审美期待,全方位地去满足不同观众的需求。商业电影的模式大约可以分为:间谍片、动作片、警匪片、情色片、武打片、喜剧片和大量涌现的浪漫奇情的青春时尚片等。

这中间最为观众所熟知的就是青春时尚片的代表作——《我的野蛮女友》。该部电影是由韩国导演郭在容执导的一部韩国爱情电影,电影根据韩国一部流行的网络小说改编而成,由车太贤和全智贤联袂主演。

《我的野蛮女友》讲述了一位外表清丽脱俗,是男生一眼就会喜欢的理想女孩宋明熙,一开口却大相径庭,野蛮又霸道,一次因醉酒而差点掉下铁轨的她,被忠厚老实的牵牛救下。牵牛背着烂醉的她到宾馆投宿,正当牵牛在洗澡时,警察却突然冲入他的房间,一丝不挂的牵牛被警察误会,带往警署。第二天宋明熙约牵牛出来,盘问一番后,又再度喝醉,牵牛只好再次带她回旅馆过夜。如此一来,两人便悄悄开始了一段奇妙的姻缘。

《我的野蛮女友》是一部在韩国乃至整个亚洲都取得巨大成功的商业电影,影片不再执着于对韩国历史的挖掘展现,以及对命运无常的感叹,而是通过一个外表与性格及其反差的女孩,将爱情的美好与奉献描绘出来。

电影《我的野蛮女友》的海报如图9-5所示。

韩国的商业电影,在重视艺术性的同时,也把它作为一个产业或一个商品进行运作。韩国导演在影视创作

的过程中,学习模仿好莱坞的类型片创作模式,努力挖掘韩国电影的商业潜能,利用韩国偶像的强大号召力,配合选用大胆的题材、设置不落俗套的情节,以及韩国独有的细腻情感的表达方式,让韩国商业电影在整个亚洲范围内,产生了巨大的经济效益。

这一时期,韩国的电影创作者也人才辈出。在众多被人所熟知的导演里面,怪才金基德最具代表性。1960年出生的金基德,童年家境贫困,早早辍学在工厂打工,但自幼热爱绘画。20岁应征入伍,30岁只身前往法国学习两年,归国后开始从事电影剧本的创作,1993年,凭借剧本《画家与死囚》获得剧作教育协会最佳剧本奖;1994年,凭借剧本《二次曝光》获得韩国电影委员会最佳剧本奖;1995年,凭借剧本《非法穿越》再次获得韩国电影委员会最佳剧本奖。

1999年,金基德执导的电影《漂流欲室》,2001年拍摄的《收件人不详》,2002年拍摄的《坏小子》《海岸线》,2003年推出的影片《春夏秋冬又一春》,2004年拍摄的《撒玛利亚女孩》等影片都获得了业内奖项。

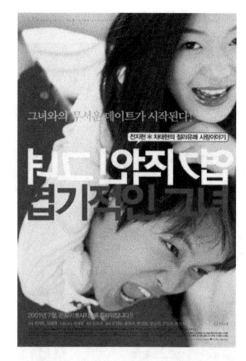

图9-5 电影《我的野蛮女友》的海报

金基德也总是能够在他的影片中借助边缘人群的生活状态,探讨与思考人性的无限潜能,将人性中最恐惧、软弱、阴暗、抗争与欲望纠缠的一面,进行特写、扩大与释放,这是其电影创作中的矛盾与暴力的源泉。对于这些,金基德曾说:"我更愿意把它理解为一种身体上的表达而非单纯的消极暴力。我的人物所受到的伤害和被烙下的疮疤也是年轻人在他们还不能真正对外在的创伤做出回应的年龄段所经历过的……因为种种的失望,让他们失去了信仰和对他人的信任,于是不再言语,他们转而寻求暴力"。

二、2010年后的电影创作

2010年后,韩国电影业再次迎来了收获的小高峰,尤其是2012年至2013年期间,韩国电影迎来了其产业复兴的新时代。2012年,由韩国导演金基德执导的电影《圣殇》获得业内大奖,同年,由李焕庆制作的《七号房的礼物》和崔东勋执导的《盗贼同盟》观影人次均超过千万。

新世纪以来,韩国电影凭借多元的创作形式和合作渠道,以及大量跨国投资的吸引,使2010年后的韩国电影在制作、发行、放映、出口等方面都稳步快速增长。仅"2012年韩国电影制作业就多达2751家,影业机构5099家创历史最高。产量方面,韩国电影2006年以110部首次突破1991年以来产量100部大关,2011年达216部首次突破200部大关。2012年再创229部的产量新高纪录。2013年韩国电影产量基本稳定……2013年韩国电影进一步扩大竞争优势,本土市场占有率提升至59.7%,仅低于2006年63.8%的历史第二高位。2013年度最卖座影片前十名中,好莱坞电影仅有《钢铁侠3》入列,其余9名都为韩国电影片《七号房的礼物》《雪国列车》《观相》《柏林》《隐秘而伟大》《辩护人》《捉迷藏》《恐怖直播》《监视者们》,相对于2012年来说增加了6部观影人次500万以上的影片"。

这一时期的韩国电影创作,在拍摄风格和创作模式上不断探索与创新,不仅着力于提升本土电影的质量,也加强了与其他国家的电影合作,与此同时,以下几类电影,也开始逐渐成为韩国电影市场的中流砥柱。

1. 法庭电影

图9-6 电影《熔炉》的海报

2010年后，韩国影坛涌现出了一批根据现实生活中的真人真事，或有社会影响力的案件为原型改编的电影。此类影片，以纪实和故事虚构相结合，以当时热点事件的人物为原型，进行改编创作，在观众心中产生了极大的共鸣。例如，由韩国导演李俊益执导的《素媛》、方银振制作的《回家的路》和杨宇锡导演的《辩护人》，以及名扬海外的黄东赫导演的《熔炉》等，都是该类影片的代表之作。

电影《熔炉》的故事原型来源于韩国的一所聋哑学校，在2000年至2004年期间，该所学校的校长与部分老师狼狈为奸，长期性侵虐待儿童，知情人士也视而不见。直到2005年，才有一位老师将这一系列丧尽天良的事件曝光。虽然事件曝光后，官方进入并展开了相应的调查，但那些施暴者却并没有得到相应的惩罚。一直到影片《熔炉》的上映，这一事件再次被曝光至大众眼前，在社会强烈的呼声中，政府再次启动对该案件的重新调查，最终使韩国政府对性侵罪行量刑标准较低的部分法律条例做出了修订，涉案者也受到了应有的惩罚。

电影《熔炉》的海报如图9-6所示。

2013年10月上映的电影《素媛》，讲述了一位8岁未成年女孩遭遇性侵，作为受害者的素媛一家仿佛成了周身污秽的耻辱之人，被四周诧异好奇的目光所包围。妈妈悲痛欲绝，几近崩溃。爸爸全力保护女儿，但受伤的女儿却拒绝爸爸的靠近。善良的爸爸为了靠近女儿，穿起了厚厚的公仔服……最终，小女孩儿在大家的帮助下走出了心灵的阴影，重新鼓起了生活的勇气。该片以真实自然的表现手法再现了女儿的伤痛以及父女间无言的爱。

在这类影片中，常常反映的是民众对社会公平正义的期许、是对法律中终究会维护人的合法权益的信任。就像《熔炉》中所说："我们一路奋战，不是为了改变世界，而是不让世界改变我们。""哪怕这个世界真的黑暗如熔炉，将人性燃烧、腐蚀，毁灭成灰烬，我们也要奋战到底，为了活着的尊严，为了人性中的善而奋斗不息。"

韩国法庭电影以真实事件作为创作原型，对公众良知发起了勇敢的挑战，在激烈的冲突与矛盾中，展现人物内心的无助与悲凉，以及生活在特权阴影下的底层人群的痛苦与艰辛，但又对生活充满渴望与期盼，从一个侧面展现了韩国社会的时代精神。

2. 怪物惊悚片

韩国电影在21世纪后，一直处于一种蓬勃发展的状态，曾经有人提出，韩国本土电影的大片制作能否实现全球化？对这一问题，很多学者展开了讨论，这中间不可避免地就谈到了韩国电影创作中的一类经典类型片——怪物惊悚片。该类影片的代表作有《汉江怪物》和《釜山行》等。

《汉江怪物》是由韩国导演奉俊昊执导的故事片，该片于2006年7月上映，讲述了由于美军停尸房违规向汉江中倒入大量变质甲醛，导致汉江水质受到污染，水中生物发生变异。一天，怪物从水中出来吃人，在造成恐慌与混乱的同时，还抓走了小女孩朴贤瑞，小女孩的家人向警方和医院求助，却被当成精神病患者。美国政府还以捏造和散播该怪物传播病毒的手段，强迫韩国政府将出事地区进行封闭，从此，江斗与家人一起为救回朴贤瑞与怪物展开了殊死搏斗。

同样既具有韩国传统文化理念，又具备现代化表现模式的电影，还有2016年7月上映，由韩国导演延相昊

执导的丧尸电影——《釜山行》。影片讲述了单亲爸爸石宇与女儿秀安乘坐高速列车前往釜山,由于一位少女身上带来的僵尸病毒开始肆虐且不断扩散,列车于顷刻间陷入了一场灾难。当开往釜山的列车上,一个个生命被咬伤感染变成丧尸后,所有人都笼罩在一种惊恐与无助的气氛之中,在这种极端压抑、极端紧张、极端恐惧的环境中,人性的善良与丑恶再一次被导演血淋淋地展现在观众面前。

影片中既有以公司高层为代表,见死不救、阻断别人后路的人,也有毫无辨别是非能力的人,更有充满正义感、以牺牲自我保全妻儿的丈夫,和为了女儿不顾一切的父亲。整部列车在抵达釜山后,全车数千鲜活的生命,仅仅只存活了两个。究竟是丧尸残害了他们,还是被自私与罪恶吞噬?这正是导演要传达与探讨的问题。影片最后,安排了一位孕妇与一个小女孩重获新生,她们一位承载着生命的诞生,一位象征着生命的发展,仿佛新世纪的挪亚方舟一般,令人回味无穷。

从《汉江怪物》中全家出动救朴贤瑞,到《釜山行》中多个家庭互相拯救,韩国怪物惊悚片的发展可谓惊人。韩国的怪物惊悚片,在展现灾难的同时,往往会将对人性的思考贯穿始终,导演总是渴望能够带给观众更多的震撼与反思,究竟真正令我们感到惊悚的,是怪物的存在,还是人性的黑暗?这是该类影片传达的永恒话题。

3. 中韩合作电影

近年来,中国与韩国在电影合作领域中不仅成片数量稳步增长,合作的模式、影片的题材、创作的类型、表现的风格也日益多样化。在中韩电影合作的过程中,最常见的模式是演员之间的互相输出,这种合作形式,不仅实现了影响力的优势互补,同时,也带来了丰厚的投资回报。例如,2010年由韩国导演金泰勇执导的电影《晚秋》,在中国上映后的首周末票房就已达2800万人民币,在经历了清明节小长假后,票房更是超过6000万大关,让同时期的其他文艺片大感惊讶。

《晚秋》的故事结构非常简单,讲述了一位中国女子安娜因遭遇家庭暴力而失手杀害了自己的丈夫,在入狱服刑期间,因为母亲的过世获得了三天的假释。离家七年后的安娜,首次踏上了归家之路,并且意外地在长途汽车上邂逅了韩国男子勋。车费不足的勋向安娜借钱,并约定到西雅图后还钱。两个陌生的男女,就在这样的机缘巧合中相识相遇,并在陌生的城市,用两个国家的语言展开了一场为期三天的恋爱。

继电影《晚秋》之后,中韩继续开启合作大门,又于2011年推出了另一部卖座电影——《盗贼同盟》。该片在中国香港、中国澳门和韩国釜山多地取景,由中韩两国参与制作,汇聚了中韩豪华的明星阵容。在韩国取得了1 298.334 1万次的观影人次,位居韩国电影史票房第二位。

如今,中韩两国的电影合作模式,正在进行不断的变化与发展,从早期的演员输出,到后来的共同制作,如今,中韩两国的电影合作又迎来了"一本两拍"的时代,即一个剧本,两地自拍。《奇怪的她》和《重返20岁》就是中韩两国共同开发的电影项目。

2014年,由韩国导演黄东赫执导的电影《奇怪的她》上映后,在韩国取得了不错的口碑与票房;2015年,中国导演陈正道制作的电影《重返20岁》,在中国获得了3.64亿人民币的票房收入。两部影片讲述的都是70多岁的老太太重返20多岁花季少女后,而展开的一系列关于亲情与爱情的故事。

这样的合作模式,为未来中国与韩国电影的合作提供了一个全新的发展契机。在全球化背景下,这种合作模式不仅可以最大限度地发挥优秀剧本的价值,也能很好地适应不同国度的文化差别,与此同时,"一本两拍"这种合作模式本身就是一个电影话题。

虽然,有学者认为从2014年开始,韩国电影市场进入了瓶颈期,但据2014年韩国电影的数据统计来看,却创下了韩国电影产业史上的最高销售额——20 276亿韩元。2015年,韩国电影继续保持增长势头,但增长速度明显减缓,当下韩国电影已逐渐达到饱和状态,如何在新世纪创作新的佳绩,将成为所有韩国电影人需要共同思考与解答的长久话题。

思考题:
1. 请分析韩国电影崛起的主要原因有哪些?
2. 早期韩国电影的创作有哪些特点?
3. 新时期韩国电影类型有哪些?有什么创作特点?

第十章

伊朗电影史
YILANG DIANYINGSHI

- 学习目标：了解伊朗电影不同时期的发展背景、发展特点、代表人物及作品。
- 学习重点：掌握伊朗电影的创作理论与实践。
- 学习难点：熟悉伊朗电影代表人物及其作品；掌握伊朗电影的风格特征。

第一节 伊朗电影发展的概况

伊朗，这个拥有4000多年悠久历史的国家，电影早在20世纪初就出现了，伊朗本土电影的制作可上溯到1925年。但在这个由宗教激进主义神权政治统治的国家，文化历史是十分封闭而保守的，电影一直遭到伊斯兰宗教人士的公然诋毁和排斥，发展相当缓慢。近30年是伊朗电影走向繁荣、步入辉煌的黄金时期，伊朗电影，特别是儿童题材电影在国际电影节频频获奖，备受瞩目。

一、宗教与电影

1904年第一家电影院在德黑兰开业后不久，伊斯兰教神职人员就发出了反对这一新艺术形式的呼声，多家电影院被焚毁，1918年8月在阿尔丹布来克斯就有400人丧生，神职人员认为电影院是西方国家的象征，电影亵渎神灵，是清真寺的劲敌，直接威胁到他们的权力，颠覆了他们长期以来信奉的价值理念。

伊朗电影始于1900年，这一年宫廷摄影师米尔扎·易卜拉欣·汗·阿卡斯巴希根据国王的要求拍摄了第一部反映王宫的画面供国王和大臣们赏玩，由于没有公映而未曾保存。

1909年，阿旺斯·乌甘尼扬斯的《阿比和拉比》开创了伊朗电影故事片的先河。《阿比和拉比》是一部喜剧追逐片，一上映就十分轰动，遗憾的是这部影片没有留下拷贝。他的另一部电影《哈吉·阿加·阿克图尔·希内马》(1934年)是伊朗保存完好的第一部长片。

1934年，旅居印度的伊朗人阿卜杜勒·侯塞因·赛帕内塔拍摄了伊朗第一部有声电影《洛尔部落的一个姑娘》。影片中的演员全部是伊朗人，在当时的伊朗国内引起了相当的轰动，获得了不错的票房。

不久，第二次世界大战爆发，这对于才艰难起步的伊朗电影无疑是毁灭性的灾难，这期间，伊朗电影进入低谷。1937年至1948年伊朗电影产量几乎为零。

20世纪60—70年代，由于巴列维统治时期盲目效仿西方，曲解现代文明，废除了很多伊朗传统，引起了民众对民族传统文化理解的混乱。导致崇洋媚外的思想和灯红酒绿的生活方式泛滥成灾。在电影上表现为：低级趣味的传奇故事和裸体画面的影片成为追捧的时尚。再加上一些电影从业人员只为追求商业利益而迎合观众拍摄一些低俗的影片，导致此时期伊朗电影市场混乱不堪。在这种电影危机下，以达鲁什·默赫朱等为代表的伊朗电影人承继了意大利新现实主义电影的写实风格，用朴素的影像语言讲述现实故事，揭露社会黑暗，开创了伊朗乡土写实主义电影的先河。他用本民族的文化精髓来打击那些腐朽、老套的商业电影。达鲁什·默赫朱的国家投资制作的电影《奶牛》(1969)成为伊朗新电影的开天辟地之作。也就是从这里开始，伊朗电影走向了国际。

1979年对伊朗政坛和影坛来说都是非常重要的一年,伊朗爆发了推翻君主制的宗教革命,伊朗几千年的君主政体被推翻,建立了"伊斯兰共和国",主张保守、恢复传统的宗教界至此成为国家的绝对权威,宗教教义即《古兰经》成为人们日常生活的绝对指导准则。不久以后,新政府从列宁十月革命的经验中获得启示,认为电影是最为有力的意识形态武器,开始倡导"高扬伊斯兰的、反帝国主义的"电影创作。今天看来,1979年伊朗的伊斯兰革命无疑是当代伊朗新电影的重要分水岭,因为它标志着一种旧制度的结束与一种新的特定制度的形成。鉴于此,本书把1979年伊朗伊斯兰革命前后涌现出的伊朗民族电影称为伊朗新电影。

1983年成立的法拉比电影基金会,隶属于伊朗文化与伊斯兰指导部领导,法拉比电影基金会在"监督、引导、保护"的方针下促进了电影生产的投资,是伊朗伊斯兰革命后电影发展的一个转折点。从1983年起,伊朗电影进入一个新的发展时期。电影学校、电影协会等电影团体大量涌现。这一时期,伊朗电影在质量与产量上都有了新的飞跃,大量的优秀影片跻身各种国际电影节并屡获大奖。

1993年伊朗电影进入一个新的阶段,政府决定终止对电影的资助,以便使电影业在自力更生的基础上寻求发展。"这期间出现了一批家庭友爱题材影片,这些影片渗透着浓厚的人道主义思想,因而获得了广泛的好评,在国际电影节和电影会议上都取得了骄人的成绩,形成了备受国际电影界关注的伊朗新电影现象,并使得伊朗影片在许多国家家喻户晓、名声大振。"[①] 1997年,哈塔米当选伊朗总统,他在文化艺术方面给予了一些新的宽容政策,特别是在电影审查制度方面,在电影中人物和现实生活方式、衣食住行方面切合艺术是艺术家创造再现的特点的方面放宽了部分审查要求。

虽然国家放宽了电影政策,但由于伊朗是一个政教合一的伊斯兰国家,极其严格的宗教规范。例如:女演员必须戴头巾、面纱,不允许裸露肌肤,禁止暴力场面和宗教中伤,电影不能涉及政治、宗教、性等。以阿巴斯·基亚罗斯塔米和穆森马克马巴夫为首的有志导演引领了伊朗电影革新的风潮。这次革新运动继承前辈的乡土写实风格,放弃诠释宗教或道德戒律为旨的"伊斯兰电影"模式,规避伊朗国内严苛的电影审查制度,尽量规避敏感话题,避免不必要的麻烦。以一种温和的、远离政治的方式,拍摄以少年儿童为主人公的影片。正是这种"被逼出来的命题电影"经过伊朗电影人的艰苦努力,在摸索和曲折中发展,形成了伊朗电影独特的电影业景观,奠定了伊朗电影的国际地位。

二、伊朗新电影运动

1979年霍梅尼发动伊斯兰革命前后,伊朗新电影曾出现了两次潮汐。第一次潮汐出现在20世纪70年代,以达鲁什·默赫朱为代表,开拓了伊朗乡土写实电影的先河。第二次潮汐发生在伊斯兰革命之后,领军人物是阿巴斯·基亚罗斯塔米,他放弃诠释宗教或道德戒律为题旨的"伊斯兰电影"模式,采用一种温和的疏离政治意识形态的叙述方法,把镜头对准儿童的纯真世界,透过儿童的形象来折射人类的良心和人生的苦难,并最终将伊朗电影推上国际影坛。

1. 第一次潮汐

第一次潮汐出现在20世纪70年代,以达鲁什·默赫朱的影片《奶牛》《邮递员》为代表,开拓了伊朗乡土写实电影的先河,其后的代表作品是阿米尔·纳德瑞的《追火车的街童》和《水、风与泥土》。

20世纪60—70年代,随着巴列维王朝"白色革命"的推进,伊朗国内亲美西化倾向严重,一些带有歌舞、裸体镜头的低水平传奇故事成为伊朗某些影片的主要内容之一,直到后来随着伊斯兰革命的成功伊朗电影进程

① 邢秉顺:《伊朗文化》,344页,北京,文化艺术出版社,2003。

才发生变化。在这类恶俗电影风行的同时,另外有一些电影,如《城南》(法拉赫·加法里,1958年)、《古齐的夜》(法拉赫·加法里,1964年)、《砖坯和镜子》(易卜拉欣·古列斯坦,1965年)、《阿胡夫人的丈夫》(达乌德·马拉普尔,1968年)等影片,能够在电影界一边倒的形势中坚守正义。经过断断续续的努力,在1969年伊朗电影形成了新的潮流。这一时期主要受意大利新现实主义风格的影响,出现了一批反映社会意识形态,表现社会现实疾苦的乡土写实影片,主要代表作品有达鲁什·默赫朱的《奶牛》。与《奶牛》一片齐名的是马苏德·基来亚伊导演的《凯撒》(1969)。《恺撒》借鉴了前人的经验,塑造了新的英雄模式。这两部电影的出现奠定了伊朗新浪潮的发展方向,反映了人民的疾苦,表现了民族传统,焕发出清新的气息。

电影《奶牛》的海报如图10-1所示。

2. 第二次潮汐

第二次潮汐发生在伊斯兰革命之后,伊朗新电影在20世纪80年代中期开始复兴,但直到1988年两伊战争结束后才开始真正受到

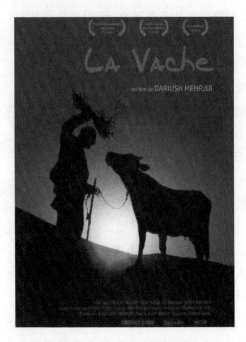

图10-1 电影《奶牛》的海报

世界影坛的瞩目。

霍梅尼革命成功以后,新的当权机构从俄国十月革命中获得启示,认为电影可以起到为其思想意识进行宣传的积极作用。于是,伊朗国内开始了倡导"高扬伊斯兰的、反帝国主义的"电影创作,全面推进伊斯兰化进程,对外也提出了"不要东方,也不要西方,只要伊斯兰"的口号。[①] 电影作为宣传舆论工具得到了当权机构的有意扶持,伊朗电影也因此迎来了它新的政治历史身份。伊朗电影人根据国家要求尽力用自己的艺术创作方式发展电影产业,大概到80年代中期伊朗电影迎来了第二次发展浪潮。它必须以不触犯伊斯兰宗教道德戒律为前提,且每一部影片的拍摄制作都必须通过严格的审查制度。苛刻的审查,一方面对电影传达的意识形态进行了管制以使其符合伊斯兰化,但另一方面也限制了电影本身的表达。

伊朗"新浪潮"与世界电影"新浪潮"同步产生于20世纪六七十年代,霍梅尼领导的伊朗伊斯兰革命之前,文化意识的复苏逐渐带动电影事业的恢复。而1979年后,国家政权的改变,当局部分政策的扶持又推动了伊朗新电影连续进步的发展。

其引领浪潮的人物是阿巴斯·基亚罗斯塔米,他继续坚持前辈的乡土写实风格,并将伊朗电影推上了国际影坛。他的电影采取了一种温和远离政治的叙述方法,放弃诠释宗教或道德戒律为题旨的"伊斯兰电影"模式。他把镜头对准儿童的纯真世界,透过孩子的形象来折射人类的良心和社会的苦难。

与阿巴斯·基亚罗斯塔米同时期的另一位重量级的导演穆森·马克马巴夫的作品也在国际上令人瞩目,如《骑单车的人》《编织爱情的草原》《万籁俱寂》《电影万岁》《坎大哈》等。

进入20世纪90年代,特别是哈塔米于1997年当选总统后,面对全球化市场的挑战,伊朗首先宣布了对外进口片的解禁,取消了若干限制电影工业发展的规定。同时解放了一些被禁映的电影作品。在这种文化开放政策的推动下,一些独立电影工作者包括流亡海外的电影导演也相继回国,伊朗电影进入了一个史无前例的开放发展期。

新近涌现出一批富于创新锐气的青年导演和女性导演,使伊朗电影触及现实和深度以及电影美学的多元

① 张铁伟:《列国志——伊朗》,253页,北京,社会科学文献出版社,2005。

化探索上向前跨进了一步。20世纪90年代中期以来,伊朗电影终于赢得了全世界的广泛关注。

第二节 伊朗重要导演及其作品

在严苛的宗教制约下,伊朗幸运地拥有那么多深深地根植于本土文化又充满良知的优秀电影人,他们的作品,不但在国外受到赞誉和关注,使世界听到了这个国家和民族的声音,更在国内强烈地唤起了人民的凝聚力、自豪感,使民众对电影艺术的热爱与渴求达到了白热化的程度。如果说,在伊斯兰革命前夕,以达鲁什·默赫朱为代表的电影人引领了"伊朗新电影"运动的"第一次潮汐",那么,从1986年至今活跃于影坛的几代导演作为新电影的"第二次潮汐",则以更为迅猛的态势冲刷着外国和本国的电影业,他们以一种卓尔不群的态度,给追求视听刺激和技术主义日益泛滥的国际影坛带来一股清新的气息,一种久违的感动,也给本土电影的进一步发展带来了新的希望和新的血液。一般来说,国际上习惯将活跃于伊朗影坛上的电影人分成四代。

一、第一代导演

早在1979年霍梅尼革命发生的十年前,达鲁什·默赫朱拍摄出了伊朗新浪潮的开山之作《奶牛》(1969年),他被称为是伊朗的第一代导演,代表作品有《奶牛》《邮递员》,开拓了伊朗乡土写实电影的先河。

二、第二代导演

阿巴斯·基亚罗斯塔米与另一位伊朗电影新浪潮的主将穆森·马克马巴夫被称为第二代。

1. 阿巴斯·基亚罗斯塔米

阿巴斯·基亚罗斯塔米1940年生于伊朗首都德黑兰,毕业于德黑兰大学美术学院,主要电影作品有《何处是我朋友的家》(1987)、《生生长流》(1992)、《橄榄树下的情人》(1994)、《樱桃的滋味》(1997)、《随风而去》(1999)等。

阿巴斯·基亚罗斯塔米的电影仿佛一泓"清泉"在传播了几千年文明的土地上蔓延,阿巴斯·基亚罗斯塔米那充盈着诗意的镜像风格给人们带来了耳目一新的冲击。

阿巴斯·基亚罗斯塔米的电影创作,跨越了伊斯兰革命前后两个时期。20世纪70年代初,阿巴斯·基亚罗斯塔米从拍摄《面包与小巷》等短片起步,他创作的黄金岁月则从20世纪80年代后期到90年代。他以《何处是我朋友的家》(1987)一举登上国际影坛,赢得欧洲的一片赞誉;数年后,他又创作了《生生长流》(1992)和《橄榄树下的情人》(1994),被学术界命名为阿巴斯·基亚罗斯塔米的"乡土三部曲"。正是基于这个"乡土三部曲"所呈现的东方镜像的文化魅力,西方称他是20世纪90年代世界舞台上出现的最重要的电影导演[①]他成

[①] [美]戈达弗雷·切西尔:《阿巴斯·基亚罗斯塔米——提出问题的电影》,林茜,译,载《北京电影学院学报》,1997(1)。

了第三世界当之无愧的电影大师。

在阿巴斯·基亚罗斯塔米早期的作品中，往往展现的是儿童的精神世界，关注被成人世界所忽视的儿童的真挚、纯善，以及他们的遭遇、无助与孤独。渐渐地随着实践的推移和社会的发展，与时俱进的阿巴斯·基亚罗斯塔米也开始将成人世界的生活纳入他的视野，例如《橄榄树下的情人》《樱桃的滋味》《随风而逝》《十段生命的律动》等，都有深刻的哲学思考在其中。阿巴斯·基亚罗斯塔米的成名大作是《何处是我朋友的家》。可以说，阿巴斯·基亚罗斯塔米正是凭借此片一跃成为国际知名大导演，而也正是此片，揭开了一个个伊朗新电影在国际各个电影节上获奖的序幕。

电影《何处是我朋友的家》的海报如图 10-2 所示。

阿巴斯·基亚罗斯塔米里于 1992 年拍摄了影片《生生长流》，1994 年完成了影片《橄榄树下的情人》。这两部影片都取材于社会现实。1990 年伊朗大地震后，阿巴斯·基亚罗斯塔米重返《何处是我朋友的家》的拍摄地寻找影片中饰演主人公的那两个小演员。《生生长流》记录了他前往灾区的见闻，以橘黄色调烘托了人们积极重建家园的暖意，影片融合了纪录与虚构两种风格。

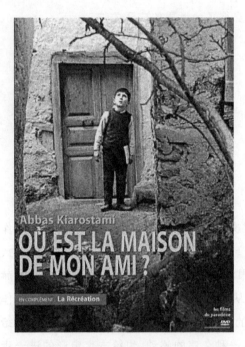

图 10-2　电影《何处是我朋友的家》的海报

电影《生生长流》的海报如图 10-3 所示。

《橄榄树下的情人》是关于一个电影摄制组选演员拍片的故事，该摄制组正在拍摄的影片是《生生长流》。《橄榄树下的情人》延续了《生生长流》对生命主题的探索，同时它也是一部关于爱情和电影的颂歌。

电影《橄榄树下的情人》的海报如图 10-4 所示。

图 10-3　电影《生生长流》的海报

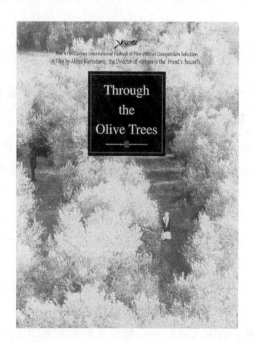

图 10-4　电影《橄榄树下的情人》的海报

《何处是我朋友的家》《生生长流》《橄榄树下的情人》三部作品中的人物是相互呼应的，有人将这三部作品并称为阿巴斯·基亚罗斯塔米的"乡村三部曲"。这三部作品都取材于现实生活中的平凡小事，没有高潮迭起、

紧张悬疑的戏剧性情节,也没有复杂的人物关系和画面构图,其外表简洁的电影作品却闪现于琐碎的对话、田园景观的描摹中,在看似不经意之间,关于伊朗社会的百态和人民的坚韧性格,触动着人类最原始的纯真,触动着生活在现代文明的观者的心灵深处。

阿巴斯·基亚罗斯塔米在电影艺术方面的探索和成就是非凡的,日本电影大师黑泽明曾称阿巴斯·基亚罗斯塔米的作品"无与伦比",法国新浪潮代表人物让-吕克·戈达尔在戛纳电影节看了阿巴斯·基亚罗斯塔米的影片后,曾这样评论:"电影始于大卫·格里菲斯,止于阿巴斯·基亚罗斯塔米!"大卫·格里菲斯的意义主要在于他对电影剪辑的创新。相对而言,阿巴斯·基亚罗斯塔米则意味着一种电影真实的回归,意味着回到了卢米埃尔质朴的影像时代。

阿巴斯·基亚罗斯塔米的电影扎根于伊朗本土,取材于日常生活中平凡的人物和景物,没有跌宕起伏的故事冲突,它像一条静静流淌的明澈小溪,不动声色地映照出两岸变换的景致。纪录片式的叙事框架、真实的生活节奏和现实主义的主题、开放式的结局,以非职业演员的本色朴素表演,长镜头的耐心关注剥离了蒙太奇镜头拼接带来的斧凿痕迹,纵深的大远景镜头将真实而立体的空间完整呈现,场景设置取材自然,细节真实呈现,使阿巴斯·基亚罗斯塔米的剧情片更像是一部不加任何雕饰的纪录片,阿巴斯·基亚罗斯塔米本人深藏在摄影机后,让故事自然展开又自然结束。

2. 穆森·马克马巴夫

穆森·马克马巴夫1957年出生,1993年穆森·马克马巴夫着手组建了"穆森·马克马巴夫家族电影学校"。他的代表作有《骑单车的人》(1987)、《无知时刻》(1996)、《电影万岁》(1995)、《编织爱情的姑娘》(1996)、《万籁俱寂》(1998)、《坎大哈》(2000)等。

电影《无知时刻》的海报如图10-5所示。电影《万籁俱寂》的海报如图10-6所示。

图10-5 电影《无知时刻》的海报

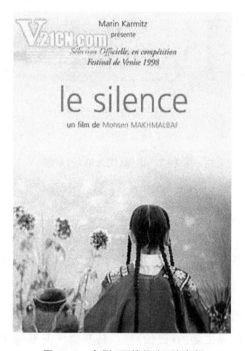

图10-6 电影《万籁俱寂》的海报

穆森·马克马巴夫是伊朗很重要的电影导演,同时是蜚声国际影坛的重要电影艺术家,他以自己的故事片、纪录片和短片,以他对伊朗社会现实和西亚动荡不定的政治格局的广泛而深刻的了解,而名副其实地出演着一个政治的、有机知识分子的角色。在伊朗本土的社会视野中,他的意义和影响甚至超过了伊朗的国际电影

艺术大师、国际电影节上的明星级导演阿巴斯·基亚罗斯塔米。

《坎大哈》作为一部充满鲜活生命力的作品，一方面继续了伊朗电影纪实性手法带来的本相化的艺术风格；另一方面又努力在这种本相化的展示中开创新的结构方式，让我们看到伊朗电影走出闭锁、向外发展的动势。

电影《坎大哈》的海报如图10-7所示。

提到穆森·马克马巴夫则不得不提到马克马巴夫家族，穆森·马克马巴夫的妻子玛尔齐埃赫·梅什基尼2000年执导了她的第一部长片《女人三部曲》，儿子梅塞姆·马克马巴夫是摄影师、剪辑师，大女儿萨米拉·马克马巴夫18岁便执导影片《苹果》。总体上来说，马克马巴夫家族的电影着眼于现实生活中人的生存状态，他们模糊了故事片与纪录片之间的界线，诗歌般的艺术气质和人道主义关怀使得他们的电影受到了世界范围内的肯定和欢迎。

电影《苹果》的海报如图10-8所示。

图10-7　电影《坎大哈》的海报

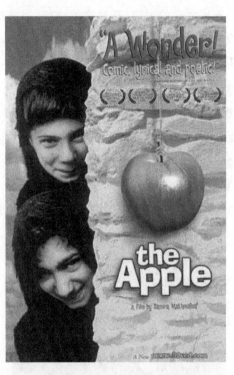

图10-8　电影《苹果》的海报

三、第三代导演

马基德·马基迪与贾法·帕拉西被看作伊朗第三代电影导演中的代表人物。

1. 马基德·马基迪

马吉德·马基迪的主要作品有《小鞋子》（又译作《天堂的孩子》，1997）、《天堂的颜色》（1999），后来又推出了反映难民生活的《巴伦》等。马基德·马基迪的电影注重情感的表达，旨在探讨亲情、血缘关系的温暖与沉重，他用细腻的手法揭示人的内心世界，传递心灵的声音。他对社会下层贫困者充满同情，并着意显示贫困者的善良和情感。

电影《小鞋子》的海报如图10-9所示。

伊朗电影由于其特殊的电影机制，产生了许多以儿童为主角的影片。马基·马基迪以善于把握儿童和青

少年题材著称。他的多部作品均透过孩子们纯真的眼光看世界,经常以家庭为背景,通过简单的剧情探讨亲情、血缘关系的温暖与沉重。影片风格清新,以充满童贞的角度描摹出贫穷的境况,但又坚守着人性的尊严,更值得一提的是,由于他善于运用镜头来赋予影片更大的戏剧性张力,因而在伊朗国内备受好评,并凭借《小鞋子》《天堂的颜色》等片获得业内大奖,他的其他作品也在国外创下了伊朗电影票房的最高纪录。

《小鞋子》讲述一双鞋子的故事,哥哥阿里替妹妹补好了她唯一的一双鞋子,却在买东西时不小心把鞋弄丢了。两个孩子知道家境窘迫,买不起鞋子,为了不让父母知道,两人便轮流穿阿里的球鞋上学,不管两人怎么努力奔跑,还是会因换鞋而导致上课迟到,阿里因而多次遭到了教务长的批评。哥哥得知城里要举办赛跑运动会,赛跑运动会第三名的奖品正是一双运动鞋,便向妹妹许诺,自己一定能拿到奖品送给她。天不遂人愿,阿里拿了冠军,他伤心地哭了。

影片围绕两个孩子为了一双小鞋子经历了苦恼、挫折与失望的剧情而展开。从情节到画面都异常干净纯朴,与孩子们单纯的世界相配合,平静中洋溢着一股淡淡的温暖引发人们来自内心深处的感动,洋溢着浑然天成的童真童趣,情节看似松散平淡,实则紧凑,其中也有跌宕起伏,小小的悬念扣人心弦,充满了张力。

电影《天堂的颜色》的海报如图10-10所示。

图10-9　电影《小鞋子》的海报

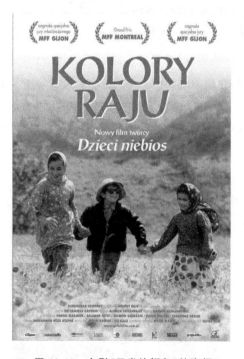

图10-10　电影《天堂的颜色》的海报

《天堂的颜色》中的穆罕默德是一个盲童,他父亲为了怕他妨碍自己的婚事,把穆罕默德送到了一个远离家乡的小木工作坊当学徒。得知此消息的奶奶心痛不已,毅然去寻找穆罕默德,却在途中不幸生了重病,最终离世。因为奶奶的去世而无法娶亲的父亲要把穆罕默德接回家。在回家的路上,穆罕默德掉进了河水里,在父亲犹豫的间隙,汹涌的河水卷走了穆罕默德。影片通过盲童的遭遇讲述了伊朗人对亲情的理解。

2. 贾法·帕纳西

贾法·帕纳西1960年出生。他在1995年拍摄的处女作《白气球》借儿童题材探讨成人世界的问题。主要作品还有《谁能带我回家》(又名《镜子》,1997)、《生命的圆圈》(2000),他的典型风格是在其作品中充满了对茫茫人世的宿命感。他最有名的作品是《生命的圆圈》。巧合的是贾法·帕纳西的这三部作品都是以女性作为影片的中心,从中能体现出贾法·帕纳西对伊朗社会弱势的女性群体深切的关注。贾法·帕纳西虽然作品不多,

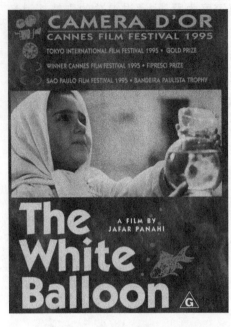

图10-11 电影《白气球》的海报

但他独特的艺术风格却赢得了世界影坛的认同,被认为是新生代导演中的佼佼者。

电影《白气球》的海报如图10-11所示。贾法·帕纳西的《白气球》《谁能带我回家》都以儿童为主角,可贵的是,他将真切的童心、童趣融进了叙事的特定氛围里,影片平实而动情地呈现出童心及人性的光彩,让人们感受到一种"润物无声"般的心灵撞击而久久难以平静。贾法·帕纳西曾担任阿巴斯·基亚罗斯塔米的助理导演,他1995年的"处女作"《白气球》就是阿巴斯·基亚罗斯塔米专为他写的剧本;在拍摄第二部作品《谁能带我回家》(1997)时,贾法·帕纳西就开始尝试突破"儿童花园"模式的局限性,影片采取小米娜的主观视点去看她所栖居的城市。放学了,她在搭乘公共汽车回家的路上,一路的所见和观感。她那纯洁、稚气的眼睛,仿佛就是一面镜子,容不得半粒沙子,逐一映现出成人世界某些颇不文明的行为,还有种种她也看不明白的都市社会相。电影《谁能带我回家》的海报如图10-12所示。

《生命的圆圈》是贾法·帕纳西的代表作,这部电影通过对伊朗的七个处于社会边缘的伊朗女性短暂的人生经历的片段叙述,用以探讨在一个男权为中心的社会中,广大女性所面临的处境。导演以精彩的想象力使影片的形式与内容达到了完美的结合,贾法·帕纳西在这部影片中精心营造了圆圈的意象以揭示女性的命运——伊朗女性无法逃离的命运怪圈。电影《生命的圆圈》的海报如图10-13所示。

图10-12 电影《谁能带我回家》的海报

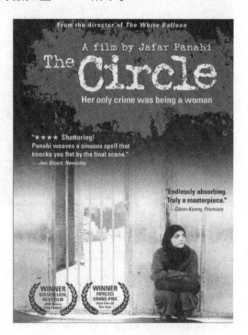

图10-13 电影《生命的圆圈》的海报

在伊朗,电影的审查制度非常严格,贾法·帕纳西创作这样的作品,需要多么大的勇气啊。也许正是这样一部关于女性的作品,将会给贾法·帕纳西带来很多来自电影管理部门或政府的压力。但是对人性关注的永恒的话题,尤其是对女性解放问题的关注总还是要有某些电影创作人来为其呐喊的。这部影片的拍摄技法姑且不论,单是这个主题就应该引起电影节评委对贾法·帕纳西的关注,也更应该引起世人对伊朗女性的关注,

这也就是这部作品的现实意义所在。除了这些知名导演之外,在伊朗电影界,还活跃着其他一些年轻的导演,他们在自己的艺术创作道路上不断探索,也有自己的一些独特的风格。巴赫曼·戈巴迪就是他们当中的典型代表,他的《醉马时刻》展现了两伊战争期间库尔德人的艰辛生活。

四、第四代导演

萨米拉·马克马巴夫与拍摄了2000年度在伊朗本土及国际影坛上名声赫赫的电影《醉马时刻》的青年导演巴赫曼·戈巴迪被称为第四代导演。

1. 萨米拉·马克马巴夫

第四代导演中最为活跃的人物是萨米拉·马克马巴夫,她是伊朗久负盛名的第二代导演穆森·马克马巴夫的大女儿,萨米拉·马克马巴夫从8岁起就参加父亲电影的演出,并在父亲设立的电影学校接受完整的电影教育,18岁时独立执导处女作《苹果》,在2000年,她导演了第二部个人作品《黑板》,随后又执导表现阿富汗战后女性独立与解放题材的影片《下午五点》(2003)。她执导的影片展现出作为年轻导演傲人的才华,以超越心智年龄的深刻和对结构内敛的掌控能力征服了世界观众。

电影《下午五点》的海报如图10-14所示。

《苹果》描述了一对双胞胎姐妹被保守的父亲锁在家中长达十几年,在邻居和社会救援机构的帮助下被解救了出来,两个女孩终于走出家门尽享自由的乐趣的故事。影片在表现两个女孩失去自由的叙述中深刻揭示了贫穷和愚昧,并用"囚禁"这一极端行为加以放大。《黑板》的故事发生在两伊战争以后,讲述了两个背着黑板的老师分别寻找学生的故事。故事有两条主线,一条是老师遇到了为走私在崎岖山路上背货物的孩子们,另一条是老师遇到了从伊朗前往伊拉克故乡的老人们。老人和孩子是人类中的弱势群体,导演的用心在这里可见一斑。《黑板》更像是一部风格写实,意韵抽象的现代寓言。

2. 巴赫曼·戈巴迪

巴赫曼·戈巴迪曾师从于阿巴斯·基亚罗斯塔米,在拍《随风而去》(1999)时任助理导演,在《黑板》里还曾扮演男主角。由他独立执导的"处女作"《醉马时刻》(2000),以伊朗山地库尔德人的贫瘠乡村为背景,描写十几岁的孤儿阿佑过早地承担起养家糊口的责任,还要筹钱设法给受病痛折磨的哥哥治病。作为赤贫者,他所能做的唯一的生存选择就是:冒着生命危险翻山越过伊拉克边境走私。因山路崎岖艰险,就在饮水里渗酒精喂骡子以便赶路。途中他和同行旅伴又遭匪帮伏击,九死一生逃出虎口,而牲口却烂醉如泥,阿佑只得卸下驮子,人拉肩扛地缓缓越过了边境……影片没有"句号",巴赫曼·戈巴迪面对严酷的、赤贫的现实,不得不将小主人公的命运留在了黯然而渺茫的前景里。特别是在拍摄牲口烂醉如泥那一段艰难跋涉的场景时,该片呈现出被诗化了的东方镜像独具的美,少年阿佑坚韧不拔的人性美,堪称一绝。西方评论家将该片与20世纪30年代西班牙电影大师路易斯·布努埃尔的著名纪录片《无粮的土地》相提并论,给予了高度的赞誉。

电影《醉马时刻》的海报如图10-15所示。

总的来说,伊朗的青年一代导演在题材选择上更为大胆和真诚,他们的坚持和努力给伊朗电影带来新的希望与光芒。

图10-14 电影《下午五点》的海报

图10-15 电影《醉马时刻》的海报

第三节
伊朗电影类型分析

越是民族的便越是世界的。伊朗电影以其独特的影像风格而独树一帜。按主题分,伊朗电影可分为以下三大类:儿童的世界、女性的命运、苦难的豁达。

一、儿童的世界

儿童电影是当代伊朗电影的一个黄金品牌:数量多,质量高。《何处是我朋友的家》《白气球》《手足情深》《继父》《小鞋子》《天堂的颜色》《风中飘絮》《谁能带我回家》《醉马时刻》《乌龟也会飞》……众多的伊朗导演选择表现孩子单纯而美丽的世界。"据统计,在伊朗国内最有影响力的14个电影节中,直接以儿童和青少年命名或者直接涉及青少年教育问题的电影节就有四个,占28.57%。(它们分别为:全国青年电影节、国际少儿电影节、国际发展教育训练电影节、地方青年电影节)"①这个统计很有力地说明了伊朗儿童电影在伊朗电影业的发展盛况。

阿巴斯·基亚罗斯塔米无疑是伊朗儿童电影的先锋,凭借《何处是我朋友的家》为伊朗儿童电影打开了步入世界影坛的大门。伊朗电影圣殿中另一位痴迷于儿童电影并成就斐然的殿堂级导演——马基德·马基迪,

① 俞敏武:《话语下的模式——伊朗儿童电影研究》,5页,南京,南京师范大学,2007。

凭借《继父》《小鞋子》《天堂的颜色》等影片让伊朗儿童电影在国际影坛大放异彩。虽然伊朗儿童电影在世界儿童电影舞台上扮演着独一无二的角色，广受赞誉与推崇，但是，这并不代表它是成熟和完美的，伊朗儿童电影不可避免地存在着局限和不足。

从伊朗儿童电影的概况可知，伊朗儿童电影的黄金创作期是20世纪80年代末至90年代末，21世纪初有少量佳作，但近年来，伊朗儿童电影无论从数量来看还是从质量上来看，都成颓势状态。原因之一：与目前活跃在伊朗影坛的电影人创作倾向变化有关，即偏好儿童电影创作的伊朗第二、三代导演创作活动减少，而伊朗第四代导演不再把创作重点放在儿童题材上。原因之二：伊朗儿童电影的题材和风格都很接近，使得伊朗儿童电影大同小异，不免进入模式化、重复化的瓶颈，导致原先所蕴含的创造力和生命力逐渐失色。

当代伊朗电影一般都远离政治，儿童电影更加如此，也不负载道德教化功能，不是以好与坏两个对立的尺度塑造人物，达到惩恶扬善的目的，而是还原儿童世界，转向儿童心灵，以儿童之眼来窥探成人世界。这批电影大都采用极简单的故事情节，平凡琐碎，有的甚至是无事找事，然后用几乎是纪录片的方法进行拍摄，却能够从最平凡的事件中挖掘出人类最深切的情感。

二、女性的命运

伊朗女性在宗教与男权的挟制下，忍辱负重，极其艰辛地生活着。伊朗电影也把镜头切换到这些处于阴影中的群体生活，探讨伊朗文化对女性的特殊规范。这类作品有《生命的圆圈》《坎大哈》等。

萨米拉·马克马巴夫执导了《苹果》一片，故事讲述的是一对姐妹被父母锁在家里长达12年，不准出门。老父亲固执地认为，女孩子像花朵，放在太阳底下会枯萎。直到最后由政府福利机关出面才走出那个阴暗的小屋。

《女人三部曲》由玛兹耶讲述的是三个女人的故事，实际上是女人一生的故事。

小镇姑娘哈瓦9岁生日那一早起床，妈妈和外婆郑重其事地说，从今天起，你就是一个女人了，以后再也不能和外面那些男孩子一起玩了。懵懵懂懂的哈瓦还不明白做一个女人意味着什么，但她恍惚地知道自己的生活即将彻底改变，当得知自己是出生在正午时，便跟外婆讨价还价。我还有一个小时的时间。外婆无奈地交给哈瓦一根小木棍，告诉她当小棍的阴影没有时，正午就到了。于是在屋外的沙滩上，哈瓦和小伙伴哈桑开心地玩着手中的帆船，享受自己作为女孩子的最后一小时。电影《女人三部曲》的海报如图10-16所示。

第二个故事讲的是在一望无际的海边沙漠上，一群穿着传统黑袍子的伊朗妇女正在海岸上进行自行车比赛。一个叫阿胡的女人踏着自行车在飞驰。然而，她的丈夫骑着马从远处追赶而来，他要求她退出比赛，因为这"有伤风化"，并以离婚相要挟。对这种专制而无理的要求，阿胡依然置之不理。丈夫回家之后果真请来了主持婚礼的毛拉，解除了婚约。一群男人骑着马追逐着不听劝告、特立独行大逆不道的阿胡，最后他们强行拦截下了阿胡的自行车。

第三个故事发生在老妇人胡拉的身上，年迈的胡拉从很远的地方来到城市繁华的购物中心，疯狂地采购，还雇了一大帮当地的脚

图10-16　电影《女人三部曲》的海报

夫,一股脑儿买下了所有自己在年轻时曾经梦想过但没有得到的豪华物什。让脚夫把他们搬到海滩上,等着装船运走。她买的每一件东西都提前打了一个结,但最后一个结都没打开,因为再怎么回想也想不起来买了什么。

三个故事就在此时交汇起来,小姑娘哈瓦和女人阿胡同时闲逛到海滩上,看见了那堆东西和正在发呆的老妇人胡拉,于是分别发生在三个女人身上互不相干的故事隐约变成了对所有伊朗妇女一生的一种概括。童年时,匆匆地失去了自由和独立;青年时,为了追求它们付出了沉重的代价;而老年时,当终于得到自由和独立的时候,却不知如何去面对。

三、苦难的豁达

自古以来,伊朗这块土地上便充满了战火,征服与被征服的拉锯战此起彼伏。20 世纪下半叶两伊战争和毁灭性的大地震使伊朗人民饱受摧残和蹂躏。伊朗人有充分的理由在他们的艺术里表达这种苦难与悲伤,然而伊朗人民在苦难中磨炼出来的顽强的生存意志和伊斯兰教那种对苦难的忍耐精神同时铸就了伊朗民族忍辱负重、乐观豁达的民族精神。正是这种民族精神和文化根基使伊朗电影杜绝了感伤主义。

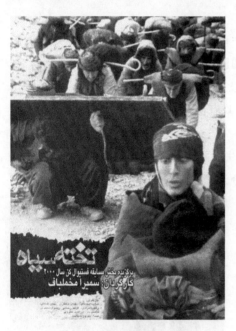

图 10-17　电影《黑板》的海报

《黑板》讲的是在伊朗和伊拉克边境的库尔德地区,一群背着巨大黑板的教师从山间拐弯处走出,像一个个巨大的甲壳虫,他们碰到了巡逻的直升机,惊恐地躲在黑板下面,为了不被发现,他们将黑板涂成泥土的颜色,分别去寻找学生。但他们找学生传授知识并非我们说的履行人类灵魂的工程师的职责,而是为了糊口,维持最起码的生存。

瑞波果在山上意外地遇到一队走私货物的少年,并在其中找到一个为了识字愿意给他半块面包的学生。在穿越边境的途中一个孩子不慎掉下山崖摔断了腿,瑞波果将黑板劈了一半下来,给孩子做了一副绑腿的夹板,但当孩子们躲在羊群中偷渡边境时,遭到士兵的枪杀,包括那个向他学识字的男孩。教师萨依德来到村子,没有找到学生,却碰到一对想回到祖国的哈拉巴切难民,以 40 枚核桃作为带路的报酬,在途中他很荒诞地与一位带小孩的妇女草草地组成了一个动荡的家,最后在边境上又草率地离婚,黑板也被那个女人拿走了。

电影《黑板》的海报如图 10-17 所示。

阿巴斯·基亚罗斯塔米电影的另一个主题是放在对超现实的抽象问题的探讨上,让人们从世俗中抽身出来,重新审视生命的意义,从中可看到古波斯诗人伽亚谟否定宗教的来世,珍惜现世生命的哲学思想的影响。

思考题:

1. 伊朗的儿童电影和我国的儿童电影面临的问题有很多相似之处,可伊朗儿童电影人凭借崇高的艺术追求创造了自己的品牌,使他们拍摄的儿童片蜚声国际影坛。请分析其中值得我国电影人研究、学习的成功因素。

2. 请结合伊朗电影的发展历史谈一谈伊朗国家的文化背景、宗教背景和政治背景对其电影创作的影响。

3. 简述伊朗电影的创作特色。

第十一章

印度电影史
YINDU DIANYINGSHI

- 学习目标:了解印度电影发展的脉络,熟悉印度代表导演与电影作品,能够通过具体作品感受印度电影中的歌舞元素。
- 学习重点:熟悉印度代表导演与电影作品。
- 学习难点:理解印度电影中歌舞元素的文化传统与叙事作用。

第一节 印度电影发展的概况

印度电影大致可分为以下几个发展阶段:20世纪初,印度电影以短片和纪录片等形式为主,是反映实际生活、自然景观和政治事件为主要内容的起步阶段;20世纪初,确立电影审查制度,宗教神话和历史主题得到发展;20世纪20年代,形成三大电影中心,民族电影事业进一步如火如荼;20世纪30年代,印度进入有声电影时代,形成歌舞电影形式;20世纪40年代,第二次世界大战使印度电影受到一定的阻碍,后期自制后又得到一定的发展;20世纪50—60年代,产生了诸多优秀的作品,开始展露国际平台,获得奖项;此后,经过不断的进步,印度电影的产量位居世界首位,在世界范围内产生了重要的影响。

一、印度电影的开端(1896—1909年)

1895年是公认的电影发展的元年,1896年7月7日,卢米埃尔兄弟便带着他们的6部无声电影如《火车到站》《工人们离开卢米埃尔工厂》等来到印度孟买,这一天标志着电影第一次进入印度人的视野。

以后10年中,外国制片人不断带来各种新影片,在孟买和印度其他大城市放映。这些放映活动激起了一些印度人的制片兴趣,萨·达达以两位摔跤手的表演和训练猴子为素材拍摄了印度最早的两部短片,被誉为印度电影的先驱。

二、萌芽时期的印度电影(1910—1929年)

1912年,R.G.托尔内以一位印度教圣徒的事迹为题材拍摄了故事片《蓬达利克》,由于该片的摄影师是英国人,所以印度史通常将1913年唐狄拉吉·戈温特·巴尔吉拍摄的《哈里什昌德拉国王》作为印度的第一部故事片。《哈里什昌德拉国王》取材于印度神话故事,赞颂了为追求真理而付出巨大牺牲的君主的功绩,深受印度各阶层观众的欢迎,这部影片奠定了印度电影发展的根基,并在表现形式、内容表达方面为以后印度影片的制作提供了先验性的模式。因此,唐狄拉吉·戈温特·巴尔吉在印度电影史上被称为"印度电影之父"。在他诞辰100周年的时候,印度人民通过发型邮票、拍摄纪录片和树立雕像的方式以示纪念,可见他在印度的崇高地位。

1900年至1910年,印度拍摄的短片和纪录片内容主要反映印度人民的生活、自然风光、重要的政治事件、趣闻或舞台剧,如孟买制片人F.B.塔纳瓦拉拍摄的《光辉的孟买新风貌》和《灵柩游行》,加尔各答电影创始人希

拉腊尔·森拍摄的《阿里巴巴》和《萨拉尔》等舞台剧的片断等。随着制片业的发展，出现了影片公司，加尔各答戏剧界著名人士杰姆拉吉·弗拉姆吉·马登创建的艾尔芬斯坦影片公司几乎独霸了当时印度的短片生产。

1913年，唐狄拉吉·戈温特·巴尔吉创办了印度斯坦影片公司，1914年又在纳西克建立一家制片厂，并于同年拍摄了《迷人的巴斯马苏尔》，该片取材于印度著名的神话《摩诃婆罗多》，获得了很高的票房。在这之后，唐狄拉吉·戈温特·巴尔吉又拍摄了《火烧楞伽城》(1917年)、《克里希纳大神的诞生》(1918年)、《杀死卡利耶》(1919年)、《拯救阿希丽亚》、(1927年)、《恒河落潮》(1937年)等作品，多数作品都取材于《摩诃婆罗多》和《罗摩衍那》两大史诗或印度神话故事。

这时期主要代表人物还有巴布罗·潘特，他对印度电影的贡献仅次于唐狄拉吉·戈温特·巴尔吉。他出生于画家世家，1919年，他在马哈拉施特拉邦的科拉普尔创立了马哈拉施特拉影片公司，这家公司拍摄的第一部影片是《赛兰特里》。其他代表影片如《雄师之城》《抗暴君记》等影片大都以保卫祖国、反抗外族侵略为内容，场景豪华、服饰艳丽，巴布罗·潘特被称为是第二位印度电影开拓者。

另一个重要的人物是苏杰特·辛哈，他曾在美国学习过电影艺术，并和查理·卓别林合作过。他创办了东方电影制片公司，《沙恭达罗》是该公司的第一部影片。有人认为，他的电影中带有西方情调，因而一度受到攻击。他拍摄的电影很多，诸如《三个魔鬼》《印度的夏洛克》等。

20世纪20年代，印度电影工业已经粗具规模。孟买、加尔各答和马德拉斯(1996更名为金奈)三大电影中心的形成推动了印度电影的发展。20年代至30年代初印度无声影片的产量持续上升。

20年代中期，印度出现了几部反映现实生活问题的影片。1925年巴布罗·潘特拍摄的《印度的夏洛克》揭露了印度农村残酷的高利贷剥削和农民的贫困生活，博得社会舆论的好评。蒂伦·甘古利于1926年自导自演的讽刺喜剧片《从英国归来》对鄙视本民族文化且盲目崇洋的人进行了嘲讽。此外，《眼镜蛇》《20世纪》《新印度》《罪行与惩罚》《沙尔达》等也都是这一时期现实题材的影片。

同时，为了反抗英国的殖民统治，甘地领导的争取民族独立的运动在全国如火如荼地开展，一批带有政治倾向的影片产生，用来传播爱国思想，如《向母亲致敬》《纺车》和《印度斯坦的女儿》等影片受到观众热烈的欢迎，记录甘地领导的火烧洋布运动的新闻片更是震撼人心。

许多制片人开始从历史和文学作品中选材，马登剧院最先把孟加拉国著名作家班吉姆·钱德拉的几部文学作品搬上银幕，拍摄了《卡巴尔·贡特拉阿》《吉祥天女》等优秀影片。这一时期有声誉的导演还有苏杰特·辛格、阿德希尔·伊兰尼、J.B.H.瓦迪亚、钱杜拉尔·沙等。

三、有声电影的诞生和发展(1930—1940年)

进入20世纪30年代，大量外国有声影片输入印度，无声影片市场受到很大的冲击，产量急剧下降，于30年代中期开始逐渐消退于历史舞台。

30年代的印度，电影制片厂和制片集团纷纷出现，印度的制片业主要集中在孟买、加尔各答、马德拉斯等大城市。如加尔各答的新戏剧影片公司、浦那的普拉巴哈特制片公司、孟买有声影片公司和帝国影片公司等。其中孟买有声影片公司，加尔各答的新戏剧影片公司实力较为雄厚，它们在20世纪30年代几乎垄断了印度有声电影的摄制和发行。地处南印度的马德拉斯也成立了不少影片公司，它们以南印度的四种主要语言泰米尔语、泰鲁古语、卡纳达语和马拉雅拉姆语拍片。

1930年，帝国影片公司拍摄了印度第一部有声故事片《阿拉姆·阿拉》，作为印度第一部有声片，该影片题材取自《一千零一夜》，场景设置瑰丽，加入了舞蹈成分，片中多首电影歌曲广为流传，其中《以真主的名义赐给

我爱情》被确定为印度第一首电影歌曲,此片也成为印度歌舞片的典范。

有声电影的出现对印度电影工业是一次革命性的历史转变,音乐、歌舞从此在印度电影中发挥着重要的作用,成为日后印度电影在艺术表达方面的重要元素。《希林和福尔哈特》是印度第二部有声故事片,片中穿插着17首歌曲,很有特色,也很受欢迎。在这之后,音乐在影片中的大量加入开始形成固有的表达方式,如有声影片《因陀罗宫殿》穿插了71首歌曲,《莱拉和莫吉农》穿插了22首歌曲,《希林和福尔哈特》穿插了11首歌曲。

印度本身就是一个能歌善舞的国度,拥有历史悠久的音乐表达的传统,故影片中歌舞、音乐等元素的加入非常契合印度的文化需求,相反,没有歌曲的影片反而会遭到观众的质疑。随着有声电影的发展,大量舞台剧题材开始被再现于电影形式,歌舞场景日益增多,歌舞演员和戏剧演员登上银幕,作曲家和音乐指挥成了电影的主要支柱。

1937年至1938年,印度有声电影业不断发展,"印度电影制片人协会"和"印度电影发行人协会"诞生,"南印度电影商会"在马德拉斯建立。这些机构的成立对电影的发展起到了推波助澜的作用,促进了电影业的发展。

四、第二次世界大战期间及战后电影发展(1940—1949年)

第二次世界大战爆发以后,印度电影面临胶片短缺的实际问题,故印度电影产量急剧下降,电影企业受到了很大的影响。除此之外,英国殖民政府严格禁止拍摄与战争无关的影片,要求每个制片人每年必须拍摄一部有关反法西斯战争的影片,并规定凡是有印度民族歌曲和民族领袖形象,或宣传甘地主义的影片一律禁止上映。

这个时期有三部被认为是印度电影史上里程碑式的影片,分别是《大地之子》《贫民窟》和《柯棣华大夫不朽的事迹》。1946年,导演阿巴斯·基亚罗斯塔米拍摄的电影《大地之子》描绘了难民自相残杀的残酷场面。奇坦·阿南德的《贫民窟》,是一部写实主义作品,主要揭露印度两极分化、贫富悬殊的生活。1946年,V.森达拉姆导演了《柯棣华大夫不朽的事迹》,这部影片改编自阿巴斯·基亚罗斯塔米的小说,讲述了印度医生柯棣华投身中国抗日战争并以身殉职的壮烈故事。这三部影片都是印度电影史上的不朽之作。

五、印度新电影时期(1950—1959年)

1947年8月15日,印巴分治,印度独立。1950年1月26日,印度共和国成立,为英联邦成员国。印度电影也随之发生了变化,呈现出全新的面貌。印度政府采取了多种措施以促进印度电影的发展:1948年建立电影处;1952年举办第一届国际电影节;1960年建立电影金融公司;1961年创办浦那国立电影学院。这些措施激发了电影导演的创作热情,促使影片的年产量大幅度上升,也使印度电影开始逐渐被世界电影界关注。

电影《流浪者》,拍摄于1951年。该片由拉兹·卡普尔自编、自导、自演,片子讽刺了以血缘关系、种姓制度来判断一个人德行的谬论,反映了印度等级社会的黑暗现实,对爱情和人道主义进行了讴歌。该片被认为是印度电影新起点的标志,也是让印度电影在国际电影界再次获得关注的经典影片。在该片出现之前,印度电影主要顺承通过歌舞形式逃避现实的做法,从这个意义上来说,该片开创了印度电影批判现实主义的先河,导演参考好莱坞电影的拍摄技法,将印度传统的歌舞和通俗剧融入其中,缔造出宝莱坞电影的特殊风格。值得一提的是,导演拉兹·卡普尔是印度著名的卡普尔电影家族的第二代传人,在这部影片中他的父亲印度著名演员普利特维拉·卡普尔扮演拉兹·卡普尔的父亲——法官拉贡纳特,其弟弟萨西·卡普尔扮演了童年时代的拉兹·

卡普尔。这部作品可以称作卡普尔家族最引以为豪的作品。该片于1955年在中国公映,由长春电影制片厂译制,是最早被引进中国的印度电影。片中的《拉兹之歌》《丽达之歌》等插曲曾在一代中国观众心里留下了深刻的印象。

这一时期的另一部代表作品是1953年由比麦尔·洛埃导演的《两亩地》,该片以农民向波为赎回被地主占有的两亩地,从农村到城市谋生的悲惨遭遇,表现了农民和土地的关系。作为一部现实主义作品,影片鲜明地描绘出了贫苦农民的悲剧命运。

70年代,印度政局动荡不定,社会问题严重,贫困的人民群众急需精神上的寄托。这种心理被印度一些商业电影制片人所利用,他们模仿西方影片,拍摄了风行一时的"武打片"。这些影片的情节纯属虚构,场景豪华,而且有强大的明星阵容,也被称之为"多明星片"。如阿·巴詹一样的武打明星被捧红,一系列武打片红极一时。

就影片产量来说,印度是世界第一电影大国,以15种语言拍片,全国有固定影院6368个,巡回影院4024个,每周观众达8000万人次,1981年票房总收入为33.5亿卢比,出口影片净赚1.5亿卢比。各邦政府从票房收入中征收至少50%的娱乐税。印度电影不断获得国际电影界的认可,代表作品有谢哈克·卡普尔导演的《印度先生》(1987年),女导演米拉·奈尔执导的影片《早安,孟买》(1988年)。

电影《早安,孟买》的海报如图11-1所示。

宝莱坞是对位于印度孟买电影基地的印地语电影产业的别称,宝莱坞由大大小小许多家国营和私营的拍摄基地组成,拥有众多大型的室内摄影棚,以及各式各样的室外摄影场,如农庄、寺庙、别墅、花园、牧场、森林、湖泊、群山等。宝莱坞的英文名字Bollywood是取其所在地孟买Bombay的首字母B和好莱坞Hollywood的后几个字母的合成,意与好莱坞比肩。而实际上,宝莱坞和印度其他几个主要影视基地确实构成了印度的庞大电影业,每年出产的电影数量常常排名世界前列。

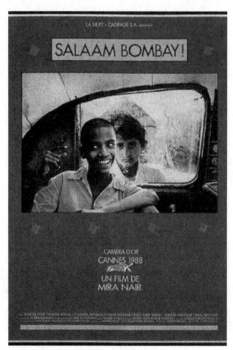

图11-1 电影《早安,孟买》的海报

六、新概念印度电影(2000年至今)

进入2000年后,不甘仅限于发展中国家市场的宝莱坞打破印度电影传统的局限,更新制作理念,推出了一系列全新的印度电影,也就是我们所说的'新概念'印度电影。[①]

进入新世纪,印度电影再次不断冲击国际电影节,受到国际极大的关注。阿斯弗·卡帕迪尔的《勇士》;女导演米拉·奈尔的《季风婚宴》,米拉·奈尔也被称为"新概念印度电影之母";阿素托史·哥瓦力克的《印度往事》;女导演鲁帕丽·梅塔拍摄的《伊耶夫妇》。

电影《印度往事》的海报如图11-2所示。

2005年1月,由时任迪士尼电影公司的创意总监威拉德·凯罗为宝莱坞的"超级电影公司"执导的歌舞喜

① 鲍玉珩、钟大丰、胡楠:《亚洲电影研究:当代印度电影》,载《电影评介》,2008年第01期。

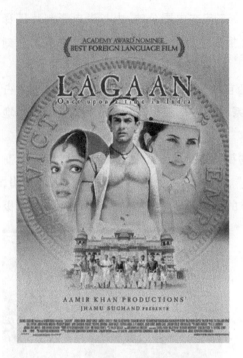

图 11-2 电影《印度往事》的海报

剧片《金盏花》开创了好莱坞与宝莱坞全面合作的先河。可以说,新概念印度电影是宝莱坞为争取国外观众、开拓国际市场而进行的一次变革运动。

新概念之"新"主要体现在以下两个方面:首先,新概念印度电影在美学表现和影片内容方面与以宝莱坞主流电影为代表的传统电影相背离,新概念印度电影要推翻传统电影保守的标准,在电影中通过对性别和性的表现来讲述故事或表达情感。如 2003 年《最毒美人心》塑造了一个全新的女性形象,这个女性形象对性解放毫不躲闪,利用自己的肉体得到了想要的东西。其次,新概念印度电影积极采纳好莱坞电影的制作模式,摒弃了大段的歌舞元素,而将重要精力放在剧情的设计方面。

当然,新概念印度电影不可避免地植根于印度的民族文化传统,狂欢的歌舞、浓艳的色彩是印度电影长期以来的标志,新概念印度电影便是将印度电影的传统表现手法与好莱坞式的电影制作理念相结合,加强了舞蹈、剧情和人物感情之间的紧密配合,形成了全新的电影样态。

第二节
印度重要导演及其作品

一、萨蒂亚吉特·雷伊

在印度诸多知名电影导演中,萨蒂亚吉特·雷伊(1921—1992 年)是迄今最有成就、国际声望最高的一位。这位多产的电影大师在 39 年的导演生涯中共导演了电影 37 部。1992 年,萨蒂亚吉特·雷伊精湛的电影表现手法和深刻的人道主义视角,对全球的电影导演和观众产生了不可磨灭的影响。

萨蒂亚吉特·雷伊(见图 11-3)1921 年生于加尔各答,其父亲是一位作家,与大文豪泰戈尔关系密切,萨蒂亚吉特·雷伊曾亲受泰戈尔的教诲,这对其美学观念影响深远。

萨蒂亚吉特·雷伊 29 岁时才投身电影创作。1950 年,让·雷诺阿到加尔各答拍《大河》一片,萨蒂亚吉特·雷伊担任助理导演,萨蒂亚吉特·雷伊从中学到了不少的拍摄技巧。1955 年,萨蒂亚吉特·雷伊的处女作《道路之歌》让其获得了国际影坛的关注。该片取材于浦山·班纳吉的自传体长篇小说,讲述了生活在古老的班加利村的一个贫困家庭的故事,该片多采用外景拍摄,启用大量业余演员。接着,萨蒂亚吉特·雷伊又导演了《大河之歌》《阿普的世界》,这两部电影与《道路之歌》并称为"阿普三部曲",共同展示了西孟加拉邦农村的真实图景。"阿普三部曲"是萨蒂亚吉特·雷伊最著名的作品,这三部电影每一部都自成佳作,它们以朴素、强烈

图 11-3 萨蒂亚吉特·雷伊

的感情和视觉上的独特美感给人以心灵上的震撼,也让萨蒂亚吉特·雷伊在世界顶尖导演中获得一席之地。

此后,萨蒂亚吉特·雷伊陆续又拍摄了 30 多部影片,作为印度新电影运动的创始人,萨蒂亚吉特·雷伊的作品大部分都是反映现实问题,故萨蒂亚吉特·雷伊拥有"印度现实主义电影大师"的称号。其主要作品有《不速之客》(1991)、《钻石王朝》(1980)、《森林里的午与夜》(1970)、《阿普的世界》(1959)、《不可征服的人》(1956)、《道路之歌》(1955)等。

二、拉兹·卡普尔

1924 年 12 月 4 日拉兹·卡普尔出生于白沙瓦(今巴基斯坦境内)被誉为"宝莱坞第一世家"的卡普尔电影家族。他的父亲是印度电影演员、戏剧演员、电影企业家,是 20 世纪 30 年代印度电影界著名的影星,曾出演了 60 余部电影,1955 年他率领印度电影代表团来华参加"印度共和国电影周"的开幕,受到了毛泽东主席、周恩来总理的亲切接见。

拉兹·卡普尔一生一共出演了 57 部电影,导演、制作了 14 部电影。23 岁的拉兹·卡普尔已经出演了 8 部电影,1947 年,拉兹·卡普尔开始进行电影创作,他的处女作品是自编自导自演的影片《火》。随后他又自导、自演了一部描写爱情的故事片《雨》获得了成功,受到了瞩目。这部影片讲述了两个性格不同的年轻人截然不同的爱情观念,歌颂了爱的纯洁,并对不同阶级间的隔阂进行了揭露。1950 年,他成立了拉兹·卡普尔电影公司,兼任编剧、导演、演员和制片人等多项职务。

1951 年,拉兹·卡普尔和他的父亲、兄弟共同完成了卡普尔家族最自豪的电影作品《流浪者》,该影片由拉兹·卡普尔自编、自导、自演,是拉兹·卡普尔电影公司的第一部作品,1953 年《流浪者》在法国获得戛纳国际电影节大奖,在国际电影界打开了宝莱坞电影的知名度。

印度电影的两种主要形态:一种是以热闹歌舞、绚丽场景、缠绵悱恻的爱情情节为主要元素的商业电影;一种是现实主义的新电影。而拉兹·卡普尔的电影风格却被人称为在这两种主流电影形态之外的第三种电影。他一方面紧密联系现实,揭露现实问题,一方面又能够对印度文化以及市场需求进行照顾,即将"新电影"的现

实主义价值与传统主导影片的创作方法相结合。

三、米拉·奈尔

 1957年10月15日米拉·奈尔出生于印度一座小镇上的一个中产阶级家庭。1988年，米拉·奈尔拍摄了她的第一部剧情片《早安，孟买》，这部影片受到了意大利导演维托里奥·德·西卡的《擦鞋童》等系列经典儿童片的影响，以现实主义的风格展现了在孟买贫民区一个小男孩悲惨的生活。

 1996年，米拉·奈尔拍摄了让她遭到广泛质疑与争议的影片《欲望与智慧》，这部影片改编自16世纪以来在印度流传甚广的《爱经》，米拉·奈尔在影片中毫无忌讳地展现了大量女性裸露的性爱镜头，借女性的躯体来反映16世纪印度社会的性政治史，并探讨女性解放以及性自由的观念。但影片中大量的裸露和性爱镜头在保守的印度社会还不能得到足够的理解，于是米拉·奈尔因此获得了"反叛性的印度导演"的称号。

 进入21世纪，米拉·奈尔开始积极地将创作植根于全球化语境之下，拍摄了《季风婚宴》《名利场》《同名同姓》《艾米莉亚》等影片以探讨文化冲突、价值重铸、身份认同等问题。米拉·奈尔在这部影片的拍摄中既放弃了一般印度电影"歌舞片"的架构，也放弃了曾经她选用的边缘性主题，而是从印度平民的日常生活出发，探讨生活、爱、身份认同、自由等永恒的人类话题。

 米拉·奈尔是印度电影在西方世界的一个标志性人物，被称为印度新概念电影之母。作为演员、编剧、导演、制片人，她制作出让人刮目相看的作品。米拉·奈尔作为导演的主要作品有《纽约，我爱你》(2008)、《名利场》(2004)、《季风婚宴》(2001)、《密西西比风情画》(1991)、《早安，孟买》(1988)等。

 思考题：

1. 印度新电影时期的创作特色是什么？这一时期的代表导演与代表作品有哪些？
2. 新概念印度电影时期印度电影的创作特色是什么？这一时期的代表导演与代表作品有哪些？
3. 印度电影中歌舞元素的文化源头与叙事作用分别是什么？

第十二章

越南电影史

YUENAN DIANYINGSHI

- 学习目标：通过本章的学习，了解越南电影不同时期的发展背景、发展特点、代表人物及作品。
- 学习重点：掌握当代越南类型电影的创作特色。
- 学习难点：掌握越南电影的发展与越南国家政策之间的关系以及呈现出的电影风格。

中华人民共和国成立之初的越南电影曾经是那个年代中国人精神世界的一个组成部分，那时的越南电影与南斯拉夫电影、阿尔巴尼亚电影一样弥漫着抗争和硝烟。20世纪80年代以来，越南电影渐次淡出了中国人的视线。然而，关于越南的电影话题在近半个世纪以来一直都不稀缺，甚至还成为特定年代的热门话题。例如：美国的越战电影，如《天与地》《现代启示录》《猎鹿人》等；法国有关越南的殖民地电影，如《印度支那》《情人》等。诞生在特定年代的越南电影都围绕着战争展开，长久以来，战争是越南电影的一个重要表现对象。随着20世纪90年代开始的，特别是在21世纪加快脚步实施的改革开放政策的推动下，越南电影也开始了艰难而漫长的转型之路，越南电影业逐渐呈现出多样化的态势。

第一节
越南电影的起步

越南是个历史漫长而且多灾多难的国家。因其独特的地理位置，越南在近现代历史发展过程中，饱受西方殖民者的蹂躏。以农业立国的越南，其电影业起步很晚。在西方电影诞生半个世纪之后，在国家的满目疮痍中，越南电影业才开始蹒跚起步。越南保存最早的一部电影作品是拍摄于1948年的黑白无声纪录片《木化大捷》，这部作品表现了越南军民奋起抗击法国殖民统治的英勇事迹。也正是从这一部战争纪录片开始，一直到现在，纪录片都是越南电影业的一个重要组成部分，越南拍摄了大量围绕政治和社会需要的、具有鲜明民族情绪和阶级色彩的新闻资料片和宣传片，如《高北谅战役》《第一届竞赛模范，英雄大会》(1951，越南第一部16 mm有声纪录片)等。越南政府意识到纪录片给观者带来的视觉冲击力和意识形态效果，同时为了配合越南纪录片的生产，越南国家纪录电影制片厂于1953年在时任国家主席胡志明的亲笔签署下成立，它也成为越南纪录片最主要的创作阵地。

越南电影诞生在硝烟战火中，从一开始就肩负起纪录越南动荡历史和民族苦难的重任。在1959年越南生产第一部故事片之前，越南所有的影像作品都是纪录片，其题材都是关于大大小小的各种抗争和战斗的内容。高昂的革命斗志和激情的血色情怀是越南民族电影一直以来的一个突出特征，再加上改革开放前的越南本土电影都是由国家出资拍摄的，因此，对越南民族历史和政治情怀的执着写作是越南电影发展的一条主线，而这也构成了越南的主旋律电影创作。"越南是一个由越南共产党领导的社会主义国家，因此，在发展电影事业时，始终注意用党的路线、方针和政策对其进行指导，反对自由放任和资产阶级自由化，反对国外腐朽文化的影响。越南党和政府一直认为电影也应该承担起教育群众、为党的中心工作服务的职能，并接受党和政府有关部门的领导和管理"。[①]

在越南国内，特别是在东西方冷战的世界大格局下，长期以来，电影被认为是不应当具有娱乐和市场属性，

① 阮氏宝珠：《越南电影业：旅途没有终点，我们一直在路上》，载《电影艺术》，2007年第04期。

越南共产党和政府希望通过电影创作来全方位展现越南社会发展的成就,向全世界呈现越南的风土人情、民族习俗、文化生态以及社会的发展潜力。越南电影首先负载着清晰的意识形态功能。越南的纪录片产量约为每年 7~8 部,但是在战争时期,越南纪录片产量可高达 80 余部。[①] 其中的大部分作品都由越南国家纪录电影制片厂拍摄并发行,越南政府提供全部的拍摄资金,且大多在国家的法定节假日放映,作为越南电影业主流话语载体的纪录片是计划经济时代和冷战思维的产物。这些作品不用担心市场销路,由国家"统购统销"。

除了重视纪录片的创作,故事片创作领域也成为越南政府高度关注的一种类型。同样在 1953 年,胡志明主席签署法令,越南成立了历史上第一个生产剧情长片的越南国家故事片电影制片厂,并于 1959 年推出了越南第一部剧情长片《同一条江》,故事片为越南观众提供了另外一种呼应国家意识形态的媒介。因为越南电影和政治的密切联系,越南电影业的发展也并非一帆风顺,随着国家内外局势和政府政策调整而起起伏伏。在相对和平的年代里,越南故事片年产量为 15~17 部[②],而在战争期间,故事片创作便只有 7~10 部[③],在 80 年代中后期越南向世界敞开了国门之后,由于外国影片的大量涌入,以及整个国家经济体制的转型,越南故事片年产量只是之前的一半。[④]

电影《同一条江》的海报如图 12-1 所示。

在题材类型方面,早期越南故事片最为突出的一个特征是围绕战争展开,往往把战争作为胜利的过程来表现。20 世纪 90 年代之前,越南剧情长片作品几乎都是战争题材,从最初的反法斗争题材到 60 年代后半期和 70 年代的反美题材。1975 年之前,越南国家处于

图 12-1 电影《同一条江》的海报

南北对峙中,社会主义的工农越南民主共和国与资本主义的帝国南越之间的对抗题材也交织在战争故事片中,以及交织在与此紧密相连的阶级斗争题材作品中。代表作品如《思厚姐》(1963)、《中线火》(1961)、《阮文追》(1966 年)、《琛姑娘的森林》(1967 年)、《前线在召唤》(1969)、《回故乡之路》(1973 年)、《17 度线上的日日夜夜》(1972)、《出征之歌》(1975)、《返回蒲草区的人》(1982 年)等。

受制于特定年代的意识形态,彼时的越南战争电影往往着力塑造贫苦越南人的群体形象,在非此即彼的二元对立观念下,细腻而又沉重的描写战争与阶级对垒带给越南民族从肉体到心灵的灾难。肉体折磨普遍带有浪漫而崇高的革命激情,对心灵的关注更多是从阶级觉悟和思想认识缺失的角度进行表现。通过戏剧化的矛盾冲突刻画越南民众和无产者的无助与苦难,结局往往是胜利的曙光和阶级身份意识的觉醒。越战期间,胡志明领导的越南民主共和国政府在首都河内成立了越南国家电影资料馆。越南国家电影资料馆先是隶属于越南国家文化部电影局,后又划归文化部直接领导[⑤],越南电影业在硝烟战火中蹒跚前进。

1975 年,越南南北统一后,越南电影业开始了较为稳步的发展。尽管越南社会相对落后,经济基础薄弱,又经受连年战争,越南电影产量非常有限,但越南电影在 20 世纪 80 年代中期之前一直是越南社会大众精神生活的一个重要组成部分,70 年代到 80 年代中期也是越南电影的黄金岁月。除继续拍摄战争题材影片外,自 1979 年起,出现了一批以城市为背景,反映现代越南社会生活问题的影片,如《道路》(1979 年)和《远与近》(1983

①③⑤ 陈伦金、金天逸、吕晓明:《采访录:湄公河畔的信息——关于越南电影的历史和现状》,载《电影新作》,1997 年第 01 期。
②④ 阮氏宝珠:《越南电影业:旅途没有终点,我们一直在路上》,载《电影艺术》,2007 年第 04 期。

年)。虽然此类作品相对于越南整个电影格局来讲还是凤毛麟角,但它们的出现毕竟打破了越南的电影现实,昭示了即将到来的越南社会的变革以及越南电影业的转型。

第二节
改革开放后的越南电影

20世纪80年代后期,电视在越南大城市的普及和改革开放政策的实施加快了越南电影前进的步伐。电视机开始进入越南寻常百姓家,在首都河内、第一大城市胡志明市(曾经的西贡)、岘港、海防等越南直辖市里出现了第一批黑白电视机。越南的中央电视台也于1987年成立,如今已发展成为拥有9个频道的国家电视台。虽然电视机此时并未在越南全国普及,但它毕竟为越南普通民众的文化生活提供了另一种选择,因为电视的时效性、便捷性和日常性,越南社会大众开始逐渐将注意力转移到电视,电视媒介对电影观众的分流无可避免。

1986年12月,越南政府做出决议,宣布正式实施改革开放政策,向世界封闭多年的越南国门终于敞开,一方面带来了社会物质面貌的改变,一方面也预示着越南电影业以及越南社会大众文化心理的转向与整合。越南政府不再向电影创作提供资金支持。作为越南电影生产主体机构的各国营电影制片厂原本得到的政府资金扶持就非常有限,在失去了政府的支持后,越南各主要国营电影制片厂相继陷入困境,故事片产量急剧下降。缺乏雄厚而持续的资金支持,长久以来都是越南电影业发展的最大障碍。

在电影界人士的呼吁下,再加上不断低迷的越南电影创作的现实,越南政府于1990年开始对越南本土电影创作提供部分资金支持,同时开始允许私人资本进入越南电影市场。越来越多的私人制片公司陆续成立。随着海外越侨资本和外国资本的进入,越南电影的类型也丰富起来,电影的市场化运营开始聚焦于受众需要,越南电影的市场化转向逐渐明晰。

然而,即使对于国有电影制片厂而言,越南政府提供的资助也只是象征性的,"国家现在只提供70%的资金,其余的资金只得求助于个人和私人公司。政府每年预算65万美元用于拍电影,而分摊给20家国营制片公司后,每家公司所能得到的国家拨款少得可怜"。在20世纪90年代中后期,越南国营制片厂摄制电影的成本通常为5~15万美元。[①] 这一时期的主要作品有邓日明的《归来》、越南故事影片公司拍摄的《沙世》(2000,导演青云)、《邻居》(2003)、《偶像》(导演阮光辉,2012)、《编写传奇的人》(导演裴晋勇,2014)、《与历史共存》(2014)等。此外,在2007年,越南加入了世界贸易组织。入世后,越南本土电影创作面临着更加严重的生存危机,民族电影业面临生存危机也是大多数发展中国家入世后的普遍遭遇。以好莱坞电影为代表的欧美电影很快占据了越南80%的市场份额,比起娱乐性较强的进口影片,越南国产电影难以吸引观众。

由越南政府出资的主旋律电影一方面在苦苦支撑,一方面也在适应时代的需要改变着经典的政治叙事模式。在越南实施改革开放政策后,各种外来的文艺思潮和跨国资本进入以往闭锁的越南生产体系中,经典的大一统政治化的革命正剧开始遇到了挑战,宏大的国族视点再也无法有效糅合越南国家和社会大众日常生活的方方面面,革命历史的恢宏壮志再也不能有效诠释日益丰富且驳杂、分层的越南社会现实。面对着始料未及的

① 陈伦金、金天逸、吕晓明:《采访录:湄公河畔的信息——关于越南电影的历史和现状》,载《电影新作》,1997年第01期。

现实变革,越南政府在实行短暂的本土电影市场化政策之后,于1990年开始重新对本土电影进行资金扶持。到了1995年,越南政府将电影扶植政策明确化为对国有电影制片厂的资助,实施"国家订货、资助政策",其主要内涵是只面向国有电影制片厂,资助少量"主旋律"影片。所谓"主旋律"电影,其题材选择必须是"重要、重大的题材,多半是关于历史、有教育意义或是宣扬传统道德的,也有的是为了纪念某个节日的。"[1]主旋律电影占据了新世纪之前越南电影年产量的绝大部分,优秀作品有杜明尊的《梦里的灯光》、王德的《伐木工人》(2000)、女导演范锐江的《荒谷》(2002),以及人物传记片《胡志明在广州》(2006)等。

从20世纪90年代开始,特别是越南加入世界贸易组织以来,越南政府在努力搞活越南电影市场、做大越南电影市场的同时,也逐渐明确了对国家主旋律电影的坚定支持。以2014年公映的描写现代输油管道建设事业的《编写传奇的人》(导演裴晋勇),以及表现战争背景下越南青年人成长轨迹的《与历史共存》这两部越南主旋律电影来看,它们都继承了越南经典主流电影的一贯特征:选择重大且富有革命教育意义的历史或现实题材,特别是战争题材,将叙事重心放置于营造二元对立的矛盾冲突和刻画群像化的集体英雄形象,人物形象塑造带有鲜明的一根筋的特征,采用了深受大众喜爱的经典戏剧化结构,在主人公与困境(源于自然或来自敌对势力)之间的对抗中呈现坚定的革命情怀,中间穿插一定程度的反复,在暂时的困难面前更能凸显平凡的革命斗士们舍我其谁的拼搏豪情。结局必定是人民战士的最终胜利,不管面对的灾难如何深重、困境如何不可超越,都终将通过平凡英雄人物与其通力合作的普通社会大众的齐心协力而成就一次次民族壮举。

跟随政府电影主导政策的转向,越南电影的生产形式也在悄然发生着巨大的变化。从20世纪90年代以来,越南与国外资本的合作制片迅速增多,越南国内各种类型的私人电影企业如雨后春笋,这些联合制片和私人电影制片的电影作品风格各异,题材多样。

联合制片的电影作品取向较为复杂,既有围绕越南电影市场的商业化类型电影运作,也有资助越南本土导演、瞄目于国际艺术电影节奖项的艺术化个性电影创作,另一个重要组成部分是海外越裔导演返回越南本土拍摄的电影作品。

从20世纪90年代开始,陆陆续续有外籍越裔导演返回越南拍摄电影,其中最为著名的是来自法国的陈英雄。在其1993年拍摄的第一部剧情长片《青木瓜之味》中,陈英雄通过复原东方庭院和细腻刻画东方人生情怀而构建了一个精神故乡;《三轮车夫》和2000年的《夏天的滋味》则聚焦于流动发展中的越南现实社会,在对当代越南城市的素描中雕刻着这个已然发生翻天覆地变化的祖国。

电影《恋恋三季》的海报如图12-2所示。

另一个著名的越裔导演还有来自美国的包东尼,他执导了如诗如画的《恋恋三季》,此外,还有美籍越裔导演阮武严明的《牧童》,美籍越裔胡全明的《变迁的年代》,以及美籍越裔女导演段明芳的《沉默的新娘》。如果说前述的这些越裔导演大都拍摄艺术影片,那么,来自美国的越裔导演维克多·吴则以商业化的类型电影为主,2012年他执导了《天命英雄》。尽管越裔导演们的电影作品数量有限,但是别样的视角,以及导演们独特的身份特征使得这些作品一方面成为当代越南电影的重要组成部分,一方面也成为当代跨国大众传媒聚

图12-2 电影《恋恋三季》的海报

[1] 陈伦金、金天逸、吕晓明:《采访录:湄公河畔的信息——关于越南电影的历史和现状》,载《电影新作》,1997年第01期。

焦的对象，客观上也为越南以及越南电影走向世界做出了贡献。

电影《天命英雄》的海报如图12-3所示。

其他的重要合拍片还包括富苍电影公司与韩国Bily电影公司2006年合作拍摄的《十》，越南作家协会电影制作公司与中国北京沃森影视文化交流有限公司2007年合作拍摄的《河内河内》①，以及2014年由越南与法国、德国、挪威联合制作的电影《在无人处跳舞》。

外国资本也关注着稳步成长的越南电影市场。韩国CJ E&M电影制作公司积极开拓越南本土电影市场，先后以联合制片的形式推出了作品《明日再别》《三个女孩》《黄熟李龙翔》。CJ E&M电影制作公司事业部海外营业组组长金成恩认为："目前越南每年上映的160部电影中，本土电影只有15部，所以还有很大的发展空间。CJE&M也会继续参与韩国和越南的合拍电影，促进两国的文化交流。"

越南本土私人电影企业的制片路线也是多种多样的，既制作迎合市场的商业类型电影，也制作具有浓郁艺术气息的文艺电影。商业类型电影以轻松、搞笑的喜剧电影为主，这类电影作品从选题策划、美学风格、市场运作等各个方面紧密呼应着越南城市人群的心理需求，在经济飞速发展、日益现代化的越南城市中，喜剧电影有着良

图12-3 电影《天命英雄》的海报

好的市场前景，能够对接现代越南城市的快节奏生活，也抚慰着日益走向消费社会的人们的精神世界。

代表性电影生产企业有天银Galaxy电影公司和富双电影公司。天银Galaxy公司2003年投拍的电影《长腿美女》充分利用现代网络社交媒体，在作品公映的各个阶段进行了有效的市场宣传，收益颇丰。《丑闻2》《复仇之心》等动作和情色电影也是这家公司的主要作品。

富双电影公司于2006年投拍了电影《男人怀孕》。这部作品挑战着当代越南人的日常生活经验，在误会、巧合、笑泪交织中书写了一个生活喜剧故事。②

这种类型的其他私人电影公司还包括青年传媒公司、VIMAX责任有限公司、羚羊电影公司、南方电影公司等。主要作品有第一部被好莱坞购买版权并在世界最大电影网站IMDB登录消息的越南电影③《英雄血脉》《武林外传》《舞男》《河东丝衣》等。

私人电影公司投拍的文艺电影节奏舒缓，更为关注人们灵魂和心理世界等深层次的隐秘问题，从剧作、表演、叙事等方面带有浓郁的欧洲艺术电影的味道。代表性电影企业有解放电影公司。这家公司充分利用了跨国资本的全球运作以及海外越裔导演在欧美的优势，投拍了一系列带有鲜明艺术气质的电影。主要作品有反映越南社会发展和人们文化心理变迁的《舞女》(2003，导演黎黄)、《牧童》(2004)、《往日》(女导演越灵，2000)、《井底之月》(2008)。《舞女》以10亿越南盾(1人民币≈3.56越南盾)的低成本在越南本土市场收回了40亿越南盾的票房④，这个数字在越南国内已经是自越南改革开放以来不多见的既叫好又叫座的电影作品了。这种类型的其他私人电影公司还有VBLOG传媒股份公司(代表作品《在无人处跳舞》)、南方红娥有限责任公司(代表作品《乡村之子》《悄悄地走向幸福》)等。

作为越南电影重要组成部分的纪录电影在改革开放以来也在顽强地生长，其中数量最多的是带有强烈意识形态色彩的主旋律纪录片。代表性作品有表现越南社会主义建设成果的《改革》，以人物传记形式来展现恢

①②③④　阮氏宝珠：《越南电影业：旅途没有终点，我们一直在路上》，载《电影艺术》，2007年第04期。

宏历史画卷的《陈维兴医生——一个河内人》，直抒胸臆、热情讴歌越南民族精神和国家伟大方针政策的《庆祝首都解放60周年》，以及表现越南悠久历史和深厚文化底蕴的《国子监》等。

除此之外，也有越来越多的越南纪录片导演不再满足于创作带有浓郁政治倾向性的作品，开始从人性和个体的角度来审视越南、亚洲乃至整个世界都正在面对的全球化浪潮，题材不断拓展，叙事手法也渐趋多样化。代表作品有黄玉勇和陈飞联合执导的科普纪录片《空气和生命》（2008）。这部纪录片细腻地描绘了地球的生命存在及其生生不息与大环境之间的密切联系，剖析了日益工业化的全球生态。由越南中央科学和纪录电影制作公司出品，陈文水创作的纪录片《美莱弦乐之声》（1999），其他纪录片作品还有阮才文执导的纪录片《石头的故事》（2013）等。

加入世界贸易组织之后的越南电影业开始了转型发展，到目前为止，越南电影业基本上形成了国有电影制片厂的主旋律电影创作、私人电影公司市场化的类型电影创作和合拍片的艺术电影创作三足鼎立的局面。越南电影的年产量、观影人次、院线发展、发行放映和渠道等方面已经基本稳定，并在今后一段时期内维持这种局面，与制作方式的改变相呼应，越南电影的发行和放映方式也在发生着变化。历史上，越南电影最主要的发行机构只有官办的越南电影进出口公司，为了维持其运作，越南政府每年都要投入大量资金，这给越南政府带来了沉重的财政压力。在越南加入世贸后，越南政府逐步取消了对越南电影进出口公司的补贴政策，与此同时，越南政府也逐步放开了对民间发行和放映机构的限制。"越南电影进出口公司丧失了在越南本土市场上的垄断地位，致使该公司从2009年开始陷入危机，未能进口外国电影，也未能分销越南电影。失去了这个主要分销资源，越南国有影院已部分停业，有些影院不得不转变经营模式。电影院经营状况的恶化，一定程度上影响了本国电影的发行。针对这一问题，越南有关方面已经制定了一项全国性的规划，支持一些省份对辖区内的影院进行装修并更新设备。一些电影将采用少数民族语言配音，以便边远地区少数民族观影。"①近年来，越南政府已经"允许电影发行企业与电影院之间在影片发行放映方面进行'双向选择'"。②

越南政府推出的2030年越南电影远景规划要出重拳改革越南电影的传统发行放映格局。自从越南实施改革开放特别是加入世界贸易组织后，以前众多的越南民间流动放映队陆续解散，以往遍布城镇的小规模影院纷纷倒闭，即使是现存的电影院也由于设备陈旧、影片放映机制呆板、缺少市场化运作而陷入生存困境。越南首都河内如今只剩下大概9座电影院。越南国内现代化的多厅现代数字影院建设也刚刚起步，目前只有坐落于河内的国家放映中心这一家。③ 2030年越南电影发展规划将"更新49个老电影院，建立52家新影院，建设2个大型现代化可用于举办电影节的电影中心"。④ 随着越南电影市场主体的多元化、电影市场运作的日趋成熟，现如今的越南电影院从国外电影产业运作模式中学到了很多手段，比如通过折扣优惠、随电影票赠送小礼物等方式吸引着城市普通大众重新走入电影院。

此外，越南政府也越来越意识到电影节对拉动民族电影市场、促进本土电影创作，并向世界输出越南国家形象的重要性，越南河内国际电影节和金风筝电影节就是其中规模最大的两个电影节。

越南河内国际电影节成立于2010年，两年一届，它是目前越南唯一的国际电影节，也是越南规模最大的电影节。该电影节由越南政府主办，越南国家电视台VTV直播电影节的开幕式和闭幕式。该电影节从第二届开始有了较为广泛的影响力。其主要奖项包括最佳剧情长片奖和最佳剧情短片奖等综合性奖项，以及最佳剧情长片导演奖、最佳剧情短片导演奖、最佳男主角奖、最佳女主角奖等多个单项奖。

第二届越南国际电影节的主题是"亚太电影统一与发展"，吸引了来自31个国家和地区的117部电影作品

① 刘三振：《越南国有影院陷危机—提振本土影业应对进口大片》http://www.chinawriter.com.cn.载《中国文化报》，2012-8-17。
②③ 阮氏宝珠：《越南电影业：旅途没有终点，我们一直在路上》，载《电影艺术》，2007年第04期。
④ 中国驻越南大使馆文化处.越南电影业制定2030年发展规划。

参加评选。为了吸引媒体和大众,第二届越南国际电影节不仅在首都河内的多家电影院进行展映,而且电影票价半价促销,为河内电影节以及越南电影进行了成功的市场铺垫。同时,它还将免费播放短片、纪实片、动画片等越南影片系列。

2014年的第三届越南国际电影节规模更大,也更具吸引力,来自世界39个国家和地区的411部作品参与其中,电影节组委会最终确定了来自32个国家和地区的130部作品进入主竞赛单元,本次电影节的主题是"电影——融入与可持续发展",共有12部越南本土影片参加角逐。从本次电影节开始,越南政府希望不仅仅关注影片自身的质量,而且希望以电影为桥梁和纽带,向全世界展现越南的民族风貌、历史风情、习俗文化和社会发展成就。河内市人民政府主席阮世草希望"通过历史悠久、景观美丽、人民亲切好客的千年文化首都河内展现越南风土人情"。除了常规的影片展映和评比外,本届电影节还举办了"越南与各国电影制作合作"研讨会、"电影独立制作和宣传——菲律宾的经验"座谈会等多场电影专业交流会,越南政府还举办了"越南电影外景地"的参观和展映等活动,越南政府希望与世界各国进行全方位的电影业交流与合作,而这也是越南电影市场化改革的重要组成部分。

作为越南国内另一项重要电影赛事的越南金风筝国际电影节由越南电影家协会主办,主要奖项有最佳影片金风筝奖、最佳影片银风筝奖等综合性奖项以及最佳导演奖、最佳男主角奖、最佳女主角奖、最佳导演奖、最佳设计奖、最佳编剧奖、最佳摄像奖、最佳配乐奖等多个单项奖。

越南政府也通过外交途径向世界介绍越南电影和越南文化。2014年4月17日,由越南驻韩国大使馆和越南文化体育旅游部联合举办的"越南电影节"在韩国首尔汝矣岛开幕,这次越南电影展映活动邀请了众多韩国和越南演艺明星助阵,既为越南电影和越南文化做了宣传,也加强了越南和韩国在电影领域的交流与合作。

第三节 文艺电影

改革开放带来了越南社会的发展,同时也激活了长期以来由政府统购统销的越南电影业,电影生产开始围绕市场运作,并逐渐形成了一定的规模,越南电影的题材和类型也不再局限于以往单一的战争或政治题材,开始与世界同步,推出了一系列让人耳目一新的电影作品,为越南电影的新生注入了活力。

一直以来,越南官方、知识界和电影从业者基本上都首先将电影视为一种带有鲜明意识形态色彩的艺术创作。"越南电影(主要是故事片,也包括少数动画片和纪录片)只有两种用途:参加各种电影节和在节日时放映。参加电影节对创作者而言的主要目的是收回投资,同时将奖金用于自己下一部影片的拍摄;而对那些以政府形式送出去的影片的目的更多是赢得国际声誉。政府的愿望是希望以越南电影为桥梁,把越南的文化介绍给更多的人,让更多人了解越南。而越南电影在节日时放映,一方面是为政治任务服务,另一方面也是因为在节日里观众比较愿意去电影院看国产新片。"[①]越南国内主流话语对电影的认知对越南本土的艺术电影创作发生着微妙的影响。

① 阮氏宝珠:《越南电影业:旅途没有终点,我们一直在路上》,载《电影艺术》,2007年第04期。

尽管战争题材电影仍旧是越南电影产业的一个重要组成部分,然而人性的意义和价值被引入关于战争的表现角度和价值评判之中。"如果说战争在六七十年代的越南电影中还高昂着革命英雄主义豪情,那么90年代以来越南本土电影则是豪情淡去之后,从人性角度出发对战争的冷静重读。《流沙岁月》(导演阮青云)、《梦游的女人》(导演阮青云)、《没有丈夫的码头》(导演刘仲宁)等即是此中的代表。"①新时期的越南战争电影不再以二元对立的刻板思维来呈现战争的胜败输赢,开始从战争中个体存在的角度重新审视战争,细致地呈现战争与普通人的关系、战争之于个体的意义与价值,尤其凸显情感的力量。

现代西方外来文明与越南本土传统文化心理之间的矛盾也成为这一时期众多越南导演关注的话题。"据资料显示,越南目前的经济年均增长率超过7%,已仅次于中国,在世界上名列第二。随着社会现代化进程的深入,社会'去传统'的步伐也加快了。对于现实,象征着物质富足的现代文明和早已熟稔的传统诗意成为当代越南人心头的一个矛盾。《梅草村的光荣岁月》(女导演越灵)、《共居》(女导演越灵)、《回归》(导演邓日明)等即是对人们这样一种心态的呼应"。②

越南深受佛教文化的影响,信奉淡然无为、宽容自处的人生哲学。但在改革开放之后,整个越南社会要面对纷至沓来的西方现代文明,因而,传统文化心理的巨大失落可以想见。与普通人而言,衣食住行、文化心理、价值观念甚至人生信仰等都发生着裂变,社会转型与文化落差成为一整个时代越南社会的主题。

"据越南电影档案研究院与越南电影协会2001年6月的调查数据显示,目前越南观众最喜欢看的电影类型依次为社会心理片(占受调查人数的48.38%)、喜剧片(占15.04%)、侦探片(占10.72%)、历史片(占9.64%)、武打片(占7.28%)、战争片(占6.98%)、戏曲片(占1.97%)。"③从中可以看出,"武打片由从前的第一位下降至第五位,反映了观众欣赏水平的提高;而社会心理片成为最受欢迎的片种,则反映出越南社会正在经历着巨大的变革,人们要在这种变革中寻找自己新的心理定位"。④越南著名导演邓日明拍摄的电影作品《番石榴熟了》(2000),片中以阿华父亲生前亲手栽下的番石榴树象征着越南的传统文化,老树见证了阿华和阿苏兄妹的快乐童年及其一家人的亲密无间。然而,时过境迁,阿华不仅在一次偶然的事故中丧失了部分记忆,而且那棵番石榴树最终还是被人锯掉,以悲剧收场,旧时的庭院空留惆怅与感慨。影片结尾处,阿苏站在空荡荡的番石榴树下独自怅惘的画面形象地传达了当代越南人的精神图景,周遭的一切都发生着猝不及防的变化,不管有无准备,人们都被时代裹挟着走向下一站。时光改变的不仅仅是物理空间,更是人们赖以生存的人生记忆以及文化心理。

电影《番石榴熟了》的海报如图12-4所示。

进入新世纪以来,带有鲜明文艺气息的越南电影大都是在外国资本的资助下拍摄完成的,尽管此类作品数量有限,但往往成绩斐然,非常有助于提高越南电影的国际知名度。"法国外交部的南方基金是现在唯一一个帮助一些非洲、亚洲(除了韩国和日本),以及美洲国家投资拍摄影片的基金。其每年进行4次剧本筛选,资助24部影片,每部约为15万欧元。越南目前已有6部影片受到该项资助。"⑤代表作品如《牧童》《共居》等。

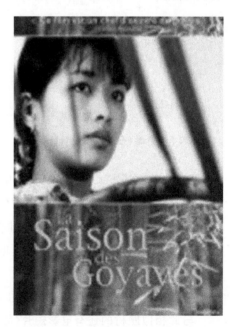

图12-4 电影《番石榴熟了》的海报

①② 章旭清:《当代越南电影的三副面孔》,载《当代电影》,2007年第01期。
③④⑤ 阮氏宝珠:《越南电影业:旅途没有终点,我们一直在路上》,载《电影艺术》,2007年第04期。

然而，一方面，越南电影界实行导演中心制，导演对作品拥有较大的决定权，另一方面，越南国内本就脆弱的电影基础和刚刚起步的电影市场化运作并不具备投放艺术电影的平台。因而，正如世界上大多数发展中国家的艺术电影命运之旅一样，越南艺术电影生存的一条主要途径就是到欧美等国际电影节上参赛。有意思的是，越南政府制定的2030年越南电影发展规划，其中有一项是关于越南电影市场导向的转型问题，要加大制片人在电影生产过程中的作用。马上就有越南导演表示了反对意见，认为这样会损害导演负责制，伤害电影导演的创作积极性以及作品的质量。越南导演裴拓专认为："如果我们采纳规划所建议的模式，越南将有更多的商业电影，而艺术电影将会消失。在电影业发达的国家，如法国，导演在艺术电影和商业电影中都担当了最重要的角色"。① 当越南本土导演钟情于艺术电影，以及导演中心制意识的根深蒂固遭遇改革开放年代时，越南国内艺术市场的缺失，最终不可避免地形成了越南艺术电影的"独语"情境，只能依靠跨国资本和走向欧美国际电影节来获得认可，越南艺术电影同当代越南本土电影市场和越南社会文化之间保持着某种疏离状态。

近几年最为出色的越南艺术电影是2014年由越南、法国、德国、挪威联合出品、越南VBLOG传媒股份公司制作的电影《在无人处跳舞》（又译为《空中展翅》，导演阮黄叶）。

电影《在无人处跳舞》的海报如图12-5所示。

以边缘人物为主角的《在无人处跳舞》描写了两个女孩儿的社会经历，其中一个女孩儿是在校大学生，她们对性充满了幻想，在一次偶然的事件中，女孩儿意外怀孕了，一个女孩儿选择通过出卖肉身赚钱以做流产手术，一个女孩儿则出没于城市郊区的灰色地带，通过参加被视为男性运动的斗鸡来赚钱。出卖肉身的女孩儿遇到了一个沉溺于窥视孕妇的怪异男子。她们的人生在刚刚起步时就不得不面临痛苦的抉择。作品充满了世纪末的忧郁与灰暗，中间还穿插了女孩儿对故乡的回忆，整部作品如同一次灵魂的解剖。

图12-5 电影《在无人处跳舞》的海报

以边缘人群生活为题材的电影作品在近几年纷纷出现，越南新一代电影人的视野在不断扩大、角度也在日趋丰富，越南电影对全球电影格局的参与度在逐渐增强。拍摄于2006年的《活在惊恐中》（导演裴硕专）聚焦于战争遗留对个体心理的深刻影响，且具有惊悚意味，细腻地呈现了人物的精神流变过程；拍摄于2006年的《右心战役》是越南首部都市teen电影（青春电影）；导演潘党迪拍摄于2010年的电影作品《红苹果的欲望》带有强烈的女性主义色彩，以女性视角描摹着现代越南家庭表面和谐之下的内在焦虑；导演武玉堂拍摄的电影作品《迷失天堂》是越南历史上第一部正面表现同性恋的剧情电影，在经过了漫长的等待后，政府终于放行，作品得以参加2011年加拿大多伦多电影节、温哥华电影节和韩国釜山电影节等多个国际电影节，在越南国内又经过1个多月的审查后，终于进入院线。

电影《红苹果的欲望》的海报如图12-6所示。

与此相似题材的还有电影短片《等风起》（2013）以及《幻想》（2014）等。《等风起》描写了两个同性恋男孩之间的故事，《幻想》描写两个越南女孩儿因为不满于社会对女性的各种各样的束缚和制约而渴望变成男孩的故

① 中国驻越南大使馆文化处.越南电影业制定2030年发展规划[EB/OL]. http://www.culturalink.gov.cn/portal/pubinfo/103/20130703/6915eb512fae44f7bf5dd7c4ad84c2a2.html.2013-7-3.

事。两部作品都聚焦于性别身份话题,这在之前的越南电影中只有2011年出品的第一部正面表现同性恋情感的剧情长片《迷失天堂》。强烈的叛逆情绪和躁动不安的情绪是这类作品的突出特征,也从不同的角度折射出越南社会在逐步现代化的重新整合过程中人们普遍遭遇的心理阵痛。

电影《等风起》的海报如图12-7所示。

图12-6 电影《红苹果的欲望》的海报

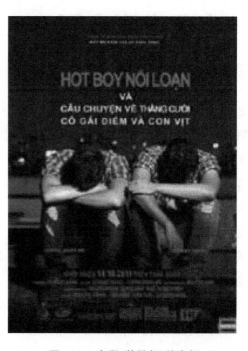

图12-7 电影《等风起》的海报

这类作品在近几年频繁出现,既表征着当代越南社会的开放和进步,过去被视为禁忌的话题现在都能够通过影像来探讨,与人们分享经验,社会在进步,人性在逐渐回归,并日益丰满起来,同时也折射出当代越南社会以及当代越南电影全球化的程度。对于当代第三世界国家而言,边缘故事被有效消费往往是在本土之外,此类艺术电影从一开始就设定好了潜在受众和观影市场。艺术从来都不是意识形态的绝缘体,艺术自始至终都负载着意识形态的诉求,这是第三世界艺术家难以逃脱的生存现实,这种文化困境清晰地呈现着本土的故事和人生与异域目光之间和谐又充满张力的隐秘关系,跨越边界的共谋同时也是一次民族文化的自我放逐。此外,当代越南的许多艺术电影并非都能进入院线,就算有的进入了院线放映,也会被指责黑暗面太多而很快下市,如陈英雄的电影作品《三轮车夫》所遭遇的那样。

电影《三轮车夫》的剧照如图12-8所示。

在纪录电影创作方面,除了因时而作的《庆祝首都解放60周年》系列电影之外,曾经执导了《牧童》的美籍越裔导演阮武严明拍摄的纪录片《2030水资源》(2014)是一部优秀之作。作品从水资源和气候变化之间关系的角度出发重新审视了人类面对的水荒问题。随着改革开放政策的深入以及越南全球化程度的加深,一系列复杂而严峻的问题摆在了越南人民面前,越南电影人的全球参与和对话意识也在逐渐增强。

图12-8 电影《三轮车夫》的剧照

第四节
商业类型电影

商业类型电影对于越南电影界而言还是一个相对比较年轻的领域,出现在越南电影政策转向之后,在最近几年得到了长足的发展。而从越南电影诞生的近半个世纪以来,越南本土电影市场尚未认识到类型电影对民族电影发展的潜在意义。近几年越南的主要类型电影作品有动作电影《越南往事》《复仇之心》等,喜剧电影《新娘大战》《新娘大战2》等,惊悚电影《丑闻》《丑闻2》等。动作电影和喜剧电影是当下越南类型电影中最为重要的两种类型。

越南的传统动作电影主要出现在战争题材电影中,追逐、打斗和枪战成为战争电影不可缺少的组成要素。当代的越南动作电影通常通过戏剧性的故事情节展现恩怨情仇。动作电影是2007年以来深受越南电影市场欢迎的电影类型,主要作品有2007年上映的武打动作片《末路雷霆》《英雄血脉》,2012年的《天命英雄》,2013年的《越南往事》《美人计》(又名《女杀手》),以及将动作元素和科幻元素结合起来的魔幻电影《火佛》等。越南动作电影具有明显的美国动作片的烙印,体现在人物形象、服装造型、动作设计等方方面面,但又喜欢依托于某一段历史展开,核心故事情节通常是关于家族恩怨,其间穿插必要的爱情故事作为点缀。

拍摄于2012年的动作电影《天命英雄》由越南南方电影公司、越南羚羊电影公司和越南青年传媒公司联合拍摄。这三家私人公司投资了150万美元,对于越南本土电影而言,这已经是少有的大手笔了,但也足以映衬出越南电影市场对动作电影的青睐。而2013年出品的《美人计》是越南首部3D武侠动作大片,电影邀请到了当今越南演艺界的5位当红美女明星联袂出演,再配合钩心斗角的剧情设计、令人眼花缭乱的武打动作,以及通过各种渠道进行的市场宣传,赚足了观众眼球,使得这部电影在尚未公映之前就已经成为电影市场和大众传媒关注的焦点。尽管剧情乏善可陈,缺乏新意,无外乎是借自传统大众叙事的所谓的匡扶正义和邪不压正,但其市场企划、拍摄技术、商业运作以及包装设计等都显示着朝向市场化的深入发展,对越南电影市场的培育和开拓具有一定的推动作用。

2013年推出的动作电影《越南往事》是越南历史上不多见的动作大片,该片由越南国有电影企业创作,制作精良,深具美国西部电影的味道。以《越南往事》为代表的动作电影从资金来源、演员阵容、市场推广等各个方面都显示着与以往越南电影的不同运作策略。故事发生在法国对越南的殖民统治期间,以民间组织为主导力量的民族抵抗运动成功地唤醒了越南贵族阶级的民族情感,最终同仇敌忾,赢得胜利。与民族大义叙事并行的另一条线索是越南贵族阶级和抵抗运动领袖女儿之间的爱情故事,爱情柔化了坚硬无情的战争,也使得作品具有了人性和人情。它将教化意义注入类型电影的模式中,兼具思想性和观赏性,市场反应良好。《越南往事》是越南本土电影业市场化转向的一次尝试,它是继2007年的武侠动作片《末路雷霆》《英雄血脉》和2012年的《天命英雄》之后的又一部动作大片。

电影《越南往事》的海报如图12-9所示,电影《英雄血脉》的海报如图12-10所示。

连年战争和越南独特的民族文化塑造了越南民族沉静、隐忍的性格特征,在越南电影发展过程中,喜剧电

图 12-9　电影《越南往事》的海报

图 12-10　电影《英雄血脉》的海报

影并不出众,忧伤和沉痛是改革开放前越南电影的集体情绪。在实行改革开放国策后,在依旧内敛含蓄的越南总体电影氛围中出现了城市喜剧电影,优秀作品如黎德进的《安静的市镇》,尽管其中的越南城市还并不是真正意义上的现代都市,但是其所呈现的关于现代城市的某种躁动和矛盾已经悄然出现。加入世界贸易组织后,越南喜剧电影作为一种市场化的商业类型电影迅速发展起来。主要作品有《长腿美女》(2003)、《男人怀孕》(2005)、《武林外传》(2007)、《舞男》(2007)、《河东丝衣》(2007)、《嫁给别人的丈夫》(2012)、《家有五仙女》(2013)、《新娘大战》(2013)、《我的兄弟》(2013)、《高跟鞋阴谋》(2013)、《新娘大战 2》(2014)等。

城市喜剧电影折射着改革开放后越南城市的飞速发展以及相应受众人群的心理期待。随着越南城市人群中出现了越来越多的白领阶层,越南的喜剧电影从人物形象设计、剧情编排、叙事导向等多个方面都呈现出鲜明的中产阶级价值观。这些喜剧电影中的越南社会已然是全球链条的一个组成部分,是消费主义时代的产物。

越南城市喜剧电影又可以分为三种亚类型。

第一类是以《新娘大战》(2013)、《新娘大战 2》(2014)、《高跟鞋阴谋》(2013)等为代表的滑稽喜剧,此类作品重在陡转的故事情节以及表演的夸张,通过天马行空的故事调侃着当代越南城市生活中的背叛与忠贞、传统与现代等一系列二元化的话题。

2013 年的喜剧电影《高跟鞋阴谋》讲述了一个匪夷所思的故事,一对生活在美国的越裔青年正打算结婚,可是男主角却突然去了越南,女主角于是尾随到越南并通过改变身份来探究真相,上演了一出高校的都市泡沫喜剧。作品的空间跨度从美国到越南,女主角身份从时装设计师到性感模特,而且男主角的形象设计滑稽可笑,很像卡通形象,男主角打着耳钉,涂脂抹粉,上衣和裤子的色彩是碰撞色,取乐观众的意图太过明显。贯穿作品始终的是琳琅满目的商品、鳞次栉比的现代城市建筑以及插科打诨的言行,传统界限被随意超越,人生如戏,一本正经的民族化叙事成为过去式。《新娘大战》尾声的小花絮中,一个越南美女带着笑意直视镜头,贤淑优雅,片刻之后却张开大嘴夸张地吃起汉堡包,淑女形象荡然无存,这种插科打诨的戏谑风格迎合着全球化时代城市年轻人的文化诉求和审美心理。

第二类是以《我的兄弟》(2013)为代表的温情生活喜剧电影。相对而言,这类喜剧电影较为朴实,通常依靠喜剧化的性格、动作、事件和情绪的对比等传递生活的意义和价值,更为关注人的情感世界和心灵诉求。《我的兄弟》故事很简单,围绕两个好兄弟展开,但这两个人性格截然相反,一个温文尔雅,很具绅士风范,一个大大咧咧,直率简单。矛盾冲突就发生在日常生活中,冲突有时看来甚至是不可调和的,但情义无价,真朋友永远不会离开,而这种经过摩擦和碰撞之后的情感共鸣反倒更能凸显平常人生中的忠诚、信任、关怀和奉献。而这些品质在打开国门多年之后,传统文化正渐行渐远的越南社会深具现实反思意义。

第三类是城市浪漫轻喜剧,从 2007 以来每年都有此类作品,城市浪漫轻喜剧以唯美爱情为叙事主线,虽有喜剧成分,但更重在营造中上层阶级的城市爱情童话,为越南城市青春男女所钟爱。主要作品有《会安情》(2013)、《悄悄地走向幸福》(2014)等。这类喜剧作品以唯美声画展现都市爱情,其喜剧效果略带惆怅和感伤,在这个物质高度发达的社会里重述着纵然错过千百次,但有情人终成眷属的浪漫童话。城市浪漫轻喜剧是现代城市青年男女爱情生活的心理抚慰剂,有特定的受众,有特定的档期。

《会安情》的场景选择在越南美丽的小镇会安。会安小镇古朴典雅,极具东方传统韵味,这是一座具有 400 多年的古镇,也是世界文化遗产之一,古色古香的东方古镇上演了一个东方式温婉的爱情故事。在一次探访会安的过程中,女记者偶遇男摄影师,女记者起初并未在意,但男摄影师却心有所系,所以他悄悄跟踪女记者一路行程,在拍下种种美妙瞬间后将照片寄给女记者。细雨朦胧中,两颗心在经历了漫长的等待后,终于如愿以偿地彼此感动、彼此得偿所愿,爱情终究是甜蜜的,哪怕它经过再长的距离。悠远清幽的古镇、安静友好的人们、靓丽青春的男女主人公、缠绵悱恻的小雨等共同营造了一个诗意的爱情世界,恬静而真诚,既身处红尘,又审慎自知,它连接起了越南社会的现代与传统。

惊悚电影的出现是越南电影业近些年出现的一种新类型,主要作品有天银影片股份公司拍摄的《丑闻》(2013)、《丑闻 2》(导演维克多·吴 2014)等。这类作品以当代越南社会中的种种黑幕如权色交易、非法贩运等问题为核心事件。越南的惊悚电影并不依靠故事情节的离奇性来制造骇人气氛,更多是通过剪辑手段将多组人物、多个故事、多条线索穿插交织起来,在视觉刺激和悬念之间营造惊悚的心理效果。

美籍越裔导演维克多·吴是一个当之无愧的当代越南电影多面手,他擅长多种题材类型,惊悚电影就是他最拿手的电影类型之一。以 20 世纪 90 年代中期来自法国的越裔导演陈英雄为肇始,越来越多的越侨导演纷纷返回越南拍摄各种题材的电影作品,越侨电影也逐渐融入当代越南的电影创作格局之中。这些越侨导演都有着在西方受教育的经历,但又对越南故土难以忘怀,他们的电影作品都有着独特的观察视角,为丰富当代越南的电影文化做出了贡献。

维克多·吴真正崭露头角是 2012 年拍摄的动作电影《天命英雄》,这部以越南 15 世纪王室兵变为背景的电影一举拿下了越南国内最重要的两个电影节——越南河内国际电影节和越南金风筝电影节的诸多重要奖项。这部作品表现出导演维克多·吴对越南传统文化的谙熟,一个本来了无新意的复仇故事被揉进了许多东方传统文化情怀,淡化了感官刺激,作品用了许多笔墨去表现主人公在一己恩怨与国家安定、人民幸福之间的抉择,最终舍生取义,体现了一个东方古典英雄的悲壮与苍凉。

在这之后,维克多·吴又相继拍摄了四部重要的类型电影,分别是 2013 年的惊悚电影《丑闻》和喜剧电影《新娘大战》、2014 年的惊悚电影《丑闻 2》和喜剧电影《新娘大战 2》。维克多·吴能游刃有余地跨越不同的电影类型,且市场反应都相当不错,显示了维克多·吴掌控题材的功力。维克多·吴创作的类型电影都有一个相同的地方,就是他能够敏锐清晰地把握住当代越南的文化走向,能够洞察当代越南社会中已经出现并正在蔓延的信任危机。《丑闻》系列细致入微地呈现了当代越南社会的官僚腐败、政治黑暗以及道德的沦丧,《新娘大战》通过对越南传统的性别角色错位的分析,折射出表面的视觉诱惑之下潜在的隐隐焦虑。

思考题：
1. 当代越南电影的创作格局是什么？
2. 当代越南的文艺片创作有什么特色？
3. 当代越南的类型电影有哪些？
4. 越南电影的发展与越南国家政策之间的关系是怎样的？

第十三章

泰国电影史
TAIGUO DIANYINGSHI

- 学习目标:了解泰国电影的历史,以及进入新阶段具有的特点。
- 学习重点:掌握泰国电影的特色、分类、商业模式。
- 学习难点:掌握泰国电影本土化叙事的过程。

第一节 泰国电影发展的历程

20世纪90年代末,泰国电影在危机之后以一种全新而自信的形象再现,并一步一步成为在东南亚文化圈特别具有代表性的影像声音。电影这一艺术形式早在曼谷王朝拉玛五世时期就从欧洲传到了泰国,至今已有100多年的历史。

一、泰国电影发展的概况

公元1897年6月10日曼谷发行的报纸上开始出现有关电影的广告,电影已经传入泰国并拥有了一批观众。然而,在那时电影只是用来为皇族服务的,电影用来纪录皇族的一些重大活动——摄影机刚被带到泰国的第一件事也是为了给曼谷五世王朱拉隆功拍摄皇家庆典。直到20世纪20年代泰国才有了自己真正意义上的故事电影,一般以诞生于1927年的无声片《双重运气》为标志,泰国电影一直以小制作为主,绝大部分拍摄还采用16 mm胶片。

另一突出现象是在近半个世纪里泰国人都钟情于无声电影,直到1969年还有新的无声片出品。然而,也正是这半个多世纪发展使泰国拥有了其经典电影的"辉煌"时期。20世纪70年代初,泰国政局动荡,一度影响了电影事业的发展。20世纪70年代后期随着战乱的平息,社会经济的稳定发展,受印度宝莱坞的影响,泰国电影的也更多地转向爱情、喜剧、侦探等题材范畴。20世纪80年代至90年代初,由于皇族的支持和积极加入,泰国电影还依然保持着旺盛的创作势头,年出品量近百部,尤其是1992年达到了年产120部的最高纪录,看电影成为当时人们最便宜最普遍的娱乐方式。进入20世纪90年代末,泰国首先爆发了金融危机,经济的急速倒退最终导致电影工业的崩溃,一大批电影人失业而不得不暂时出走他国并立志学艺。危机之后,这些电影人都纷纷归来成为泰国电影复兴运动的发起者和中坚力量。

第二次世界大战期间,泰国电影生产陷于停顿。当时电影被戏剧和舞台文娱节目所取代。战争结束后,泰国电影工业有了新的发展。16 mm彩色影片被首次引进,几部著名的戏剧被改编成电影,舞台上的男女演员转而成为电影明星。1945—1955年,电影生产处于混乱状态。制片人寻找不到合适的电影素材,便彼此进行模仿,为了商业上的利润,不惜将片名定为已上映并叫座的影片名字。同时,他们也热衷于将大众喜爱的流行小说或小型戏剧节目拍成电影。由于技术设备等种种原因,直到60年代末,泰国还只是用16 mm彩色反转片拍片,只有一个拷贝,大多还是无声的,所以在放映时由专业配音演员通过话筒配音,因此有些配音演员深受观众欢迎。

然而,到了90年代末,亚洲金融危机肆虐,泰国的电影产业受到严重的创伤,平均年产量跌至10部左右。

2001年开始,泰国电影产业迅速发展,本地影片年产量逐年递增,2002年达到22部,2003年突破了40部,此后基本稳定维持在每年50部左右。与此同时,泰国电影不仅数量上有了突飞猛进的增长,质量上也在不断提高,在一批新生代电影人的努力下,泰国电影利用先进的电影技术手段进行本土化叙事,独有的民族文化景观在国际化的商业包装下产生了活力,越来越多的商业类型片打败了好莱坞大片,赢得票房大卖,并获得国外市场广泛的认可,同时不断有高艺术水准的影片在国际上获得奖项。一个只有6000多万人口的东南亚第三世界国家拥有如此规模的电影市场,而且在没有类似"韩国配额制""法国文化例外"等的保护政策下,本土电影面对好莱坞大片的竞争能够迅速复苏并发展到近一半的市场占有量,让人不禁惊讶。

二、泰国电影发展历程

发展初期,泰国的第一部影片《苏婉小姐》(1921年或1922年)是由美国制片人H·麦克雷在瓦苏拉蒂家族的帮助下拍摄的,1927年瓦苏拉蒂家族成立了斯里克伦影业公司,生产了泰国自己导演的第一部无声影片《双喜临门》,3年后,该公司又生产了第一部有声影片。

成熟时期为20世纪60年代。1964年,泰国电影制片者协会成立。

20世纪70年代是泰国电影发展的重要时期,由于采用了群众喜爱的泰国民歌,影片在农村观众中备受欢迎,其中《我们农场的情歌》(1970)大获成功,制片人获利600万铢(目前,1泰铢=0.2人民币),打破泰国影片的收入记录。这一年中,大部分制片人在影片中加入了民间乐曲。有的影片有30多支民歌,而不管这些歌曲与情节是否有关。1970年,导演庇阿克·鲍斯特拍摄了一部与当时泰国电影风格迥异的影片《佐尔》,在该片中,导演对摄影的角度、格调、演员技巧、剪辑技术都有所创新。虽然影片收入不如《我们农场的情歌》,但却深受赞扬。这部影片被看作样板,为许多影片作者所效仿。

1973年政府决定对制片给予财政上的支持,降低进口胶片和制片的税收,提高外国影片的税率,从而提高了国产片的产量,并全部采用35 mm胶片。1976年,出现了一些新人,他们关心现实,干预社会。如帕慕波·差耶·阿隆拍摄的第一部影片《狗的生活》,描写了曼谷贫民窟的生活,提出改变贫民生活的先决条件是提高教育水平。这在泰国电影普遍模仿好莱坞和西方娱乐片、追求票房价值的潮流中,显得独树一帜,到1985年为止他又导演了《城雾》《残忍的天性》《乞丐之城》《老和尚》等5部影片,成为泰国最知名的导演。

20世纪80年代以来,泰国每年大约生产130部影片,在东南亚各国中仅次于菲律宾,名列第二。泰国共有五六个大的制片集团。有134个注册的电影制片人,在曼谷有44座一级影剧院和60座二级影剧院。全国约有1200座电影院,泰国影片年出口量一直很低,年均仅有四五部影片出口。从1976年起,泰国政府征收外国影片的进口税大幅度增加,达到每米胶片30铢的高价,也扼制了外国影片的进口。2000年以后,泰国又有数家电影公司崛起,其中最著名的当属GTH影业,该公司2003年凭借电影《小情人》在观众和同行之间树立了良好的口碑,之后以每年2~3部的精品而称霸泰国电影市场,并且,几乎每一部电影都能进入国际市场,为泰国电影业做出了巨大的贡献。另外,泰国的恐怖类电影也很著名,不同于其他国家的恐怖电影的是,泰国的恐怖电影除了恐怖外,里面更多的蕴藏了许多人生的哲理,观众在感受恐怖之余,也在感叹导演们的良苦用心。

1932年泰国由完全的君主制演变为君主立宪制。王权统治结束后,皇室在泰国电影业中主导者的角色由政府和日渐兴起的民营企业所接替,先前泰王下属的影业公司和电影组织宣告解散或转为政府机构。

随着垄断的打破,20世纪30年代,大量涌现的民营电影企业逐渐上升为泰国电影业的主导力量。1927年,几位离职的政府官员组建了"泰国电影制片公司",这是第一家真正意义上的私人电影公司。同年,另一家民营电影企业克伦赛电影公司摄制的泰国第一部国产剧情片《重复运气》上映。第二次世界大战的爆发终止了

刚起步的泰国电影工业进程,许多电影公司倒闭,同时由于财力和原料的匮乏,使得 16 mm 彩色影片成为主流。战争结束后,因为低廉的 16 mm 制作费吸引了许多普通商人投资电影业,本土电影企业经营者的身份逐渐从以前皇室成员、政府官员组成的权势阶层向普通社会商人阶层转变,类型大都是成本低廉的动作片和受到印度片影响的爱情浪漫歌舞片。

20 世纪 70 年代,随着泰国社会工业化的步伐,民营电影企业开始出现电影产业垂直一体化趋势。这一时期被誉为泰国电影业的黄金时期,以 35 mm 胶片拍摄的国产影片逐渐复出,看电影已成为泰国人最主要的娱乐方式。1973 年,曼谷约有 150 座电影院,外省区约有 700 座电影院,还有无数的流动露天电影院遍布全国。电影放映业的繁荣让从事电影放映发行的公司赢得了大量利润,而面对好莱坞影片票房的挤压,本土电影制作公司要依附于发行放映商才能生存。一方面在诸如明星选用、题材类型等制作环节和决策上,制作方除非迎合大院线公司的要求,否则很难有能力独立销售放映自己的影片,另一方面这些大院线公司为支撑他们的影院的放映,开始大量投资本土电影的制作,成为制片公司融资的主要渠道。通过不断的资本兼并以及在制片、发行、放映上的垂直整合,70 年代末,泰国最终形成了四个大型电影企业:金字塔娱乐、萨哈默克电影、王星制作、奔跑吧兄弟。这四家企业都是先由发行、放映泰国电影和外国电影起家,然后通过投资兼并逐渐延伸到电影制片业。80 年代以后,这四大电影企业基本上主导了整个泰国电影市场。

进入 80 年代后,泰国社会正迅速向现代化转型,但是泰国电影仍然沿袭旧有模式,沉浸在低成本的动作片和爱情剧浪潮中,尽管年产量数目惊人,但技术及影片品质上却不见提升,"一些有志改革现状的电影创作者,也有创作上的新想法,却敌不过投资者保守老旧的电影理念"。好莱坞和我国香港地区等影片此时无惧于高税的阻碍又重返市场,受到了城市里新兴的中产阶级和年轻知识分子的追捧,缺乏创新的泰国电影逐渐失去原来的票房和观众。这一时期,曼谷市内的首轮影院开始只放映好莱坞和我国香港地区出品的电影,本土电影的生产只针对大城市以外的乡村地区,题材仅局限于爱情、喜剧、侦探和探险等有限范畴。

此外,这一时期电视媒体和家庭录影带的兴起使得大量观众兴趣转移,原先红火的电影院生意日渐萧条。利润的减少让原先支撑泰国制片业的大院线公司不再愿意投资拍摄本土电影。到 90 年代能稳定生产的本土电影公司所剩无几,仅有的如五星电影公司年产约 20 部影片,在自己拥有的 10 家电影院上映,其他的小电影公司只能维持年产两部电影,大部分还必须通过贷款才能顺利拍片。而一些自由独立制片人和导演则尝试争取外国投资,但相当不容易。泰国电影工业在 1997 年经济危机中跌入谷底,损失惨重。许多电影因为失去了资金支持被迫中途停拍,策划中的摄制计划纷纷搁浅,1997 年以后,每年电影的平均产量锐减到 10 部影片,票房收入的市场份额仅为 5%,而好莱坞影片的市场占有率达 90% 以上。

这种濒临谷底的产业停滞,也为日后泰国电影的再生留下了契机。泰国电影在低产量的情况下,逐步转向注重质量、提高竞争力。一批新生代导演抛开传统的肥皂剧,挖掘现实主义题材、艺术创新和强化泰国本土文化的特点,随着几部制作精良、高票房收入的作品出现,宣告了泰国电影在 21 世纪到来后以一种新的姿态成为主流。

作为泰国新电影的代表人物之一的朗斯·尼美毕达,1997 年拍摄了处女作《喋血青春》,以现代手法展现了泰国城市生活的一个侧面,片中富有泰国本土风情的喜剧元素和独特的影像风格,为这位初出茅庐的导演赢得了国际声誉。其后,朗斯·尼美毕达于 1999 年拍摄的影片《鬼妻》吹响了泰国电影业复兴的号角,它以 2800 万港币(1 港币=0.816 3 人民币)创造了当时的泰国票房新纪录。随着《鬼妻》的成功,2000 年的《人妖打排球》(导演扬玉特·索隆孔尚)票房又取得成功,而且在亚洲、欧洲和美国的影院上映后得到了很大的商业收益和好评。

同年,来自我国香港地区的彭氏兄弟执导的《曼谷危机》,是对动作片和黑帮片的创新。2001 年是泰国电影全面崛起的起点,由查崔查勒姆·尧克尔执导的《苏丽尤泰》,投资高达 4 亿泰铢,票房收入更是创了泰国本土票房之最——7 亿泰铢,是当年《泰坦尼克号》在泰国票房的 4 倍。影片描写的是在 16 世纪民族危难时,挺身而

出、为国捐躯的苏丽尤泰王后。该片不仅刷新了泰国票房新纪录,还使原本计划同期上映的好莱坞大片被迫推迟。票房的成功也使得更多的投资商愿意投资电影,整个电影产业开始进入良性循环。从2001年起,泰国电影工业得到了迅速发展。2001年泰国有13部本土影片,2002年达到22部,2003年突破了40部,此后基本每年稳定维持在50部左右。泰国本土电影的市场份额1998年为5.8%,2007年逐渐上升为47%,整个电影市场总收入也上升为36亿泰铢。近几年泰国影片的发展逐渐由数量上的增长转而到质量上的提高,越来越多高质量的泰国影片打败了好莱坞大片赢得票房大卖,如2008年本土的《拳霸2》,以超过1亿泰铢的票房打败了来自好莱坞的《木乃伊3》。

电影《拳霸2》的海报如图13-1所示,电影《拳霸2》的主演托尼·贾如图13-2所示。

图13-1 电影《拳霸2》的海报　　　　　　　　图13-2 《拳霸2》的主演托尼·贾

电影在票房上获得成功后,影片的艺术水准也开始与商业化有效地结合起来,风格日趋多元,拍摄了不少雅俗共赏的佳作。2002年叫好又叫座的影片《湄公河满月祭》,影片中的哲学主题、优美的画面都给观众留下了深刻的印象,而对普通泰国人生活的真实展现也成了吸引西方观众的卖点。2003年《小情人》这部制作成本极低的影片在普通的故事和镜头中展现着童年生活的快乐和遗憾,本土票房超过2亿泰铢。

在成熟的电影工业带动下,一大批艺术电影、作者电影也崭露头角。2001年,彭力·云旦拿域安拍摄了《真情收音机》(港译《走佬唱情歌》)。2002年,泰国导演阿彼察邦·韦拉斯哈古拍摄的实验电影《祝福》,讲述了一个泰国女工和一个缅甸非法劳工之间的爱情,其拍摄手法融合了DOGMA95的移动和现实主义手法的冷静,深得评论界的好评,2004年的《热带疾病》,2006年的《综合征与一百年》,2007年的《伤心蔚蓝海》获得业内奖项,诗意如画的细致影像,娓娓诉说一则幽微动人的小镇爱情,以及掩映在浪漫背后的创痛。2010年,阿彼察邦·韦拉斯哈古凭借《能召回前世的布米叔叔》获得戛纳电影节最佳影片金棕榈大奖。

第二节
泰国电影发展进入的新阶段

泰国电影在徘徊了几十年之后,其产量和水准在近十年开始突飞猛进,已成为具有国际竞争力的亚洲电影品牌之一。早期,很多泰国的文化人都是为王室歌功颂德的。不管是在音乐上,还是在电视、电影上,泰王在音

乐和摄影上有相当高的造诣。这样的文化环境其实让很多泰国的文化人无法有令人信服的作品问世，这些人迫于现实只能通过拍一些广告、短片、文艺纪录片在边缘生存。除了这些，只好拍鬼片。

广告短片制作是发展基础。最早在大家印象里面，泰国最为令人啧啧称赞的就是它的电视广告。说电视广告作为泰国影视的崛起基石一点都不为过，电视广告充满了想象力和渴求突破传统的元素。在我国台湾地区广告在亚洲大红大紫的时候，在泰国很快流行起来。电视分级的引入让更多的电视制作人有施展才华的空间，这些制作人，有很大一部分都成了日后电视剧的导演。比较典型的有阿彼察邦·韦拉斯哈古和查基亚特·萨克维拉库，后者是《暹罗之恋》的导演和《鬼肢解》的编剧。这些泰国有名气的导演很多比例都是广告制作人以及短片导演成长起来的。

鬼片作为泰国早期电影的代表，在泰国电影史上有着和广告相当的地位。很多中国的观众都是通过鬼片认识泰国电影的。在韩剧席卷全亚洲的时候，这些导演以及制作人纷纷前往日韩学习与发展，这是这个阶段泰国电影流行成型相当重要的一个标志。后来泰国电视剧时装元素、构思方式、内涵和韩剧有着紧密的联系。泰国的电影以及电视剧的制作经过了糅合以及萃取，便有了属于自己的元素，再加上泰国国内的传播尺度和环境，渐渐形成了流行电影元素。

在泰国还有一个元素和他们作品催生有着很大的联系，那就是泰国的流行频率相当快，跟不上元素转换的导演和制作人，很难立足，因此泰剧就有了短、平、快的生产效率。再加上整个东亚日剧、韩剧、经过流行，渐入审美疲劳期，于是，泰剧由于自身软文化特点的突出，就首当其冲成为合适的接替者。但是流行的时间没有日剧、韩剧长。影视剧作交相辉映，经济腾飞、软文化实力加强与传播环境自由结合恰逢时机，功不可没。笔者觉得，泰剧和泰国电影流行，密不可分。譬如说，著名的泰国电影《下一站，说爱你》就是一个相当有代表的作品，主演提拉德·翁坡帕也是出入泰剧多年的老戏骨。这些要素，都是构成了泰剧进入新阶段必不可少的要素。

泰国电影新阶段有如下特点。

一、具有开放合作的精神

吸收先进电影技术进行产业机制调整。1997年泰国电影《喋血青春》给星光黯淡的泰国电影送来了生机，从此泰国电影迎来了全新的发展时期。殊不知，这场"新浪潮"的领导者，却是受到八九十年代泰国电影萧条影响对电影具有浓厚兴趣的一批影视界的去西方学习先进技术的青年。泰国电影衰败之时，这些有志青年选择到西方高等学府学习先进的电影制作技术，学成后将具有西方特色的视听语言和叙事风格带回泰国。他们通过影片的拍摄，将好莱坞的商业电影经验带入泰国本土电影中，开启了泰国电影走向辉煌的历程。这股新势力对于已经熟悉好莱坞套路的国内观众来说，算是应运而生。最值得一提的是，导演们将充满异域风情的泰国本土化元素填补到电影中，给往日一成不变的泰国电影补充了新鲜的血液。不论是泰国本土受众，还是已经习惯好莱坞风格的世界观众，对这次变革都是喜闻乐见的，在受众为口碑"点赞"的同时，也推动了泰国电影票房的增长。

90年代，泰国政府对电影事业的发展极为重视，相继出台了许多促进电影发展的优惠政策，其中包括支持泰国举办国际电影节，并希望借此吸引国外电影投资商对泰国电影业的注意和重视，政策的实施对泰国电影的发展起着重要的作用。电影节的举办，让大量外国电影商注意到这片风水宝地，带领摄制组进入泰国取景拍摄，泰国利用本国优越的地理优势成功地吸引了海外资金。海外电影团队在泰国取景拍摄的同时，也提升了泰国电影设备的更新换代和拍摄水平，许多泰国本土导演通过参与国外团队拍摄掌握了先进的知识、积累了实践经验。这种符合市场需求的电影互惠政策，让泰国电影制作者学习了知识，积累了经验，促进了泰国电影实力

的提升。好莱坞叙事模式树立亚洲影片强国地位,任何国家的商业电影都以票房为核心,赢得票房的关键是打动观众,让情节发展处于观众的心理感知范围。

新时期的泰国电影采用好莱坞编剧们善于运用的故事叙述结构框架,即开场、发展、高潮、解决问题、尾声。看似简单的框架被精彩的故事叙述填充,开场部分习惯以连续发生的情节动作来吸引受众,通过矛盾冲突介绍主人公及他的对手。情节发展相对漫长,受众往往在观看情节发展过程的同时,根据故事进展主动进行下一步的推测。纠葛的故事发展为情绪激烈的高潮做铺垫,进而解决开场时留下的矛盾冲突。结尾部分的一句富有哲学意义的结束语,总会道破一些人生百态。泰国电影《黑虎的眼泪》由泰国著名导演韦西·沙赞那庭执导,影片用西方视角诠释了一段爱恨纠缠的故事。这种西方视角下的叙事方式,是影片能够享誉世界的原因之一,也使这部作品获得了欧洲与美国影坛的一致好评与肯定。导演韦西·沙赞那庭并非泰国"海归派"导演,但他凭借着和曾经留美的泰国电影导演彭力·云旦拿域安在同一家制片厂共事的机会,把西方电影技术融入自己的影片之中。影片将后现代主义的波普色彩与电影糅合在一起,产生出一种令人耳目一新的视觉享受。除了波普色彩的运用,韦西·沙赞那庭还极力在画面中渲染自然之美,绿水、青莲、红花等,这些大自然的朴素之美在影片中呈现得美轮美奂。除此之外,具有美国西部片特色的牛仔打扮、左轮手枪也出现在华丽的色彩布景中,美景与富有东方色彩的人物故事搭配在一起,成功展示了东西方不同文化元素的交融。

在全球化的背景下,泰国电影积极吸收借鉴国际上先进的电影技术,尤其是好莱坞商业电影的制作经验。八九十年代泰国电影产业的不景气,促成了许多有志于电影的青年选择到西方电影高等学府学习电影制作。事实上正是这些海归派几年后的回潮,成了泰国电影复兴的主要人才推动力,如《热带疾病》的阿彼察邦·韦拉斯哈古(芝加哥艺术学院电影制作硕士)、《真情收音机》的彭力·云旦拿域安(纽约普瑞特艺术学院主修艺术)《苏丽尤泰》的查崔查勒姆·尧尔克(美国加州大学主修电影)等。"想抵御好莱坞,首先自己必须学习好莱坞",这一观点在这群海外留学归来的文化精英身上得到印证。他们从西方电影所吸取的艺术创作经验,或多或少也影响到自己的电影创作,比如彭力·云旦拿域安就承认自己被国外很多电影的导演的风格所吸引。他们带来西方的视听语言和叙事风格,将好莱坞的影像技巧娴熟地运用在影片之中,并且利用本土化的元素进行创新,这些对早已接受好莱坞模式的泰国观众来说是乐于见到的,为长期一成不变的泰国影坛补充了一股强劲而又新鲜的血液。

另外一个重要的作用是,利用好莱坞的形式风格能让外国观众更好地理解泰国本土影片,使泰国电影更具备国际化色彩,赢得世界范围的观众,在全球化的语境中,实现跨国度跨文化的影像传播。如执导《苏丽尤泰》的查崔查勒姆·尧克尔就采用一个国际化摄制班底。两位摄影师来自瑞士,特技化妆和造型师来自美国,作曲和音乐制作来自英国,乐队合唱队在匈牙利录制,声音合成在好莱坞。该片的重新剪辑版,是由美国大导演科波拉完成的,并于2003年在全美公映。

在对海外发行和宣传上,许多泰国电影则采取依靠海外片商统筹管理的方式,例如在我国香港地区造成轰动的《拳霸》就是一例,该片是由国际市场经验丰富的中国香港公司负责海外发行的。《黑虎的眼泪》(导演韦西·沙赞那庭)采用了美国西部片和波普色彩的后现代艺术手法。骏马、左轮手枪、牛仔打扮、一对一决斗,这些典型的美国西部片元素展现在高饱和度的色彩布景之中,而穷孩子和富小姐的凄美爱情又很富于东方的审美,影片的配乐也都是精选泰国的一些经典音乐。《黑虎的眼泪》成功地实现了东西方的交融。不仅在国内票房叫好,还被美国米拉麦克斯影业公司买走了国际发行权,成功打入了海外市场。该导演另外一部电影《大狗民》以大胆夸张的镜头调度和色彩构图,被誉为泰国版的《天使爱美丽》。泰国政府从原来害怕好莱坞大举入侵击垮本土电影,而对进口片进行限制,到后来努力结合外国摄制力量协助提高泰国影片的水平,这种从被动到主动开放的过程是顺应全球化经济模式的必然结果。

针对之前面临的困境,政府加大扶持力度,相继出台了数条促进电影发展的优惠政策,自2000年以来,就给予电影产业税率优惠。同时从民族电影发展较好的法国和韩国等国的电影发展中借鉴经验,利用本国优良的地理优势吸引海外资金和制片技术的投入。终年四季常青的热带雨林加上6 000 km长的海岸线,使泰国成为一个得天独厚的最佳外景地。这里拍摄费用仅为在西方拍摄费用的10%～20%,而且与其他东南亚国家相比,泰国具备完善的基础设施和电影制作人力资源,因此吸引了大批欧美、印度,以及日本等亚洲国家的电影来泰国取景制作。泰国政府认识到与国外摄制组合作不仅有益于本国电影产业,还会带来周边产业的经济利益,比如新西兰电影工业的"魔戒"效应就是一个成功的案例。2002年泰国政府成立了新的国家旅游事业部,宣布努力促进泰国成为国外摄制组的外景地是今后政府工作的一项重要目标。为吸引外国资金在泰国取景制作电影,政府出台了一系列改革措施以消除各种障碍,比如简化外国设置人员赴泰签证手续,向外国演员征收的增值税和所得税从原先的37%降至10%。2007年政府整合原先各部门的行政职能,对来泰国拍摄的外国摄制组设立了一站式的服务中心"泰国电影事务处",摄制许可证审批日程由原来的15天简化为3天。凭借丰富的自然资源和政府政策的积极配合,现在的泰国已经成为国际影坛重要的电影外景基地之一。

外国制片商在泰国拍摄电影、广告、纪录片和电视剧集都在快速增长。2000年,共有382部外国影视作品到泰国取景拍摄,预算花费为5.53亿泰铢,到了2005年这个数量增长到492部,为泰国带来了11.38亿泰铢的收入,2008年则达到20.23亿泰铢的收入。值得注意的是,2009年因为国际金融危机以及泰国国内政治形势动荡,收入锐减了50%以上。为挽回之前的影响,2010年国家旅游事业部到海外大力推广泰国成为区域拍片中心,目标国家和地区主要包括韩国、日本、中国香港、西班牙、美国和法国。2011年泰国政府宣布电影公司若使用泰国国有地段拍片,将免收费用,国内外电影制作公司都能享有这些优惠。目前,泰国政府在对外电影合作中正积极从外景地的角色中转型,积极发展影视制作产业链一体化,力争促成泰国成为亚洲新的电影工业制作中心。通过降低进口摄制和后期设备的关税等措施,政府鼓励国内外资金投入泰国的电影制作硬件和基础设施建设,已有多个大型影视制作基地陆续建成。在这种合作策略的影响下,泰国电影业的各类硬件设备和从业人员的技术水平得以增强,尤其是泰国电影人在与外国摄制团队的协作中吸取了许多新科技的制作技巧和创作观念,有助于大大提升国内电影工业的水准。

以近年来泰国本土动画电影工业的发展为例,原先由于技术人才和资金的匮乏,泰国自1979年后就没有再出产过动画故事片,21世纪后随着本土电影制作实力的成长,政府计划将泰国发展成为亚洲动画多媒体制作中心,并将重点放在本土动画电影人才的培养上。2004年,泰国信息技术部设立1 000万泰铢的基金用于选送本国动画人才出国交流培训,同时积极和好莱坞等国外知名动画电影公司接洽,准备1亿泰铢作为投入资金开展合作项目,条件之一就是外方必须接受200～300个泰国动画师参与制作过程。其他的政府举措还包括举办动画展会整合动画人才网络,投资设立国家动画设备中心让本土公司得以低廉的租金使用高端制作设备等。2006年泰国第一部本土制作的3D动画长片《大象将军》正是在这种积极的政策环境下的成果,其导演就曾参与迪士尼公司动画电影的制作项目,精良的制作水平配合一个关于战象的泰国民间故事,使这部动画电影成为年度票房冠军。2010年政府投入2亿泰铢成立"电影基金",专项支持本土电影的制作,这些扶植措施更进一步刺激了本土电影工业的成长。

二、具有完备的商业化运作

由于20世纪80年代末泰国电影产量下降,电影放映厅数量减少了许多,好莱坞电影"入侵"后,随之而来的是为了配合观影需要兴建的许多电影放映厅,海外影片带来的吸引力,把已经厌倦了肥皂剧情节的泰国观众

吸引到影院观影。2006年泰国广告界的报告显示,广告投入成长最快的就是电影院,共达373亿泰铢,增幅高达61.26%。广告投入的迅速增长,为泰国本土电影提供了良好的市场,富有市场敏感度和商业手段的泰国电视广告界人才是一支推动泰国电影大众娱乐化的生力军。

1997年泰国电影制作环境逐渐好转后,曾经从事商业广告拍摄的新生代广告人才成为第一批泰国商业电影的制作者。著名影片《鬼妻》的导演朗斯·尼美毕达是广告导演出身,他的影片大量借鉴西方电影观念,广告导演出身的商业性让他能够敏锐地抓住受众的心理,懂得受众的意图。影片讲述了一个在泰国家喻户晓的传说,泰国海边的帕卡南小镇住着一对年轻夫妇麦克和娜娜,妻子娜娜身怀六甲时,却逢丈夫麦克被征兵去曼谷,两人就此分离,娜娜在海边伤心地看着麦克的船远去。日复一日,娜娜在海边等待丈夫归来,而麦克则身负重伤,被送去佛寺修养。伤势好转之后,麦克迫不及待地赶回家乡,见到妻子和可爱的孩子,一家人终于可以幸福地生活在一起了。但是好景不长,邻居见到麦克时,告诉他娜娜已经在等待他的过程中死去了。听到真相,麦克原本不信,而多嘴的邻居却被杀死了,让他开始怀疑他的枕边人到底是谁,影片凭借导演朗斯·尼美毕达的准确市场定位,叙事部分抓住了受众的心理,节奏紧凑、步步逼近的剧情符合受众的观影口味。与此同时,电影好莱坞式的细致拍摄,剪辑中嵌入泰国当地传统,满足了电影大众化和娱乐化的气氛。泰国国内成熟的商业市场意识,对泰国电影产业的崛起提供了良好的发展氛围和基础。

20世纪90年代,虽然泰国电影市场严重不景气,但是美国和中国香港地区的影片在泰国的卖座却促进了当地电影放映市场的繁荣。为了配合大片的视听标准,泰国和外国的投资者在首都曼谷及泰国各主要城镇纷纷修建了大量先进的多厅影院,大量观众又重新从电视机前回到了影院。

电影市场又有了商机后,原先从事传媒的一些大公司如Grammy、RS Promotion开始涉足电影制片业,2004年Grammy与两家公司合作成立GTH。GTH瞄准了电影消费主力的中产阶级和年轻人市场,先后成功推出了票房大卖的《小情人》《鬼影》等青春片和恐怖片。这种严格而残酷的商业化环境,其实为本土主流电影提供了一个明确以市场为目标的良好氛围,其中富有市场敏感度和商业手段的泰国电视广告人,是一支推动泰国新兴电影大众化娱乐化的生力军。早年泰国影坛长期的不景气以及经济危机的冲击,让很多泰国电影公司倒闭,大量找不到工作的电影人被迫转向电视媒体、广告业,而多年广告从业的经验,给了这些电影人成熟的市场意识和包装技巧,如导演哲拿·马力辜所说:"过去我从事广告创作时,擅长将物件再造或再包装,以营造更高层次的美感,这方面的经验令我在建构一个电影画面时更得心应手。"

所以当电影投资制作环境逐渐好转后,这些商业而时尚的新生代成了泰国商业大众电影的主创力量。借鉴电影商品第一性的观念,学习制造视觉奇观的各种技术和手段,他们正在将泰国电影进行娱乐化大众化的改造。彭力·云旦拿域安一直从事电视广告导演的工作。首度执导了电影《曼谷危机》《鬼妻》的朗斯·尼美毕达也是出身广告和MTV导演。这些广告界精英制作的大众电影有着敏锐的市场定位意识,非常明确观众想要看什么。对各种商业元素的灵活运用是这些广告人的强项。在看够了好莱坞大片里的电脑特技以后,《拳霸》这部泰国动作片之所以能让观众耳目一新,全因此片是一部没有用特技、钢丝,甚至无论主角、配角,都没有使用替身的反特技功夫片。男主角托尼·贾在帐篷上凌空弹跳、一字马横越车底、飞身跨过滚烫的油锅、纵身穿越窄身铁线圈等高难度动作全都是货真价实的真功夫。这个卖点被精于市场策划的泰国广告人精准定位,在国内外市场上一炮走红。

类似的泰国商业片尽管剧情创作上还很薄弱,有着简单正邪二元对立的情节,角色单面脸谱化等弱点,但是如同广告的诉求隐藏在广告形象符号之中,泰国商业片常用精巧的形式来拯救内容,利落的动作设计与精美悦目的摄影画面,剪接、编排上的细致及与本土传统文化的结合,视觉享受上的别具一格及类型片的创新,这一切对于从属大众消费文化的商业电影来说,已经达到了受众对它的要求了。近年来青春爱情类型的泰国电影大

受欢迎,《暹罗之恋》《小情人》《大狗民》《爱久弥新》《下一站,说爱你》《初恋这件小事》等这类影片,内容以青年男女之间懵懂青涩的爱情或纯真的友情为主,唯美叙事风格力求用简单和平常的方式来展现各类情感中最为真实和纯净的部分,所以又称为"纯爱片"。伴随着泰国电影产业的发展,泰国的青春偶像在世界范围内也已经具有了一定的影响力,掀起了一股不小的"泰风"。《初恋这件小事》在 2011 年上海国际电影节展映期间电影票早早售罄,主演马里奥·毛瑞尔到上海后受到中国粉丝的热烈追捧,这位从《暹罗之恋》就一炮走红的明星已被贴上了泰国第一青春偶像的标签。

目前,泰国的商业造星机制已经非常成熟,片商利用明星偶像积极营销,使得影片更容易吸引受众的眼球,在更大范围内引起反响。那些成功的青春片,除去制片方准确定位年轻受众的需求、影片本身的精良制作等原因外,电影中的偶像明星营销对影片的商业化包装和运作起到了不可忽视的作用。

电影《初恋这件小事》的剧照如图 13-3 所示,电影《暹罗之恋》的剧照如图 13-4 所示。

图 13-3　电影《初恋这件小事》的剧照

图 13-4　电影《暹罗之恋》的剧照

三、类型片的本土化叙事

民族特色是一个国家、一个民族特有的文化遗产。用现代化的电影制作技术拍摄本土化、民族化的泰国故事,是泰国电影"新浪潮"一个明显的特点。泰国本土化特色影片中体现的泰国民族存在感,这对国内观众具有强大的号召力和感染力。同时,具有民族特色的影片也能够满足国外观众对亚洲多元文化知识产生的好奇心。在泰国,最能体现本土化特色的电影题材是历史片,这类型影片重在重新演绎波澜壮阔的泰国历史。2001 年,由泰国知名导演查崔查勒姆·尧克尔执导的民族史诗巨作《苏丽尤泰》问世,影片以 16 世纪阿龙塔亚国王王后苏丽尤泰的一生为中心,生动地表现了泰国皇室英勇抗击缅甸入侵的故事。影片通过完整的叙事,讴歌了泰国人民勇敢抵抗外敌的民族意识和牺牲精神。2008 年的电影《琅卡苏卡女王》斥资 2 亿泰铢,有明显的欧美大片风范。这部民族史诗片场景宏大、布景华丽,表达了泰国人民强烈的自信心和民族自豪感,大有泰国电影即将享誉世界的意味。

当代泰国电影崛起最关键的一点,就是在运用现代电影技巧的基础上突出民族特色,挖掘应用本土民族文化资源,熟练地将一个个泰国故事包装在新潮的影像躯壳之内,最终制作成符合商业标准的颇具本土特色的类型电影产品。在电影创作中,民族文化资源始终是各国家所独有的文化资本,对其充分有效地运用,对于国内观众来说有着其他海外影片无法具有的吸引力和认同感,而对于外国观众来说,正好满足其在全球同质化的情形下对多元文化的渴望与好奇。泰国电影正是通过重建本土文化的"主体性",以小搏大,发展壮大自我,从而与好莱坞影视作品相抗衡。正如泰国影视娱乐产业协会主席、资深电影人巴莫所说:在创作上不能照搬西方电影的情节和模式,而要充分从民族文化遗产中挖掘题材,这样才能吸引观众。他认为这是民族电影在与好莱坞

大片的竞争中生存和发展的关键。

一部影片要有它的文化特征,观众的本土认同意识意味着对电影中民族文化元素的期待,和当下中国电影试图打造"新武侠、新古典"的民族品牌一样,泰国电影人也热衷于将各种独具地方特色或民族风情的元素展示于世人的面前。最能体现民族特点的题材无疑是历史片,作为泰国第一部史诗性战争历史片,《苏丽尤泰》既不同于传统的美式大片如《勇敢的心》,也不同于黑泽明在《乱》中营造的东方战争场面,《苏丽尤泰》在一种"宏大叙事"中通过主人公个人的命运选择,体现创作者所讴歌的那种民族意识、牺牲精神,影片所讲述的坚强、果敢、冷静、沉着抵抗外敌的故事,激发起泰国人民广泛的共鸣。这部史诗片在票房上的巨大成功不单表明了运用民族文化资源在商业操作上的大有可为,更强调了一种迥异于好莱坞"白人拯救史"版本的民族电影史观。作为长期被当作"他者"对待的第三世界观众,这种自我确认、自我张扬的价值更激发了他们对民族电影的热情支持。如同片中的民族英雄一样,该片也挽救了泰国电影于危亡之中,一扫之前泰国影坛丧失信心的低迷,成为泰国电影复兴的一个主要转折点。

从此,泰国古代战场屡屡被搬上银幕,如2000年的《烈血暹士》、2002年的《大将军》、2003年的《大城武士》和2005年的《王后秘史》。投资7亿泰铢的《纳瑞宣国王传奇》是泰国目前制作费用最为昂贵的史诗巨片,讲述的是泰国历史上一位英勇无敌、深受百姓爱戴的国王如何抵抗入侵的缅甸军队的故事。该片充满视觉冲击的影像奇观,蕴含了民族自豪感,使电影的票房取得空前的成功,超过《变形金刚》《蜘蛛侠》和《哈利·波特》等好莱坞大片在本国放映的票房,分别位列年度票房的第一名和第二名。

另外,泰国绝大多数民众信奉小乘佛教,神话鬼怪传说无疑是大众商业电影题材的主流选择。《鬼妻》以完全现代的手法和理解,演绎了一个在泰国家喻户晓的传说,将传统鬼故事中的恐怖女鬼塑造成一个令人同情的角色,这比西方传统靠感官刺激的恐怖片少了几分血腥,也比日韩阴暗压抑的厉鬼报复的鬼片多了几分温情。而且《鬼妻》一片并没像西方片那样用交响乐来营造剧中的气氛,全用东方乐器来营造剧中的气氛,当中,泰国的民族乐器鼓的使用率极高,再加上电子效果,音场变得极为广阔深远,营造出一种迷离虚幻的气氛。像这部有着极其浓厚民族色彩的影片直接影响了其后拍摄的《三更》和《见鬼》,形成自成一派的"泰国式鬼片",近几年的代表影片有《鬼影》《鬼宿舍》《连体阴》等。凭着独树一帜的民族风格,泰式恐怖片已经在国际市场上形成一定的市场号召力。泰国电影《鬼5虐》在法国戛纳电影节上以6 300万泰铢的高价被一家中国香港电影公司买下放映版权,创下泰国电影海外销售有史以来最高的销售纪录。

泰拳和人妖是泰国标志性的民俗文化,也是泰国商业主流电影中突出运用的本土元素,对于外国市场来说是"最具异国风情"的题材,所以在商业上这个卖点屡获成功。2003年的《拳霸》为凸现出泰国传统拳术的特色和精神,导演刻意把拳手们设计为不同拳种和不同人种,烘托出泰拳的独到,从而全面展示了泰拳的威力,仅在泰国就赢得了600万美元的票房,同时在世界其他各地也掀起了一股泰拳热。《拳霸》在中国香港上映期间,票房过千万港元,它的成功还带动了泰拳功夫系列影片的拍摄,如2004年的《泰拳传说》、2005年的《冬荫功》、2008年的《女拳霸》和《拳霸2》、2010年的《拳霸3》等。以人妖为题材的影片代表是2000年的《人妖打排球》,这部讲述一支男子排球队接受一帮人妖加入,最终夺取冠军的影片,创下了泰国最卖座喜剧片佳绩,在亚洲和美国放映也取得较好的票房,其后又多次推出续集以迎合市场需要,并成为伦敦国际电影节、多伦多国际电影节、温哥华国际电影节和釜山电影节参展片。而2003年的《美丽拳王》更将泰拳和人妖这两个元素综合起来,根据真人真事讲述泰国一位著名的变性泰拳拳手。除此之外,泰国的国粹孔剧,这门古老的民族传统舞剧艺术,也屡次被泰国电影人搬上大银幕,以其作为背景题材的2004年《最后的木琴师》和2011年的《戏人》,获得了国内票房和奖项双丰收。

相比较于成本庞大的历史大片,恐怖片、青春片、功夫片和喜剧片作为泰片主流的影片类型,大都成本低

廉,这类成本(40万美元至100万美元)为"中级片"的类型片在数量上占据泰国商业片的大部分市场,既避免风险,又确保品质的成本控制。无论是神话史诗还是世俗漫画,泰国类型片里民族本土元素的灵活利用始终是其在市场上获胜的重要法宝。通过以上探讨和梳理可以看出,当代泰国电影的悄然崛起,得益于在商业化的先进电影手段下进行的本土化叙事,泰国独有的民族文化景观在国际化的电影包装下产生了活力,结合当代泰国社会的现实语境,改观了泰国电影的文化厚度和独特性。

思考题:

1. 泰国电影有哪些主要类型?
2. 谈谈自己对泰国电影进入新阶段的看法。
3. 泰国电影是怎么做到本土化的?

参考文献

[1] (美)托马斯·沙兹.旧好莱坞/新好莱坞:仪式、艺术与工业[M].周传基,周欢,译,北京:中国广播电视出版社,1993.

[2] (法)雅克琳娜·纳卡奇.好莱坞电影经典[M].巫明明,译,北京:中国电影出版社,2008.

[3] (法)乔治·萨杜尔.世界电影史[M].徐昭,胡承伟,译,北京:中国电影出版社,1995.

[4] (西德)乌利希·格雷戈尔.世界电影史(1960年以来)[M].郑再新,等,译,北京:中国电影出版社,1987.

[5] (美)克莉丝汀·汤普森、大卫·波德维尔.世界电影史[M].陈旭光,何一薇,译,北京:北京大学出版社,2004.

[6] (美)伦纳德·夸特,艾伯特·奥斯特.当代美国电影[M].杜淑英,温飚译,北京:中国广播电视出版社,1992.

[7] (美)斯特普尔斯.美国电影史话[M].张兴援,郭忠,译,北京:中国人民大学出版社,1991.

[8] (苏)亚力山大洛夫等.论电影喜剧[M].李溪桥,译,北京:中国电影出版社,1957.

[9] (澳)理查德·麦克白.新好莱坞电影[M].吴著,等,译,北京:华夏出版社,2005.

[10] (美)理查德·席克尔.伍迪·艾伦:电影人生[M].伍芳林,译,桂林:广西师大出版社,2006.

[11] (英)查理·卓别林.卓别林自传:一生想过浪漫生活[M].叶冬心,译,北京:国际文化出版公司,2004.

[12] (日)山本喜久男.日美欧比较电影史:外国电影对日本电影的影响[M].郭二民,等,译,北京:中国电影出版社,1991.

[13] (美)斯坦利·梭罗门.电影的观念[M].齐宇,译,北京:中国电影出版社,1983.

[14] (美)刘易斯·雅各布斯.美国电影的兴起[M].刘宗锟,王华,邢祖文,等,译,北京:中国电影出版社,1991.

[15] (美)罗伯特·C·艾伦、道格拉斯·戈梅里.电影史:理论与实践[M].李迅,译,北京:中国电影出版社,1997.

[16] (美)路易斯·贾内梯.认识电影[M].胡尧之,等,译,北京:中国电影出版

社,1997.

[17] (美)尼克·布朗.电影理论史评[M].徐建生,译,北京:中国电影出版社,1994.

[18] (美)托马斯·R.阿特金斯.西方电影中的性问题[M].郝一匡,徐建生,译,北京:中国电影出版社,1998.

[19] (法)洛朗·朱利耶.好莱坞与情路难[M].朱晓洁,译,北京:北京大学出版社,2008.

[20] (加)安德烈·戈德罗、(法)弗朗索瓦·若斯特.什么是电影叙事学[M]刘云舟,译,北京:商务印书馆,2005.

[21] (英)帕特里克·富尔赖.电影理论新发展[M].李二仕,译,北京:中国电影出版社,2004.

[22] (匈)伊芙特·皮洛.世俗神话——电影的野性思维[M].崔君衍,译,北京:中国电影出版社,1991.

[23] (匈)贝拉·巴拉兹.电影美学[M].何力,译,北京:中国电影出版社,1986.

[24] (美)夏洛特·钱德勒.我,费利尼:口述自传[M].黄翠华,译,桂林:广西师范大学出版社,2006.

[25] 赤仔一匡.好莱坞大师谈艺录[M].北京:中国电影出版社,1998.

[26] 蔡卫、游飞.美国电影研究[M].北京:中国广播电视出版社,2004.

[27] 王志敏,陈晓云.理论与批评:电影的类型研究[M].北京:中国电影出版社,2007.

[28] 郝建.影视类型学[M].北京:北京大学出版社,2002.

[29] 沈国芳.观念与范式:类型电影研究[M].北京:中国电影出版社,2005.

[30] 聂欣如.类型电影[M].上海:上海人民美术出版社,2001.

[31] 李幼蒸.当代电影美学思想[M].北京:中国社会科学出版社,1986.

[32] 罗慧生.世界电影美学思潮史纲[M].太原:山西人民出版社,1985.

[33] 朱宗琪.喜剧研究与喜剧表演[M].北京:中国广播电视出版社,1999.

[34] 胡克.中国电影理论史评[M].北京:中国电影出版社,2005.

[35] 朱辉军.电影形态学[M].北京:中国电影出版社,1994.

[36] 彭吉象.影视美学[M].北京:北京大学出版社,2002.

[37] 马建平.美国电影[M].福州:福建人民出版社,2000.

[38] 贝文.喜剧泰斗——卓别林[M].北京:北京图书馆出版社,1997.

[39] 邵牧君.西方电影史概论[M].北京:中国电影出版社,1982.

[40] 钟大丰、梅峰.东方视野中的世界电影[M].北京:中国电影出版社,2002.

后记

本书有以下几个特色。一是按国别分章进行编写，加重亚洲电影史的部分。以往电影史中的亚洲电影史通常是一章，日本电影史、韩国电影史、伊朗电影史、印度电影史等各占一节，本书中日本电影史、韩国电影史、伊朗电影史等亚洲国家电影史各占一章。一方面是因为亚洲电影在国际电影节上频频获奖，值得我们关注，另一方面是因为和中国处在同一个文化圈，研究这些国家的电影史可以很好地对照观察我国的电影史。二是加入几个欧洲小国的电影史，如丹麦、瑞典、西班牙、波兰等。三是把电影放在社会环境中去分析，加入文化研究成分和相关导演的最新代表作品。

参与本书编写的作者都是从事影视教学的高校教师，他们将自己的学习经历、创作实践和教学经验融入他们编撰的文字中。河南大学新闻与传播学院崔军担任主编，并撰写了前言和第十二章；南阳理工学院文法学院张婉婷担任副主编，组稿并撰写了第四章和第七章；河南工业大学赵志洋担任副主编，并撰写了第一章；新乡学院庄鹏担任副主编，并撰写了第八章和第十一章；河南师范大学新联学院李猛撰写了第二章；南阳师范学院李杜若撰写了第三章；平顶山学院党丽霞撰写了第五章；洛阳师范学院郝君撰写了第六章和第九章；河南大学民生学院杨楠撰写了第十章；新乡学院聂颖童撰写了第十三章。游令昆对本书书稿进行了整理工作。在此对各位老师的辛勤工作表示感谢。

限于能力和水平，书中难免存在错误之处，恳请同仁与读者批评指正。

<div style="text-align:right">

喻 荣

2018 年 5 月

</div>